처음 만나는
아트 컬렉팅

※일러두기

- 인명과 지명 등의 외래어는 국립국어원의 외래어 표기를 따르는 것을 기본으로 했으나 국내에 이미 굳어져 사용되거나 현지의 발음과 너무 다른 경우에는 예외를 두었다.

- 작품·전시명·신문·잡지·티비프로그램은 〈 〉, 도서명은 《 》, 아트 페어·미술상은 ''로 표시했다.

- 작품 제목은 한글로 번역하면 뉘앙스가 사라지거나 번역이 애매한 경우에 한해서 원제를 그대로 기재했다.

- 이 서적 내에 사용된 모든 작품은 작가와 갤러리의 허가를 받아 수록했다. 저작권법에 의하여 한국 내에서 보호를 받는 저작물이므로 무단 전재 및 복제를 금한다.

- Collector's Talk!, Director's Talk!, Artist's Talk! 미술에는 여러 장르가 있고, 미술시장이 방대한 만큼 다양한 사람들의 조언을 싣고자 준비했다. 이소영 작가가 수많은 컬렉터, 디렉터, 아티스트들을 만나 소통하고 컬렉팅에 대한 자문을 받아 책에 수록했다.

내 삶에 예술을 들이는 법

처음 만나는 아트 컬렉팅

이소영 지음

카시오페아
Cassiopeia

차례

STEP 1

아트 컬렉팅
입문하기

아트 컬렉팅이란 ————

장르 ————

STEP 2

나의 아트는 어디에,
미술시장 파헤치기

미술시장 ———

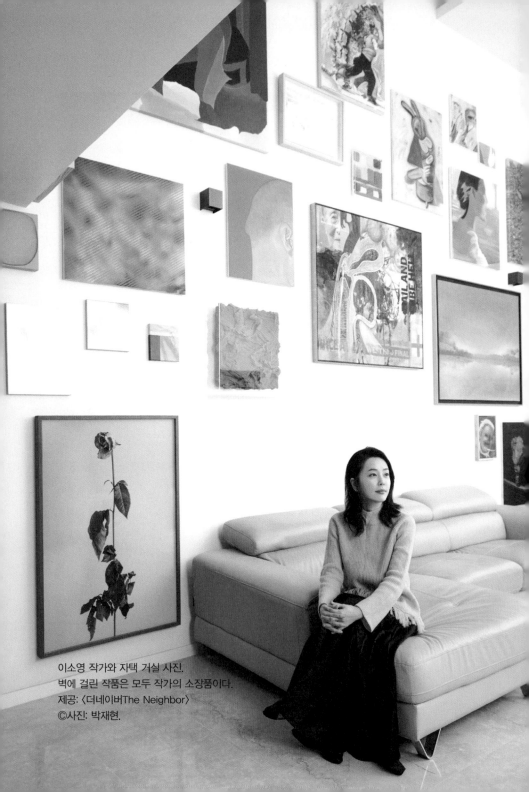

이소영 작가와 자택 거실 사진.
벽에 걸린 작품은 모두 작가의 소장품이다.
제공: 〈더네이버The Neighbor〉
©사진: 박재현.

결코 쓰고 싶지 않았던
'아트 컬렉팅' 책을 쓰기까지

내 취미는 '아트 컬렉팅Art Collecting'이다. 아트 컬렉팅을 한 지 올해로 15년 차에 접어들었다. 그간 수집한 미술품은 200여 점이 되었고, 어쩌다 보니 사업이 힘들 때 10여 점 미술품을 팔아보기도 했다. 나는 20대 중반 미술교육학과 석사생 때, 친구가 일하는 갤러리에 놀러 갔다가 500만 원대의 판화 작품을 사면서 아트 컬렉팅을 시작했다. 지금은 수입의 대부분을 아트 컬렉팅하는 데 쓰는 소위 아트 컬렉팅 덕후가 되어버렸다. 미술품을 사고 싶어 차를 팔기도 했고, 고급 화장품을 사본 적도 손에 꼽는다. 글을 시작하자마자 이런 이야기를 하는 이유는 나는 고고하고 도도한 아트 컬렉터가 아니라 '현실형 아트 컬렉터'라는 점을 이야기하고 싶어서다. 흔히 '미술품 수집가' '아트 컬렉터Art Collector'라고 하면 기업의 회장님들이 미술품을 사는 모습을 떠올리거나, 부자들의 취미라고 생각한다. 물론 그런 분들도 많겠

지만 나는 부모님이 아트 컬렉터도 아니고, 물려받은 자산으로 미술품을 사는 것도 아니다.

사람들은 미술품을 처음 살 때 아주 큰 결심을 해야 살 수 있다고 생각한다. 하지만 막상 작품을 산 사람들의 이야기를 들어보면 우연히 사게 된 경우가 많다. 나도 그랬다. 나는 20대 중반까지 거의 매일 미술관과 갤러리를 다니면서도 내가 미술품을 살 수 있다고 생각한 적이 없었다. 나의 교육사업 운영과 함께 서울시립미술관에서 8년간 전시해설을 하며 미술품을 사람들에게 소개할 때도 내게 미술품은 늘 탐구해야 할 대상이자, 공부해야 할 영역, 사랑하고, 감상해야 할 존재였지 살 수 있는 대상이 아니었다. 이 책은 평범한 20대의 미대생이 어떻게 200점에 가까운 아트 컬렉팅을 하게 되었는지, 왜 여전히 그 취미를 삶의 중요한 행위로 생각하고 지속하는지에 대한 아주 솔직한 이야기다.

아트 컬렉팅,
예술에 투자한다는 것의 의미

"작가님 거실 벽에 걸려 있는 미술품 중 값이 가장 많이 오른 그림은 뭐예요?"

아트 컬렉팅에 매료되어 살다 보니 많은 인터뷰를 하게 되었다. 이 질문은 여러 언론이나 방송 인터뷰를 할 때, 많이 듣는 질문 중

하나다. 나도 예전에는 사람이 돈을 쓰는 데는 당연히 이유가 있을 것이고, 미술품은 부자들이 투자의 목적으로 꾸준히 사는 것이라 생각했다. 하지만 15년간 아트 컬렉팅을 해보니 결코 그렇지 않다는 사실을 깨달았다. 그렇기에 질문을 받을 때마다 나는 매번 같은 대답을 한다.

> "오랜 시간 아트 컬렉팅을 한 컬렉터들은 그림이 걸린 벽을 보면서 그림의 가격을 계산하며 살지 않기 때문에 정확히는 잘 모릅니다. 작품이 좋아서 사는 것이지, 투자의 목적만으로 컬렉팅을 하지는 않습니다."

우리는 모든 것을 결과 또는 목적으로만 따지는 세상에 살고 있다. 고3 수험생에게는 몇 등급인지 묻고, 대학교 4학년인 취업준비생에게는 어떤 회사에 입사하고 싶은지 묻는다. 결혼 적령기의 사람들에게는 어떤 직업의 배우자를 만나고 싶은지 묻기도 한다. 그다음은 연봉 또는 부동산의 가격, 주식 투자의 손익 등등. 삶의 대부분을 수치화하며 살아가는 순간들이 많다. 하지만 아트 컬렉팅은 주식이나 부동산에 비해 가치를 값으로 구체화시키고, 평균화시키기가 어렵다.

그래서 나는 이 책을 쓰기가 더욱 망설여졌다. 아트 컬렉팅을 시작한 지 올해로 15년 차인 나는《미술에게 말을 걸다》,《그림은 위로다》,《칼 라르손, 오늘도 행복을 그리는 이유》,《그랜마 모지스》,《서

이소영 작가의 거실 정면 사진
©사진: 이현준.

랍에서 꺼낸 미술관》 같은 미술이나 작가 또는 명화 감상의 중요성, 미술이 대중과 친해질 수 있도록 노력을 담아 꽤 오랜 시간 책을 써왔다.

하지만 정작 내가 가장 사력을 다해, 열정을 가지고 행하는 '미술품 수집', '아트 컬렉팅'에 관련된 책은 한 권도 집필한 적이 없다. '아트 컬렉팅'은 어쩔 수 없이 돈을 소비해야 하는 취미다 보니 예민한 부분이 많고, 미술시장은 복잡하고 다양해 매일 변화하는 생물체 같기 때문이다. 수많은 '아트 재테크' 책들이 "미술품을 사는 것은 좋은 일이야! 이래도 안 사?"라고 제안한다. 하지만 책장을 덮고 시간이 흐르면 우리는 모든 내용을 잊는다. 나 역시 '사람들이 아트 컬렉팅에 과연 관심이 있을까?' 하는 의구심과 '미술시장을 글로 잘 정리해 쓰는 것이 가능할까?'라는 고민을 매일 했고, 책으로 만든다 해도 시간이 흐르면 이 책이 과거의 전화번호부 책처럼 쓸모없는 책이 될까 두렵기도 했다.

———

브랜다이스대학교Brandeis University 국제경영대학원장이자 경제학자 캐스린 그래디Kathryn Graddy는 2021년 9월 〈월드크런치Worldcrunch〉 칼럼에서 아트 컬렉팅 즉, 미술품을 수집하는 것에 대해 이렇게 주장한다.[1]

"경제 이론에 따르면, 예술에 투자하는 것은 주식에 투자하는 것보다 더 낮은 수익을 제공한다. 그 이유는 미술품을 투자하는 사람들이 다소 열정적으로 투자하기 때문이다. 스포츠 기념품, 보석, 또는 옛날 동전에 투자하는 것처럼 예술에 대한 투자 수익의 일부에는 '물건 자체의 본질적인 즐거움'이 있다. 따라서 미술품 투자의 총 수익은 '금전적 수익'과 '소유권의 즐거움'으로 이루어진다."

나는 이 칼럼에서 이야기하는 '소유권의 즐거움'이야말로 아트 컬렉팅과 주식 혹은 부동산에 돈을 투자하는 것의 가장 큰 차이점이라고 생각한다. 주식은 이미지를 보고, 향유하는 즐거움을 제공하지 않는다. 즉, 심미성은 없다. 그렇기에 주식에 투자할 때는 대부분 금전적인 이익을 생각한다. 그러나 예술에 대한 수익은 '물건 자체의 본질적인 즐거움' 또한 포함된다. 아트 컬렉팅의 투자 수익에 대해 말해야 한다면 작품 자체의 물리적 가치가 오르는 것과 그것을 소장하고, 보고, 향유하는 소유권의 즐거움까지 합쳐서 생각해야 옳다.

나 역시 아트 컬렉팅은 주식이나 부동산과 다른 영역이라 본다. 우선 '수집하는 즐거움'이 있고, 한 개인의 '취향'은 상당히 주관적이며, 사람들이 생각하는 것만큼 '투자'나 '투기'와 어울리는 단어가 아니다. 이는 아트 컬렉팅을 하면 할수록 더욱 체감하고 있다.

이 책을 쓰기 전에 몇 년 동안 매일 고민했다. 누군가에게 아트 컬렉팅을 하라고 쉽게 권유할 수 없었다. 아트 컬렉팅에 대한 조언은

정답이 될 수 없고, 삶의 결과 방향, 취향이 들어가는 조언이기 때문이다. 그래서 나는 누구나 쉽게 미술을 좋아할 수는 있지만, 모두가 쉽게 아트 컬렉팅을 한다고는 생각하지 않는다.

왜 미술 투자, 아트 컬렉팅 붐이 일어났을까?

처음 내가 아트 컬렉팅을 할 때만 해도 나의 중고등학교 동창들은 시큰둥했다.

"그걸 왜 또 사? 중독이야. 그림 좀 그만 사!"

10여 년 전에는 이런 말을 듣던 내가, 이제는 별로 친하지 않은 중고등학교 친구들로부터 아트 컬렉팅과 관련된 질문을 수도 없이 받는다. (조금 귀찮을 지경이다.) 2010년에는 나에게 핀잔을 줬던 친구들도 이제는 최소 1~2점의 미술품을 소장한 아트 컬렉터가 되었다.

한국의 아트 페어인 '화랑미술제', '아트 부산', '키아프Kiaf'는 2021년에 사상 최대 판매액과 관람객 수를 찍었다. 코로나19로 인해 아트 페어를 제대로 하지 못한 2020년을 제외하고 2019년과 2021년 매출액을 비교해보면, 화랑미술제는 30억 원(2019년)에서 72억 원(2021년), 키아프는 310억 원(2019년)에서 650억 원(2021년)으로 둘 다 판매액이 2배 넘게 올랐다. 2022년 2월에 개최된 화랑미술제의 매출액은 약 180억 원으로 전년 대비 2.4배 향상되었다. 더

불어 2022년 가을에 열리는 키아프는 세계 3대 아트 페어로 뽑히는 '프리즈FRIEZE'와 5년 공동으로 개최될 예정이다. 이로 인해 많은 사람이 미술시장의 전망을 밝게 예측하는 편이다.

한국의 양대 경매라 불리는 서울옥션과 케이옥션의 낙찰 총액 역시 매달 갱신되고 있다. 한국미술감정시가협회에 따르면 2021년 미술품 경매의 낙찰 총액은 약 3,294억 원으로 집계되었으며, 이는 2020년의 1,153억 원에서 2.8배 이상 급증한 수치다.

아트 컬렉팅 붐은 일상생활에서도 느낄 수 있다. 작품을 설치하는 운송업체는 3주 전에 예약해야 할 정도로 소비자가 늘었고, 액자 가게 사장님조차 이렇게 바쁜 시기는 처음이라고 말한다. 도대체 어떻게 된 걸까? 왜 코로나19 이후 미술시장과 아트 컬렉팅에 대한 관심이 커진 걸까? 아마도 그 지점이 내가 이 책을 쓰게 된 연유다.

———

우선 한국의 미술시장이 위에서 본 바와 같이 확장된 이유는 여러 가지 복합적인 요인들이 있겠지만 크게 총 3가지로 정리할 수 있다.

첫째, 코로나19 이후 사회적 투자 열풍이 미술품으로도 번졌기 때문이다. 사람들이 주식이나 가상화폐 등에 투자하기 시작하면서 그 흐름이 새로운 투자처인 미술시장까지 닿게 되었다. 더불어 미술품은 다른 투자에 비해 세금 혜택이 있기에 더욱 인기가 높아졌다. 한국

은 미술품의 경우, 취·등록세나 보유세가 없을 뿐만 아니라 6,000만 원 미만 작품과 국내 생존 작가 작품의 경우 양도세도 면제된다. 이러한 이유로 미술과 거리가 멀던 사람들도 아트 컬렉팅에 관심을 쏟게 되었다(이런 관점은 아트 재테크에 더 가깝다). 물론 미술시장이 확대된 것은 한국뿐만은 아니다. 세계적인 미술품 경매 회사 크리스티Christie's의 2021년도 상반기 판매 총액은 2019년 대비 약 13% 증가했고 많은 경매 회사가 현재 아트 토이나 NFT까지 시장을 넓히고 있다.

둘째, 문화예술에 대한 소비 열망이 커져서다. 전 세계는 코로나19로 인해 팬데믹 상황이 펼쳐지며 많은 사람이 혼란을 겪었다. 코로나19라는 병 자체에 대한 공포심과 더불어 소통이 끊기고, 일상에 제약이 많아져 정신적인 무기력감이 커졌다. 많은 사람이 재택근무로 집에 있는 시간이 많아지자 자신의 집을 둘러보게 되었고, 인테리어에 대한 관심이 미술품 구매까지 이어졌다. 그밖에도 코로나19로 인해 우울한 생활을 하던 마음을 예술 구매로 발산한다거나, 해외여행을 가지 못하고 모은 목돈을 미술품에 쓰게 되었다. 더불어 MZ세대들은 자신을 차별화할 수 있는 것에 투자하는 걸 즐기는데, 일상의 평범한 시각물보다 감각적인 미술품이 그들의 투자처가 되는 것은 자명한 일이었다.

셋째, '이건희 컬렉션 기증 효과'다. 2020년 10월 고故 이건희 삼성전자 회장이 사망하면서 삼성 일가는 국가에 문화재와 미술품 23,000점을 기증했다. 이는 대한민국 역사상 최대 규모의 문화재 및

미술품 국가기증 사례인데 작품 수도 많지만, 컬렉션의 수준도 상당히 높았기에 사회적으로 큰 화제였다. 23,000여 점은 국내 각지의 미술관과 박물관에 나눠 기증했는데 고미술품 21,600점은 국립중앙박물관 및 산하 국립박물관에 기증했고, 국내외 거장들의 근대미술품 1,400점은 국립현대미술관mmca 등에 기증했다. 이 작품들은 현재 광주시립미술관, 전남도립미술관, 대구미술관 등 순회 전시를 하고 있다. 국립중앙박물관은 이 기증품으로 2022년에 〈어느 수집가의 초대〉展(통칭 '이건희 컬렉션')을 열었다. 이 전시에는 교과서로만 만났던 귀하고 친숙한 작품도 많아서 코로나19 기간임에도 불구하고 많은 사람이 앞다투어 예매했다. 예매가 어려워지자 이건희 컬렉션은 인기가 많아졌고, 시민들의 잠재된 미술품에 대한 욕구를 일깨워주었다. '사회적으로 유명한 기업인도 이렇게 미술을 많이 수집했는데?'라는 생각은 일반인들에게 '나도 미술품을 사고 싶다'는 생각으로 물들었다. 게다가 리움미술관이 재개관을 하면서 리움미술관 주변에 타데우스로팍Thaddaeus Ropac, 페이스갤러리Pace Gallery와 같은 외국의 대형 갤러리들이 한국 지점을 오픈했다.

이런 상황 속에서 아트 컬렉팅에 대한 투기성 기사는 점점 커졌다. 사람들의 관심 역시 커졌기에 나는 과거 진행하던 미술사 강의보다 현대미술 강의를 더 많이 하게 되었고 여기저기서 '아트 컬렉팅(아트 재테크)'를 주제로 한 강의 요청이 쇄도했다. 리아트 그라운드Reart Ground에서 한 주에 최소 3~4번 '초보자를 위한 아트 컬렉팅' 강의를

한다. 대부분 현대미술과 미술사를 연계하며 탐구하는 강의인데, 강의를 한 지도 벌써 4년이 지났다. 그 과정에서 나는 500명이 넘는 국내외 아트 컬렉터들을 만났고, 그중 국내에 살고 있는 100여 명의 컬렉터들과 연락을 주고받으며 꾸준히 함께 현대미술시장을 공부하고 이해하고 있다.

'언젠가 한 번은 써야지' 했던 아트 컬렉팅 책을 어차피 써야 한다면 많은 사람이 시장에 문을 두드리고 입구에 서 있을 때 내 오랜 경험을 진솔하게 살려 더 정확히 써야겠다는 생각이 들었다. 이제 건강한 아트 컬렉팅에 대해 말해야 할 시간이라 느꼈기 때문이다.

건강하고 즐겁게
아트 컬렉팅을 하기 위하여

국내에서 보는 미술시장은 호황이지만 세계적으로 볼 때, 아직 한국의 미술시장은 작은 편이다. 프랑스의 미술시장 조사업체인 '아트프라이스Artprice'가 발표한 2020년 미술품 경매시장 점유율[2]을 보면, 5대 강국인 중국(39%)과 미국(27%)·영국·프랑스·독일이 전체의 89%를 차지한다. 아시아 시장을 보면 중국이 67%, 홍콩 26%, 일본 2%, 한국이 1%다. 한국은 시장 규모가 5,000억 원 정도였다. 또한 세계 미술시장이 2009년부터 2019년까지 10년간 63% 성장할 때 국내 시장은 1.6% 성장했으니 정체 상태라고도 볼 수 있었다. 하

지만 2022년을 지나면서 돌발악재가 없는 한, 한국의 미술시장은 1조 원을 넘어설 것으로 전망하고 있다.

미술시장과 아트 컬렉팅은 떼려야 뗄 수가 없고, 기본도 모른 채 아트 컬렉팅을 시작하는 것은 아무 주식이나 사는 것과 비슷하다. 따라서 아트 컬렉팅을 하라고 조언하는 책이 좋은 책이 되려면 아주 꼼꼼하게 아트 컬렉팅을 하면 무엇이 좋은지, 어떤 점을 조심하면 좋을지, 어떻게 하면 행복하고 유의미한지에 대해 자세히 알려줘야 한다고 생각했다.

지금까지 10곳 넘게 여러 출판사가 내게 '아트 컬렉팅', '아트 재테크' 책을 제안했다. 심지어 83년생인 나는 Z세대가 아님에도 'MZ세대를 위한 아트 컬렉팅 조언' 같은 책을 써달라는 메일이 참 많이 왔다. 나보다 훨씬 오랜 기간 컬렉팅을 한 선배들이 많은데도 나에게 제안이 온 것은 아마도 내가 비교적 SNS상에 많이 노출된 사람이고, 스스로 돈을 벌고 모아 컬렉팅을 한 '일반인 컬렉터'이기 때문이리라.

이 책은 거의 5년에 걸쳐 썼다. 아트 컬렉팅에 대한 내 생각들을 한데 모아보니 그간 생각들이 변형되기도 하고, 확고해지기도 했다. 초겨울 어머니가 담근 김치가 서너 계절을 지나 숙성하듯이 내 마음도 많이 숙성되었다. 이제 용기를 내어 '아트 컬렉팅'에 대해 말하고자 한다. 지난 15년간 내가 느낀 경험을 진심으로 토로할 수 있는 단단한 마음밭을 세상에 꺼낸다는 생각으로 이 책을 쓴다. 이 책을 쓰는

내내 나는 내가 존경하는 미술 평론가 루시 리퍼드Lucy Lippard의 한 문장을 포스트잇으로 써놓았다.

"아이도 이해할 수 있는 단순한 말을 쓰자."[3]

이 책을 통해 미술시장과 아트 컬렉팅에 대해 더욱 올바른 지식을 어렵지 않게 이해하길 바란다. 또 이 책을 바탕으로 투기성이 아니라 장기적인 안목을 가지고 건강하고 행복한 컬렉터로 성장할 수 있기를 기대한다. 나는 당신이 이 책에서 얻을 수 있는 것은 모두 얻어가는 탐욕스러운 독자이길 바란다.

이소영

이 책의 활용법

10년 넘게 미술 블로그(아트메신저 빅쏘)를 운영했고, 3년간 미술 유튜브를(아트메신저 이소영) 운영하며 아트 컬렉팅이나, 미술품 구매에 관한 다양한 질문을 받았다. 모든 댓글과 메시지를 몇 년간 확인하고 분류한 후에 질문을 추려냈다. 이 시간이 정말 오래 걸렸다. 총 200개가 넘어가는 질문들을 한참을 째려보다가, 가장 보편적이면서도 중요한 질문들로 정리했다. 이 질문을 거친다면 미술시장을 잘 이해하고, 초보 컬렉터에서 좀 더 나은 중급 컬렉터로 도약할 수 있겠다 싶은 질문들을 뽑았다.

물론 이 책에 수록된 질문만 이론적으로 이해한다고 해서 하루아침에 좋은 컬렉터가 되고, 좋은 미술품을 구매할 수는 없을 것이다. 더불어 내 책의 이야기들이 100% 정답이 아닐 것이다. 세상에 수많은 미술품이 있듯이 컬렉터의 취향도 방식도 다양할 것이기 때문이

다. 하지만 나를 포함한 주변 여러 컬렉터들의 다양한 예시와 상황을 통해 평균적인 답을 제시한 것이라고 이해해주면 좋겠다. 또한 최대한 좋은 조언을 하고자 수많은 칼럼 속에서도 사례를 찾고자 노력했다.

나는 이 책이 아트 컬렉팅을 시작하려는 사람에게 있어 뜬구름 잡는 내용이 되는 것을 피하고 싶었다. 그래서 내가 소장한 작품들 중에서도 소개가 가능한 것은 최대한 수록했다. 사실 이 부분을 나도 참 오래 고민했다. 한국에 출간된 여러 아트 컬렉팅 책들을 보면 저자가 어떤 작품을 소장했는지 밝히지 않아 읽는 사람을 아쉽게 만들었기 때문이다. 혹은 유명한 작가의 작품만 수집했던 아트 컬렉터의 스토리를 공개해 신화적인 아트 컬렉션으로 되려 초보 컬렉터를 주눅 들게 했었다. 이런 아쉬움을 보완하기 위해 이 책에서는 내가 작품을 구매했던 루트나 설치하고 소장하는 과정에서 생긴 리얼한 에피소드, 리세일한 이야기를 실어서 보다 현실적인 공부가 될 수 있도록 했다. 또한 이 책에 초보 컬렉터가 알면 좋을 정보와 인터뷰를 곳곳에 담았다.

- 초보 컬렉터들을 위한 TIP
- 초보 컬렉터들을 위한 심화 지식!
- 초보 컬렉터들을 위한 토막 상식!
- Collector's Talk!, Director's Talk!, Artist's Talk!

마지막으로 나는 이 책에 비교적 현대미술, 다시 말하면 동시대에 활동했거나 활동하고 있는 작가들에 대한 미술품과 컬렉팅을 다루었다. 근대미술이 예시로 나오긴 하지만 일부일 뿐이다. 대부분의 평범한 우리가 아트 컬렉팅을 할 때에는 파블로 피카소Pablo Picasso나 빈센트 반고흐Vincent van Gogh 같은 미술사 속 대가의 명화가 아닌 우리와 동시대를 살아가는 작가들의 작품을 컬렉팅하기 때문이다.

그래서 이 책을 읽으며 현대미술에 대한 지식을 넓힐 수도 있다. 미술품을 사려는 사람뿐만 아니라 미술관, 전시회에 갔을 때 작품을 더 깊이 바라보고 싶은 사람, 나의 취향을 찾고, 안목을 높이고 싶은 사람들은 'STEP 3 나의 취향을 파악하고 안목 기르기'에 주목하자. 현대미술을 더 깊이 이해할 수 있을 것이다.

아트 컬렉팅하기 전,
꼭 알아야 할 용어

갤러리Gallery**와 미술관**

사실 외국에서는 미술관을 갤러리라고 부르기도 한다. 영국의 '내셔널갤러리'처럼 말이다. 하지만 이 책에서의 미술관은 국공립미술관 또는 기업미술관으로, 작품을 판매하는 곳이 아니고 보관·소장·전시하며 대중들에게 미술품을 알리고 교육하는 곳, 갤러리는 상업적으로 작품을 판매하는 곳으로 표기했다.

갤러리스트Gallerist**와 디렉터**Director

갤러리스트는 통상 갤러리에서 일하는 사람들을 의미하나, 한국에서는 주로 갤러리의 대표이자 주인을 뜻한다. 전 세계적으로 오랜 시간 '아트 딜러'라는 이름을 써왔는데 우리나라는 2000년대 이후 갤러리스트라는 단어를 많이 사용하게 되었다. 그런데 한국에서는 갤

러리스트라는 단어 이외에 '디렉터'라는 단어를 쓰기도 한다. 바로 이런 부분이 초보 컬렉터들을 당황하게 하는데, 갤러리에서 일을 하면 놀랄 만큼 다양한 업무를 해야 하기 때문이다. 작품을 소개하고 판매하는 것에서 나아가 작가를 서포트하고 새로운 전시 기획을 추진하고 홍보까지 하므로 디렉터란 갤러리 내에서 일어나는 전반적인 업무를 다루는 사람을 뜻한다.

큐레이터Curator와 도슨트Docent

쉽게 말해 큐레이터는 전시를 기획하는 사람, 도슨트는 전시를 대중들에게 해설하고 작품에 대한 정보를 설명해주는 사람이다. 하지만 작은 갤러리의 경우 큐레이터와 도슨트의 역할을 나누지 않고 같이하는 경우도 있다.

영 컬렉터Young collector

2040세대의 컬렉터를 총칭한다. 시장 동향에 민감하고 흐름을 빠르게 판단한다. 디지털 환경에 익숙한 이들은 갤러리나 아트 딜러의 조언을 듣고 작품을 고르는 기성 컬렉터와 달리, 스스로 정보를 얻고 공부해 힘을 키워나간다. 현대미술 작가들의 작품을 SNS로 처음 접하고 갤러리나 작가들의 인스타그램을 팔로잉하며 신진작가들의 특성과 작품 정보를 습득한다.

기획전과 대관전

보통 큐레이터가 기획해서 하는 전시는 기획전, 아티스트가 비용을 내고 장소를 빌려 하는 전시는 대관전이라고 한다. 작가를 초대한다고 해서 초대전이라고 하는 단어도 있는데, 대부분의 아티스트들은 대관전보다 초대전이나 기획전을 선호하는 편이다. 이유는 자신의 작품을 큐레이터나 갤러리스트에게 인정받았다고 생각하기 때문이다. (하지만 구스타브 쿠르베Gustave Courbet의 경우 자신의 전시를 아무도 열어주지 않자 '어느 리얼리스트의 전시'라고 스스로 전시를 열어 '리얼리즘'의 창시자가 되었으니 모든 예술가가 성장하는 과정과 방법은 다양하다.)

아트 딜러Art Dealer와 아트 컨설턴트Art Consultant

일반적으로 외국에서는 '아트 딜러'라고 통칭한다. 하지만 우리나라에서는 '아트 컨설턴트'라고 부르는데, 아트 컨설턴트에게 상담을 받을 때는 반드시 무엇을 컨설팅 받았는지 생각해보길 바란다. 훌륭한 아트 컨설턴트도 많지만, 요즘은 자동차 딜러이면서 아트 딜러를 이중으로 하는 사람들이나 전문 경력이 부족하거나, 컬렉터가 인맥을 조금 쌓은 후 아트 딜러로 변신하는 경우도 많아졌기 때문이다.

본인의 취향이 확실하고, 직접 갤러리에 연락해서 미술품을 살 수 있다면 아트 컨설턴트를 통하지 않고 사는 영 컬렉터도 많은 편이다. 하지만 좋은 아트 컨설턴트는 때로 내가 구하지 못했던 미술품을 대신 구해주기도 한다. 이럴 때는 반드시 아트 컨설턴트에게 수수료라

는 제반 비용을 줘야 한다. 작품을 보는 안목이 좋은 아트 컨설턴트가 있다면 믿고 함께 거래하는 것도 좋다. 하지만 모든 작품을 전부 아트 컨설턴트만 믿고 산다면 능동적인 컬렉팅이 될 수 없다. 초보 컬렉터들도 언젠가 이 책을 통해 스스로 작품을 사보길 바란다.

딜렉터Deallector

컬렉터인 척하면서 작품을 구매 후 바로 자신의 개인 고객에게 얼마간의 수수료를 붙여 파는 행위를 하는 사람. 딜러Dealer와 컬렉터Collector를 합친 용어로 최근 들어 등장했다. 많은 갤러리가 딜렉터를 조심한다. 작가의 작품이 팔리자마자 다시 시장에 나오면 작가의 성장에 부정적인 요소를 주기 때문이다.

플리퍼Flipper

작품을 산 후 얼마 지나지 않아 작가의 상황을 고려하지 않고 단기간의 이득만을 위해 시장에 빠르게 되파는 사람을 의미한다. 최근 현대미술시장에서 사용하는 용어다.

신진작가

사전적 의미로 정의 내릴 수 없지만, 미술계에 처음 등장해 작품을 선보이는 작가라고 이해하는 것이 좋다. 즉, 문화예술계에 갓 주목받기 시작한 작가를 일컫는다. 활동 경력이 오래되었어도 주목받기 시

작한 지 얼마 되지 않았다면 신진작가라고 할 수 있다.

디렉터이자 큐레이터인 니콜라 트레지Nicola Trezzi가 쓴 칼럼을 보고 참 재미있게 표현했다고 생각한 문장이 있는데 바로 '90년대생도 신진작가지만 90세도 신진작가다' 였다. 이렇듯 신진작가의 기준이 꼭 물리적 나이가 젊어야 하는 것은 아니다. 하지만 기관마다 신진작가의 기준은 상이하다.

서울시립미술관SeMA에서는 매년 '신진작가 전시 지원 프로그램'을 모집하는데, 이때의 자격 조건은 대한민국 국적을 가진 자로서 만 45세 이하의 작가다. 국립현대미술관에서는 매년 〈젊은 모색〉展을 개최하고 있다. 이 전시는 국내에서 가장 오래되고 권위 있는 신진작가 발굴 프로그램이다. 이 프로그램에는 의외로 선발 기준에 나이 제한이 없다. 하지만 내외부 전문가로 구성된 선정위원들이 추천할 때 국립현대미술관 소장품에 작품이 포함되지 않은 작가, 비엔날레급 큰 전시를 하지 않은 작가 등 활동 측면을 기준으로 보기 때문에 주로 30대 작가들이 뽑히는 편이다.

리세일Resale
작품을 되파는 것.

서면 응찰, 전화 응찰, 현장 응찰
경매에서 작품을 구매하는 자를 '응찰자'라고 한다. 응찰에는 경매

가 열리기 전에 서면(문서)이나 전화로도 응찰을 할 수도 있기에, 경매마다 '서면 응찰자', '전화 응찰자', '현장 응찰자'가 함께 대결한다. (경매 현장에 가지 않거나 자신의 신분을 드러내고 싶지 않을 때, 이런 방법으로 응찰을 한다. 서면 응찰과 전화 응찰 모두 경매사에게 상담받으면 된다.)

현장 응찰은 우리가 드라마나 언론에서 가장 많이 보고 접한 케이스다. 의자에 앉아 패들(번호판)을 들고 입찰이 시작되면 응찰을 겨루는 것을 의미한다. 가장 스릴감 넘치고, 실제 경매 현장에서 진행되기에 온라인이 발달해도 꾸준히 현장 응찰에 참여하는 사람도 많다.

스페셜리스트Specialist

경매에 미술품을 팔려고 의뢰하거나, 구하는 작품이 있을 때 그에 따른 제반 과정을 모두 상담하고 담당해주는 사람이다.

경매(옥션) 프리뷰Preview

경매가 열리기 전 7~10일간 경매에 나올 작품들을 전시하는 것, 경매에 나올 작품을 살 예정이라면 프리뷰 기간에 미리 보고 작품 상태를 체크하는 것이 좋다.

추정가Estimated와 내정가Reserved Price

경매사와 위탁자가 합의해 결정한 낙찰 예상 가격을 추정가라고 한다. 반면 경매사와 위탁자가 서로 합의한 최저 낙찰 가격을 내정가

라고 한다.

내정가는 비공개를 원칙으로 하되 경매사와 위탁자 사이에 내정가가 협의되지 않으면 출품이 취소되기도 한다. 문제는 내정가보다 높은 응찰이 없을 경우인데 그럴 때는 유찰된다. (보통 요즘은 내정가와 시작가를 동일하게 잡는다. 그러면 유찰을 최소화할 수 있기 때문이다.)

보장가 Guarantee

경매사가 미술품을 맡긴 위탁자에게 일정 금액 이상의 낙찰가를 보장해주는 것을 의미한다. 경매 현장에서 미술품이 보장가보다 낮은 금액에 낙찰이 되거나 유찰되어도 경매사는 위탁자에게 보장가를 지급하는 조건으로 계약한다. 이런 경우는 대부분 경매사가 유명한 작가나 대가들의 좋은 작품을 경매에 출품시키고 싶을 때 홍보를 위해 사용하는 방법이다. 모든 작품에 다 보장가가 있는 것은 아니니 참고하자.

낙찰가 Hammer Price

경매에서 경매사가 망치를 두드리면 낙찰이 되었다는 뜻이다. 낙찰가는 망치를 두드릴 때의 가격으로 최종 결정된 가격을 의미한다. 단, 낙찰가는 수수료와 부가세는 포함되지 않기에 늘 수수료와 부가세까지도 생각해야 한다.

유찰

경매에 나왔지만 아무도 그 작품을 원하지 않거나, 경매장에서 제시된 금액이 내정가에 미치지 못해 판매되지 않는 경우다. 유찰된 이력이 있는 작품은 추후 다시 경매에서 재판매되기가 어려워지기도 해서 다들 유찰되지 않기를 바란다.

추급권 Artist Resale Rights

아티스트의 작품이 판매된 후 또 재판매될 때 작품의 가격 중 일부를 작가에게 혹은 작가의 저작권을 가진 가족이 받을 수 있는 권리다. 미술품 재판매권이라고도 부른다. 한국은 아직 추급권이 적용되지 않는다. 하지만 프랑스는 1920년도부터 도입된 권리다. 현재는 프랑스 외에도 독일, 영국, 벨기에 등 일부 유럽연합EU 국가를 포함해 호주, 러시아, 브라질 등 60여 개 국가가 인정하고 있으며 미국의 경우 캘리포니아주만 도입하고 있다.

소장기록

작품의 이력서라고 볼 수 있다. 특히 경매 전에는 이 작품의 소유 기록과 누구에게 있었는지, 위작이 아닌지 여부를 판단하기 위해서도 늘 확인한다. 유명한 컬렉터나 유명인사, 미술관이 소장했던 작품이나 전시했던 작품은 가치가 더욱 올라가기도 한다.

사후 판화

작가가 사망한 뒤 가족이나 갤러리가 재단이나 가족과 협의해 추후 발행하는 판화. 실제 작가의 의견이 반영되지 않기에 오리지널 판화와는 가치도 의미도 다르다.

유니크 피스Unique Piece

세상에 단 한 점뿐인 미술품을 일컫는다. 보통 '원화'라는 뜻이다.

아트 컬렉팅
입문하기

거실 풍경. 작은 작품은 여러 점을 함께 걸어놓으면 이야기가 풍부해보인다.
©사진: 이현준.

제가 아트 컬렉팅을
시작해도 될까요?

지난 10년간 다양한 채널을 통해 수많은 사람에게 미술의 매력을 알렸던 나는 스스로의 닉네임을 '아트 메신저Art Messenger'라고 칭했다. 그리스 신화 속 신들의 전령사 헤르메스Hermes에서 영감을 받아서 '미술을 전달하는 자'의 의미로 아트 메신저라고 지은 닉네임이 나의 'life work', 덕업일치로 지금까지 꾸준히 이어졌다. 나는 앞으로도 '아트 메신저'라는 별명을 계속 쓸 예정이다. 본업인 미술교육과 미술에세이스트로 살면서 꾸준히 블로그와 유튜브를 운영한 덕분에 10년간 여러 곳에서 미술을 좋아하거나, 미술과 친해지고 싶은 사람들을 만났다. 미술전공자가 아닌 사람도 많았고, 어릴 때는 미술을 어려워하다가 직장을 다니면서 미술이 취미가 된 사람도 많았다. 그들의 한 가지 공통점은 늘 조심스럽게 이렇게 말했다.

"제가 미술을 잘 아는 건 아닌데, 보는 걸 너무 좋아해요…."

그럴 때마다 난 그들에게 용기를 준다. 이미 미술을 좋아하는 것 자체가 미술 애호가라고 말이다. 사람들을 만나다 보니, 미술 애호가에서 아트 컬렉터가 되기 전까지 어떤 단계를 거치는지 정리해볼 수 있었다. 이 책을 읽는 독자들도 체크해보자.

아트 컬렉팅을 시작하기 전 체크리스트

- ☐ 미술관에 가는 것을 좋아한다.
- ☐ 미술관에 혼자 가도 괜찮다.
- ☐ 미술 전시회를 보고서 아트 상품을 구경하는 것이 재미있다.
- ☐ 좋아하는 화가나, 그림이 있다.
- ☐ 외국 여행을 갈 때 그 나라의 미술관에 가는 것을 좋아한다.
- ☐ 미술과 관련된 다양한 강의나 콘텐츠를 찾아본 적이 많다.
- ☐ 예술가는 창의적이고 멋진 삶을 산다고 생각한다.
- ☐ 여가 시간에 그림을 그리는 것을 배운 적이 있다.
- ☐ 미술관 이외에 갤러리나, 아트 페어에도 가본 적이 있다.
- ☐ 한 번쯤 미술품을 사고 싶다.

10개의 문항 중 4개 이상에 체크가 되어있다면, 당신은 이미 미술 애호가다. 사실 수많은 책 중에서 이 책을 집어든 것부터 이미 당신이 미술 애호가라는 증거다.

개인이 미술을 좋아하는 단계를 살펴보자면, 처음에는 미술관을

가게 되고, 그러다 보면 전시회에 나오면서 미술과 관련된 작은 아트 상품을 사기도 한다. (그래서 그래피티 작가 뱅크시Banksy는 전시회를 다 보고 나오면 반드시 있는 아트 상점을 뜻하는 〈선물 가게를 지나야 출구Exit Through the Gift Shop〉라는 영화도 제작하지 않았는가?) 나아가 미술 애호가는 해외 여행을 가면 그 나라의 미술관을 찾는다. 그리고 최종적으로 결국 내가 좋아하는 미술품 하나쯤 사고 싶어 한다. 내가 만난 많은 미술 애호가가 이 과정을 거쳤다. 즉, 미술품을 산다는 것은 미술을 좋아하는 마음이 커지고 커져, 여러 단계를 지나 만나는 마지막 관문이기도 하다. 이 과정은 21세기를 사는 나만 깨달은 게 아닌가 보다.

"그림을 알면 사랑하게 되고, 사랑하게 되면 진정 보게 되고, 볼 줄 알게 되면 소장하게 된다. 이런 사람은 그저 모으는 사람과는 다르다."

<div align="right">유홍준 엮음,《김광국의 석농화원》, 눌와, 2015.</div>

조선 후기 최고의 컬렉터이자 의관이었던 석농 김광국의《김광국의 석농화원》에 문인 유한준이 쓴 발문이다.《김광국의 석농화원》은 조선 후기 의관이자 수집가인 김광국이 일생 동안 모은 그림을 정리해 만든 대규모 화첩으로, 나 역시 쉬는 날이면 자주 꺼내놓고 본다. 고려시대부터 조선시대에 이르는 우리나라 많은 그림과 서양과 중국, 일본의 그림 등이 수록되어 있어 18세기 회화·비평의 경향 및 외

국 그림의 국내 유입 정황을 알려주는 좋은 책이다. 나는 강의 때에도 이 문장을 자주 언급하고, 내 수첩에도 자주 써놓는다.

많은 명문 중에서 이 문장을 가장 좋아하고 중요하게 생각하는 이유는 이 문장이 바로 '아트 컬렉팅'의 핵심과 연결되어 있기 때문이다. '그림을 알면 사랑하게 되고, 사랑하게 되면 진정 보게 되고, 볼 줄 알게 되면 소장하게 된다'는 말은 미술은 좋아하지 않으면 미술에 돈을 쓰지 않으므로 소장할 수 없다는 말과 같다. 또한 미술을 좋아하지 않는 마음을 가지고 미술품을 소장하는 사람과, 미술을 좋아하는 마음이 가득 차 미술품을 소장하는 사람은 다르다는 뜻이기도 하다. 내가 앞으로 할 긴 이야기들을 다 제치고서라도 저 문장만큼은 꼭 기억했으면 좋겠다. 이 책을 읽는 사람 또한 미술품을 알고, 사랑하고, 진정 보았기에 소장하고 싶은 마음이 생겨 '아트 컬렉팅'이라는 문 앞까지 서게 되었음을 잊지말자.

사람들이 그림을 사는
이유는 무엇일까요?

'아트 컬렉팅'은 그림을 사고 수집하는 것이다. 우선 그림을 산다는 행위는 단지 돈과 그림의 물물교환처럼 보일 수도 있겠지만 생각만큼 단순하지 않다. 사는 것에서 나아가 그림을 잘 보관하고 수집까지 해야 진정한 '아트 컬렉터'다. 신기한 것은 내가 아트 컬렉팅에 관해 믿는 몇 가지 속설이 있는데, 바로 '미술품을 한 점도 안 사본 사람은 있어도, 한 점만 사본 사람은 없다'라는 말이다. 그림을 사는 것은 시작하는 것이 어렵지, 한번 시작하면 계속하게 된다. 그래서 아트 컬렉팅, '미술품 수집'이라는 단어가 생긴 것이다. 그렇다면 사람들은 왜 그림을 사고 싶어할까? 여러 가지 이유가 있겠지만 나는 지난 몇 년 간 아트 컬렉팅을 강의하며 수강생들에게 "왜 그림을 사고 싶은지" 물었다. 누적 수강생 1,000여 명에게 물었고, 그 과정을 바탕으로 그림을 사는 이유를 3가지로 정리할 수 있었다.

사람들이 미술품을 구매하는
3가지 이유

미술품은 희소해서 돈이 된다: 미술품 투자형

아트 컬렉팅은 실제로 돈이 되는 걸까? 이 말에 대한 내 대답은 궁극적으로 "yes"다. 미술품은 희소성이 있다. 훌륭한 작가의 작품들은 그만큼 가지고 싶은 사람은 많지만, 한정적이기에 이 '희소성' 때문에 가격이 오른다. (아트 재테크는 뒤에서 자세히 다루었다.) 그래서 이 사람들은 미술품을 철저히 값을 따지며 구매한다. 오를 작품만 사려고 노력한다. 내 강의만 해도 미술품이 돈이 된다는 소문만 듣고 온 초보 컬렉터들이 상당히 많다. 덕분에 미술시장에는 끊임없이 새로운 컬렉터가 유입된다. 그러나 이런 사람들은 몇 번 그림을 사다가 가격이 오르지 않으면 다시는 컬렉팅하지 않는 경우가 많다. 투자의 목적으로만 컬렉팅을 한다면 꾸준히 건강한 컬렉팅을 하기 어렵다.

미술을 장식하면 즐겁다: 미술품 장식형

인테리어를 위해 미술품을 사는 경우다. 이 유형의 사람들은 자신의 집을 아름답게 꾸미고 싶은 욕구가 강하다. 이 부분은 나 역시 인정한다. 다만, 인테리어는 꼭 미술품으로 완성하지 않아도 된다. 유명한 디자이너의 가구나, 조명으로도 충분하다. 미술품을 살 때 인테리어로만 고려한다면 장식을 위해 미술품을 사게 되고 벽을 다 채우면 욕구도 충족될 것이다. 이명옥 사비나미술관장은 이런 유형의 컬

렉터들은 예술적 가치보다 아첨하는 작가, 갤러리스트가 추천한 작품을 선호하게 된다고 한다. 그 결과 미술사의 흐름을 역행하는 작품이 팔리는 악순환이 생길 수 있다. 조금 더 자세히 설명하면 작가가 순수 창조적인 예술을 하는 것이 아니라 컬렉터들이 원하는 그림 또는 잘 팔릴만한 그림만을 그려 복제한다거나, 미술품이 수요에 의해 만들어진다는 것을 의미한다. 하지만 사람은 누구나 자신이 거주하는 환경을 꾸미고 싶은 것이 맞다. 그리고 자신이 원하는 방향대로 환경을 아름답게 가꾸면 즐겁다. 이런 즐거움이 주는 매력 때문에 장식을 위해서 미술품을 산다는 것도 일리는 있다.

미술과 가까운 삶을 살고 싶다: 미술 후원형, 미술 애호가형

조금 과장해서 말하면 미술을 종교처럼 좋아하고 믿는 사람들이다. 이런 사람들은 미술품 한 점을 사는 것에서 나아가 매달, 매년 꾸준히 컬렉팅을 한다. 그리고 본인이 좋아하는 예술가를 적극적으로 홍보하고 알린다. 무엇인가를 수집하는 것은 많은 시간과 경험이 농축되어야 가능한 일이고 진짜로 좋아하지 않으면 언어나 행동으로 표현되기가 어렵다. 말 그대로 좋아서 시작한 컬렉팅이 미술가를 후원하고 미술시장을 활발히 하는 격이다. 내 주변에는 이런 컬렉터들이 상당히 많다. 단점은 미술시장의 보이지 않는 실세나 권력이 될 수도 있고, 자칫 특정 작가를 띄우는 행위처럼 보일 수 있다(물론 컬렉터가 노력한다고 작가가 다 유명해지는 것도 아니다). 하지만 이들이 가장 행

복해하는 지점은 '자아의 확장과 강화'가 아닐까. 미술품을 통해 내가 몰랐던 세계를 만나고, 삶의 가치가 다양해지는 경험을 한 사람은 이 경험을 되풀이한다. 미술품을 가까이 두었을 때의 기분과 느낌, 통찰을 잊을 수 없기 때문이다. 이 유형의 사람들은 아트 컬렉팅을 통해 무엇인가를 깨닫고 내적 성장을 해나간다. 바로 이런 면들이 아트 컬렉팅을 중독적으로 만든다.

———————

자, 지금 이 책을 읽고 있는 사람이라면 나는 어떤 생각으로 아트 컬렉팅을 시작하고자 하는지 생각해보자. 애호가형일 수도 투자형의 마음도 가질 수 있다. 어떤 사람은 3가지 모두 고개를 끄덕거렸을 수 있다. 사실 3가지 모두 '미술을 좋아한다'는 마음이 밑바닥에 깔려있다. 아트 컬렉팅은 결국 미술을 좋아하지 않으면 할 수 없는 일이기 때문이다. 우리 좀 더 솔직해지자. 미술 애호가여서 작품을 샀지만, 그 작품의 가치가 오른다면 더할 나위 없이 좋지 않은가? 이런 마음 때문에 아트 컬렉터들은 비난을 받기도 하는데, 아트 컬렉터를 비난하는 사람들 중 정작 미술품에 100만 원도 쓰지 않는 사람이 많다. 미술이 아무리 돈이 된다고 생각해도 미술을 믿지 않는 사람은 미술에 돈을 쓰지 않는다. 미술품은 정말 미술의 힘과 가치를 믿는 사람만이 기꺼이 살 수 있다.

미술은 얼마큼
돈이 될까?

'47억→48억→54억… 치솟는 김환기 그림값'[4]

'부엌에 걸어둔 그림이 78억짜리 명화? 정체 알고보니'[5]

'박수근 그림, 홍콩 경매시장서 23억에 팔렸다'[6]

한 번쯤 접해본 기사 제목일 것이다. 이 외에도 다양한 기사들에서 집값보다 비싼 그림값을 만나고, 몇 년 사이에 몇십 배, 몇백 배가 되는 먼 나라 이야기를 듣는다. 대부분이 자극적이긴 해도 사실인 기사들이다. 그러다 보니 여러 곳에서 미술이 돈이 된다고 외치고 있다.

1800년대 후반 프랑스에서 활동한 점묘화의 대가이자 신인상주의 화가 '조르주 쇠라Georges Seurat'. 쇠라가 죽은 지 9년이 지난 후 그의 동료들은 쇠라의 작품을 팔기 위해 전시를 열었다. 당시 조르주 쇠라의 스케치는 10프랑 정도였고, 크거나 액자가 된 스케치는 100프랑이었다. 쇠라를 대표하는 작품인 〈그랑드 자트 섬의 일요일 오후 A Sunday on La Grande Jatte〉는 크기가 커서 800프랑(현재 한화로 약 500만 원대)에 어느 부호에게 팔린다. 부호가 샀다고 했지만 요즘에 3m가 넘는 크기의 유화가 500만 원이라면 상당히 저렴한 가격이다. (나는 신진작가의 작품을 150cm 기준 1,000만 원 전후로 구매한 적이 많다.)

그 후 1911년에 이 작품은 메트로폴리탄미술관Metropolitan Museum of

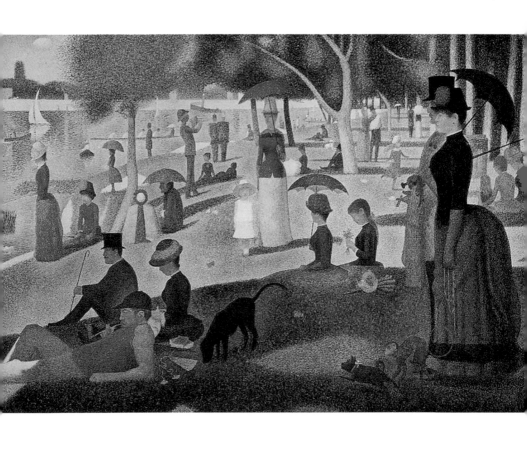

조르주 쇠라, 〈그랑드 자트 섬의 일요일 오후〉
캔버스에 유채, 207.5×308cm, 1884~1886년, 시카고아트인스티튜트(시카고미술관).

Art으로 갈 뻔했으나 이사회에 거부를 당한 후, 13년 후인 1924년에 시카코 출신의 프레더릭 클레이 바틀릿Frederic Clay Bartlett에게 2만 달러에 팔린다. 그는 훗날 이 작품을 시카고 미술사 연구소에 기증했고 그곳은 현재 시카고아트인스티튜드The Art Institute of Chicago (통칭 시카고 미술관)다. 여담이지만 훗날 프랑스의 구매 연합이 이 그림을 다시 프랑스로 가져가기 위해 시카고 미술관에 2만 달러의 20배인 40만 달러를 제안했지만 거절당했다.

좋은 그림 한 점을 소장하는 것이 곧 나라의 문화력, 힘이 된다는 것을 알았던 걸까? 현재 시카고미술관에는 프랑스를 대표하는 '신인상주의' 거장 조르주 쇠라의 작품을 보기 위해 모여든 사람들로 가득하다. 비슷한 시기인 1885년에 그려진 〈그랑캉프 항구The Rrade de Grandcamp〉 작품은 크기가 훨씬 작지만 2018년 크리스티 경매에서 수수료를 제외한 낙찰가만 약 3,406만 2,500달러에 팔렸을 정도니 실제 〈그랑드 자트 섬의 일요일 오후〉의 현재 가치는 상상에 맡기겠다.

돈을 넘어 미술의 힘과
가치를 믿는다는 것

이 이야기만 들으면 미술품은 확실히 돈이 된다. 하지만 여기서 우리가 놓치면 안 되는 진실이 있다. 아무도 사지 않으려고 했던 그 작품을 산 사람들의 안목이다. 프레더릭 클레이 바틀릿은 당시 2만 달

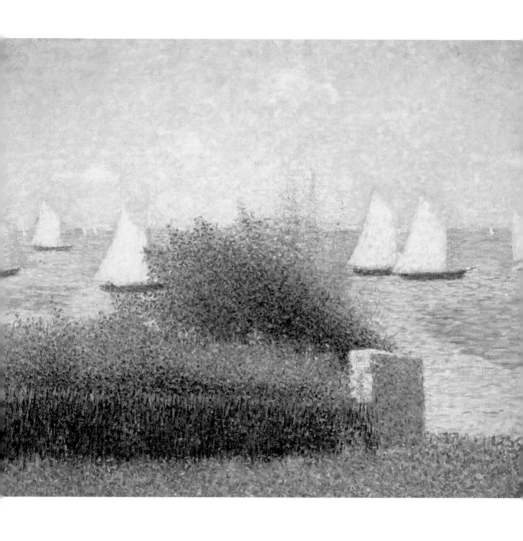

조르주 쇠라, 〈그랑캉프 항구〉
캠퍼스에 유화, 65.41×81.28cm, 1885년, 개인 소장.

러라는 거금을 주고 이 작품을 구매했다. 용기 없이는 불가능한 일이다. 더불어 프레더릭 이전에 800프랑에 산 컬렉터는 어떤가? 역시나 작품이 좋지 않았더라면 무명작가의 그림을 선뜻 살 수 없다. 그래서 늘 '아트 컬렉팅'을 할 때는 기억해야 한다.

'나는 과연 아무도 사지 않는 작품에서 가능성을 발견하고 용기 있게 그 작품을 선택할 수 있는가?'

그래서 나는 작품을 선택하는 과정과 선택이 한 사람의 용기와 가치관이라고 본다. 본인이 선택한 작품이 미술사적으로도 중요하고 많은 사람에게 사랑을 받을 때의 자존감과 심리적 만족도는 값을 환산할 수 없을 만큼 높다. 행동경제학의 입장에서 설명하면 누구든 미술품을 사면 '심리적 이자율'을 얻을 수 있다. 나는 이 단어를 쉬운 말로 '심리적 재테크'라고 부른다. 즉, 자신이 그 그림을 소유함으로써 얻는 효용과 만족감도 재테크에 속한다는 의미다. 이런 심리적 이자율이자 심리적 재테크는 개인의 취향이 반영된 것이므로 타인에게 있는 것과 나에게 있는 작품의 가치가 다를 수 있다. 더불어 경기가 좋고 나쁨에 구애받지 않는 '비非경기변동적'이다.

자신이 좋아하는 작가의 작품을 소장해 그 작품과 함께 살아가며 얻는 만족을 은행의 적금이나 주식의 수익과 비교할 수 있을까? 수치로 환산할 수는 없지만 사람들이 미술품을 사는 이유는 이런 심리

왜
사시는 건데요?

솔직하게 적어봅시다!

적 재테크인 이유도 상당히 크다. 심리적 재테크는 내가 강의 때도 자주 사용하며 애정하는 단어다. 흔히 내가 가진 무언가가 시간이 흐르면서 가치(가격)가 올랐을 경우 '재테크'라는 단어를 사용한다. 하지만 '심리적 재테크'는 그 물건을 가지고 있는 동안의 행복함, 만족도, 향유를 포함한다. 그러므로 작품을 가지고 있는 동안 행복했고, 만족했으며, 충분히 보고 느끼고 생각했다면 나는 '심리적 재테크'에 성공했다고 생각한다. 미술품을 향유하는 시간 동안 마음이 행복해지고 부유해져서 재테크가 되었다는 의미다.

어떻게 오랫동안 아트 컬렉팅을
지속할 수 있었나요?

나는 일주일에 3~4개의 전시를 어떻게든 시간을 내 보러 가려고 노력한다. 혹은 하루에 몰아서 많이 보려고 하는 편이다. 그렇게 한 주에 크고 작은 전시를 3~4씩 꾸준히 보면 한 달에 16여 개의 전시를 본다. 1년이면 약 200번의 전시를 보는 셈이다. 여유가 있어서가 아니라 시간을 내어서 전시장을 찾는 편이다. 이는 비단 나뿐만이 아니다. 나의 유튜브 채널 〈아트 메신저 이소영〉 속 아트 컬렉터 인터뷰를 위해 만난 많은 컬렉터가 나와 비슷했다.

대구에서 병원을 운영하는 홍원표 컬렉터는 건물 안에 본인이 소장한 쿠사마 야요이Kusama Yayoi의 호박 조각을 설치한 것으로 유명하다. 실제 건물 이름도 '호박 타워'다. 홍원표 컬렉터는 일요일에도 호출이 울리면 수술하러 가야 하는 바빴던 응급실 의사 시절에도 점심시간마다 틈을 내어 대구 시내 갤러리로 그림을 보러 다녔다. 눈 성

형 재수술 전문의 박병주 컬렉터는 수술을 하려면 1년 전에 상담 예약을 해야 할 정도로 바쁘다. 그 역시 쉬는 날이면 신진작가 전시에 시간을 쓴다고 한다.

'많이 보는 만큼 안목이 생긴다'는 말을 믿지만, 그만큼 좋은 작품을 소장하고 싶은 욕심도 함께 증가한다. 그래서 시간이 흐를수록 나와 함께 살아갈 작품을 잘 선택하는 일은 컬렉터에게 매우 중요하다. 나는 컬렉터들을 만날 때마다 꾸준히 물어왔다. '왜 미술품을 (계속) 사세요?' 이 질문은 바로 나에게도 매일 하는 질문이었다.

'나는 왜 그림을 사는 걸까?'

앞에서 설명한 그림을 사는 3가지 이유 중 나는 어느 쪽일까. 언젠가 가치가 오르기 때문인 투자형, 집을 꾸미려는 장식형, 미술의 힘을 존경하는 애호가형. 셋 다 일리가 있지만, 어느 한쪽만 선택하는 것이 정답은 아니다. 하지만 한 가지 확실한 것은 내가 만난 모든 컬렉터가 자신의 삶이 미술과 꾸준히 함께함으로써 더욱 특별해지고 나아진다고 생각했다는 점이다.

미술품을 산다는 것은
가치를 함께 사는 일

많은 사람이 내게 가장 특별한 소장품, 또는 아끼는 소장품을 묻는다. 그럴 때마다 나는 답을 피했다. 수많은 작품 중 딱 한 점만 골라 좋

다고 말할 수 있는 컬렉터는 거의 없을 것이다. 나 역시 200여 점 정도의 작품을 소장하고 있지만, 그중에 한 점을 최고라고 고르기는 어렵다. 다만, 그 누구도 쉽게 사지 않았을 것 같은 작품을 오직 좋아서 훗날의 가치나 평가, 리세일을 생각하지 않고 산 작품이 있다. 바로 얀 베로니카 얀센스Ann Veronica Janssens의 〈블루 하와이Blue Hawaii〉다.

작품의 재료는 오로지 투명한 유리 상자와 파라핀 오일뿐이다(이 작품을 감상하는 사람들은 대부분 물이라고 생각하지만). 이 작품의 신기한 점은 어느 방향에서 어떻게 빛을 주냐에 따라 색이 변한다는 점이다. 나는 얀센스를 전부터 지켜보고 있었다. 처음 헬싱키의 키아스마현대미술관Kiasma Museum of Contemporary Art에서 개인전을 보고 반했고, 그 다음은 2018년 런던의 헤이워드갤러리Hayward Gallery에서 그룹전을 보고 더 좋아하게 되었다. 하지만 작품의 크기나 형태가 소장하기 힘든 것이라 컬렉팅할 생각을 하지 않았다. 그러다 2019년 스위스의 아트 바젤을 구경하던 중 에스더쉬퍼갤러리Esther Schipper Gallery 부스에서 다시 만나게 되었다. 그때 집이나 회사에 놓을 수 있는 형태도 있다는 것을 깨닫고 컬렉팅을 하게 되었다. 그래서 이 작품은 현재 리아트 그라운드에 설치되어 있다(조만간 집으로 가져올 예정이다).

어떤 점이 좋아서 사게 되었을까
내가 얀센스의 작품을 좋아하는 이유는 우리에게 보이는 자연의 신비나 대기의 흐름, 날씨의 변화와 우주적인 움직임들을 제한된 공

얀 베로니카 얀센스, 〈블루 하와이〉
Glass, paraffin oil, matte dichroic film, 60x60x60cm(aquarium),
60x60x60cm(base), 120x60x60cm(overall), Edition of 1 plus 2 artist's proofs
(AP2/2), 2018년, 이소영 개인 소장, Courtesy the artist, ©Photo: Andrea Rossetti.

간에 효과적으로 잘 담아내고, 그로 인해 느끼는 인간의 다양한 감정도 공간 안에 녹여냈기 때문이다. 얀센스는 늘 "내 작품에는 주인공이 없다"고 말한다. '자연은 무엇인가를 주인공처럼 보이게 하거나 통제하지 않는다'는 것이다. 처음에는 작품의 설치 방식이 좋았으나 작가의 인터뷰를 들은 후에는 작품을 보니 마치 요정이 만든 자연 같다는 생각이 들었다. 그래서 나는 얀센스를 '요정 언니'라고 부르고 내가 컬렉팅한 시리즈를 내 마음대로 '도시 속 옹달샘'이라고 부른다. 바쁜 일정에 정신이 없고, 영혼이 탁해졌다고 느낄 때면 이 작품을 한없이 본다. 그러면 신기하게도 영혼이 정화되는 기분이다. 보통 이 작품 시리즈는 색별로 2개만 제작되며 한 점은 작가가 소장하고, 한 점은 판매나 전시를 한다. 아쿠아 시리즈라고 불리는 이 작품을 살 때, 한국의 개인 컬렉터는 아마도 내가 처음일 것이라고 했었다(지금은 모르겠지만).

나는 이 작품을 회사에 놓고 오가는 사람들, 만나는 사람들에게 보여주고 이야기하고 대화한다. 심지어 수많은 인터뷰도 이 작품과 함께 찍었다. 한국의 조각가 최하늘은 〈동그라미에게 Dear O〉展에서 사람들에게 '반려견, 반려묘'처럼 '반려 조각'을 제안했다. 나에게는 틀림없이 이 작품이 '반려 조각'이다. 비단 조각만이 아닐 것이다. 여러 컬렉터에게는 자신에게 위로를 해주는 '반려 회화', '반려 드로잉' 등이 존재할 것이다. 반려 동물이 엄연한 가족 구성원이듯이 누군가에게 미술품은 함께 사는 가족만큼의 가치가 있을 수 있다.

〈블루 하와이〉 작품을 가까이에서 보았을 때의 모습. 이 작품의 경우 조각이지만 에디션이 2점이다. 나머지 한 점은 다른 색으로, 얀 베로니카 얀센스 작가가 소장 중이다. 그러니 사실상 이 색, 이 사이즈의 작품은 전 세계에 나만 소장하고 있다. Courtesy the artist, ©Photo: Andrea Rossetti.

미술품이 가져다주는 삶

'반려 조각'의 개념은 작품의 가치가 오르는 것과 상관없이 한 개인에게 큰 의미를 준다. 나는 이에 대해 작품을 사면서 가치도 함께 샀기 때문이라고 말한다. 많은 컬렉터가 입을 모아 "작품을 꾸준히 사게 되면서 삶이 더 나아졌다"고 말한다. 더 나아가 아트 컬렉팅을 하면서 진짜 마음에 맞는 좋은 친구를 얻었다고 이야기를 한다. 나도 아트 컬렉팅을 시작하고 미술을 좋아하는 친구들이 많이 생겼다. 여기서 말하는 친구는 컬렉터, 갤러리스트, 작가 등 미술과 관련된 모든 사람들이다. 좋아하는 '미술'이라는 취미를 함께 공유하는 친구들이 생겼기에 늘 함께 대화하고, 좋은 전시 소식이 있으면 알려주고, 새로운 작가가 등장하면 이야기를 나누느라 시간 가는 줄 모른다. 같은 관심사를 가진 친구들과의 만남은 지루할 틈이 없다. 아트 토이 컬렉터 황현석은 인터뷰에게 이렇게 말했다.

"토이를 모았지만 얻은 건 사람이다."[7]

그 역시 인터뷰에서 컬렉팅의 장점은 인간관계라고 말하며 한국이든 외국이든 낯선 사람을 만나도 같은 걸 좋아하면 금방 친해진다고 말했다. 사업의 직원들도 컬렉팅을 통해 만났다고 밝혔다. 그는 컬렉팅을 하다 보니 일을 더 열심히 한다고 했다. 나 역시 마찬가지다. 소비를 아트 컬렉팅에 집중하다 보니 필요 이상 다른 곳에 소비

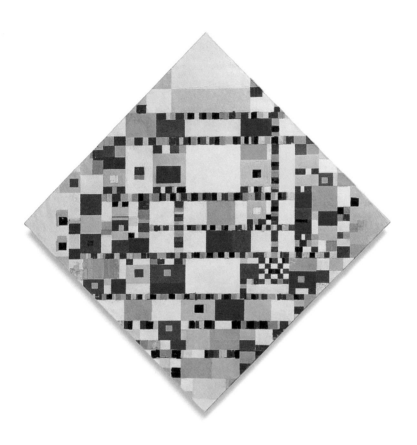

피에트 몬드리안, 〈빅토리 부기우기〉
캔버스에 유채, 테이프, 종이, 숯, 연필, 127.5×127.5cm, 1944년, 헤이그시립현대미술관.

하는 것이 많이 줄었다. 오히려 더 열심히 일하고 싶은 마음은 시간이 갈수록 더 깊어지는 중이다. 컬렉팅은 시간과 돈을 가장 가치 있게 쓰는 방법 중 하나라는 황현석 컬렉터의 말에 동의한다.

컬렉터가
아트 컬렉팅을 하는 이유

에밀리 트레마인Emily Tremaine은 미국의 디자이너이자 아트 컬렉터다. 그녀는 남편 버튼 트레마인Burton Tremaine과 함께 1944년 피에트 몬드리안Piet Mondriaan의 작업실에서 〈빅토리 부기우기Victory Boogie Woogie〉를 구입하면서 컬렉팅을 시작했다. 부부의 아트 컬렉션은 조르주 브라크Georges Braque, 파블로 피카소, 파울 클레Paul Klee 등 유럽의 화가들과 미국 작가들의 작품 400여 점으로 구성된 컬렉션이다. 에밀리 트레마인은 표현주의보다 지적인 예술을 선호했고, 두 사람은 팝아트의 첫 컬렉터 중 한 명이었다. 그들은 앤디 워홀Andy Warhol, 로버트 라우센버그Robert Rauschenberg의 작품들을 컬렉팅했고, 1987년에 자신이 평생 모은 미술품들과 유산을 후손들이 체계적으로 관리할 수 있도록 트레마인 재단을 설립했다. 트레마인 재단 홈페이지 tremainefoundation.org에 들어가면 당시 트레마인 부부가 어떤 작품들을 컬렉션 했는지 살펴볼 수 있다.

에밀리 트레마인은 컬렉터들이 3가지 이유에서 수집을 한다고 말

했다. 예술에 대한 순수한 사랑, 투자 가능성, 사회적 보장이다. 앞에서 언급한 것처럼 무조건 예술에 대한 순수한 사랑만으로, 작품의 시장 가치에 관심을 가지지 않는다고 한다면 거짓이라는 것이다. 또한 예술에 대한 컬렉터의 관심은 그들을 로마에서 도쿄까지 움직이게 하고, 수집하는 작품만큼 활기와 상상력, 따스함이 넘치는 친구를 만나게 해준다고 말했다. 이것이 바로 사회적 보장이다.

이 모든 컬렉터의 이야기가 내 마음과 같다. 결국 나는 컬렉터 친구들과의 대화와 공유 속에서 다시 삶을 잘 살아갈 힘을 얻는다. 나뿐만이 아니다. 대부분의 컬렉터는 보다 나은 삶을 살기 위해 미술품을 계속 컬렉팅한다.

아트 컬렉팅이
무엇인가요?

아트 컬렉팅이라는 단어는 단어 그대로 미술Art 수집Collecting을 뜻한다. 2022년 8월 기준 인스타그램에 #artcollecting이라는 태그를 검색하면 총 63만 건의 게시물이 나온다. #artcollector이라는 단어 또한 1,428만 건으로 눈에 띄게 많은 편이다. 비슷한 태그로는 274만의 게시물 수를 가지고 있는 #artcollection 등이 있다.

여기서 말하는 아트 컬렉팅, 아트 컬렉션은 실제 미술품을 의미한다. 자신이 좋아하거나 원하는 미술품을 사서 공간에 두고 보고, 소장하는 것. 이 전반적인 과정이 '아트 컬렉팅'이다. 우리가 어딘가 여행을 가야 한다고 생각해보자. 나는 아트 컬렉팅을 '내비게이션'에 비유해 설명한다. 목적지를 정하고 그곳까지 즐기면서 가는 것이 아트 컬렉팅과 비슷하기 때문이다.

첫째, 작품을 '잘' 사는 것

여행을 갈 때 어디에 갈 것인지 정하듯이 아트 컬렉팅 또한 어떤 작품을 살 것인지 정하는 것이 중요하다. 우리에게는 시간도, 비용도 한정적이기 때문이다. 여행의 목적지가 바로 내가 사고 싶은 미술품이다. 여행을 가고 싶은 나라나 지역이 정해지면 그다음은 어떻게 하는가? 무엇을 타고 갈 것인지를 정한다. 비행기를 타고 가거나 배를 타고 가거나, 자동차로 가거나 등 교통수단을 정하게 된다. 아트 컬렉팅을 할 때도 비슷하다. 그 작품을 사기 위해 내가 갤러리에 가서 사거나, 아트 페어에 가서 사거나, 경매에서 사거나를 고민해야 한다. (미술시장에 대한 이야기는 STEP 2에 자세히 다루었다.)

둘째, 작품을 '잘' 보관하는 것

작품을 산 후에 잘 보관하는 것도 컬렉팅의 한 과정이다. 작품을 '샀다'는 것에 만족하고 쌓아놓는다면 아트 컬렉팅의 진정한 기쁨을 느낄 수 없다. 마치 쇼핑만 많이 하고 쇼핑백에서 꺼내지도 않는 것과 같다. 그래서 많은 아트 컬렉터가 작품을 산 후 액자를 한다거나, '어디에 보관할까?', '어디에 걸까?'를 고민한다.

이 고민은 작품을 사기 전부터 꾸준히 고려해야 하는데, 이유는 내가 선택한 작품과 최소 5년에서 10년 많게는 평생을 살아야 하는 것이 컬렉터의 삶이기 때문이다. 그러므로 작품을 산다는 것은 그 작품의 보관 또한 책임져야 한다. 작품을 잘 보관하려고 노력하는 것도

컬렉팅의 중요한 과정 중 하나다.

셋째, 작품을 '꾸준히 잘' 수집하는 것

아트 컬렉팅의 매력에 빠지면 한 점을 소장한 후 '다음 작품은 어떤 걸 소장하지?'를 고민한다. 작품을 집에 걸어놓고 살아본 사람은 이유를 알 것이다. 나는 이제 그림이 없는 집에 가면 그 집이 삭막하게 느껴진다. 앞서 '미술품을 한 점도 안 사본 사람은 있어도, 한 점만 사본 사람은 없다'는 말을 기억하는가? 많은 이가 작품을 사면 '수집가'의 삶을 살게 된다. 그래서 나는 이 책에 작품을 잘 수집하는 것에 대해서도 이야기하고 싶다. 그렇지만 작품을 꾸준히 잘 수집한다는 것은 내게도 참 어려운 일이다. 초반에는 좋아서 작품을 샀다면, 시간이 지날수록 작품의 개수가 많아지면서 '나는 왜 자꾸 미술품을 살까?' 하는 고민을 꾸준히 해야 하기 때문이다.

아트 컬렉팅을 하기 위해서는 '미술품을 잘 수집하는 것이란 무엇일까?'에 대한 고민을 늘 해야 한다. 하지만 즐거운 고민일 것이다. 만약 나는 자본에 여유가 있어서 고민하지 않고 전부 사야겠다고 생각하는 사람이라면 그래도 좋다. 다만, 집이 비어있다고 해서 가구를 마구잡이로 넣을 수 있는 것은 아니듯이 컬렉팅도 마찬가지다. 본인만의 규칙이나 테마를 세워놓고, 스스로 조율도 하고, 반대로 의외의 작품을 발견하면서 성장할 것이다.

나 역시 아트 컬렉팅을 하면서 성장하고 싶다. 삶을 살아가면서 미

술품을 꾸준히 잘 수집하는 방법론에 대해 고민하는 것도 아트 컬렉터가 해야 할 일이다.

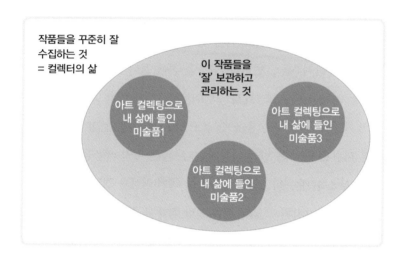

아트 컬렉팅과 아트 재테크는
어떻게 다른가요?

아트 컬렉팅과
아트 재테크

미술품을 구매하기 전에 이 두 단어에 대해 자세히 생각해볼 필요가 있다. 사람들은 왜 자꾸 '아트 컬렉팅(미술품 수집)'이라는 단어를 놔두고 '아트 재테크', '아트테크(Art-Tech, 예술을 뜻하는 Art와 재테크를 합성한 말)'라는 단어를 쓸까? 나는 기업이나 기관 또는 도서관에서 강연을 할 때 미술계의 거장이나 작품의 가치 등을 소개하는 명화 강의를 가장 많이 진행했지만 최근 3년간은 '아트 컬렉팅'을 주제로 한 강의 의뢰가 많았다. 하지만 더 정확히 말하면 대부분 내게 온 의뢰 메일은 이런 식이었다.

"이소영 대표님께 '아트테크' 초보자를 위한 강의를 부탁합니다."

"이소영 선생님, '아트 재테크' 강의 가능하신가요?"

이런 메일이 올 때마다 나는 이렇게 답신을 보냈다.

"안녕하세요? 아트테크 강의는 다소 위험성이 많습니다. 다만, '초보자를 위한 아트 컬렉팅 입문 강의'는 일정이 맞으면 가능합니다."

이렇게 강의명을 매번 바꿔야만 했다. 하지만 강의명을 바꾸는 데 실패한 적도 많았다. 강의를 의뢰하는 기업이나 기관에서는 사람들이 '아트 컬렉팅'보다 '아트 재테크, 아트테크'라는 단어를 더 선호하기에 무조건 아트 재테크, 아트 테크가 들어간 강의명을 해야 한다고 말이다. 맞는 말이다. 나 역시 이해한다. 하지만 아트 컬렉팅과 아트 재테크, 이 두 단어의 의미는 조금 다르다. 이참에 이 둘의 단어부터 확실히 정의 내리고 넘어가고 싶다.

아트 재태크,
값이 올랐다는 말의 진실

여기저기서 '미술로 재테크를 시작해서 성공했다'는 식의 이야기를 한다. 그런 이야기를 듣다 보면 컬렉팅을 시작하지 않은 사람들은 '오! 나도 꼭 해봐야지!' 하고 혹한다. 나 역시 오래 소장한 작품을 팔아본 적이 있다. 어떤 작품은 가격이 많이 올라 높은 가격에 팔렸고, 어떤 작품은 처음 살 때의 가격보다 반값도 못 받았다. 그래서 나는 '아트 재테크'라는 단어가 위험하다고 생각한다. 모든 작품의 값이 다 오르는 것이 아니기 때문이다.

이미 〈아트메신저 이소영〉 유튜브나 여러 강의에서도 말했지만, 미술품을 사서 소장하는 것까지는 수집을 의미하기에 '아트 컬렉팅'이 맞다. 반면 미술품을 산 후 소장하고 있다가 리세일(되팔기)로 수익을 내면 재테크가 된다. '아트 재테크'는 리세일로 반드시 현금화가 되어야 재테크를 했다고 할 수 있다. 하지만 아트 컬렉팅을 하는 사람들을 보면, 값이 올랐다는 작품들을 팔지 않고 소장하고 있는 경우가 많다. 작품을 리세일하지 않고 시장에서의 상황을 보고 올랐다고 말하는 것이다. 틀린 말은 아니다. 보통 컬렉터들은 꾸준히 미술 전시회를 가고, 아트 페어를 가기 때문에 작가들의 작품가를 알게 되는 경우가 많고, 더불어 내가 가진 작품과 같은 작가의 비슷한 크기, 비슷한 시리즈인 작품이 얼마에 낙찰되었는지 알게 되는 경우가 많다. 그러므로 본인이 샀을 때 비해 올랐으면 "내가 소장한 미술품값이 올랐다"라는 말을 하게 되는 것이다.

그렇게 따지면 나의 거실 벽에 걸린 대부분의 작품 역시 가격이 많이 올랐다. 평균적으로 내가 소장한 작품의 80% 이상은 작가들이 꾸준히 작품 활동을 열정적으로 이어가고 있기에 내가 샀을 때의 가격에는 살 수 없다. 하지만 '해당 작품을 팔았는가?' 또는 '팔고 싶은가?'라고 물으면 나는 대답하지 않는다. 작가의 작품이 좋아서 구매했는데, 가격이 올랐다고 팔고 싶지 않을뿐더러 오래 보고 향유하고 싶은 마음이 더 크기 때문이다.

아트는 주식, 부동산과 다르다

미술품을 주식과 부동산에 비교하는 것은 모순이지만, 많은 사람이 미술품도 자산 중 하나라고 생각하니 비교하자면 미술품은 다른 자산에 비해 현금화하는 것이 수월하지는 않다. 즉, '환금성'이 떨어진다. 미술품은 내가 팔고 싶다고 해서 마음 맞는 주인이 바로 나타나는 것이 아니며, 경매나 2차 시장에 작품을 내놓아도 시간이 걸리기 때문이다. 더불어 주식시장과 미술시장의 차이점은 주식의 가치와 작가의 가치에 있다. 주식의 경우, 한 회사가 발행하는 주식의 값은 매일 변동하지만 한 주의 가격은 같다. 하지만 미술품의 경우 '앤디 워홀'의 작품이라고 해도 '원화'를 살 것인지, '판화'를 살 것인지, '포스터'를 살 것인지, 어떤 년도 어떤 시리즈를 사는 것인지에 따라 가치가 다 다르다. 이런 부분들이 장벽을 높이고 미술시장을 더 어렵게 만든다. 하지만 반대로 미술시장을 매력적으로 만드는 요소이기도 하다. 결코 똑같은 작품이 있을 수 없다는 것, 세상에서 단 한 점만 있기에 훗날 인생의 가치 재테크가 될 수 있다.

아트 컬렉팅과 아트 재테크, 어디에 의미를 둘까

여러 갤러리 디너나 파티에 가보면 자기 자신을 '아트 컬렉터'라고 소개하는 사람은 많아도 '아트 투자자' 또는 '아트 재테크 하는 사람'

이라고 소개하는 사람은 없다. 오랜 시간 컬렉팅을 해온 사람들은 알고 있기 때문이다. 자신이 소장한 모든 작품이 다 가격이 오르지 않으며 오로지 그 이유만으로 아트 컬렉팅하는 사람은 없다는 것을. 만약 있다고 하더라도 그 사람은 (꼭 미술이 아니더라도) 이 종목, 저 종목 오르는 것이나 돈 되는 것에만 관심을 가지는 투기꾼 또는 미술시장에서는 '플리퍼'다.

미술품은 리세일이 힘들다

만약 내가 가지고 있는 작품을 많은 사람이 원한다면 리세일이 가능하다. 하지만 이것 역시 팔아줄 사람, 딜러나 경매에 의뢰를 해야 하고, 그에 따른 절차를 기다려야 한다. 반면 내가 가지고 있는 작품을 누구도 사지 않는다면 리세일이 아예 불가능하다. 그렇지만 리세일이 되지 않는 작품이라고 좋지 않은 작품이 아니다. 작품의 리세일 가능성은 작품의 실제 가치와 비례하지 않는다. 그러니 작품을 살 때 가격이 높으면 '리세일이 되지 않더라도 이 작품이 좋은가?'라는 질문도 해보고, '이 작품은 리세일 시장이 어디에 있는가?'라는 질문도 해보면서 작품을 고르는 게 안전한 방법이긴 하다.

신진작가의 경우 리세일 시장이 형성되어 있지 않은 경우가 많다. 그럼에도 나는 신진작가의 작품이 좋으면 컬렉팅 한다. 그것이 미술을 좋아하고 미술의 매력에 빠져 미술에 돈을 쓰는 컬렉터들의 특징이다. 〈슈퍼스타K〉나 〈K팝 스타〉를 보면 아마추어 가수들이 세상에

나와 빛을 보면서 최고의 가수가 되는 것을 볼 수 있다. 이처럼 신진 작가의 경우는 작가의 현재를 믿고, 미래의 가능성을 응원하며 컬렉팅을 하기도 한다. 그러므로 당장에 가치를 묻는다면 평가하기가 어렵고 당장 평가할 필요 또한 없다.

반면 이미 경력이 오래되거나 시장에서 유명한 작가들, 소위 말하는 마스터급의 작가들은 리세일 시장이 꽤 형성되어있다. 대신 구매 시점부터 가격이 비싼 편이다. 이렇게 여러 가지를 고려하면서 스스로에게 아트 컬렉팅의 의미가 큰지, 아트 재테크의 의미가 큰지를 구분하며 생각하고 아트 컬렉터의 세계를 바라보는 것이 전체적인 미술시장을 이해하는 법이다.

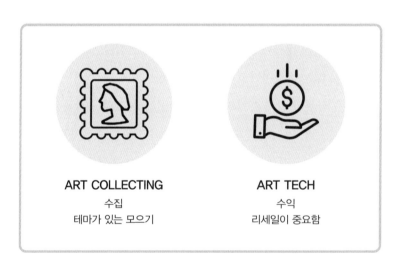

ART COLLECTING
수집
테마가 있는 모으기

ART TECH
수익
리세일이 중요함

어떤 걸 사야 할까요, 회화를 사는 게 좋을까요?

아트 컬렉팅을 할 수 있는 작품의 종류는 의외로 다양하다. 사람들이 가장 쉽게 떠올리는 건 회화, 그림이다. 그다음은 조각, 그리고 요즘은 미디어 아트도 컬렉팅하는 컬렉터들이 많아졌다.

회화를 조금 더 자세히 분류하면 재료에 따라 아크릴화, 유화, 수채화, 과슈 등으로 나뉜다. '아크릴화'는 아크릴 물감으로 그린 그림이다. 접착성이 뛰어나고 색이 선명하며 온도와 습도 변화에도 변색되거나 균열이 생기지 않는다는 장점이 있다. 캔버스와 같은 천 재질에 색칠해도 문제가 없으며, 나무, 금속, 플라스틱 등 거의 모든 재질에 사용할 수 있다. '유화'는 물감을 기름에 개어 그리는 그림을 말한다. 반면 '수채화'는 물감을 물에 풀어서 그린 그림이다. '과슈gouache'는 '씻다', '빨다'라는 뜻으로 수용성의 아라비아고무를 교착제로 반죽한 중후한 느낌의 불투명 수채물감이지만 이 과슈를 사용해 그린

회화 작품을 이르는 말로도 쓰인다. 보통 수채화 물감은 투명하게 그려져야 하고 수정이나 덧칠이 어렵지만 과슈 물감의 경우 계속해서 수정이 가능하기 때문에 초보자들도 연습용으로 많이 쓰고 작가들도 많이 사용하고 있다.

유화나 아크릴화는 캔버스에 그리는 작품들이 대부분이고, 수채화나 과슈는 종이 작업이 많다. 이런 회화는 세상에 단 한 점이라는 의미로 '유니크 피스'라고 한다. 또한 작가가 직접 그린 그림이기에 '원화'의 의미를 지닌다. 일반적으로 원화는 세상에 한 점뿐인 경우가 많다. '드로잉'이나 '크로키'도 작가가 직접 그렸기 때문에 원화이자 유니크 피스에 속한다.

세상에 단 하나뿐인
유니크 피스

인상주의를 대표하는 클로드 모네Claude Monet의 〈인상: 해돋이 Impression: Sunrise〉, 에두아르 마네Edouard Manet의 〈올랭피아Olympia〉, 파블로 피카소의 대표 작품들…. 대부분의 작가는 같은 그림을 또 그리지 않기 때문에 대부분 우리가 생각하는 원화는 단 한 점이다. 그러므로 가치가 귀하다. 가지고 싶은 사람이 2명만 나타나도 서로 가지려고 가격이 올라간다. 이것이 바로 미술시장에서의 가치가 공산품과 같은 물건과 다른 점이기도 하다.

내가 소장한 미술품 중에서 유독 추억이 많은 원화들이 있는데 그중에 한 점이 바로 영국 작가 제이슨 마틴Jason Martin의 〈As yet untitled〉작품이다. 제이슨 마틴은 물결이 일렁이는 듯한 지형의 형상을 지닌 추상 작업을 하는 작가다. 그는 1997년 영국의 현대미술계에서 이슈를 얻은 yBa 아티스트 중 한 명이었지만 당시 상업적인 미술시장을 피해 포르투갈에 작업실을 얻어 자연과 함께 작업하기 시작했다. 그의 작품 대부분은 덩어리들이 율동하는 무게감이 느껴지는데 제이슨 마틴이 만든 독특한 물감을 사용했기 때문이다. 이 물감은 캔버스 위에서 질질 끌리고, 긁히고, 쓸려있다.(그는 자신을 '추상주의자로 분장한 풍경화가'로 소개하는데, 감상자들에게 자신의 작업에서 상상 속의 공간을 만나볼 것을 추천한다.)

나는 그의 작품을 아트 페어와 갤러리에서 보고, 한눈에 매료되어 돈을 꾸준히 모았다. 하지만 이미 중견급인 작가의 작품가는 30대 초반이었던 나에게 다소 높게 느껴졌다(당시 작품의 가격은 약 4만 파운드였다). 5,000만 원이 넘는 작품을 두고 끙끙거리며 고민하는 나를 보고 남자친구가(지금은 남편이다) 우리가 결혼할 때 그 어떤 예물도 서로 하지 않고, 가전제품도 사지 않는 대신 반반씩 보태어 이 작품을 장만하자고 했다. 그렇게 산 제이슨 마틴의 작품은 우리 부부에게 혼수품인 셈이다. 여전히 이 작품은 우리 집에서 가장 중요한 위치에 걸려있으며 나와 남편이 가장 좋아하는 작품 중 하나다.

제이슨 마틴에게 작품을 만드는 과정은 매우 명상적인 행동이기

제이슨 마틴, 〈As yet untitled〉
Mixed media on aluminium(Oriental blue), 50×50×10cm, 2014년, 이소영 개인 소장.

때문에 이 작품을 볼 때마다 말없이 한참을 빠져들곤 한다. 내가 만약 결혼 준비에 돈을 더 썼더라면 지금처럼 부부가 함께 그림 앞에서 당시를 회상하며 대화를 나누는 일은 없을 것이다. 내가 소장한 미술품은 작품을 샀을 때의 스토리가 함께 저장되어 컬렉터의 삶에 꾸준히 아름다운 대화와 추억을 선사한다.

회화에는 유니크 피스만
있는 것이 아니다

비슷한 작품을 시리즈, 연작으로 그릴 경우에 비슷한 원화가 여러 점 있다. 대표적으로 반 고흐의 연작, 해바라기 시리즈가 있다. 고흐는 해바라기 꽃병을 12점 그렸다(한 점은 소실되어 지금은 11점이 존재한다). 반면 자신의 작품이 팔리는 것이 아쉬워 여러 번 비슷하게 그리는 화가도 있다. 노르웨이의 화가 에드바르 뭉크Edvard Munch가 대표적이다. 뭉크는 대표작 〈절규The Scream〉를 1893년부터 1910년까지 총 4가지 버전으로 그렸다. 유화작품은 현재 오슬로국립미술관Oslo National Gallery이 소장 중이며, 템페라작품과 판화작품은 뭉크미술관Munch Museum이 소장하고 있다. 또 하나의 작품은 개인이 소장하고 있다.

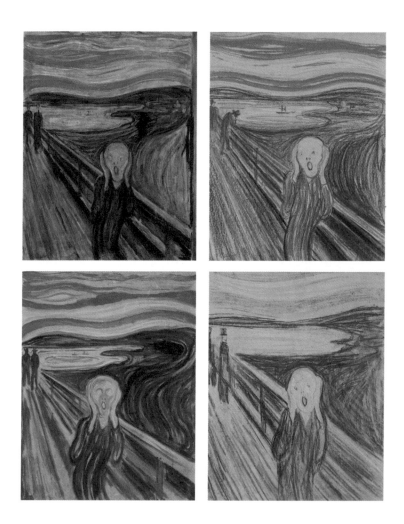

〈절규〉의 4가지 버전

초보 컬렉터가 판화를
사는 건 위험할까요?

판화는 초보 컬렉터들이 많이 접근하는 미술 장르다. 나도 데미안 허스트의 에디션과 쿠사마 야요이의 오리지널 판화를 사면서 아트 컬렉팅을 시작했다. 판화는 원화보다 비교적 가격이 부담스럽지 않고 (물론 유화보다 비싼 오리지널 판화도 많다) 한 점의 작품이 아닌 경우도 많다 보니 초보 컬렉터들에게 인기가 많다. 하지만 까다로운 장르다. 회화는 '캔버스에 그려진 작품' 또는 '화가의 진짜 그림'이라는 인식이 강한 반면, 판화는 종류가 상당히 다양하고 가지각색이기 때문이다. 판화는 컬렉팅할수록 공부를 해야 한다. 바로 이러한 점 때문에 판화에 매력을 느끼는 사람도 있다. 나는 책에서 이 부분이 제일 중요하다고 생각한다. 초보 컬렉터가 가장 오해해서 사기 쉽고, 잘못된 정보가 많은 시장이 바로 판화시장이기 때문이다.

복수 예술의 매력,
판화의 종류

판화는 판을 만들어서 그 판을 활용해 '복수의 예술'을 하는 장르이므로 판의 종류에 따라 목판화, 석판화, 에칭, 모노타이프, 에쿼틴트 등 다양하다. 작가는 하나의 판을 만드는 데에 상당한 노고와 에너지, 예술적 아이디어를 사용하므로 사실 판화를 진행하는 모든 과정 그 자체가 예술이라고 볼 수 있다.

	볼록판 Rellel	오목판 intaglio	평판 Planographie	공판 Stancil
판화의 종류	• 우드 컷 • 우드 인그레이빙	• 드라이 포인트 • 인그레이빙 • 메조틴트 • 에칭 • 에쿼틴트	• 석판화	• 실크 스크린 • 세리그래피
찍히는 면	볼록하게 돌출한 부분 	오목하게 들어간 부분 	판에 그려진 부분 	스탠실에 구멍이 난 부분
선	흰색 배경에 검정의 선, 검은 배경에 흰색 선	에칭 니들로 드로잉한 선	크레용, 붓, 펜으로 드로잉한 선	붓으로 드로잉한 선, 칼로 잘라낸 부분
특징	• 명암의 대비가 강함 • 판과 그림의 좌우가 바뀜 • 칼자국의 표현 효과	• 섬세한 드로잉 효과 • 판과 그림의 좌우가 뒤바뀜 • 여러 단계의 농담 효과	• 펜, 붓, 크레용 등의 표현 효과 • 판과 그림의 좌우가 뒤바뀜 • 여러 단계의 농담 효과	• 천의 질감 • 판과 그림의 좌우가 뒤바뀌지 않음

판화의 종류

하지만 우리가 미술시장에서 흔히 쓰는 '판화'라는 단어는 다소 오해의 여지가 있다. 미술시장이 상업화되고 기술이 발전하면서 작가가 직접 판화의 제작 과정에 참여하지 않고 인쇄기를 활용해 원화를 복제해 만든 '복제 인쇄물'도 '에디션' 또는 '판화'라는 단어를 기재해 거래되고 있기 때문이다. 판화의 종류와 특징을 기억해서 판화를 구매할 때 혼선을 줄이도록 하자.

오리지널 판화의 매력

오리지널 판화Original Print는 순수 판화 전문 작가들이 제작한 판화로 '판을 제작하는 것'이 곧 원본이다. 판이 원화인 것이다. 어린 시절 고무판을 조각칼로 파서 판을 만들고 그 위에 물감을 묻혀 종이에 찍어내 본 사람은 쉽게 이미지를 떠올릴 것이다. 오리지널 판화는 대부분의 원화가 판 자체에 있으므로 제작 과정도 하나의 예술이고, 작가의 개성이 드러난다. 또한 원본이 복수화됨으로 '복수 예술'이라는 단어를 써서 표현한다. 국내 판화 작가 중 미술시장에서 인기가 많은 작가로는 대표적으로 민중미술작가 오윤이 있다.

최근 5년간 오윤 작품의 경매 낙찰 건수는 150건이며 천에 채색 목판화로 작업한 〈칼노래〉의 경우 크기가 31×24.5cm인데도 불구하고 2018년 서울옥션에서 7,500만 원에 낙찰되었다.

이는 오리지널 판화의 가치를 인정받고 있는 대표적인 예라고 볼 수 있다. 서울대 조소과를 전공한 오윤은 주로 민화, 무속화, 탈춤 등 한국의 전통 민중 문화들을 연구해 판화 작업으로 남겼는데, 주로 책의 표지가 될 수 있는 목판화를 많이 남겼다. 1980년대 한국 민중들의 전통적인 삶의 방식과 생명력을 해학적이면서도 간결하게 표현한 것으로 유명하다. 하지만 안타깝게도 41세의 나이에 첫 개인전을 열자마자 두 달 만에 간경화로 세상을 떠난다. 내 관점에 오윤의 판화들은 판화 자체가 가지고 있는 대범한 표현, 판화임에도 불구하고 회화에서 볼 수 있는 생경한 완성도, 한국의 민족성, 1980년대 대중들에게 한국의 전통을 알리려고 선택한 목판화라는 매체의 상징성과 시대성을 내포하고 있고, 작가가 세상을 빨리 작고함으로써 희소성까지 담겨있기에 그 귀중함의 척도가 경매 기록 그 이상의 가치가 있다고 생각한다.

이렇듯 '오리지널 판화'의 가치는 컬렉터들에게 꾸준히 인정받고 있다. 이외에도 판화는 다양한 방식과 의미를 전달하며 컬렉터들에게 회화 이외에 또 다른 재미있는 아트 컬렉팅 장르가 되어왔다.

오리지널 판화에 대한 국제적 정의

1960년 비엔나에서 제3회 국제미술인회의the Third International Congress of Artists가 열렸고, 이때 판화가, 공방 관계자, 미술 거래상 및 관계기관의 협의를 거쳐 판화의 정의를 내렸다. 이제는 오래된 규정

이고 꾸준히 바뀌어야 하지만 현재로서는 따를 수밖에 없다.

- 판화가는 동판, 석판 등의 기법으로 그가 찍은 작품의 숫자를 결정짓는 것은 오로지 그의 권한이다.
- 모든 판화 작품은 오리지널 판화로 인식되기 위해 작가의 사인이 명기되어야 할 뿐만 아니라 전체 찍은 매수와 함께 일련번호가 기재되어 있어야 한다. 작가는 작품에 본인이 찍었음을 명기할 수도 있다.
- 에디션이 끝난 판은 에디션이 끝났음을 명확하게 보일 수 있는 표시로 원판에 손상을 가하는 것이 바람직하다.

더불어 1960년 미국 판화위원회The Print Council of Americ가 만들어 놓은 규정도 알아둘 필요가 있다. 미국판화위원회는 1956년부터 시작되었고 판화가, 화상 그리고 지도적인 미국 미술관의 큐레이터와 관리자들이 모여 만들었다.

미국판화위원회에서 내린 판화의 정의에 따르면 어떠한 인쇄물이라 할지라도 첫째, 작가가 인쇄 미술품을 창작할 목적에서 독자적으로 판, 돌, 나무, 기타 물질에 이미지를 조성했을 때. 둘째, 판화 인쇄작업은 그러한 오리지널 재료로 작가 스스로 또는 작가의 감독 아래에서 이루어졌을 때. 셋째, 완성된 작품에는 반드시 작가가 책임 있는 서명을 했을 때만 오리지널 판화로 규정한다.

오리지널 판화에 대한 국내 정의

다음은 판화에 대한 한국 규정이다. 한국도 미술시장이 성장함에 따라 1997년 오리지날 판화에 관한 규정을 만들었다. 이 규정은 1997년 한국 현대 판화가협회, 한국 미술협회의 심의를 거친 공식 규정이다.

- 오리지널 판화는 작품을 찍기 위한 판(볼록판, 오목판, 평판, 공판 등)을 작가가 직접 제작함을 원칙으로 한다.
- 판 제작이라고 함은 판 위에 직접 그리고, 깎고, 부식하고, 스텐실을 만들고 하는 등의 일련의 제판 작업을 포함한 행위를 말한다.
- 판 제작 및 찍는 작업은 작가가 직접 하는 것을 원칙으로 하되, 기술적인 부분에 대해서는 전문적인 프린터의 협조하에 이루어질 수 있다. 이때 모든 과정은 작가의 책임하에 이뤄져야 한다.(→ 한국 규정에는 '전문적인 프린터'라는 단어가 등장했다. 이는 인쇄기술의 발달로 인쇄기의 종류가 다양해졌기에 작가가 직접 판화를 발행하되 기술적인 부분은 전문 프린터의 협조를 받아도 된다는 의미다.)
- 판화 작품이 오리지널 작품으로 인식되기 위하여는 작가의 서명과 함께 전체의 찍은 매수와 작품의 일련번호가 작품상에 명기되어야 한다.(→ 판화를 찍은 매수를 '넘버링'이라고 한다. 판화의 종류와 기법을 이해했다면 그다음 필수로 알아놓을 요소는 판화의 다양한 언어들이다.)

초보 컬렉터가 헷갈리기 쉬운
판화 용어

넘버링

판화에는 분수가 적혀있다. 예를 들어 3/100이라고 할 때는 분모에 해당하는 숫자 100은 찍은 작품의 총 매수를 가리킨다. 하지만 일반적으로 숫자의 순서는 작품의 우열과는 관계가 없다. 몇 번째 판화이든 오리지널인 경우 가치가 동일하다는 의미다.

하지만 요즘은 작가가 작품을 판매할 때 100장을 한꺼번에 발행하지 않고 20장씩 나누어 5회에 걸쳐서 발행하는 경우도 있다. 예를 들어 20장은 10만 원에, 21장부터 40장은 20만 원에, 41장부터 60장까지는 60만 원에 파는 식이다. 이는 앞번호에 발행된 판화를 사는 사람들이 더 자신의 작품을 좋아하는 팬이라고 생각하기 때문에 뒷번호로 갈수록 판매가를 높아지게 설정한 것이라 이해하면 된다. 뒷번호로 갈수록 판화를 사는 구매자가 더 높은 가격에 사게 된다. 하지만 시장에서의 작품의 가치는 100점의 판화가 번호마다 가치가 다르다는 의미는 아니다. 그러므로 경험이 많은 컬렉터들은 작가가 판화를 발행했을 때 바로 사는 것이 좋다는 말을 자주 한다. 이를 '판화가 릴리즈가 되자마자 산다'라는 식으로 표현한다.

넘버링 이외의 표기

'AP'란 아티스트 프루프Artist Proof의 약자로 A/P라고도 표기한다.

작가의 보관용으로서 전체 매수의 10% 이내로 한다. 'EA'는 에프뢰브 다티스트Epreuve d'artist, 'HC'는 오흐 코메르스Hors Commeerce로 둘 다 불문 약자이며 AP와 동일하다. 'TP'는 트라이얼 프루프Trial Proof의 영문 약자로 에디션을 내기 전 찍어보는 테스트 판을 뜻하며, 작품이 마음에 들지 않거나 기술상의 문제로 판을 계속 찍어낼 여건이 되지 못한 경우 표기한다. 'SP'는 스테이트 프루프State Proof의 영문 약자로 TP와 동일하다. 'PP'는 프레젠테이션 프루프Presentation Proof의 영문 약자로 작품을 교환하기 위한 표기다. 'CP'는 캔슬레이션 프루프Cancellation Proof의 영문 약자로 에디션이 끝나고 더이상 찍지 않기 위해 판을 훼손시켜 그 증거로 남기기 위한 표기다.

내가 소장하고 있는
오리지널 판화

내가 소장한 작가의 오리지널 판화 중 한 점을 소개한다. 뉴욕아트스쿨School of Visual Art Fine Art, SVA과 예일대학교Yale School of Art에서 회화와 판화를 전공한 박민하의 〈Lit, Night Waters〉다. 박민하 작가는 한국에 돌아와서 회화 작업을 하면서도 판화 작업의 끈을 놓지 않는 작가 중 한 명이다. 나는 박민하 작가의 회화 작품과 판화 작품 모두를 소장하고 있다.

박민하 작가는 대학에서 판화 수업을 가장 많이 들었고, 대학원도

박민하, 〈Lit, Night Waters〉
TP3 for Edition of 20, 7 color screen print on Babriano Rosaspina 03 white 285g, Produced by SAA, 760×560mm(29.9×22 in), Signed, numbered and dated by the artist, 이소영 개인 소장, 박민하 사진 제공.

회화 및 판화과를 졸업했지만, 장비가 없기도 하고 어떤 기준 이상의 결과물을 혼자의 머리와 한 쌍의 손으로 내기는 불가능하다는 걸 알기에 그동안 선뜻 판화 작업을 시도하기 어려웠다고 고백했다. 그래서 그녀는 파주에 있는 SAA(Screen Art Agency, 스크린 프린트 기반의 프린팅 프로덕션 스튜디오. 현재 판화 제작 및 판매, 전시 기획, 시각예술 전공자를 위한 프린팅 프로덕션 강의를 진행하고 있다)와 함께 이 판화를 만들었고 이 시리즈를 〈TP〉라는 이름으로 다른 작가들과 함께 전시했다.

'TP'는 '테스트 판Trial Proof'의 약자다. 'TP'는 보통 작가가 'Printed edition' 제작을 위해 시작 단계 또는 도중에 테스트로 찍어보는 사전 작업을 의미한다. 원화와 가깝게 또는 의도적으로 수정 보완하는 실험적 과정이다. 자유롭게 수정을 반복할 수 있는 디지털 환경과는 달리 색상 교정을 위해 노동을 반복하는 과정이 필요하지만, 고유의 물리적 특성을 바탕으로 표현적 확장을 시도할 수 있다. 현대적 의미의 'Trial Proof'는 숙련된 기술, 장비 및 공간, 노동력 등의 이유로 인쇄 공방 혹은 인쇄소에서 기술자와 작가 간 긴밀한 협업으로 진행되어 노출되지 않는 숨겨진 이미지로 남겨진다. 〈TP〉 프로젝트는 이와 같은 구조적 한계를 확장하여 과정을 공유하고 소장으로 이어질 수 있는 계기를 마련했던 전시다.

박민하 작가가 설명하는 판화의 매력이나 작업 과정에 대해 이해한다면, 초보 컬렉터들 입장에서 어떤 판화가 오리지널 판화이고 가치가 있는 판화인지 보다 나은 기준이 생길 것이다.

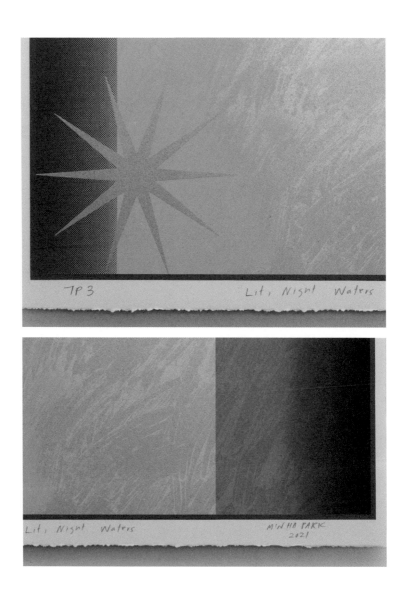

작품 아래에 연필로 TP3과 작가의 영문 이름, 제작연도가 적혀있다. 이 전시에서 선보인 TP3는 마지막 테스트 프린트로 최종 에디션과 동일하다

"판화는 회화가 가진 복잡한 역사와 구성법을 제작 실행과 해석, 실험의 다양성을 통해 확장해주는 독특한 장르다. 좌우반전(실크 스크린 제외), 납작하게 쌓이는 레이어의 합병과 중첩을 통해 작가의 주된 매체가 (회화, 드로잉 사진 등) 가진 형태와 기법의 특성을 때 때로 더 이성적으로 뜯어볼 수 있기에, 모든 작가가 꼭 경험하고 공부해야 하는 매체라고 생각한다. 단순한 마크메이킹과는 달리 기술적 연마가 꼭 필요한 매체이기에 (이점은 어떻게 보면 조각과 닮았다고 생각 된다) 구현하고자 하는 이미지를 단계별로 고심하고 연습하는 과정에서 새로운 해석과 서사가 생겨나는 점이 매력적인 장르다."

판화의 캡션에
대하여

작품 옆에 부착된 작품에 대한 기본 설명서를 '캡션'이라고 한다. 내가 소장한 판화의 캡션을 자세히 살펴보면서 캡션의 내용을 이해해보자.

실제 판화는 원작자인 예술가가 원할 때까지 실험해보고, 찍어보기 때문에 오히려 회화와는 또 다른 공정이 필요하다. 더불어 회화가 혼자 하는 작업이라면 판화는 함께하는 판화 작업인, 어떻게 찍느냐에 따라 다른 우연성 등이 작품의 완성에 영향을 미친다.

TP3 for Edition of 20 7 color screen print on Babriano Rosaspina 03 white 285g

↓ ↓ ↓

에디션이 이 판화를 제작하기 위해 사용한 스크린(색)의 개수, 종이의

총 20개라는 의미 종이의 이름 무게

Produced by SAA,

↓

작품의 사이즈 및 작가와 함께 판화를 제작한 판화 스튜디오 이름(외국에서는 판화 기술자를 Master

Printer라고 하는데, 한국에서는 판화 공방, 판화 스튜디오, 판화 기술자라는 단어로도 사용한다)

과거에는 특히 이 판화 기술이 인쇄술에 큰 주축이 되면서 성경이나 책, 지도나 신문, 포스터를 만드는 데 핵심 매체였다. 하지만 현대에 이르러 인쇄기술이 발전함에 따라 다양한 인쇄 기계가 등장했고, 대부분 상업 갤러리에서 우리가 많이 볼 수 있는 판화들은 판의 재료를 선택해 공들여 만드는 판화가 아닌, 기계에서 출력한 출력물로 만들어진 판화가 주를 이룬다. 이런 작품들은 사실 '복제 인쇄물'이라고 불려야 맞지만, 상업 갤러리에서는 다 함께 통칭해 '판화'라는 언어를 사용하고 있다 보니 문제가 된다.

원화를 다시 그려 만든 오리지널 판화

판이 원화가 아닌, 원화를 다시 그려 만들었는데 오리지널 판화인 것도 있다. 앞에서 말했듯이 오리지널 판화라고 하면 작가가 직접 판을 만들기 때문에 원화가 곧 판 자체일 수 있지만, 과거에는 작가가 원화를 다시 그려 만든 오리지널 판화도 있었다. 가장 대표적인 예로 네덜란드의 화가 렘브란트Rembrandt Harmenszoon van Rijn의 작품이 있다.

렘브란트는 1634년 〈십자가에서 내림Deposition from the Cross〉이라는 작품을 유화로 그렸다. 하지만 20년 뒤인 1654년 에칭으로 모사했고, 원화의 이미지를 동판위에 새기는 방법으로 제작했기에 원화의 좌우가 바뀌었다. 이는 이 명화를 활용해 삽화나 성경책을 만들고 인쇄물에 쓸 수 있었기 때문이다.

그러므로 오리지널 판화의 경우에도 원화를 다시 한번 그려 만든 작품도 있다는 점, 이는 삽화나 인쇄물에도 쓰인다는 점. 나아가 판에 찍으므로 좌우가 반전된다는 점도 알아두자.

렘브란트, 〈십자가에서 내림〉
캔버스에 오일, 89.5×65cm, 1634년,
에르미타시박물관.

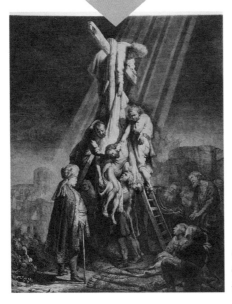

렘브란트, 〈십자가에서 내림〉
에칭, 52.2×38.3cm, 1654년, 메트로
폴리탄미술관.

수많은 판화 중 오리지널 판화를 어떻게 알아보나요?

21세기에 등장한 디지털 판화

초보 컬렉터들이 컬렉팅할 때, 판화의 종류가 많다 보니 너무 헷갈린 다는 질문을 많이 한다. 우선 판화에는 어떤 종류가 있는지부터 이해 해보자. 판의 매체나 기법에 따라 목판화, 동판화, 지판화, 공판화 등 다양하다. 하지만 미술시장에서는 오히려 '디지털 판화Digital Print'를 더 자주 만나게 될 것이다.

포털 검색창에 '디지털 판화'라는 단어를 치면 설명이 다 달라서 초보 컬렉터들을 헷갈리게 한다. 예를 들어 한국저작권위원회에서 는 디지털 판화에 대해 '작가의 동의를 얻어 오리지널 회화를 고해 상도로 사진 촬영한 후 디지털 방식을 통해 액자로 만드는 복제 판 화의 한 종류'라고 설명하고 있다. 이 설명은 다소 모순이 있다. 우선

'복제 판화'라는 단어를 주목하자. 복제 판화는 영어로 '리프로덕션 Reproduction'인데 갤러리에서 주로 배포하는 판화로, 원본은 회화나 조각 작품에 있고 원화를 사진을 찍어 디지털 프린트 기법을 활용해 복제하는 것이다.

오리지널 판화와 리프로덕션(복제 판화)의 차이점

오리지널 판화와 리프로덕션을 비교하자면 오리지널 판화는 작가가 제작 과정에 직접 참여하는 것이고, 리프로덕션 판화는 인쇄기나 제3자가 제작하는 것이 가장 큰 차이점이다. 더불어 판화를 제작하기 위해 판을 제작한 후에 찍는 오리지널 판화와는 다르게 리프로덕션은 대부분 원화가 있고 그것을 복제해서 시장에 내놓는 경우가 많으므로 판에 원본성이 있는 오리지널 판화와는 가치가 반드시 구분되어야 한다. 한국 판화시장이나 판화 소비자들 사이에서는 오리지널 판화와 리프로덕션에 대한 구분에 대한 인식이 크지 않으므로 초보 컬렉터가 가장 자세히 알아둬야 할 부분이다. (리프로덕션에 대한 자세한 내용은 뒤쪽을 참고하자.)

현시대의 진정한 디지털 판화

작품을 사진으로 찍어 복제한 예도 디지털 판화라고 부르고 있는 상황에 진짜 디지털 판화를 제작하는 예술가가 있다. 살아있는 현대 미술 작가 중 가장 비싼 작가인 '데이비드 호크니David Hockney'다. 그

는 디지털로 오리지널 판화의 의미를 지닌 디지털 판화를 만들었다. 실제 많은 컬렉터가 데이비드 호크니의 디지털 판화를 소장하고 있다. 바로 사람들이 '아이패드 드로잉'이라고 부르는 작품이다. 처음 2010년 1월 아이패드가 출시되었고 같은 해 4월 호크니는 자신의 첫 아이패드에 드로잉을 그린다.

그 후 호크니의 아이패드 드로잉은 에디션으로 만들어 전시되었고 꾸준히 인기를 끌고 있다. 2019년 서울옥션에는 호크니의 아이패드 작품이 출품되었다. 당시 현장을 지켜보던 나는 '과연 아이패드 드로잉 에디션이 얼마나 가치를 인정받을까?' 하는 마음으로 지켜봤다. 경매는 2,600만 원에 시작되어 4,500만 원에 낙찰되었다(수수료 제외). 아이패드로 그려 종이에 인쇄한 작품이었고, 25개의 에디션 중 17번 에디션이었다. 한 기사에서는 17번째 에디션이라 순위가 밀리는데도 잘 낙찰되었다고 설명했으나 이 역시도 오류가 있다. 번호가 뒷번호라고 해도 가치의 차이가 있는 것은 아니다. 이 작품의 경우 모두 동일한 오리지널 판화의 가치를 지닌다. 호크니는 아이패드 드로잉을 인쇄해 판매하는 것에 대해 이렇게 말했다.

"이것은 단지 아이패드 위에 그린 드로잉이 아닙니다. 이것은 드로잉을 유통시킬 수 있는 방식입니다. 이는 새롭습니다. 매우 새로운 것입니다. 이것은 많은 혼란을 낳을 것입니다."

마틴 게이퍼드, 《다시, 그림이다》, 디자인하우스, 2012.

호크니의 판화에 대해 빠르크 판화학교 남천우 대표는 원화가 존재하지 않고(아이패드로 디지털 드로잉 후 저장하지 않고 삭제했거나 삭제를 하지 않았어도 드로잉이 재인쇄되지 않고 아이패드 드로잉이랑 동일한 페인팅 작품이 존재하지 않으므로), 호크니가 직접 그리고 인쇄를 승인했고, 협업자들이 공방에서 제작했기에 판화를 제작하는 것과 동일한 방식이라고 본다고 말했다. 더불어 작가가 직접 연필로 서명을 남기고 넘버링이 되어있는 리미티드 에디션이기 때문에 디지털 판화라고 생각한다고 의견을 밝혔다.

이처럼 21세기에 이르러 판화는 디지털 기술의 발전으로 인해 우리가 예상하지 못하는 형태로 발전했고 앞으로도 그럴 것이다. 하지만 호크니의 디지털 판화를 실제 원화 사진을 찍어 복제한 인쇄물들과 비슷하다고 보면 안 된다.

나 역시 판화를 많이 소장했다. 내가 컬렉팅 초창기에 소장한 판화는 주로 yBa 아티스트들의 판화였다. 대표적으로 마이클 크레이그 마틴Michael Craig Martin이나 트레이시 에민Tracey Emin의 석판화 등이 있다. 하지만 이런 작가들의 경우 본인의 판화를 처음부터 끝까지 혼자 만드는 것이 아닌 함께 일하는 판화 기술자들과 함께 작업한다. 작가가 혼자 하지 않았으니 오리지널 판화가 아니라고 오해할 수 있지만, 앞서 말했듯이 모두가 그런 것도 아니다. 작가의 주도하에 전문 판화 제작자와 함께 오리지널 판화 기법들 중에 하나로 작업했기에 오리지널 판화로 인정받는다.

세상에 단 하나뿐인 판화,
모노타입과 모노프린트

판화 중에서 다소 독특한 판화가 있는데 복수로 찍어내는 것이 아니라 한 점만 만드는 판화가 있다는 점이다. '모노타입Monotype', '모노프린트Monoprint'라고 불린다. (모노타입과 모노프린트는 제작 기법에 차이가 있지만 둘 다 세상에 한 점뿐인 에디션이라는 점에서 특별하다. 그래서 회화적 판화라고도 불린다.)

한국의 젊은 작가 중 많은 영 컬렉터에게 모노타입 작품으로 사랑받는 작가가 있다. 바로 박신영 작가다. 박신영 작가는 모노타입 판화를 기본으로, 회화와 드로잉, 설치 등의 제작 방식을 위계 없이 활용한다. 작가는 여행지에서 경험한 내외면의 풍경을 재현하는 작업을 주로 선보이고 있다.

나 역시 로라 오웬스Laura Owens의 모노프린트 작품을 소장하고 있다. 로라 오웬스는 미국의 화가이자 판화가로, 회화에서 발생하는 다양한 기법과 인쇄 매체, 꼴라쥬를 자유자재로 활용해 본인만의 개성을 드러내는 아티스트다. 로라 오웬스의 홈페이지에 들어가면 내가 소장한 모노프린트 작품이 소개되어있다. 초보 컬렉터라면 본인이 산 판화가 작가의 공식 홈페이지에 있는지 확인해보면 좋다.

작가의 홈페이지는 작가의 이력서나 자기소개서와 다를 바 없다. 그래서 자신의 작품을 성실히 아카이빙하고 분류하는 작가는 컬렉터에게 안정감과 신뢰를 준다. 반면 작가가 자신의 작품의 이미지를

박신영, 〈문어와 눈사람〉
종이에 모노타입, Monotype on Somerset Satin 300gsm, 64.6×46.6cm, 2018년,
디스위켄드룸 사진 제공.

아카이빙해놓지 않으면 훗날 위작의 염려도 생길 수 있고, 컬렉터들도 작가의 이력이나 발전 과정을 확인하기 어렵다.

사후 판화

사후 판화는 작가가 세상을 떠난 뒤 생전에 사용했던 판이나, 새로운 판으로 유족이나 관계자가 다시 판화를 제작하는 것을 의미한다. 작가의 동의에 따른 것이 아니라 고급 인쇄기로 제작하는 경우가 많기에 '사후 판화'라는 기준을 마련한 것이다. 나는 과거 한 수강생에게 "앤디 워홀의 사후 판화가 1,500만 원인데 앤디 워홀 작품치고 가격이 괜찮아서 살까 고민 중이에요. 나중에 크게 오르지 않을까요?"라는 질문을 받은 적이 있다. 그 수강생은 미술품을 사본 적이 없었고 갤러리 직원이 사후 판화도 가치가 오르기에 서둘러 결정하라고 했다는 것이다. 물론 작가가 너무 유명해지면 사후 판화도 시장에서 값이 오른다. 대표적인 예가 김환기 작가였다.

하지만 이는 시장이 호황기일 때 그 흐름을 타서 값이 올랐거나 작가가 유명해졌을 때 오른 것으로 지속적으로 가치가 상승한다고 보기는 어렵다. 반면 자신이 좋아하는 작가가 너무 유명해서 사후 판화를 사는 사람도 있다. 모든 컬렉팅에는 자족적인 소비가 동반한다. 그러므로 사후 판화에 대해 정확한 인식이 필요하고 후회 없는 선택을 하는 것이 좋다.

홈페이지 구성이 잘된 작가들

로라 오웬스 °owenslaura.com

작가의 페인팅 작업뿐 아니라 판화나 에디션, 출간한 책과 드로잉까지 자세히
볼 수 있다. 홈페이지 들어가면 내가 소장하고 있는 작품도 있어 뿌듯하기도 하
고, 안심된다. 작가는 홈페이지를 자기 자신의 이력을 아카이빙하기 위해서도
만들지만 컬렉터들이나 팬들을 위해서도 만들어야 한다.

알렉스 카츠 °alexkatz.com

알렉스 카츠Alex Katz 역시 이력과 그간 했던 전시 및 프로젝트와 판화 아카이빙
이 잘 되어있다. 나는 특히 홈페이지를 통해 벽화 프로젝트를 자세히 보며 그가
1970년대부터 진행해온 타임스퀘어 벽화, 택시 프로젝트 등을 깊게 이해할 수
있었다. 게다가 무려 60년 전, 1962년 패션잡지인 하퍼스 바자와의 콜라보도
볼 수 있다. 인상 깊게 보며 작가에 대한 이해도가 높아졌다.

오종 °jongoh.com

한국의 많은 작가도 홈페이지에 자신의 작품과 전시를 성실히 아카이빙한다. 대
표적으로 오종이 있다. 오종 작가를 인터뷰하기 전에 홈페이지를 미리 보고 갔
는데 아카이빙이 잘 되어있어서 오종 작가에 대해 더욱 깊은 관심을 가질 수 있
었다.

리프로덕션, 복제 판화, 복제품은 어떻게 다른 걸까요?

'리프로덕션Reproduction'은 '다시'라는 뜻의 접두사 're'가 붙은 것으로, 원화를 그대로 본따 만드는 것 즉, 복제를 의미한다. 한국에서는 '복제 판화'라고 설명하는 사람도 있지만 리프로덕션으로 부르는 게 맞다. 리프로덕션은 제작할 때에 작가가 제작 과정에 직접 참여하지 않고, 인쇄기나 제3자가 제작한다는 점이다.

나는 2021년에 인기 TV 프로그램 중 하나인 〈유퀴즈 온 더 블록〉에 나간 적이 있다. 직업이 여러 개인 나는 아트 컬렉터, 작가, 미술교육인 중 '아트 컬렉터'로 출연했다. 녹화가 원활하게 진행되던 중 문제가 하나 발생했다. 바로 나의 첫 소장품인 데미안 허스트Damien Hirst 판화를 제대로 설명하지 못했던 것이다.

나는 데미안 허스트의 〈신의 사랑을 위하여For the Love of God〉 판화와 쿠사마 야요이의 판화를 소장하고 있었다. 쿠사마 야요이의 판화는

8년 정도 가지고 있다 보니 가격이 크게 올라서 다른 작품을 사기 위해 팔았고, 반면 데미안 허스트의 판화는 전혀 오르지 않고 되려 떨어졌다는 이야기를 했다. 당시 나는 처음으로 컬렉팅한 데미안 허스트의 판화를 이렇게 설명했다.

"내가 소장한 판화의 경우 데미안 허스트의 원래 조각 작품이자 상당히 유명한 〈신의 사랑을 위하여〉를 사진으로 찍어 여러 장 발행한 것이다. 비싸고 쉽게 보기 힘든 원작을 대중에게 보다 친근하게 접근하기 위해 작가가 여러 장 새로운 버전으로 만든 것이다"

하지만 자막은 이보다 더 간소화하여 '원화를 복제해 만드는 것이 판화'라고 나갔다. 내게 주어진 시간이 짧았고, 출연자의 경우 미리 편집본을 보며 감수를 할 수 없으니 촬영을 하면서 혹시 잘못된 정보로 소개되지 않을까 했던 우려가 현실이 되었다. 방송을 보면서 다소 아쉽긴 했으나 어쩔 수 없는 마음을 가방처럼 짊어진 채로 방송은 잘 지나갔다. 방송을 마치고 아니나 다를까 내 유튜브 영상 아래 나의 발언을 비판하는 댓글이 올라왔다.

"이소영 컬렉터가 소장한 데미안 허스트의 작품은 〈신의 사랑을 위하여〉을 사진으로 찍어 1,000장을 인쇄한 '리미티드 사진 인쇄물'이기 때문에 가격이 떨어진 것이고, 쿠사마 야요이의 작품은 오리지날 판화이기 때문에 가치가 인정되어 오르게 된 것입니다. 판화는 원화를 복제하는 것이 아닙니다. 판화에는 원화가 없으며,

판화를 만들기 위한 판이 있을 뿐입니다. 판화 작업을 위해 작가가 이미지를 만들고 판화 기법으로 작품을 제작하는데, 여기서는 마치 판화가 기존 원화를 복제reproduction하는 것으로 설명한 점이 오류입니다."

원래는 아주 긴 댓글이었으나, 지면상 다 싣지 못하고 핵심만 축약했다. 댓글을 남겨주신 분께 감사하다. 내가 걱정했던 부분을 짚어줬기 때문이다. 자세히 말하자면 쿠사마 야요이의 판화는 오리지널 판화라 처음 구매했을 시기에는 500만 원대였지만 내가 리세일했을 때에는 3,000만 원대였다. 반대로 데미안 허스트의 판화는 자신의 작품을 사진으로 찍어 만든 에디션(복제 인쇄물)이기 때문에 초반에 산 가격과 10년이 지난 지금도 가치가 오르지 않고 비슷하다. 이 예시만 봐도 오리지널 판화의 가치와 원화를 복제해 만든 '판화'라고 부르는 에디션의 가치는 현저히 다르다. (물론 가격이 오르지 않았다고 해서 데미안 허스트 판화를 구매한 것을 후회하진 않는다.)

초보 컬렉터의 입장에서는 다소 난해하겠지만 정리를 해보자면, 현재 미술시장에는 오리지널 판화와 복제 판화, 복제물이 뒤섞여 판매되고 있다. 그리고 다시 복제물은 디지털 판화라는 이름으로, 아트 소품이지만 에디션이 있다는 이유로 한정판이라는 이미지를 덧입고 거래되고 있기에 문제가 크다.

데미안 허스트의 작품은
복제 판화일까, 복제품일까.

내가 가지고 있는 데미안 허스트의 판화는 복제 인쇄물이지만 판화로 대접받은 경우다. 데미안 허스트의 작품이 한국 규정에 의하면 '복제 판화'이기 때문이다. '복제 판화'는 우리 주변에서 가장 많이 볼 수 있는데 원화를 작가의 승인하에 본인이 아닌 제3자가 판화의 기법으로 제작하고 찍은 것이다. 여기서 가장 중요한 것은 '작가의 승인'과 '판화의 기법'이다. 즉, 작가의 승인이 있고 판화의 기법 중 하나로 찍어야 한다.

내가 산 데미안 허스트의 복제 판화는 대표적인 판화 기법 중 하나인 실크스크린으로 만들어졌다. 데미안 허스트의 〈신의 사랑을 위하여〉 작품은 원래 조각이다. 그러나 그 조각이 너무 비싼 가격인 990억에 팔리다 보니 이렇게 복제 인쇄물을 만들게 된 것이다. 〈신의 사랑을 위하여〉 작품을 사진으로 찍어서, 실크스크린으로 에디션을 발행하고, 실제 조각에 다이아몬드가 활용되었으니 다이아몬드 가루를 뿌리자고 작가의 아이디어를 넣어 판화 전문가와 합의했다. 그 후 검정 종이에 데미안 허스트가 흰색 색연필로 서명을 했다. 이 작품에 대한 설명을 자세히 보면 다이아몬드 가루를 작품에 덧씌우는 인쇄기법은 독특한 작가만의 방식이라고 설명이 되어있지만 어쨌거나 자신이 만든 조각을 사진을 찍어 복제했으니 오리지널 판화의 가치보다는 복제 인쇄물로 구분되어야 함은 맞다. 하지만 앞서 말했듯이

상업화랑에서 이런 에디션을 판매할 때 '복제 인쇄물'이라고 말하며 판매하는 사람은 극히 드물다.

이처럼 새로운 매체가 발전될수록 새로운 기계가 등장하고, 작가들은 판을 직접 제작하기보다는 다양한 새로운 기계를 이해하고 수용하며 얼리어답터Early-adopter처럼 새로운 복제 인쇄물을 제작한다. 당연히 과거의 손으로 직접 판을 만든 목판화나 석판화, 그 밖에 동판화만큼 원작의 아우라는 있을 리 만무하지만, 새 시대의 예술가들에게는 새 시대에 어울리는 판화 방식이 있음을 부정할 수는 없다. 그렇다면 그렇다면 복수 예술, 판화와는 다른 '복제품'은 무엇을 의미하는지 알아보자.

복제품

지나가다가 아트포스터 상점에서 고흐의 〈별이 빛나는 밤〉 또는 〈해바라기〉를 캔버스에 프린팅해 판다거나, 아크릴 액자에 인쇄해 파는 것을 본 적 있을 것이다. 이런 것들은 원화를 복제해서 만든 복제품이라고 생각하면 된다. 대부분 저작권 만료로 인해 과거의 작품이 많으나 요즘은 작가에게 허락을 받고 인테리어용으로 제작한 후 수익의 일부를 주는 경우도 많다.

가끔 미술시장에서 어떤 작가의 인기가 많아지면 포스터나, 복제품이나 아트 상품도 오르는 상황이 발생하는 것이 미술시장의 현실이다. 하지만 작가가 실제 작업하지 않고 작가의 이미지를 복제해 만

든 복제품의 경우 가격이 훨씬 저렴하기 때문에 인테리어 장식용으로는 적합하지만, 그것에 투자 가치를 기대하거나 희소성을 기대한다면 바람직하지 않다.

———

점차 미술시장에서 '복제 판화'와 '사후 판화' '복제품'의 구분이 모호해지고, 시장에서 엉켜서 사용되는 바람에 실제 판을 제작해 만든 '오리지널 판화'가 본 가치보다 다소 상업적인 이미지가 되어버려서, 회화에 비해 인정을 받지 못한다거나, 판화는 회화(유니크 피스)보다 당연히 저렴해야 한다는 이미지가 생겨버렸다.

이 책을 읽는 초보 컬렉터들은 내가 지금까지 한 상세한 설명을 읽고 판화의 다양한 종류를 이해하길 바라고 '오리지널 판화'와 '리프로덕션', '사후 판화', '복제품'의 구분을 스스로 할 줄 알아야 하며, '오리지널 판화'의 예술적 가치를 알고 있으면서 컬렉팅을 진행해야 한다.

〈신의 사랑을 위하여〉에 대한 진실

18세기 30대 중반이었던 사람의 해골에 8,601개의 다이아몬드를 가득 박은 이 작품을 두고 당시 데미안 허스트는 "죽음을 두려워하기보다는 축하하는 작업으로, 두려움을 이기고 받아들이고 극복하고자 이 작품을 제작했다"라고 말했다.

2022년 2월 3일 예술 전문 매체인 아트넷에 따르면 실제 데미안 허스트는 이 조각이 2007년 약 1,200억 원에 팔렸다고 했으나, 사실은 한 번도 판매된 적이 없는 것으로 드러났다. 데미안 허스트가 자신의 몸값을 높이기 위해 의도적으로 허위사실을 공표했다는 것이다. 이 사실이 밝혀지고 데미안 허스트는 많은 비난을 받았다. 그 작품은 실제 어디 있었냐고? 영국의 한 창고에 15년째 보관되어 있다고 한다.

데미안 허스트는 '팬'만큼 '안티'도 많은 작가다. 나는 데미안 허스트의 모든 행위를 좋게 바라보지는 않지만 '삶과 죽음'을 매개로 하는 그의 꾸준한 작품 활동들을 재미있게 지켜보던 시기가 있었다. 그는 1988년 자신의 출신학교인 골드스미스 근처 허름한 항만 회사의 빈 빌딩에서 동료들과 함께(yBa 아티스트 군단들…) 졸업전시회를 열며 세상에 처음 등장한다. 그 전시의 이름은 〈프리즈Freeze〉展이었다. 세상은 이제 막 졸업한 작가들의 작품을 궁금해하지 않으니 본인들이 직접 갤러리스트들과 미술계 거물들을 초대하고, 고급 택시를 보내기도 하고, D.I.Y 전시를 열어 발로 뛰어가며 자기 자신들을 알린다. (광고사의

사장이자, 미술계의 큰 컬렉터인 찰스 사치Charles Saatchi도 이 전시회를 통해 만난다.) 제도권 안에 자리 잡지 않은 신인이었던 그들이 제도권 내로 들어와 유명해지는 과정 속에서 여러 번 경매에서 탄성을 자아내는 가격을 찍고 이슈를 만들어냈다.

나는 나와 동시대에 yBa 아티스트들이 살고 있음에 흥미롭고 재미있었다. 물론 나와 20년 정도 차이나는 인생 선배들이지만 데미안 허스트를 비롯한 yBa 아티스트들이 펼친 과정들은 03학번의 미대생인 나에게는 '1874년 모네와 르누아르가 참여한 인상파의 첫 전시'보다 더 가깝고, 강하게 다가왔다. 미대 졸업 후 유명한 갤러리들에게서 선택받는 작가는 극소수에 불과하다는 것을 누구보다 잘 알기에 그들이 성장하는 과정과 시간 자체가 이젠 역사 같아서 나는 지금도 yBa 아티스트들을 응원하고 있다.

yBa 아티스트

영 브리티시 아티스트Young British Artists의 약자로, 1980년대 말 이후 나타난 젊은 미술가들을 지칭하는 용어다. 1989년, 데미안 허스트Damien Hirst를 필두로 영국의 골드스미스대학교Goldsmiths, University of London 졸업생들이 연 졸업 전시회 〈프리즈Freeze〉展로 알려졌다. 이후 1997년 왕립 예술 아카데미의 〈센세이션Sensation〉展으로 이슈를 끌면서 세계적인 인기를 얻었다. 시간이 흐르자 1990년대 영국에서 활동한 젊은 아티스트 군단을 의미하는 용어로 굳어졌다. 대표작가는 데미안 허스트, 트레이시 에민, 사라 루카스Sarah Lucas, 안젤라 블로흐Angel Bulloch, 리암 길릭Liam Gillick 등이 있다. 이들은 영국의 현대미술이 세계적으로 알려지는데 기폭제가 되었다.

아트 토이도 컬렉션 가치가 있나요?

'석촌호수 떠다니는 '익사체' 모형?[8]

2018년 읽은 기사 중 가장 인상 깊은 헤드라인이었다. 2018년 여름 롯데는 세계적인 아티스트 카우스KAWS의 공공미술 프로젝트 〈카우스: 홀리데이 코리아KAWS: HOLIDAY KOREA〉(통칭 홀리데이 프로젝트)를 한 달간 전시했었다. 기사 제목 속 익사체 모형은 '컴패니언Companion'으로 카우스를 세상에 알린 캐릭터다. 누군가는 미키마우스가 늙은 모습이라고 해석하고, 누군가는 울고 있는 해골이라고 표현한다. ×자 눈이 특징인 이 컴패니언은 여러 가지 재료와 크기로 만들어져서 수많은 팬을 거느리고 있는데 이 컴패니언이 세로 28m, 가로 25m, 높이 5m의 크기로 석촌호수 한복판에 누워있던 프로젝트가 바로 '홀리데이 프로젝트'였다.

당시 여러 기사가 등장했는데 위 가사에서는 석촌호수에 사람 형태의 캐릭터가 하늘을 보고 둥둥 떠다니는 모양새라 '익사체'같다는 의견이 나오고 있다고 언급했다. 사람들이 "마치 익사체가 떠다니는 것 같다"고 하거나 "그렇지 않아도 일 년에 몇 명씩 자살하러 들어간다는데…" 하며 이 홀리데이 설치에 대해 사람들이 부정적 의견을 보였다는 것이다.

건강한 현대미술일수록 논란의 중심에 있다. '홀리데이 프로젝트'는 컴패니언의 '일상으로부터 탈출해 모든 것을 잊고 휴식을 취하는 모습'을 표현한 것인데 누군가가 볼 때는 익사체로 볼 수도 있는 것이 바로 현대미술의 다양한 해석이다.

이 홀리데이 프로젝트는 대만, 홍콩, 일본, 미국을 돌며 공공미술의 새로운 개념을 형성했다. 코로나19로 힘든 시기에는 컴패니언 탄생 20주년을 맞이해 우주 비행사가 되어 우주로 갔다. '우주비행사 컴패니언'은 기상 관측기구를 타고 상공 41.5km 성층권까지 올라가 무중력 상태에서 2시간을 머문 뒤 지구로 귀환했다.

아트 토이의 가치를 증명하는 아티스트, 카우스

아트 토이도 가치가 있냐고 묻는다면 머뭇거리지 않고 대답할 수 있는 대표작가가 바로 '카우스KAWS'다. 미국의 그래피티 아티스트

이자 아트 토이 아티스트, 공공미술 작가인 카우스는 전 세계에 수많은 팬을 거느리고 있다. 그는 내 기준에 아트 토이 시장이 활성화되는 데 가장 크게 기여한 작가다. 거리에서 그래피티 아티스트로 시작한 카우스는 1999년 토이를 출시한 후 20년 가까이 회화, 판화, 아트 토이, 공공미술 등 여러 장르에서 자신의 세계관을 넓혀나갔다. 그 과정에서 페로탱갤러리Galerie Perrotin와 전속 계약을 맺으며 더욱 알려졌다. 카우스는 유니클로와는 19,900원짜리 티셔츠를, 디올과 패션쇼를 그 밖에도 나이키 같은 스포츠 브랜드나 화장품 브랜드인 키엘과도 콜라보했다. 여전히 카우스가 창조한 시리즈들은 발매 즉시 클릭해야지만 살 수 있을 정도로 인기가 많다. 어릴 적부터 만화를 수집했던 카우스는 이렇게 자신의 회화와 아트 토이, 공공미술을 문화의 한 측면에서 예술과 상품을 연결하는 한 방식으로 표현한다. 그는 자신의 예술을 모두가 즐기며 공유하고 친근하게 여기길 늘 희망한다. 그가 공공미술을 하는 이유도 대중들이 예술을 어렵게 느끼지 않고 더욱 쉽게 다가가기 위함이다.

> "제가 작업한 공공 미술에 사람들이 멈춰 서서 잠시 시간을 보내거나 작품과 함께 사진을 찍고, 같은 포즈를 취하면 너무 좋아요. 그 사진이 SNS에 올라가 상호 작용하는 것도 좋아합니다."

2010년 이후 미술시장에 본격적으로 1980~1990년대생인 MZ

세대가 들어오면서 바뀐 변화가 있다. 바로 아트 토이Art toy를 컬렉팅하는 젊은 컬렉터들이 많아졌다는 점이다. 아트 토이는 ART+TOY의 합성어로 예술의 가치를 지닌 장난감을 의미한다. 아이들이 가지고 노는 장난감이라기보다 한정판으로 출시되는 소장할 수 있고, 소장하기 좋은 장난감이다.

아트 토이는
단순한 장난감이 아니다

일반 장난감과 '아트 토이'는 다르다. 컬렉터들이 수집하는 '아트 토이'는 일단 '작품 활동을 하는 작가가 만든 것'이 대부분이다. 하지만 오래전에 출시된 피규어나 장난감들도 희소하면 아트 토이가 된다는 의견도 있다. 이에 대해 청소년기부터 10년 이상 아트 토이를 컬렉팅한 노재명 컬렉터는 한 매체와의 인터뷰에서 이렇게 말했다.

"저는 작가를 특정할 수 있다면 아트 토이라고 생각해요. 작가가 자신의 작품 세계를 토대로 토이를 만들었다면 아트 토이인 거죠. 요즘은 작가들이 페인터, 조각가, 설치미술가로 뚜렷하게 자신을 정의하기보다는, 한 작가가 여러 가지 형태의 작품 활동을 하는 추세니까요. 아트 토이로 처음 작품 활동을 시작해서 페인팅을 선보이고, 반대로 페인팅에서 아트 토이로 발전하는 경우도 있고요."

1980년대에 키덜트Kid+Adult라는 단어가 등장한 이후 1990년대부터 한국에 아트 토이라는 단어가 조금씩 등장하기 시작했다. 게다가 연예인들도 아트 토이를 수집하기 시작하고, 유튜브 등에서도 컨텐츠가 많아지며 사람들에게 수요가 조금씩 늘어난 것이다. 수요가 늘면 공급하는 사람이나 공급가에 변화가 오는 것은 당연한 시장의 원리다. 이런 과정 때문에 요즘은 '아트 컬렉팅'으로 아트 토이나 포스터를 수집하는 사람들도 많다. 이에 대해 도대체 아트 토이나 포스터가 왜 아트 컬렉팅이냐고 묻는 사람도 있다. 하지만 이젠 예술의 경계를 확대하고 없애야 하는 시대다. 나는 현대 사회에서 새롭게 등장한 아트 토이 역시 새로운 조각의 한 장르라고 생각한다. 아트 토이 컬렉팅 또한 내가 진정으로 끌리는 것에 순수하고 깊게 빠져드는 것이다. 이는 미술품을 컬렉팅하는 것과 동일하다.

———

카우스는 2013년 미국 뉴욕의 독립잡지 〈페이퍼 매거진PAPER Magazine〉과의 인터뷰 중 아트 토이에 대해 흥미로운 정의를 내린다.

> "나무나 금속을 이용해 작업한 것은 조각, 조형물로 부르지만 동일한 작업물을 플라스틱으로 작게 만들었을 때는 장난감이라고 부르는 것은 매우 재미있는 일이다."

2017년 뉴욕현대미술관The Museum of Modern Art, MoMA는 카우스의 피규어를 뮤지엄 내 숍과 온라인에서 판매한다고 발표했다. 이내 뮤지엄 온라인 서버는 다운되었다. 미술관에서도 카우스의 피규어를 대중들과 만나게 하고 알리고 판매한다. 카우스의 토이들은 사실상 미술계 밖에 있다가 미술계에서 점차 인정을 받는 추세다.

초보 컬렉터에게
인기 좋은 아트 토이

아트 토이가 초보 컬렉터나 일반적인 미술 애호가에게 매력적인 이유는 크게 3가지다. 먼저 비용적인 측면에서 미술품을 컬렉팅하는 것보다 부담이 덜하다. 물론 아트 토이 중에서도 억대 가격의 작품들이 있지만, 발매하자마자 구매한다면 30만 원 전후로 시작해보기 좋다. 다음으로 수량이다. 미술품의 경우 판화나 조각은 에디션이 있지만 원화나 드로잉은 한 점이다. 아트 토이는 발행하는 숫자가 여러 점이므로 한 명이 독점하지 않고 적어도 여러 명이 에디션을 나누어 소장할 수 있다는 장점이 있다. 마지막은 장식성이다. 많은 아트 토이 컬렉터들은 집이나 회사를 꾸미고 싶어 컬렉팅을 시작했다고 밝혔다. 드레이크 뮤직비디오 중 춤을 추고 있는 드레이크 옆에 카우스의 아트 토이가 군사처럼 대칭으로 장식되어 있음을 볼 수 있다.

앞으로의 아트 토이 시장성

아트 토이 시장은 한국뿐 아니라 전 세계적으로 매년 성장하고 있다. 2015년부터 2019년까지 중국의 아트 토이 시장은 63억 위안(한화 약 1조 514억 원)에서 207억 위안(한화 약 3조 4,558억 원)으로 3배 이상 성장했고, 2021년 12월 24일 중국사회과학원中国社会科学院에서 발표한 〈2021 중국 아트 토이 시장발전보고〉[9]에 따르면 2020년 중국 아트 토이 시장규모는 295억 위안에 달했으며 6년간 평균증가율은 36%에 달한다. 매출의 상당 부분이 새로운 수집가에 의한 구매로, 20~30세의 젊은 소비자가 전체 시장의 28% 차지한다고 밝혔다. 2021년 미술시장 리포트의 이슬기 편집위원의 글[10]에 따르면 MZ세대 중 밀레니얼 세대의 52%는 미술품에 소비하는 것으로 조사되었는데(2020년 기준), 이들이 선호하는 미술품은 공감 가능 영역이 큰 것으로 어린 시절 애정이 담긴 캐릭터가 주를 이루는 이른바 '취향 소비'가 가능한 이미지와 스토리텔링을 가진 것들이라는 것이다.

MZ세대에게 아트 토이는 미술품을 사기 전에 아트 상품을 사보듯이 순수미술을 컬렉팅하기 전 입문 단계가 될 수 있고, 아트 토이 컬렉팅 그 자체만으로 훌륭한 컬렉션이 될 수 있다. 개인적으로 아트 토이 컬렉팅을 하다가 회화나 조각 설치미술까지 확장된 컬렉터들을 많이 봤다. 좋아하는 것들로 집을 꾸미고 함께하는 삶. 그래서 아트 토이 컬렉터들의 집은 늘 이야기가 다채롭다.

아트 토이의 종류와 제작사들

고기환 소프트코너 대표
softcorner.kr

아트 토이 입문자들은 아트 토이의 종류가 너무 많아 난감해한다. 하지만 내가 처음 어떤 패션 브랜드를 좋아하게 되었을 때를 떠올려보라. 혹은 학창시절 좋아했던 아이돌을 떠올려보라. 그 브랜드에 언제 신상품이 나오는지, 내가 좋아하는 가수가 언제 앨범을 발매하는지 꾸준히 살펴보게 되는 법이다. 아트 토이 컬렉터들도 그렇다. 아트 토이숍을 운영하고 있는 소프트코너의 고기환 대표가 초보 컬렉터를 위해 설명하는 기본적인 아트 토이들이니 잘 기억해두자.

아트 토이의 종류

아트 토이로 통칭하는 여러 가지 종류의 피규어들은 디자이너 토이, 아트 토이, 혹은 수집 가능한 미술상품으로 분류되어 부르고 있다. 그 외에 애니메이션과 영화의 캐릭터들 피규어도 제작되어 판매

되고 있지만, 해당 피규어들을 아트 토이라고 부르지는 않는다.

아트 토이는 본인의 캐릭터를 아트 토이로 제작까지 하는 작가의 토이가 있고, 미술품 활동을 하는 작가가 아트 토이를 제작하는 제작사와 함께 협업해 만드는 토이, 그리고 마지막으로 베어브릭과 같이 플랫폼의 형태 위에 작가들의 작품이나 직접 작가 협업 프로젝트를 진행하는 3가지 형태가 대표적이다.

독일의 아트토이 팀 코어스Coarse 경우, 작가들이 직접 레진, 나무 같은 재료들로 유니크 피스 같은 아트 토이 작품을 만들고, 그 이후에 바이닐(플라스틱)로 에디션 토이를 발매해 판매한다. 잘 알려진 작가 카우스는 일본의 메디콤 토이Medicom Toy, 홍콩의 ARRALLRIGHTS RESERVED과 함께 각각 오픈 에디션 토이와 홀리데이 프로젝트 토이를 발매하고 있다. 플랫폼 토이는 일본의 메디콤 토이사에서 매년 2번에 걸쳐서 나오는 정규 시리즈에서도 작가와의 협업을 볼 수 있지만, 그 이외에 한정판으로 발매하는 제품들도 있다. 베어브릭의 경우 100%, 400%, 1000%의 3가지 사이즈로 발매되며 협업하는 브랜드, 작가에 따라 인기가 다르다.

지금 가장 주목받는 아트 토이 제작사들

아트 토이 초보자들이 알고 있으면 좋을 만한, 지금까지도 가장 주목을 받고 있는 아트 토이 제작사들을 소개한다.

하우투워크 how2work.com.hk

홍콩에서 2001년부터 시작된 홍콩 회사로 다양한 요시토모 나라의 아트 토이와 아트 굿즈를 생산 및 판매하고 있다. 근래에는 캐싱렁Kasing Lung의 미스테리 박스 형태의 아트 토이를 발매하기도 했으며, 갤러리들과의 협업으로 페어, 전시 등에도 아트 토이를 출품하는 등 다양한 형식으로 아트 토이를 소개하고 있다.

디디티 스토어 ddtstore.com

홍콩의 크리에이트사인 ARR의 아트 토이, 프린트 판매 자회사로 전 세계를 대상으로 진행했던 큰 프로젝트들은 물론 작가의 전시와 함께 진행하는 작은 이벤트까지 다양하게 활동하고 있다. 이미 유명한 작가뿐만 아니라 신진작가의 아트 토이도 제작, 발매하고 있다. 신진작가들의 한정 아트 토이를 구매할 수 있는 가장 인지도가 높은 아트 토이 제작사다.

케이스 스튜디오 www.casestudyo.com

유럽과 미국에서 활동 중인 작가들의 작품을 세라믹 제품이나 거울, 가구 등으로 제작해 판매하고 있으며, 아트 토이의 형태를 띄고 있지만, 인테리어 소품으로서의 기능성을 지닌 작품들을 많이 소개한다. 작가의 특성에 맞춘 아트 토이, 아트 굿즈들을 잘 표현해 제작하고 있다.

아방 아르테 avantarte.com

기존에 소개했던 브랜드들보다는 브론즈(청동)로 제작하는 형태의 아트 토이가 많으며 작가의 특성과 재료의 특징 때문인지 꽤 높은 가격의 에디션 토이들을 많이 발매한다.

플렉스 렉스 flexxlex.co.uk

영국에서 활동하고 있는 프린트 발매 브랜드인 무지 아트MOOSEY ART와 함께 제작하는 회사로, 미스터 두들Mr Doodle 같이 근래에 많은 인기를 끌고 있는 작가들의 토이를 생산해 판매하고 있다. 또한 자체 생산 제품뿐만 아니라 다른 회사들의 아트 토이들도 함께 소개하고 판매하는 스토어로서의 역할도 하고 있다.

비이 블랭크 be-blank.kr

한국에서의 생산, 판매 역할을 하는 새로운 회사로 2021년 '강준석' 작가의 첫 아트 토이를 제작해 발매했고, 그 뒤 일본과 한국의 스트릿 아트 작가들의 프린트와 아트 토이들을 제작해 판매하고 있다.

대다수의 업체가 이제는 래플raffle(추첨식 판매, 응모를 받아 추첨해 판매한다는 뜻이다) 당첨자에게 판매하고 있고, 해당 아트 토이들은 작가들의 인지도를 비롯해, 한정된 수량으로 발매되는 만큼 인기와 높은 가격으로 재판매되기도 한다.

아트 토이와 친해질 수 있는 곳

손상우(Buddahduck) 디렉터
@buyandbelieve

좋아하는 만화와 음악, 작가가 맞닿는 지점에 아트 토이가 있었다. 그 길에 빠져든 이후 킨키로봇과 피프티 피프티FIFTY FIFTY 등 관련 업계에서 종사하며 전반적인 실무를 아우르는 기획, 영업, 마케팅을 익혔다. 현재는 아트 토이 너머 새로운 시각으로 대중문화를 소개하는 저변의 확대를 꾀하며, 컬렉팅 기반의 플랫폼 바이앤빌리브Buy&Believe의 콘텐츠 담당자로 활동하고 있다. 또한 서울옥션 블루의 자문과 강의, 그리고 본연의 컬렉터도 겸한다.

앞으로 영 컬렉터들의 아트 토이 수집 욕구는 더욱 증가될 것이다. 그래서 아트 토이와 친해질 수 있는 사이트를 아트 토이 컬렉터이자 전문가인 부다덕(손상우)에게 물었다. 아트 토이를 시작하는 초보 컬렉터가 확인해야 할 사이트와 믿을만한 스토어를 소개한다.

아트 토이 컬렉터들을 위한 웹사이트

더 토이 크로니클 thetoychronicle.com

〈클러터 매거진Clutter Magazine〉주최로 2004년부터 운영되었으며 무료 월간지, 웹사이트, 갤러리, 디자이너 토이 어워드 등을 비롯해 토이 커뮤니티에 진심인 곳이다.

디자인 토이 어워즈 designertoyawards.com

〈클러터 매거진Clutter Magazine〉에서 주최하는 디자이너 토이 '상'이다. 수상 부문으로는 올해의 작가, 토이, 커스텀 토이, 신인상과 함께 올해의 토이 스토어까지 선정한다. 아트 토이 작가부터 제작사, 컬렉터, 전문 스토어까지 모든 이들을 위한 축제로 다양한 정보를 얻을 수 있다.

토이즈레빌 toysrevil.blogspot.com

토이 문화Toy Culture의 거의 모든 정보를 확인할 수 있는 곳으로 2005년부터 블로그 활동을 시작했다. 업계의 오아시스 같은 곳. 앤디 헝Andy Heng이 단독 저자이며, 편집장이다.

바이널 펄스 vinylpulse.com

데일리 아트 토이 뉴스를 만날 수 있는 곳. 2005년부터 쌓은 뉴스들은 아카이브 이상의 가치가 있는 곳이다.

아트 컬렉터즈 artcollectorz.com

아트 토이 작품과 에디션에 관해 모든 정보가 담기고 있는 곳. 발매가를 비롯한 정보들이 확실하다.

주간 부다덕 buyandbelieve.com

서브 컬쳐와 대중 문화 그 어디 사이의 키워드를 전달하는 주간지.

아트 토이 스토어

개인적으로 정의하고 있는 '아트 토이'와 관련해 다양성을 기준으로 선별했다.

- Toy Qube **toyqube.com**
- MY PLASTIC HEART **myplasticheart.com**
- MEDICOMTOY **medicomtoy.tv**
- ZHEN **zhen.io**

아트 포스터도
소장가치가 있나요?

캐쥬얼하고 부담 없이 걸어보는
아트 포스터

"아트 포스터도 소장 가치가 있나요?"

어느 날 나의 유튜브 영상에 이런 댓글이 달렸다. 나는 이 댓글을 보고 서울 안에 있는 많은 포스터를 판매하는 곳을 탐구했다. 이유는 '진짜 좋은 아트 포스터를 파는 곳은 어디일까?'라는 진심 어린 호기심 때문이었다.

아트 포스터를 어떻게 정의할까 하다가 포털 사이트에 검색해봤다. 정말 많은 사이트와 넘쳐나는 판매자…. 내가 초보 컬렉터라면 고르다가 지쳐 포기할 듯하다. 흔히 아트 포스터Art Poster라고 하면 원화와 판화가 아닌 우리가 해외 미술관에 갔을 때 해당 전시의 포스터를 팔거나, 작가의 작품 이미지를 에디션 개수 없이 오픈 에디션으로

발행한 것을 뜻한다. 나 역시 아트 컬렉팅을 하면서도 가끔 너무 기억하고 싶은 포스터들은 해외여행 중 짐이 많아짐에도 불구하고 사온 적이 있다. 물론 오면서 구겨진 적도 많지만.

아트 포스터는 미술품을 사기 전에 캐주얼하고 부담 없이 집에 이리저리 걸어보는 용으로 좋다. 아직 내 취향을 전혀 모를 때, 아직 원화를 사는 것이 부담스러울 때, 집의 분위기와 어울리게 아트 포스터를 걸어보는 것도 좋은 방법이다. 나는 욕실에 그림을 걸고 싶을 때 아트 포스터를 활용한다. 욕실은 물과 가까운 곳이므로 제아무리 건식 욕실이어도 그림을 걸어놓는 것이 부담될 수 있는데, 이때 아트 포스터가 요긴하다. 물론 액자도 꼭 한다. 신기하게 10년째 걸어 놓았지만 물이 전혀 튀기지 않았다.

또한 아트 포스터는 가격 역시 저렴하기 때문에 부담 없이 모으기에 좋다. 보통 미술관이나 갤러리에서 전시 기념으로 발행하는데 해당 전시가 끝나면 팔지 않기 때문에 편집숍에서 구매해도 좋고, 해당 전시를 보고 나서 현지에서 사와도 좋다.

한국에는 비교적 아트 포스터를 파는 곳이 많은 편이다. 아트 포스터 상점에 가게 된다면 가기 전에 미리 인터넷으로 어떤 포스터들을 취급하고 있는지 살펴본 후 가서 구매하는 것이 효율적이다. 요즘은 온라인 쇼핑으로도 많이 구매하는 터라 바쁘면 인터넷으로도 주문하는 것도 좋은 방법이다.

아트 포스터의 소장 가치

아트 포스터 역시 가치가 높아지는 경우도 많다. 예를 들어 내가 아는 컬렉터는 독일 개념미술 작가 요셉 보이스Joseph Beuys의 팬이라 오랜 시간 요셉 보이스가 했던 모든 전시 포스터를 모았다. 이런 경우 테마가 정확하고, 의미가 있으므로 포스터 전체가 작가의 시간과 역사를 담고 있다고 할 수 있다. 그래서 이 요셉 보이스 포스터 컬렉션은 가끔 전시 때 디스플레이 용도로 미술관에 빌려주기도 한다.

다음 페이지에 아트 포스터 편집숍을 정리했다. 물론 이보다 훨씬 좋은 아트 포스터 판매처도 생길 수 있고 내가 소개한 곳이 혹여 사라질 수 있다. 보통 아트 포스터 판매처에서 직접 디자인하는 포스터들도 있지만, 이왕이면 실제 전시 때 미술관이나 갤러리에서 발행한 아트 포스터를 구매하는 것을 추천한다. 가격은 아주 오래된 전시의 포스터가 아닐 경우 평균 10~30만 원이다. 특히 이제는 잊힌 과거의 전시 포스터들을 아트 포스터 판매처에서 만나면 '이 작가가 이 시기, 이 나라, 이 미술관에서 전시했구나!' 하며 공부가 된다.

눈여겨볼만한 아트 포스트 편집숍

쿠나 장롱 °kunajangrong.com

외국 메가 갤러리인 가고시안갤러리나 유럽 미술관에서 전시했던 5~10년 전 전시 포스터 등이 있어서 흥미롭다. 이곳에 있는 작가들 중 에드 루샤Ed Ruscha, 리처드 세라Richard Serr, 마르셀 뒤샹Marcel Duchamp의 경우 팬은 많지만 작품의 가격이나 형태가 초보 컬렉터가 접근하기 어렵다. 상업공간을 운영하는 사람이 나 아직 원화나 판화를 사는 것이 문턱이 높다면 재미있게 소장해볼 만하다. 바 우하우스Bauhaus 전시 관련 포스터도 욕심나는 것이 많다. 한 포스터마다 언제 어디에서 전시되었는지 친절하게 설명되어 있어 구경하기도 좋다.

페이지 메일 °pagemail.kr

페이지 메일의 경우 대표가 학창시절부터 포스터를 수집하는 취미가 있어 사업 으로 연계된 경우다. 한 인터뷰에서 그는 아트 컬렉팅을 시작하려는 사람에게 브릿지 역할이 되어주고 싶다고 했고, 이 영역을 지키고 싶다는 말을 했다. 어 떤 판매처는 포스터를 팔다가 판화나 유니크 작품도 파는 경우가 있는데 페이 지 메일은 현재까지 아트 포스터의 영역을 지키고 있다는 점에서 대표의 소신 이 느껴졌다. 사이트 구성이 추상, 건축, 현대미술, 드로잉, 전시 포스터 등으로 나뉘어있어 취향대로 고르면 좋다. 내가 추상작가를 좋아하다 보니 이곳에 있

는 추상 섹션에서 조셉 앨버스Josef Albers나 사이 톰블리Cy Twombly 포스터를 눈여겨봤고 백남준이나 몬드리안과 함께 데스틸 운동을 시작한 테오 반 되스버그Theo van Doesburg의 전시 포스터가 탐났다. 블루 포스터Blue poster 섹션처럼 색상으로 큐레이션을 한 것도 재미있다.

아트에디오 °artedio.com

독일 에디션 파는 사이트로 요셉 보이스를 비롯한 독일 작가들의 포스터나 에디션을 잘 구할 수 있다. 갤러리신라의 이준엽 디렉터 역시 아트에디오는 에디션 작업 전문 갤러리로, 대가들의 에디션 작업을 저렴한 가격에 구매할 수 있는 곳이라고 추천했다. 미술사에 기초한 전시를 계획하거나 사료가 필요할 때, 이 사이트에서 에디션을 구매하거나 혹은 가격을 참조한다. 만약 한정된 예산으로 대가의 작품을 사길 원한다면 이 사이트를 추천한다. 페덱스 국제 배송과 온라인 카드 결제가 가능해, 많은 컬렉터가 손쉽게 에디션 작업을 구매할 수 있는 곳이다.

사진도 컬렉팅이
가능한가요?

어느 날 대학생인 컬렉터가 내게 말했다.

"선생님, 제 친구들은 회화보다 사진을 더 좋아해요. 컬렉팅을 한다면 사진을 하고 싶대요!"

그날 함께 있던 1980년대생, 1970년대생, 1960년대생 컬렉터들은 그에게 더욱 자세히 물었다.

"진짜로 사진을 더 사고 싶어 한다고? 왜?"

대답은 간단했다. 자신들은 태어날 때부터 스마트폰 세대로 태어났기 때문에 어린 시절 내내 그림보다 사진에 더 익숙하고, 신기하고 아름다운 사진을 보면 더욱 소장하고 싶은 욕구가 생긴다는 것이다. 일리 있는 말이다. 실제로 그 친구 역시 아직 몇 점 없지만 사진을 소장하고 있었다. 개인적으로 아직 미술시장에서 활발해지지 않은 분야가 바로 '사진'이라고 생각한다. 해외에서는 사진만 컬렉팅하는 컬

렉터들도 꽤 많은데 한국은 아직 해외만큼은 아니다. 2019년 아트넷 art net 칼럼[11]에 따르면 거의 모든 주요 상업 갤러리는 지난 20년 동안 적어도 한 명의 살아있는 사진작가 또는 사진작가의 재단을 소속 아티스트에 영입했다. 또한 사진 작품의 판매는 2018년 1,560만 달러에서 2019년에는 약 2,240만 달러로 증가했다.[12] 하지만 더 넓은 범위의 그래프를 보면 2013년 3,050만 달러로 최고치를 기록한 이후 아직은 최고점에 근접한 적이 없다. 이런 현상을 두고 〈아트넷〉의 칼럼니스트 팀 슈나이더Tim Schneider는 미술시장에서 크고 빠른 수익을 얻으려면 사진은 유용하지 않지만, 장기적인 평가를 받을 것이라고 믿는다면 지금이라도 시작하기에 매우 좋은 시기라고 강조했다.

———

소셜 미디어가 소통의 주요 채널이고 너 나 할 것 없이 매일 사진을 찍는 21세기에 사진이라는 장르는 우리의 생활과 가장 가까운 매체일 것이다. 내가 아는 컬렉터는 사진을 컬렉팅하는 이유가 초보의 입장에서 무엇을 찍었는지 그래도 그림보다는 더 정확히 알기 때문에 직관적이라고 했다. 반대로 또 다른 컬렉터는 미술품보다 오히려 사진이 이해하기가 어렵다고 했다. 당신은 어떤가?

지금 가장 인기 있는 사진작가들

미술시장 정보 회사인 아트 프라이스Art price에 따르면 2014년부터 2019년 6월까지 사진 분야에서 가장 많이 거래된 작가들의 목록을 표로 정리했다.[13] 심지어 총판매량 상위 10개 중 절반은 1945년 이후에 태어난 작가들이다. 바로 이 부분이 비교적 젊은 컬렉터들이 사진을 좋아하는 이유이기도 할 것이다. 미술시장에서 인정받는 사진작가들에 대해 모른다면 표를 보고 본인의 취향에 맞는 작가가 있는지 살펴보자.

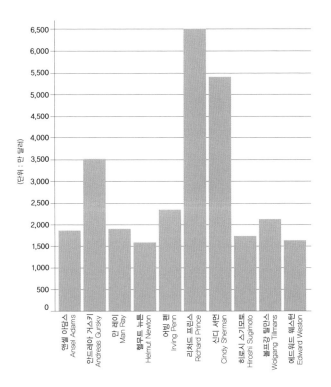

표에도 있지만 현대미술시장에서 가장 비싼 사진작가로 유명한 작가는 안드레아 거스키, 볼프강 틸만스 등이 있다. 특히 안드레아 거스키의 〈라인강 II Line II〉는 2011년 뉴욕 크리스티 경매에서 약 430만 달러, 한화로는 수수료 제외 52억 원에 거래된 바 있다. 요즘에는 미술사에서 조명받지 못했던 흑인들의 일상과 삶을 포착하는 사진작가인 고든 팍스Gordon Parks, 캐리 메이 윔즈Carrie Mae Weems 등도 컬렉터들에게 인기가 많다.

훌륭한 사진 한 점이
열 점의 회화 못지않다.

19세기 사진의 발명 후 많은 사람이 사진을 미술의 영역을 가로채는 매체가 될 것이라 걱정했지만 되려 회화의 하나의 돌파구로 사용되며 다양한 방식으로 미술사를 변화시켰다. 그리고 결과적으로는 영화를 비롯한 광고, 시각예술의 발전에 큰 영감이 되었다. 사진의 역사에서 우리는 미국의 근대 사진작가 '알프레드 스티글리츠Alfred Stieglitz'를 빼놓을 수 없다. 그는 사진이 미술계에 들어갈 수 있게 해준 예술가이자 사진작가다. 알프레드 스티글리츠는 1903년에 아방가르드 사진 저널인 〈카메라 워크Camera work〉를 시작했는데, 이 잡지는 사진을 현대미술의 정당한 매개체로 칭송하는 분기별 잡지다. 그는 1924년 보스턴 미술관에 27장의 사진을 기증하면서 부인 조지아 오

키프Georgia O'Keeffe와 함께 사진 수집에 기여했다. 역사상 처음으로 주요 박물관이 사진을 영구 소장품의 일부가 되도록 허용한 것이다.

컬렉터에게도 사진은 에디션이 있어서 유화나 아크릴보다 가격대가 접근하기 좋은 점도 있고, 또 단 한 점만 있는 것이 아닌 경우 취향이 같은 컬렉터와 경쟁하더라도 함께 살 수도 있다. 실제로 내가 아는 컬렉터 두 사람은 천경우 사진작가의 작품을 애정하다가 우연한 기회에 리스트를 받게 되자 캔버스 작품을 사야 할 때와는 다르게 에디션이 있으니 다행이라고 하며 사이좋게 나눠서 소장했다.

나의 사진 소장품

나 역시 사진 작품을 여럿 소장하고 있다. 내가 처음 소장한 사진 작품은 한성필 작가의 파사드 프로젝트 시리즈 중 한 점이다. 한성필 작가는 건물을 가리는 가림막이 설치된 세계 곳곳을 답사해가며 현장 사진을 찍는다. '파사드 프로젝트'라는 연작에서 작가는 큰 건축물 앞을 가리는 가림막과, 실제 건물 간의 묘한 간극을 작품을 통해 나타낸다. 재현과 모방, 현실의 상관성에 관해 의문을 던지는 작가의 파사드 프로젝트는 큰 주목을 받았다. 실제 있는 가림막을 찍어 상황을 연출하기도 하지만, 직접 가림막을 설치하기도 한다. 내가 소장한 작품은 〈Fly High into the Blue Sky〉라는 작품인데 창공을 비상하는 새의 모습이 하늘이 아니라 건물 안에 있어서, 묘하게도 새가 건물 앞에 있는 것인지 건물 안에 있는 것인지 생각하게 된다. 이 작품

한성필, 〈Fly High into the Blue Sky〉
Edition 3/7, Medium−Chromogenic Print, 154×122cm, 2012년, 이소영 개인 소장,
한성필 사진 제공.

은 이 장소를 찍은 것만이 아니라, 가림막을 설치하고, 섬세하게 빛을 연출하고 스토리를 만들어 하나의 공간을 구성한 것이다. 이에 대한 기록을 사진으로 남긴 것, 사진이라는 결과물 하나가 나오기까지 수많은 과정이 쌓여있다. 사진을 봤을 때 어디서부터가 진실이고 어디서까지가 거짓인지 모르겠다는 점 자체가 흥미로웠다. 어느 날 숲을 걷다 이런 장소를 만나면 동화 같은 꿈을 꿀 것 같았다.

강의에서 나는 "한 작가의 작품을 사는 것은 그 작가가 세상을 보는 시선에 공감하는 일이다"라고 자주 이야기하는데 나는 그가 세상을 본 시선이 좋았다. 작품을 소장하다가 큰돈을 들여 액자를 다시 무반사로 제작했다. 오래 보고 싶었기 때문이다. 지금도 이 작품은 우리 집 현관 입구에 가장 크게 걸려있다. 그 이후 2016년 5월에 국립현대미술관 서울관에서 진행하는 〈아주 공적인 아주 사적인〉展에 갔는데 그곳에서 이 작품을 봤다. 우리 집에도 있는 작품이 국립현대미술관에도 있다니 꽤 기분 좋은 일이었다. 사진을 컬렉팅하며 겪은 의미있는 일이었다.

이밖에도 나는 스페인 사진작가의 작품을 소장 중이고, 한국의 사진작가 중에서는 2020년도에 국립현대미술관에서 진행하는 '올해의 작가상'에 노미네이트 된 정희승의 작가의 작품을 좋아해서 2점 소장하고 있다. 최근에 컬렉팅한 젊은 사진작가는 김경태다. 송은미술관 전시와 엔에이갤러리에서의 2인전, 두산 아트센터에서 개인전을 비롯해 키아프와 아트 부산에서 김경태의 작품을 보고 매료되어

구매하게 되었다. 나는 한 작가가 좋으면 그 작가의 작품을 볼 수 있는 전시를 최대한 모두 간 후에 컬렉팅을 결정하는 편이다. 내가 소장한 작품들은 크기가 상당히 큰 작품들도 많기 때문에 직접 전시에 가서 보면 확실히 이미지로 보는 것과는 다르다.

김경태의 사진은 내게 '낯설게 하기' 기법의 마법을 보여준다. 분명 조화인데 왠지 풍경화 같고, 분명 공구의 한 부분인데 도시의 이면 같은 사진 작품들이 많다. 그는 '광학적 원근법 극복하기' 프로젝트를 꾸준히 탐구 중이다. 포커스 스태킹Focus stacking이라는 촬영 기법을 사용해 카메라를 점진적으로 피사체에 접근시키며 초점의 면을 획득하고 합성한다. 또한 김경태는 사물의 가까운 곳을 흐리게 담기도 하고, 먼 곳을 선명하게 담기도 하는데 이로 인해 감상자는 그가 찍은 광경을 초현실적으로 느낀다. 내가 소장한 김경태의 작품은 멀리서 보면 거대한 기둥인 것 같지만 가까이서 보면 칫솔을 숲처럼 찍은 것 같기도 하다. 촬영 거리와 시점에 의해 가려졌던 곳이 보이고, 또 보이지 않기도 하는 점이 모호해 여러 번 살피게 된다.

앞으로는 더 다양한 유형의 렌즈와 카메라가 생겨날 것이고, 기술 역시 발전할 것이다. 사진을 인쇄하는 종이의 유형이나, 필름의 형태도 변할 것이기에 사진을 컬렉팅하는 과정은 아트 컬렉터에게 새롭게 기대되는 여정이 될 수 있다. 사진을 좋아하거나 관심 있는 사람이라면 꼭 회화나 판화가 아니더라도 사진을 컬렉팅하는 기쁨을 누려보길 바란다.

김경태 〈Crossing Surface〉 (diptych)
Archival pigment print, 140×105cm, 2021 Unique, 3A, 이소영 개인 소장, 휘슬갤러리 사진 제공.

사진을 좋아한다면 여기로!

엔에이갤러리 °nslasha.kr

사진을 전공한 오진혁 대표가 운영하는 을지로에 위치한 독특한 갤러리. 커피도 팔고, 술도 파는데 전시 때마다 다르다. 처음 간 사람은 찾기가 어려워 헤매지만 공간에 들어가 전시를 보고 나면 만족도는 높아진다. 엔에이갤러리 대표이자 사진 컬렉터인 오진혁은 사진을 컬렉팅하는 것에 대해 이렇게 말한다.

"사진은 저에게 가장 가까워서 흥미로워요. 대부분의 사람도 그럴 것 같아요. 다들 스마트폰으로 하루에 사진 한 장씩은 찍으니까. 그렇게 생각하면 사진은 미술 장르 중 단기간에 가장 다양하게 소비되고 빠르게 변화해왔다고 생각해요. 사진의 역사는 300년도 안 됐으니까요. 컬렉팅적으로 사진은 저한테 굉장히 현실 같은 느낌이에요. 제가 사진을 찍는 사람이라 그렇게 느끼는 걸 수도 있지만요. 사진 작품 앞에는 정말 작가가 함께 있는 것 같아요. 작가의 의지에 따라 필름 안에 들어오는 장면이 정해지니까요. 또 다른 장르보단 가격 장벽이 낮아서 정말 유명한 작가들의 작업을 컬렉팅하는 것이 가능하다는 게 매력적인거 같아요. 그리고 갤러리를 운영하는 입장에서는 컬렉팅을 할 때 그 가치에 대해서 고민하게 되는데 사진은 그 범위가 좀 더 넓어진다고 해야 할까. 어쨌든 저는 아직 가치보단 미적으로 맘에 드는 걸 모으고 싶어요."

사진 아트 페어, 파리스 포토 °parisphoto.com

파리스 포토Paris Photo는 세계 최대 규모의 사진 아트 페어 중 하나다. 프랑스는 사진의 발생지이자 전통적으로 사진 애호가들이 만든 사진 강국이기에 파리에서 열리는 페어 그 이상의 의미가 있다. 파리에 직접 가지 못한다면 홈페이지를 통해 과거 전시했던 작가들의 작품을 찾아보자.

사진 미술관, 폼 °foam.org

포토그라피미술관 암스테르담Fotografiemuseum Amsterdam으로, 폼FOAM으로 불린다. 사진 또는 사진을 도구로 사용하는 모든 미술을 전시한다. 동시에 매거진도 출간하고 있다. 폼 미술관에서 2년에 한 번씩 열리는 상, '폼 달란트 콜FOAM TALENT CALL'은 신진 사진작가로서 가장 영광스러운 상 중 하나다. 다양한 신진작가의 에디션 작업을 구입할 수 있다.

사진 갤러리, 더포토그래퍼갤러리 °thephotographersgallery.org.uk

런던 소호에 위치한 더포토그래퍼갤러리The Photographer's Gallery는 사진 전문 갤러리로 폼미술관에 비해서 좀 더 클래식한 사진 작업을 주로 다룬다. 이곳 역시 작가의 에디션 작업을 구입할 수 있으며, 서점도 운영하고 있다.

출판 어워드, 맥 퍼스트 북 °firstbookaward.com

2012년 시작된 맥 퍼스트 북 어워드MACK First Book Award는 맥mack 출판사에서 운영하는 출판상이다. 한 번도 책을 출간한 적 없는 작가에게 주어지며 수상자는 맥 출판사에서 책과 전시를 지원받는다. 사진을 컬렉팅하기 전, 먼저 사진 작가의 책으로 다가가는 것도 좋다.

초보 컬렉터가 주목하면
좋을 작품 장르가 있나요?

작가가 가장 처음 만나는 예술,
드로잉 컬렉션의 매력

누군가 나에게 다시 초보 컬렉터로 돌아간다면 어떤 미술품을 시작으로 컬렉팅을 하고 싶냐고 물은 적이 있다.

"드로잉만 꾸준히 모으고 싶어요"

물론 아직 늦은 것은 아니다. 지금도 충분히 나는 드로잉을 컬렉팅하고 있고, 앞으로도 할 수 있다. 하지만 이미 여러 장르의 미술품을 200여 점 두루 컬렉팅한 나에게 0부터 다시 모으고 싶은 작품이 무엇이냐고 물으면 단언컨대 드로잉이라고 말하고 싶다. 많은 초보 컬렉터가 판화로 아트 컬렉팅을 시작하지만 더 특별하고 독특한 것을 원할 때 눈여겨봐야 할 컬렉팅 장르가 '드로잉'이라고 생각한다.

드로잉의 매력

드로잉은 캔버스 작품과는 다르게 작가가 누군가에게 잘 보이기 위해 그린 그림이 아니고, 완성을 향해 달려가는 그림이 아니다. 드로잉에는 본격적인 작품에 포착되지 않는 작가의 솔직함과 직관적 표현이 들어있다. 또한 드로잉은 작가가 조수 없이 혼자 스스로 진행하므로 컬렉터가 작가의 숨결을 가장 잘 느낄 수 있는 장르이기도 하다. 작가가 예술 활동을 할 때 가장 먼저 시도하는 것이 드로잉이라는 점을 생각해볼 때 드로잉 컬렉션은 여러 장점이 있다. 심지어 드로잉은 캔버스 작품이나 조각보다 가격에서도 합리적이다.

하지만 로버트 롱고Robert Longo나 카라 워커Kara Walker와 같은 일부 아티스트들은 드로잉이 메인 작품이기도 해서 가격 역시 상당하며 앤디 워홀의 드로잉은 9만 9,950달러, 약 1억 3,000만 원대에 거래되기도 한다. 뉴욕 갤러리New York gallery의 데릭 엘러Derek Eller는 〈아트시〉와의 인터뷰[14]에서 드로잉에 대해 "직접적이고 즉각적이며 여과되지 않은 경험을 기록하는 작업이며, 마음과 영혼이 조화로움을 드로잉에서 가장 자주 발견한다"고 말하며 컬렉터들에게 드로잉을 컬렉팅해보라고 권유했다.

정신과 의사였던 김동화는 꾸준히 드로잉만 컬렉션을 해 책《화골》(현재 절판)을 펴냈다. 그는 이 책에서 자신이 드로잉을 수집한 까닭에 대해 제한된 경제적 여건도 있지만 캔버스 작품이나 조각 작품에 비해 다소 하찮게 취급되기에 유독 마음을 주게 되어 꾸준히 컬렉

팅했다고 밝혔다. 또한 그는 유화작품에는 훌륭한 작품을 만들겠다는 작가의 욕망이 강하게 내재해있지만, 드로잉에는 욕심이 없고 무심한 작가의 필력이 들어가 있어 해학과 캐주얼한 재미가 있다는 것도 드로잉의 매력이라고 했다.

드로잉은 좋아하는 작가의 작품이 살 수 있는 형태가 드문 경우에 빛을 발한다. 예를 들어 대지미술 작가인 크리스토Christo와 잔클로드 Jeanne-Claude는 시드니아 마이애미의 바다를 포장하거나 골짜기에 커튼을 치는 등 드넓은 자연을 작품의 대상으로 삼는 작품을 주로 하므로 이들을 응원하는 많은 컬렉터가 그들의 설치 전 드로잉을 수집했고, 마이클 하이저Michael Heizer 같은 작가 역시 작품을 개인 컬렉터가 수집하기 어려운 형태가 많아 드로잉을 수집한다.

나의 드로잉 컬렉션

나 역시 작가들의 드로잉을 여러 점 소장하고 있다. 대표적인 작품은 이근민의 드로잉이다. 서울대학교에서 서양화를 전공한 이근민은 미국의 미술 전문지 〈아트 포럼Artforum〉 2015년 1월호와 〈아트 인 아메리카Art in America〉 2019년 11월호에 연달아 작품이 소개되면서 해외에 이름을 알린 바 있다. 2001년 후반 대학생 시절 '경계성 인격 장애' 진단을 받은 그는 치료 과정에서 경험한 환각을 작품의 시작이자 궁극적인 소재로 삼았다. 당시 신경정신과 의사가 내린 진단명과 이를 표기한 진단 번호는 자신을 향한 강압적이고 폭력적인 '정의'

이근민, 〈Refining Hallucinations〉
Ink, graphite, pill on panel, 33.5x48cm, 2019년, 이소영 개인 소장, 이근민 사진 제공.

로 그에게 각인되었는데 그에게 그림을 그리는 과정은 병적 고통과 진단이 가져온 억압을 해방하는 탈출구가 되었다. 내가 소장하고 있는 이근민 작가의 작품에는 그의 드로잉과 함께 그가 먹는 알약이 콜라쥬 되어있다. 누군가가 볼 때는 병상일기처럼 느낄 수 있겠지만 나에게는 오로지 흑과 백색만으로 이우러진 작가의 사회적 일기다. 이근민 작가는 큰 페인팅 작업도 많이 하는데 큰 페인팅이 거대하고 압도적인 힘을 가졌다면, 작은 드로잉들은 조용한 힘을 지녔다. 이근민 작가는 드로잉을 상당히 많이 하는 작가 중 한 명으로 종이에 펜이나 연필을 가져다 대면 순식간에 수십 장의 드로잉을 발산하는 작가다. 하지만 한국에는 잘 알려지지 않은 작가라 아쉬웠는데 2022년 3월 코오롱 뮤지엄인 스페이스K 서울에서 한국의 젊은 작가 중 최초로 큰 개인전을 열었다. 컬렉터가 가장 기쁠 때는 내가 소장하고 있는 작가가 여러 좋은 전시를 통해 세상과 소통하는 일일 것이다.

드로잉을 공부하기 좋은 미술관

뉴욕드로잉센터The Drawing Center °**drawingcenter.org**

뉴욕현대미술관MoMA의 드로잉 부서(현재 드로잉&프린트 부서로 개편)에서 어시스턴트 큐레이터로 근무한 마사 벡Martha Beck이 1977년 설립한 작은 비영리 미술관이다. 마사 벡은 드로잉이 다른 장르에 비해 비교적 소홀히 다루어진다는 걸 깨닫고 드로잉만을 전문적으로 다루는 아트센터의 역할이 필요하다고 생각했다.

'드로잉이 가진 의미와 힘을 확장하는 것Expand the meaning and power of the drawing'이라는 미션을 가지고 1970년대 후반 소호에 생겨 40여 년의 시간 동안 굳건하게 운영되고 있다. 드로잉이라는 매체를 중심으로 작업하는 신진작가들의 등용문이 되어주기도 하고, 렘브란트, 세잔 등 미술사 속 대가들의 미공개 드로잉을 선보이는 전시를 하는 등 동시대 미술을 넘어 미술사에서 중요한 작가들의 드로잉을 꾸준히 다루며 현재까지 총 300회가 넘는 전시를 진행했다. 오로지 작가들의 '드로잉'만을 주제로 전시하기에 테마가 정확하다. 전시뿐 아니라 작가와의 대화, 매회 전시와 연계된 갤러리 토크, 패널 대담회, 미술관 콘서트, 가족 워크샵 등 관객들의 적극적인 참여를 장려하는 다양한 프로그램을 제공하며 인턴십, 장학금, 출판 등 다양한 활동을 진행한다.

나의 아트는 어디에,
미술시장 파헤치기

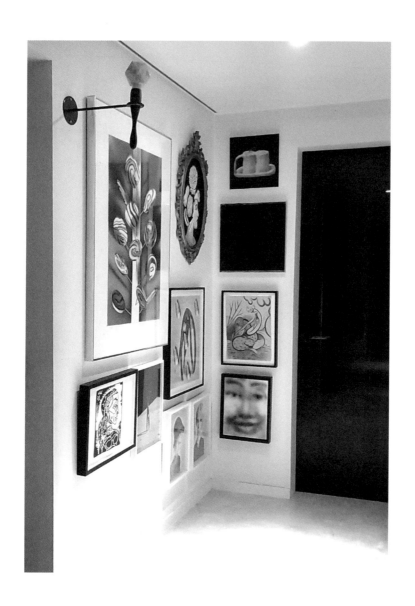

방으로 이어지는 복도의 모습. ©사진: 이소영.

미술품은
어디서 구매하나요?

미술품을 살 수 있는
미술시장에 대해

미술품은 어디서 사는 것일까?

어쩌면 가장 중요한 질문이자 입구라 할 수 있겠다. 작가는 작품을 창작하고, 컬렉터는 그 작품을 산다. 이렇게 두 존재만 있으면 어떨까? 아마 작가는 작품을 창작해야 하는 시간에 작품을 알리고 판매해야 할 것이고, 컬렉터는 넓은 바닷가 모래에서 작은 조개껍데기를 찾듯이 좋은 작가를 찾아 헤매야 할 것이다. 그래서 작가와 컬렉터 사이를 이어주는 존재들이 있다. 우리는 이를 '미술시장'이라고 부른다. 이 책에 6가지의 미술시장을 담았다.

	1차 시장	2차 시장	

갤러리(상업 화랑)		
마더갤러리(1차)	위탁갤러리(2차)	
대관전시갤러리		

아트 페어	옥션	오프라인 옥션
		온라인 옥션

작가	개인 거래

대안 공간	아트딜러

갤러리(상업 화랑)는 전부 다 같은 갤러리가 아닌가요?

목요일 저녁 6시. 미술 전시회의 오프닝 시간이다. 많은 영 컬렉터가 최대한 칼퇴근을 하고 전시장으로 뛰어가는 시간이기도 하다. 전시 오프닝에 가야 제일 마음에 드는 작품을 비교적 먼저 고를 수 있기 때문이다. 젊은 작가의 경우 가격이 부담스럽지 않으면 경쟁은 더 치열해진다.

요즘 갤러리들은 수억 원대의 자산가가 아니더라도 오픈 첫날 가면 자신이 좋아하는 작가의 좋은 작품을 먼저 고를 기회를 준다. 월급쟁이 컬렉터나 일반 컬렉터에게도 부지런함이 있으면 정보와 기회가 공평히 주어진다. 더불어 단골 갤러리라면 정보는 조금 더 빨리 얻을 수도 있을지 모른다.

갤러리는 내가 아트 컬렉팅을 할 때 가장 잘 활용하는 장소이자 자주 방문하는 곳이다. 일단 전시가 꾸준하게 열리고, 갤러리 사이트나 SNS를 알면 정보가 투명하다. 예술경영지원센터 미술시장 실태조사에 따르면 현재 한국에는 2019년 기준 500개가 넘는 갤러리가 있다.

화랑협회 사이트(koreagalleries.or.kr)에 들어가면 국내 160여 개의 화랑(갤러리)들이 소개되어있다. 단 협회에 가입하지 않은 갤러리들이나 외국 갤러리들도 있으니 전부를 소개하는 것은 아니다. 하지만 우리나라에 주로 활동하는 국내 갤러리들은 어떤 것들이 있는지 살펴볼 때 요긴하며 화랑협회에서 발행하는 뉴스를 통해 어떤 전시가 국내에서 진행되고 있는지 참고하면 좋다.

여기서 화랑 즉, 갤러리는 다시 1차 시장과 2차 시장으로 나뉜다. 전시를 직접 기획하는 갤러리를 1차 시장, 전시는 기획하지 않고 유통만하는 갤러리를 2차 시장이라고 부른다. 전시 기획 화랑과 유통 화랑이라고 구분해서 생각하면 이해가 수월할 것이다.

참고로 '갤러리'와 '미술관'을 혼동하지 말자. 한국에서 '미술관'은 주로 국공립 또는 기업에서 운영하는 미술관을 의미하는데 예를 들면 국립현대미술관, 서울시립미술관, 부산시립미술관 등과 같은 나라나 지자체의 운영으로 이루어지는 미술관이 있고, 아모레퍼시픽미술관, 리움미술관, 스페이스K미술관(코오롱) 등처럼 기업이 운영하는 미술관이 있다. 이런 미술관에서는 작품을 판매하지 않는다. (기업

미술관은 작가와 함께 기부를 위한 자선 경매를 하기도 한다) 이 책에서는 한국 현대미술계에서 평범하게 많이 쓰는 용어 중 하나로 '갤러리'를 작품을 판매하는 '상업화랑'의 예로 썼다.

———

코로나19가 꾸준히 우리의 일상에 침잠한 지 벌써 2년. 적어도 3달에 한 번은 해외 아트 페어와 미술관을 놀러 가던 내 삶의 루트도 많이 달라졌다. 해외 작가보다는 국내작가의 전시도 많이 방문하게 되었고, 많은 컬렉터가 도시의 숨겨진 전시 공간을 보물찾기처럼 찾아다니며, 매일 SNS를 통해서 쏟아지는 미술 정보를 얻는다.

갤러리와 옥션의 종류 및 비교표

	전시 기획 화랑 (1차 시장)	유통 화랑 (2차 시장)	오프라인 옥션 (2차 시장)	온라인 옥션 (2차 시장)
특징	• 전시를 통해 한 작가의 작품을 충분히 볼 수 있다. • 개인전이라면 동시에 여러 작가를 비교해 볼 수 없다. • 인기가 많은 작가의 경우 사기가 어렵다.		• 주로 컬렉터들이 작품을 내놓는다. • 옥션에서도 프리뷰라는 전시회가 있어서 미리 작품을 보고 경매에 참여할 수 있다.	
	작품의 주인은 작가고, 화랑(갤러리)은 판매를 맡아서 한다.	전시 기획보다는 미술품 유통에 더 치중하는 화랑(갤러리)이다.	옥션이 열리는 시간과 공간 즉 현장에서 진행된다. 그러다 보니 오락성, 즉시성, 경쟁 등 모든 현장 분위기를 느낄 수 있다	시간과 장소, 공간 제약이 없다. 하지만 직접 작품 확인이 불가능하다. 언택트 시대에 활성화될 전망이 높다.
장점	• 전시를 통해 한 작가의 작품을 충분히 볼 수 있다. • 좋아하는 작가의 신작을 살 수 있다. • 큐레이션을 통해 관심 없던 작가도 새롭게 바라볼 수 있다 • 갤러리와 관계를 다질 수 있다.		• 갤러리보다 문턱이 낮다. • 가격 경쟁이므로 지급할 수 있는 자금이 충분하다면 끝까지 경쟁할 수 있다. 낙찰가가 공개되니 가격에 대한 답답함이 해소된다.	
단점	• 다른 갤러리 작가와 동시에 비교해 보기 어렵다. • 초보자에겐 구매까지 심리적으로 갤러리 문턱이 높다. • 해당 갤러리 vip 고객들에게 내가 좋아하는 작품의 우선권이 갈 수 있다.		• 어떤 게 좋은 작품이고 좋은 갤러리인지 판단이 흐려질 때가 있다. • 작가의 전시 공간이나 큐레이션 능력을 볼 수 없다. • 작가의 신작을 만날 수 없다. • 그날의 분위기에 따라 값이 달라질 수 있다.	

갤러리와 옥션의 종류 및 비교표				
	전시 기획 화랑 (1차 시장)	유통 화랑 (2차 시장)	오프라인 옥션 (2차 시장)	온라인 옥션 (2차 시장)
작품 구매자	• 작품을 구매하는 것은 개인 컬렉터 또는 딜러 나아가 뮤지엄이나 기업고객도 많다.	• 작품의 주인이 컬렉터인 경우가 많다. 즉 컬렉터가 유통 화랑에 작품을 맡기면 다시 리세일을 해주는 것이다.	• 구매는 누구나 할 수 있고 경합을 통해 작품의 주인을 찾는다. 간혹 갤러리들도 옥션에서 작품을 사기도 한다.	
작품 가격	• 작품의 가격은 갤러리와 작가가 협의해 결정한다. • 작가를 발굴하고 전시를 기획하기에 오래된 컬렉터들의 인정을 받는다. • 경기가 좋건 안 좋건 흐름에 민감하지 않다. 작가가 작업을 진행하고 처음 판매하는 곳이기 때문이다.	• 작품의 가격은 주로 컬렉터가 팔고 싶은 가격을 화랑과 조정하는 편이다. • 경기의 흐름에 민감하다. 시장이 좋거나 인기가 많은 작가의 경우 1차 시장과는 다르게 비싸게 거래될 수 있고, 시장이 불황일 때는 더 낮게 거래될 수도 있다.	• A급 작품(훌륭한 작품)이 나오면 비딩 경쟁이 심하다. • B급이나 C급 작품도 많이 나온다. • 호황기일수록 1차 시장과 2차 시장의 가격차가 커지며, 불황일수록 1차와 2차의 가격 차는 줄어든다.	

미술 정보는 어디서 얻나요?

◎ 해외 사이트

아트시 artsy °artsy.net

미술계의 구글로 불린다. 작가의 작품 가격이 기재되어있고 소속 갤러리에 바로 연락이 가능한 버튼이 있어 영 컬렉터들이 온라인으로 미술품에 대한 구매 문의를 할 수 있게 연동되어있다. 단점은 100개 이상의 국가의 작가들의 정보가 합쳐있다 보니 금방 사라지는 작가들의 정보도 등장한다. 또한 갤러리가 아니어도 개인 딜러나, 개인 아트 컬렉터가 작품을 올려놓고 문의가 오면 팔 수도 있는 플랫폼이다. 따라서 아트시를 볼 때에는 실제 있는 갤러리인지, 아트 딜러가 내놓은 작품인지도 확인하며 보는 것이 좋다.

뮤처얼 아트 mutual art °mutualart.com

내가 자주 보는 사이트 중 하나다. 궁금한 작가를 검색하면 작가의 국적, 대표 작업, 옥션에서의 결과, 이력 심지어 작가 관련 아티클과 전시 정보까지 분류가 잘 되어있다. 특히 옥션 결과를 빠르게 볼 때 유용한데, 더욱 상세한 결과를 살피려면 연간 300달러 정도의 유료 회원권을 가입하는 것이 좋다. 개인적으로 이 사이트는 유료 서비스를 활용하는데 이유는 한 작가의 과거 전시와 옥션, 칼럼 등을 동시에 볼 수 있어서다.

아트 팩츠 art facts °artfacts.net

미국의 작가 top 100, 영국의 작가 top 100, 세계 아티스트 랭킹 등을 볼 수 있다. 랭킹은 고정이 아니라 수시로 바뀐다. 전 세계 주요 뮤지엄에서의 전시, 작가의 개인전과 그룹전, 옥션 결과와 갤러리에서의 가격, 현대미술에서의 중요도에 따라 바뀌는 편이다. 미술품의 값이 아니라 작가의 활동성을 포함해 순위를 매기기 때문에 컬렉터들 사이에서는 '아트 팩트의 순위는 비행기 마일리지를 포함한다'는 우스갯소리가 있다. 즉, 비싼 작가라고 무조건 좋은 작가가 아니며, 가격이 낮은 작가라고 해서 좋지 않은 작가가 아니라는 뜻이다.

뉴 아트 에디션 new art editions °newarteditions.com

외국 작가들의 판화나 아트 토이가 릴리즈 될 때 소식을 알 수 있고 앞으로 발매될 판화가 관심 있다면 발매처에 메일을 보낼 수 있다.

아트 뉴스 art newss °artnews.com/category/news/

매일 일어나 10분 정도 할애해서 보면 눈에 띄는 미술계 이슈를 파악하기 쉽다.

◎ **인스타그램**

제리 샬츠 jerry saltz °@jerrysaltz

· 2018 퓰리쳐상 수상
· 저널리스트가 뽑은 아트 비평가 2위

〈뉴욕매거진〉 미술평론가. 개인적으로 내가 아트 컬렉팅을 시작할 때 상당히 좋아했던 비평가다. 인기 있는 작가보다는 덜 알려진 작가, 숨겨진 작가들을 잘 소개하기도 하고, 미술을 설명함에 있어 거침없이 솔직한 면이 좋았다. 한국에 그가 쓴 책《예술가가 되는 법》을 꼭 한번 읽어보길. 꼭 예술가가 아니어도 아트 컬렉터에게도 상당히 도움 되는 말들이 많다.

로베르타 스미스Roberta Smith °@robertasmithnyt

• 저널리스트가 뽑은 아트 비평가 1위

〈뉴욕타임즈〉 미술평론가. 제스 샬츠와 로베르타 스미스 두 사람은 부부지만 같은 현대미술 이슈에 전혀 다른 의견을 보이는 모습이 흥미로우면서 의견을 입체적으로 생각하고 넓히는 것에 도움이 된다.

리아트 컬렉터 °@reart_collector

이 계정은 내가 직접 운영하는 계정으로, 수많은 컬렉터가 본 전시와 컬렉팅한 작품들을 소개한다. 주변 컬렉터들이 직접 본 전시 사진을 올리기 때문에 현실적인 것이 장점이다. 영 컬렉터들의 전시 후기와 컬렉팅한 작품 소개를 볼 수 있는 곳이기도 하다.

우뚜기 °@oottoogi

지금 하고 있는 전시와 근처 맛집을 함께 소개하는 곳

먼데이 뮤지엄 °@monday_museum

뮤지엄 전문 뉴스레터로, 미술관이나 갤러리가 쉬는 월요일을 이름에 담은 것이 신선하다.

아트파인더 °@artfinder_app

사용자의 위치를 기반으로 주변 전시를 알려주는 앱이다. 지역별로 진행 중인 전시들을 확인할 수 있고, 앞으로 진행될 전시도 볼 수 있어 생각보다 유용하다. 전시 요약도 잘 되어있어서 좋다. 나는 '아트 메신저 이소영의 추천 전시'라는 카테고리로 참여했다.

어떤 갤러리가
믿을만한 갤러리인가요?

아주 간단히 생각해보자. 미술시장에서 가장 주체가 되어야 하는 것은 누구일까? 바로 작가다. 작가가 없으면 작품이 없다. 갤러리도 경매도 컬렉터도 없다. 그러므로 갤러리는 시장을 지탱하는 작가를 키우고 발굴하는 곳이며 비유하자면 가장 중요한 정원이다. 정원이라고 해서 다 좋은 꽃이 무럭무럭 성장하는 것이 아니듯 갤러리라고 다 같은 갤러리가 아니다. 요즘 한국 미술계에서 유행하는 말은 다소 불편하게 들리겠지만 '누구나 갤러리를 한다'다. 특히 컬렉터 중에는 덜컥 갤러리 사업을 시작하는 사람이 많은데 역사상 존경할만한 숱한 갤러리스트처럼 열정적으로 갤러리를 운영한다는 것은 결코 쉬운 일은 아니다. 작품을 사는 컬렉터의 입장과 갤러리를 운영하는 갤러리스트의 입장은 달라야 한다는 것이다.

　좋은 작가를 찾아서 홍보하고, 전시하고, 성장시키고 컬렉터들이

잘 구입할 수 있도록 중간에 매개를 해주는 역할이 바로 갤러리다. 나아가 좋은 갤러리는 자신과 함께 일하는 작가의 미래를 위해 많은 계획을 세우고 함께 성장한다. 그들은 개인 컬렉터뿐 아니라 국내외 미술관과 국내외 비엔날레 등에 작가를 소개하기 위해 늘 노력하고, 작가가 다음 전시에서 어떤 작품을 보여줄지 작가와 함께 고민한다. 미술품 감정사이자 페슈미술관Fesch Museum 관장인 필리프 코스타마냐Philippe Costamagna의 책《안목에 대하여》에서 그는 갤러리스트의 안목이 얼마나 중요한지 언급한다.

> "갤러리스트는 미술의 정수에 집중한다. 미술품을 세상에 보여주는 데 온 인생을 바친다. (중략) 아무도 상상하지 못한 전혀 뜻밖의 장소, 때때로 위험이 도사리고 있는 곳으로 숨은 진주를 발굴하러 갈 각오가 되어있다."
>
> 필리프 코스타마냐, 《안목에 대하여》, 아날로그, 2017.

좋은 갤러리의
기본 조건

위에서 언급했다시피 '갤러리'라는 간판을 달고 작품을 판다고 다 좋은 갤러리는 아닐터, 우리는 어떤 갤러리를 믿고 작품을 구매해야 할까? 좋은 갤러리는 작품을 파는 데에만 급급하면 안 된다. 작가의

작품을 캐시카우(Cash Cow, 돈벌이가 되는 상품이나 사업을 의미한다)처럼 생각하기보다는 꾸준히 좋은 작가를 잘 발굴해나가며 그 작가와 함께 롱런해야 한다. 좋은 작가는 신진작가일 수도 있고, 오랜 시간 묻혔던 작가일 수도 있다. 작가를 발굴한 다음에 할 일은 그 작가의 전시를 준비하는 것이다. 작가는 이 전시회를 통해 세상에 알려지고 그 전시를 본 컬렉터들이 작품을 사게 되는 것이다. 전시가 끝이 아니다. 전시를 하기까지 준비과정, 전시를 한 후의 과정 역시 갤러리가 도맡아서 일을 한다. 그래서 갤러리에서 작품이 팔리면 평균 작가에게 작품비의 50%, 갤러리에 50%를 배분한다.

미술시장을 잘 모르는 사람들은 "갤러리가 너무 많이 가져가는 것 아니냐?"라고 묻지만, 갤러리는 작가가 작업에만 매진할 수 있도록 전시 준비부터 판매, 기사, 행사, 작가를 알리는 모든 일을 전담하기 때문이다. 작가는 작업에 집중하고, 갤러리는 그 외에 것에 집중을 해 좋은 팀워크를 만들면 작가는 더 알려지고 발전할 것이다. 그래서 많은 컬렉터가 작가를 잘 키우는 갤러리를 좋게 평가한다.

1차 갤러리와
2차 갤러리에 대하여

한국 갤러리는 전속 작가가 있는지 알아보기 어려운데, 큰 갤러리를 제외하고 작가를 키우는 것이 아직은 쉽지 않은 형편이기 때문이

다. 그럼에도 불구하고 많은 시간과 돈을 투자해 여전히 꾸준히 작가를 키우는 갤러리도 많다. 이런 갤러리를 흔히 우리는 1차 갤러리(1차 시장=마더 갤러리)라고 한다. 2차 갤러리(2차 시장=위탁 갤러리)는 작가를 키우는 갤러리가 아니라 작가의 작품을 잠시 빌려와 판매를 하는 것을 의미한다. 그런 의미에서 2차 갤러리는 경매와도 비슷하다. 2차 시장 갤러리가 무조건 나쁜 것은 아니다. 작품을 리세일할 때를 우리는 세컨더리 마켓이라고 하는데, 나의 작품을 리세일할 때도 갤러리가 그 작품의 되팔기를 맡아주기 때문에 2차 시장 갤러리가 필요하다. 거래하는 작품의 가격이 크면 수수료도 크고 상당히 중요한 거래가 될 수도 있기 때문에 어떤 갤러리는 전속 작가를 성장시키기보다 2차 시장만 운영하기도 한다.

세계에서 가장 인지도 높은 아트 바젤 페어나 프리즈 아트 페어는 이런 점들 때문에 아트 페어에 참여하는 갤러리는 반드시 1차 갤러리, 작가를 키우는 갤러리만 통과시킨다. 세컨더리 마켓, 리세일만 하는 갤러리는 참여 자체에 제한을 둔다. 그래서 '어떤 갤러리가 좋은 갤러리냐?'고 물으면 기본적으로 아트 바젤이나 프리즈에 나오는 갤러리들을 살펴보라고 이야기한다.

아트 페어의 경우 시장 자체가 1차 시장 갤러리만 있는 것이 아니라 2차 시장도 있기 때문에 키아프나 아트 부산에도 1차 시장 2차 시장 갤러리가 섞여 나온다. 하지만 점차 한국의 미술시장이 커지고 2022년 영국의 프리즈 아트 페어의 국내 상륙을 앞두고 있으면

서 한국 아트 페어의 조건도 까다로워지고 있다. 좋은 현상이라고 생각한다.

내가 갤러리스트가 된다고 생각해보자. 이 작가를 믿고 나는 나의 돈과 시간을 모두 투자해 이 작가를 미술계에서 자리매김할 때까지 도울 수 있겠는가? 물론 쉬운 일이 아니다. 그래서 많은 한국의 갤러리들은 1차 시장보다는 2차 시장을 많이 하는데, 앞으로 차차 1차 시장 갤러리가 많아져야 한국의 미술 작가들도 더 성장할 수 있다.

그렇다면 한국에 있는 수많은 갤러리 중 도대체 어떤 갤러리가 좋다는 말인가? 심지어 해외 갤러리까지 거래하는 상황에 초보 컬렉터는 어떤 갤러리에서 어떻게 거래해야 할까? 하나씩 천천히 생각해보자.

메가 갤러리 vs 신진 갤러리

메가 갤러리란

흔히 많은 사람이 이야기하는 '메가 갤러리'의 기준은 무엇일까? 사실 한국에서는 '메가 갤러리'라는 단어를 잘 쓰지 않는다. 그래서 외국에서는 어떤 기준으로 '메가 갤러리'를 정의 내리는지 생각해볼 필요가 있다. 회사로 치면 대기업과 비슷한 이들은 일단 역사가 오래되었고, 그만큼 오래된 고객이 많다. 오래된 고객이 많다는 것은 꾸

준히 좋은 작가들을 컬렉터들에게 소개해왔다는 것을 의미한다. 메가 갤러리의 정의에 대해 몇 년간 여러 칼럼을 찾아봤는데 이 칼럼만큼 표로 정리를 잘해 놓은 경우가 드물어서 강의 때도 자주 사용한다. 2018년 아트넷의 칼럼 중 하나인 이 글은 〈가장 큰 메가 갤러리는 어디일까? 세계에서 가장 영향력 있는 14개 메가 갤러리의 순위를 매기다〉[15]라는 제목의 글이다.

 글에서는 성공한 갤러리를 양적인 성공과 질적인 성공 둘 다 포함하지만 '물리적인 규모'에 대해 구체적으로 이야기를 하는데, (2018년 기준이고, 페이스갤러리와 타데우스로팍, 리만머핀갤러리는 한국에 지점을 내면서 공간을 크게 넓혔기 때문에 표와 다를 수 있음을 밝힌다.) 성공한 갤러리는 설치 작품도 갤러리에서 전시를 해야 하므로 물리적인 규모도 커야 한다고 이야기를 한다. 그러므로 갤러리의 규모와 전시공간, 사무실과 작품을 보관할 수 있는 수장고의 크기까지 모두 합쳐 비교를 한다. 내가 아직 해외 메가 갤러리들의 종류에 대해 너무 모른다면 표에 등장하는 최소 14개의 갤러리들의 이름을 알아두자. 더불어 이 갤러리들이 우리나라에서 진행하는 아트 페어에 온다면 반갑게 구경할 것! 당장 내가 이 메가 갤러리와 작품을 거래하지 않더라도, 메가 갤러리들이 어떤 작가를 전시에 선보이고 아트 페어에 소개하는 것은 실시간으로 아주 좋은 현대미술 컬렉팅 공부가 될 수 있다. 심지어 나는 이 갤러리들의 개성을 비교하며 성장 과정을 지켜보는 것이 주식 공부보다 더 재미있게 느껴진다.

신진 갤러리란

그렇다면 신진 갤러리는 어떤 곳일까? 말 그대로 이제 시작한 지 얼마 안 된 갤러리들이다. 이런 곳에서 소개되는 작가들은 당연히 젊고, 가격도 합리적이고, 이력도 아직 많지 않다. 미래가 불투명한만

세계에서 가장 영향력 있는 14개 메가 갤러리의 크기

(단위: 제곱피트)

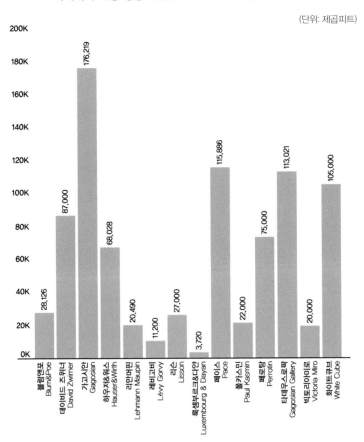

큼 무궁무진하다. 나는 그래서 컬렉팅을 할 때 매년 나름의 계획을 세운다. 메가 갤러리의 작가와 신진 갤러리의 작가를 골고루 컬렉팅 하는 것이다. 물론 노력대로 되지 않을 때도 많다. 하지만 의식적으로나 이성적으로 포트폴리오를 구성하는 연습을 꾸준히 하는 것은 중요하다. 한국에서는 요즘 대안 공간들이 많이 생긴다. 물론 이런 갤러리들은 아직 경력이 오래되지 않아서 판매에 서툰 경우도 많다. 아래는 국내에서 내가 대표적으로 흥미롭게 지켜보고 있는 여러 갤러리들을 나열한 것이다. (설립 기간이나 이력이 다양하고 비영리 공간도 있지만 구분하지 않았다. 최근 몇 년간 알찬 전시들을 운영해왔으니 살펴보자.)

휘슬갤러리, 기체갤러리, 원앤제이갤러리, 디스위켄드룸갤러리, 드로잉룸갤러리, 누크갤러리, 에이라운지갤러리, 실린더갤러리, 스페이스소갤러리, 을지로오브갤러리, 엔에이갤러리, 이알디갤러리, 의외의조합갤러리, 갤러리신라, 플레이스막갤러리, 캔파운데이션, 뮤지엄헤드, 보안여관, 디피갤러리, 피투원갤러리, 갤러리조선, 백아트, 초이앤초이갤러리, 제이슨함갤러리, 파운드리서울

갤러리와
작가의 관계

예술가에게 있어 좋은 갤러리와 갤러리스트의 역할에 대해 가고

시안갤러리의 설립자이자 갤러리스트인 래리 가고시안Larry Gagosian
은 이렇게 말한다. (그에 대한 평가가 상반되지만 현대미술사에 중요한 인물
이다.) 성공을 거둔 예술가에게 가장 큰 위험 요소는 무엇이라 생각하
냐는 질문에 가고시안은 아래와 같이 대답했다.

> "예술가가 상업적 압박에 떠밀려 작품을 찍어내듯 만드는 경우가
> 있다. 피카소도 예외는 아니었다. 뉴욕의 메이저 갤러리에서 첫
> 번째 전시회를 앞둔 그는 새로 그린 작품들을 선박으로 배송했다.
> 그림들을 확인한 갤러리는 크게 실망했고 그에게 '미국에서 열리
> 는 당신의 첫 전시에서 이 그림들을 공개하기 어렵다'는 편지를 썼
> 다. 어떻게 됐을까? 천하의 피카소도 다시 작업해야 했다. 소설가
> 에게 편집자가 있고, 음악가에게 프로듀서가 있듯이 아무리 뛰어
> 난 예술가라 하더라도 피드백을 소홀히 하면 안 된다."

그의 답에서 가장 중요한 단어가 바로 '피드백'이다. 예술가들에게
꾸준히 발전할 수 있는 피드백을 해주는 존재가 바로 갤러리다. 많은
예술가가 적절한 시기에 적절한 피드백을 받지 못해 다음 스텝으로
가지 못한 채 사라지기도 한다.

더불어 좋은 갤러리스트와 작가의 관계에 대한 훌륭한 칼럼 하나
를 축소해 소개한다. 2019년 아트시에 기고된 글이다. 스콧 인드리즈
크Scott Indrisek는 〈훌륭한 갤러리와 아티스트와의 6가지 관계 비결〉[16]

에 대해 다음 6가지 항목으로 글을 썼다. 이 칼럼은 예술가나 갤러리스트가 읽으면 더 좋겠지만, 컬렉터에게는 좋은 갤러리스트를 찾는 방법이기도 하다. 나와 거래할 갤러리스트가 아래의 항목을 잘 지켜나가며 갤러리를 꾸려나가고 있는지 살펴보자.

좋은 갤러리와 예술가의 관계 6가지

첫째, 천천히 하는 갤러리. 갤러리와 아티스트의 관계는 신뢰와 소통이 기반이기에 강력한 존경심과 감수성도 중요하다. 작품을 너무 급히 팔려고만 하지 말 것.

둘째, 관계의 본질을 이해하는 갤러리. 가끔 미술계는 파티나 해외 여행, 샴페인 등으로 즐거운 행사들이 많은데 이럴 때 경계가 흐려지면 안 된다. 일과 사적인 관계를 구분하라!

셋째, 자신의 역할을 인지하고 있는 갤러리. 갤러리는 작가와 작품을 위해 존재하는 것이다. 좋은 갤러리스트는 작가와 함께 앉아 작품을 바라본다. (작가를 캐시 카우로만 보는 갤러리는 피할 것.)

넷째, 작가에게 투명한 갤러리. 작가들은 이미 작업실에서도 창조를 위한 악마와 싸우느라 스트레스를 받으므로, 많은 것들을 투명하게 알려주는 갤러리가 좋다. 작품의 할인이 적용될 때도 10% 이상의 할인이 적용될 때는 반드시 작가와 사전에 상의하는 갤러리가 좋은 갤러리다.

다섯째, 아티스트를 존중하고 마땅한 비용을 지불하는 갤러리. (가

장 기본이 되는 이 룰이 왜 여기 적혀있는 것인지 모르겠지만 얼마나 지키지 않았
으면 여기 적혀있겠는가?) 통상 갤러리와 아티스트 관계 사이에 허용되
는 업계의 판매 분할은 대부분 50/50이며 건강한 계약 관계에서 아
티스트는 이익 공유에 무시당하지 않아야 한다. 작가 역시 갤러리는
작품 판매를 위해 많은 일을 하므로 이 부분을 받을 자격이 있다는
점을 알아야 하며, 갤러리 역시 작품 판매를 위해 다양한 방법(홍보,
기록 보관, 보관 등 작업에 수반되는 모든 것)으로 최선을 다해야 한다.

　여섯째, 향후 5개월이 아니라 미래를 내다보는 갤러리. 신인일 때
는 누구나 핫하다. 그럴 때 착취당한 후 증발되는 작가가 되면 안 된
다. 건강하게 이해받고, 지지받으며 진정으로 작가를 보여주는 갤러
리가 되어야 한다.

아트 페어 디렉터가 본 좋은 갤러리

권민주 '프리즈' 아시아 VIP&사업개발 총괄이사
@minjukweon

아트 페어는 여러 갤러리가 미술작품을 전시하고 판매하는 행사다. 수많은 미술품을 한 공간에서 보고, 작품을 구매할 수 있기에 아트 컬렉터들은 아트 페어를 놓치지 않는다. 아트 페어 기간에는 미술관, 갤러리들도 전시를 여는데 전 세계의 큐레이터, 비평가, 갤러리스트, 아트 컬렉터들을 모두 만날 수 있는 기간이기 때문이다.

그래서 좋은 아트 페어는 패션쇼와 비슷한 역할을 한다. 패션쇼에서 앞으로의 트렌드, 컬러, 디자인 등을 미리 공부하는 것처럼 아트 페어도 마찬가지다. 갤러리들은 아트 페어에 그동안 준비한 작가들의 신작들을 선보이고, 아트 컬렉터들은 미술시장의 새로운 동향을 공부한다. 따라서 아트 페어는 꼭 컬렉터가 아니더라도, 미술을 공부하는 학생, 전시 기획자, 비평가 등 미술계 종사자들도 미술계의 새로운 흐름을 짚어보는 기회가 된다.

끊임없이 연구하고 이해하는 갤러리

아트 페어를 기획할 때 가장 중요한 것은 좋은 갤러리가 많이 참여하는 것이다. 이때 좋은 갤러리란 심도 있게 문화를 매니징하는 곳이다. 작가를 발굴해 작품을 판매하는 것과 더불어 소속 작가들을 열심히 연구한다. 작가에 대한 이해도가 높아야, 전시 의도에 잘 맞는 작품으로 완성도 높은 전시를 만들 수 있기 때문이다. 또한 갤러리에서 연구하고 만드는 자료들은 훗날 미술사의 귀중한 자료가 된다. 좋은 갤러리들은 아트 컬렉터, 미술관, 비엔날레, 큐레이터, 비평가들과도 밀접하게 일한다. 아트 컬렉터에 대한 이해도가 높아야 작품을 알맞게 추천할 수 있고, 미술관, 비엔날레에 대한 이해도가 높아야 목적에 맞는 작품을 제안할 수 있기 때문이다.

프리즈 아트 페어에 대하여

'프리즈'는 1991년에 아만다 샤프Amanda Sharp, 매튜 슬롯오버Matthew Slotover, 톰 기들리Tom Gidley가 창간한 현대미술잡지 출판사다. 프리즈 아트 페어는 2003년 런던에서 시작되어 2012년에는 프리즈 뉴욕이, 2019년에는 프리즈 엘에이가 시작되었다. 2022년에는 처음으로 프리즈가 아시아, 한국으로 오게 되었다. 다른 아트 페어와는 다르게 프리즈 아트 페어는 도시 전체를 아우르는 '프리즈 위크' 프로그램을 기획해 도시 전체를 큰 축제로 이끌고 있다.

어떻게 경매에서
더 잘 살 수 있을까요?

작품을 구매하는 2번째 방법은 경매에서 사는 것이다. 많은 초보 컬렉터가 의외로 시도를 많이 하는 방식이기도 하다. 갤러리에서는 작품가를 밖으로 보여주지 않는데 경매는 결과가 공개되기 때문이다. 그래서 많은 초보 컬렉터가 경매 가격이 시장 가격이라고 생각한다. 더불어 갤러리 가격에는 함정이 있거나 비밀스럽거나 폐쇄적이라고 까지 생각한다.

코로나19 팬데믹 이후 온라인 경매는 꾸준히 괄목할만한 성과를 이루었다. 2021년 하반기 한국 경매 시장 총 거래액은 약 3,242억 원으로 최근 5년 사이 가장 높은 금액이다.

초보 컬렉터가 꼭 알아야 할 한국의 대표 경매 회사 두 곳을 소개하자면 '서울옥션'과 '케이옥션'이다. 두 회사의 홈페이지를 들어가 보고, 앱도 깔아보자. 사람의 성향마다 무엇이 사용하기 편리한지는

2016~2021년 국내 미술 경매 낙찰 총액

국내 미술시장 규모

단위: 억 원

4,482	4,147	3,849	9,157 (추산)
2018년	2019년	2020년	2021년

국내 미술품 경매

시장 규모

- 2,001
- 1,543
- 1,139
- **3,242**

개최 횟수

160회	192회	195회	255회
2018년	2019년	2020년	2021년

자료: 예술경영지원센터

컬렉터마다 다르다. 본인에게 보기 편리한 회사의 경매를 공부 삼아 지켜보는 것도 재미다. 초반에는 컬렉팅을 덜컥 시작하기보다 한 달 정도는 어떤 작품들이 나오고, 어떤 작품들이 얼마에 낙찰되고 있는지를 구경하는 것도 큰 도움이 된다.

외국의 경우는 소더비Sotheby's, 크리스티Christie's, 필립스Phillips 대표적으로 이렇게 총 세 개의 경매 회사가 가장 유명하다. 해외 여행을 갈 일이 있다면 각 경매 회사에서 운영하는 전시(옥션 하우스)를 보는 것도 좋은 방법이다. 초보 컬렉터들은 경매 회사가 경매만 진행한다고 생각하지만 아니다. 경매에 찾아오는 고객들이 작품을 보고 고민도 하고 응찰을 해야 하므로 사전에 프리뷰 전시를 진행한다. 한국의 경매 회사에도 이런 전시가 있다. 전시 기간에 맞춰 출품작들을 본 후 해당 경매일에 본인이 원하는 작품에 응찰을 시도하면 된다.

합리적인 가격의 미술품을
노리는 영 컬렉터들

흥미로운 사실은 2019년보다 2020년이 낙찰 총액은 줄었지만, 출품작의 개수는 늘었다는 점이다. 낙찰 총액대비 출품작의 거래 수가 늘었다는 것은 사람들이 그 이전보다 더 낮은 가격대의 작품을 많이 샀다는 뜻이다. 이 말을 바꿔 말하면 컬렉터들이 과거에 비해 금액이 큰 작품보다 금액이 낮은 작품을 더 선호하고 있다는 뜻이다.

이를 두고 비교적 젊은 컬렉터가 시장에 많이 유입되어 고가의 작품보다 크기가 작은 작품(소품)이나 가격이 합리적인 작품을 선호하는 것을 이유로 보고 있다.

2019~2020 국내 미술품 경매시장 규모 (단위: 점, %, 백만 원)

구분	2019년				2020년			
	출품작	낙찰작	낙찰률	낙찰총액	출품작	낙찰작	낙찰률	낙찰총액
꼬모옥션	1,013	274	27	181.5	590	158	26.8	79.3
마이아트 옥션	769	382	49.7	4,960.6	731	444	60.7	7,581.6
서울옥션	4,639	2,800	60.4	80,618.6	3,868	2,826	73.3	43,227.5
아이옥션	4,417	2,897	65.6	3,818.5	3,786	2,871	75.8	3,950.6
에이옥션	5,168	3,691	71.4	3,723.6	4,569	3,228	70.7	2,710.5
칸옥션	503	293	58.3	950.2	455	265	58.2	666.5
케이옥션	8,278	5,320	64.3	56,952	11,993	6,787	56.6	50,607.5
헤럴드 아트데이	1,881	1,210	64.3	3,146.1	1,830	1,032	56.4	5,122.4
합계	26,668	16,867	63.2	154,351.3	27,822	17,611	63.3	113,945.8

출처: 한국 미술시장 정보시스템 제공

경매 회사의 다양한 판매 방식

그러니 경매에서는 비싼 작품만 팔 것이라는 착각은 버리자. 2020년 1월 28일부터 2월 5일까지 크리스티는 100달러에 시작하는 작품 100점을 모아 '크리스티 100'이라는 제목의 경매를 열었다. 이 경매에는 쿠사마 야요이, 카우스, 제프 쿤스 등의 작은 소품이나 판화가 등장했고 한화로는 총 매출 4억 원 가까이 올렸다.

그 외에 경매에서 진행하는 판매 방식이 있는데, 바로 '프라이빗 세일Private Sale'과 '에프터 세일After Sale'이다. 프라이빗 세일은 작품을 경매에 올리지 않고 vip들에게 프라이빗하게 볼 기회를 주는 것을 말한다. vip 명단에 있는 사람들에게 주로 연락이가며, 가격 변동이 없고 고정된 가격이라는 장점이 있다. 에프터세일은 경매에서 유찰된 작품을 경매가 끝난 후에 판매하는 방식이다. 경매가 끝난 후 24시간 안에 애프터 세일이 이루어지면 작품이 낙찰된 것으로 인정되어 유찰 기록이 남지 않는다.

자, 그렇다면 지금 당신이 할 일은?

- 내가 사는 지역 근처에 위 경매들이 있는지 찾아볼 것!
- 스마트폰에 경매 앱을 깔아볼 것!
- 온라인에서 경매 사이트를 방문해볼 것!

경매(옥션)의 장점
5가지

현대미술 플랫폼 아트시의 2018년 칼럼[17]에 따르면 사람들이 흔히 생각하는 경매의 장점은 크게 4가지다. 아트시는 4가지로 정의했지만, 그동안 아트 컬렉팅을 해온 나는 여기에 하나 더 추가하고 싶다.

1. 가격 투명성

경매장은 판매되는 모든 작품에 대한 가격이나 추정가, 예상가 등의 견적을 제공한다. 이 추정치는 작가의 과거 경매 결과, 작품의 상태와 중요성, 거시 경제 동향까지 조사해 작품의 시장 가치를 추정하는 사내 전문가에 의해 결정된다. 입찰이 시작되기 전에 견적을 기준으로 리스트를 정렬해 예산에 맞는 작품에만 집중할 수 있다

2. 시장 비교

갤러리 판매와 다르게 경매는 과거의 경매 결과가 공개되어 입찰 결정을 내리는 데 도움이 될 수 있다. 그래서 경매 회사는 경매 경력이 탄탄한 예술가의 작품을 판매하는 것을 선호한다. 즉, 신진작가는 많지 않다. 경매 이력이 많을수록 작품이 팔릴지 여부와 얼마에 팔릴지 예측하는 데 도움이 되기 때문이다. 경매에 나온 작품에 관심이 있다면 같은 작가의 비슷한 작품이 최근에 팔렸는지도 살펴볼 수 있다. 이렇게 판매 가격을 조사하고, 시장 가치와 일치하는 가격으로

입찰하고 싶을 때 이정표로 사용할 수 있다는 점이 경매의 장점이다.

3. 적시성과 용이성

경매는 최고가를 제시한 사람이 작품을 사는 것이기 때문에 갤러리를 통해 사는 것보다 빠르고 간단하다. 갤러리의 전시를 기다리고, 갤러리와 관계를 맺는 등의 행위를 하지 않아도 된다. 그래서 초보 컬렉터들의 답답함을 해소시켜준다.

온라인 경매의 미술품 거래 규모

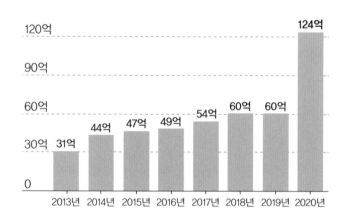

코로나19로 인해 최근 온라인 옥션의 거래 규모가 상당히 증대되고 있음을 알 수 있다.

자료: The Art Market 2021

4. 전문가 지원

경매 회사에는 판매를 담당하거나 꾸준히 거래되는 미술품을 연구하는 사내 전문가로 구성된 전담 팀이 있어 많은 작품의 진위 여부에 대한 추가 확신을 제공할 수 있다. 하지만 이도 100% 완벽한 것은 아니다.

5. 오락성

나는 매달 리아트에 모이는 컬렉터들과 '월간 리아트 살롱'이라는 아트 토크를 하는데, 어느 달은 주제가 '미술 경매의 득과 실'이었다. 아트 컬렉팅 경험 30년 차부터 2년 차까지 컬렉터, 아트 딜러, 갤러리스트가 모여 의견을 나누었다. 이때 나온 이야기를 통해 경매의 장점 하나를 추가하자면 바로 '오락성'이다. 경매는 비딩Bidding을 계속할 수 있는 시스템이라 참여자들에게 긴장감과 경쟁의 구도를 만들어주며, 마치 게임과도 비슷하다. 이런 오락성이 있다는 점이 경매의 또 다른 장점이다. 물론 비딩에 빠져 필요 이상으로 높은 가격에 낙찰을 받을 수 있다는 위험성도 있기에 주의해야 한다.

경매의 위험성을 유의하자

《미술의 가치The Worth of Art》(국내 미출간)를 쓴 프랑스 미술시장 전

문가 주디스 벤하무 휴에트Judith Benhamou-Huet는 경매를 이렇게 표현
했다.

"경매는 카지노에서 룰렛게임을 하는 것과 비슷하다. 빠르게 결
정해야 해서 실수를 할 수 있고 충동 구매를 할 수 있다. 같은 작품
도 경매 회사에서 어떻게 홍보하고 시작가를 어떻게 정하고 추정
가를 어떻게 정하느냐에 따라 결과는 정말 다르게 펼쳐진다."

갤러리(상업 화랑) 역시 경매(옥션)에서 작품을 사기도 한다. 즉
경매에 있어서만큼은 갤러리도 컬렉터와 경쟁을 펼친다. 반면 경매
에 몇몇 사람(경매 관계자, 갤러리 관계자, 슈퍼 컬렉터)이 비딩에 참
여하면 미술품 가격을 올리는 것이 가능하기에 너무 경매 기록을 맹
신해서는 안 된다.

경매 회사의 주주로 참여하고 있는 갤러리의 작가가 경매에 나온
다고 가정해본다면? 도록에서의 위치나 경매 순서에 영향을 무조건
미치지 않는다고 어떻게 자신 있게 말할 수 있을까? 그걸 모른 채 경
매를 지켜보는 사람들은 경매에서 등장하는 작가들만 중요한 작가
라고 인정할 것이다. 그래서 나는 여러 경매의 결과를 보며 사람들
이 어떤 작가에게 빠르게 호응하는지, 어떤 작가의 낙찰가가 계단식
으로 상승하는지, 어떤 작가의 어떤 시리즈가 경매에 자주 출몰하는
지 등의 동향을 살피며 입체적인 시각을 키우려고 노력하는 편이다.

온라인 경매의 미술품 거래 규모

자료: 한국미술시가감정협회·아트프라이스

순위	작가명	낙찰총액(원)	출품수	낙찰수
1	이우환	394억 8,774만	507	414
2	쿠사마 야요이	365억 2,794만	238	199
3	김환기	214억 1,126만	179	129
4	김창열	200억 6,039만	485	424
5	박서보	196억 2,885만	246	222
6	정상화	83억 6,000만	78	63
7	마르크 샤갈	71억 1,234만	33	22
8	이영배(이배)	59억 2,749만	117	112
9	윤형근	53억 6,240만	50	48
10	우국원	48억 3,160만	64	64

'어떤 작가의 작품가를 반드시 올리고야 말겠어!' 라고 작정한 사람들이 만든 시장의 가격은 정상가는 아닐 수 있으니 이 부분을 유의하자.

아트 페어에 갔을 때
주의해야 할 것이 있나요?

아트 페어는 가장 즐겨 찾는 구매 루트다. 그리고 나 역시 강연을 많이 하는 장소이기도 하다. 지난 5년간 아트 부산, 키아프, 화랑미술제, 대구 아트 페어 등에서 초보 컬렉터를 대상으로 많은 강의를 진행했었다. 아트 페어는 갤러리나 미술관에 자주 갈 시간이 부족한 직장인들에게 가장 좋은 루트다. 누군가는 아트 페어를 '미술 5일장'이라고도 부르는데 충분히 어울리는 단어라 생각한다. 아트 페어는 페어 주최 측이 큰 공간에 여러 갤러리를 동시에 모아 며칠간 미술시장을 여는 것이다. 단 한 번으로 수많은 갤러리가 어떤 작품을 가지고 나왔는지 볼 수 있기에 효율적이다. 보통 수요일이나 목요일에 시작해서 일요일에 마친다. 수요일이나 목요일은 vip 오프닝이고 그 후에 일반인을 대상으로 오픈한다. 이렇게 나누는 이유는 꾸준히 컬렉팅을 했던 vip들에게 먼저 페어를 돌아볼 기회를 주는 것이다. (이에

대해서 차별이라고 이야기하는 사람들이 있다. 그러나 꾸준히 갤러리와 거래하고 신뢰를 쌓은 컬렉터에게 특혜를 주는 것이기 때문에 이해가 된다.)

전 세계적으로 열리는
아트 페어

전 세계적으로 가장 유명한 국제 아트 페어는 '아트 바젤'과 '프리즈'다. 국제적인 아트 페어가 열리면 해외에서 수많은 사람이 그 도시를 방문하기에 도시의 관광산업 역시 활성화된다. 참여 갤러리의 심사 또한 엄격하다. 코로나19 이후 온라인 아트 페어가 활성화되면서 2개의 페어 모두 해외에 가지 않아도 스마트폰으로 페어를 볼 수 있게 되었다. 그래도 직접 아트 페어에 꼭 가보길 바란다. 작가 록산 게이Roxane Gay는 아트 페어에 대해 이렇게 말했다.

> "저는 아트 페어를 돌아다니는 것을 좋아합니다. 다양한 종류의 갤러리를 볼 수 있고, 다양한 아티스트들이든, 한 명의 아티스트든, 그들이 어떻게 그 쇼를 큐레이팅할지 볼 수 있어서 좋습니다."[18]

나도 록산 게이의 생각에 동의한다. 바쁜 직장인이 매주 갤러리를 찾는 게 어렵다면 아트 페어에 꼭 가서 현대미술을 보자.

한국의 아트 페어

국내 아트 페어로는 화랑협회 소속 갤러리들이 나오는 화랑제, 한국의 갤러리와 해외의 갤러리가 함께 나올 수 있는 한국에서 가장 큰 키아프, 부산에서 열리는 아트 페어 등이 있고 최근 들어 신진작가를 위한 아트 페어나 소규모의 재미있는 아트 페어도 꾸준히 많이 열리는 편이다.

초보 컬렉터가
아트 페어에 갔을 때

초보 아트 컬렉터가 짧은 시간 현대미술시장의 흐름을 이해하고 느끼기에 아트 페어만큼 좋은 기회도 없다. 다양한 작가와 갤러리의 작품들을 한눈에 볼 수 있고, 미술품의 가격 또한 마음 편하게 물어볼 수 있기 때문이다. 또한 같은 가격이면 내가 어떤 작품을 살지 실시간으로 비교 판단이 가능하다. 보통 갤러리에서 전시를 보면 한 갤러리의 작품을 보고 다음 갤러리로 이동하는데 아트 페어는 마치 백화점과 같아서 두루두루 살핀 후 결정을 할 수 있어 좋다. 아트 페어에서 작품을 사더라도 바로 집에 가져가는 것은 아니다. 어떻게 결제할지 결제 방식을 결정하고(카드 또는 입금) 페어를 마치면 갤러리가 운송준비를 해 일정을 알려준다. 물론 운송비 역시 별도다. (가끔 어떤 갤러리는 운송비를 서비스로 해주는 곳도 있지만, 책임은 아니다.)

많은 사람이 아트 페어는 첫날 가야 좋다고 생각하는데, 사실 그렇지만도 않다. 어떤 갤러리는 작품이 팔리면 작품을 바꿔 걸기도 하는데, 작품을 산 소장자가 페어에서 내가 샀으니 작품을 내려달라고 부탁하는 경우도 더러 있기 때문이다. 그럴 경우 작품을 바꾸기도 하고, 같은 기간 동안 공간 비용을 내고 페어를 진행하다 보니 이미 팔린 작품을 내리고 다시 안 팔린 작품을 바꾸어 거는 곳도 많다. 나는 시간이 되면 같은 갤러리 부스에 간 적도 많은데, 갈 때마다 작품이 바뀌는 경우도 종종 봤다.

아트 페어에서 초보 컬렉터가
주의해야 할 점

아트 페어는 일단 기본적으로 갤러리를 관람하는 것보다 체력소모가 크다. 평균적으로 100~200개 이상의 갤러리들이 참여하기 때문이다. 가끔 초보 관람자의 경우, 하이힐이나 불편한 옷을 입고 와서 10분만에 관람을 포기하는 경우가 많다. 한번 들어가면 3~4시간을 보고 나오기도 하므로, 많이 걸어야 한다는 점을 인지하자. 나는 여러 번 가봤던 아트 페어일지라도 지도를 스마트폰 안에 다운 받아 들어가거나, 입구에서 챙기는 편이다. 길을 잃으면 같은 갤러리만 갈 수 있다. 구석구석 꼼꼼히 보기 위해서는 지도도 꼭 챙기자.

미술관의 멤버십 혜택을 누리자

모든 미술관에는 멤버십이 존재한다. 나는 국립현대미술관과 리움미술관 멤버십 회원이다. 하지만 나처럼 여러 미술관이나 갤러리와 함께 일하는 사람에게 미술관 멤버십은 큰 이득이라고 생각하지 못했다. 본업 덕분에 어떤 전시는 미리 볼 수 있었고, 인터뷰를 하느라 국공립미술관을 밤에도 가본 적이 있었기 때문이다. 하지만 코로나 이후 멤버십의 소중함을 알게 되었다. 코로나 이후 미술관에 방문할 때는 예매를 해야 하거나, 시간당 인원수의 제한이 생겼다. 이 과정에서 멤버십의 힘이 발휘되었다. 멤버십 회원에게 우선 예약할 기회를 준다거나, 멤버십 대상자는 동반 1인을 데리고 올 수 있다거나 등의 혜택이 있던 것이다. 그리고 미술관의 멤버십 비용은 미술관이 우리에게 주는 혜택에 비견하면 부담스러운 금액이 아니다.

국립현대미술관의 경우 연간 전시회원은 3만 원, 일반회원은 5만 원, 특별회원은 10만 원이다. 멤버십에 가입하면 전 회원은 연간 전시 관람이 무료고, 전시·교육·행사 일정 등이 메일을 통해 발송되어 참여할 수 있다. 내가 운영하는 어린이 현대미술 교육기관 빅피쉬 아트 역시 2017년부터 2019년까지 여름방학마다 국립현대미술관의 멤버십을 대상으로 현대미술 교육을 진행했었다. 국립현대미술관에서 진행하는 여러 기획전시의 어린이 현대미술교육을 진행하면서 멤버십 회원에게 주는 혜택이 다양함을 몸소 느꼈다. 반대로 내가 멤버십 회원이라 제공받은 행사도 많다. 국립현대미술관에서 〈곽인식〉展이 열릴 때 멤버십

회원들은 일반인들보다 먼저 관람이 가능했고, 학예사의 설명도 따로 들을 수 있었다. 〈박서보〉展 역시 큐레이터 토크가 제공되어 작가에 대한 이해도를 높일 수 있었다. 리움미술관의 멤버십 역시 마찬가지다. 2021년 리움이 재개관을 한 이후 예약자가 몰리자 미술관은 멤버십 대상자 먼저 예약을 받았다. 일민미술관, 사비나미술관, 세종문화회관, 예술의 전당 등 여러 문화예술기관들이 멤버십 제도를 운영하고 있다. 내가 좋아하는 미술관의 멤버십을 신청하고, 다양한 미술 행사에 참여해보자.

작품을 작가에게
직접 사고 싶은데 어떻게 하나요?

특히 영 컬렉터들이 작가에게 직접 작품을 사는 경우가 종종 있다. 영 컬렉터들은 인스타그램을 항해하다가 마음에 드는 작가나 작품을 만나면 바로 메시지를 보내기 때문이다. 작가가 외국 작가든, 한국 작가든 상관 없다. 메시지로 작품을 어디서, 얼마에 살 수 있냐고 물었을 때 작가의 답신을 받을 수 있다. 하지만 대부분 (함께 일하고 있거나 최근에 전시한) 갤러리에 연락을 하라는 답변을 받을 것이다. 그때는 작가가 알려준 갤러리에 문의하면 된다.

작가가 경매에서 사라고 알려주는 경우는 극히 드물다. 나와 내 주변 컬렉터 30여 명에게 물어봤을 때 이런 경우는 없었다. 일부러 작가가 미술 투기 시장을 억지로 만들려고 노력하지 않는 이상 말이다. (물론 2008년 9월 영국의 작가 데미안 허스트는 갤러리를 거치지 않고 직접 신작을 경매에 올리는 상황을 만들긴 했다. 당시 한 점을 제외하고 모두 낙찰되었다.)

작가가 아직 너무 젊어서 또는 함께 일하는 갤러리가 없거나 최근에 전시를 하지 않는 작가라면 직접 팔기도 한다. 하지만 보통 작가는 전시회를 앞둔 경우 또는 전시를 마친 지 몇 달이 지났을 경우에도 해당 갤러리에 홍보를 하거나 해당 갤러리와 꾸준히 소통하며 일하고 있기에 갤러리에게 연락하라고 하는 경우가 많을 것이다.

작가에게
직접 구매하기

나는 소장하고 있는 200여 점 중 국내 신진작가에게 직접 산 경우가 있었다. 지금은 갤러리와 일하고 있는 작가라 이름을 밝힐 수는 없지만, 당시 작가는 아직 아트 페어나 개인전을 해본 적 없는 신인이었고 나는 작품이 너무 마음에 들어 30만 원에 구매했다. 작가는 액자까지 해줬고 지금도 여전히 집에 걸려있다. 내가 작품을 구매하고 2년 뒤 작가는 한 갤러리와 전시를 했고 영 컬렉터들에게 꽤 인기를 얻었으며(물론 아직도 작가의 발전은 현재진행형이지만) 한 아트 페어에 나가 작품이 거의 다 팔리는 시장의 피드백을 얻었다. 나는 첫 작품으로 드로잉을 구매한 후 2년 뒤 아트 페어 때 페인팅 작품을 제일 먼저 컬렉팅했다. 무엇보다 나만 혼자 알았던 작가가 2년간 성장해 아트 페어에서 많은 사람에게 소개된 점이 기뻤고, 작가의 드로잉만 가지고 있던 것이 아쉬웠기 때문이다. 50호 크기의 작품을 500만

원 가량 주고 구매했다. 이 경우 작가가 혼자 작품을 팔았을 때보다 당연히 갤러리에 대한 비용이 추가된 것으로 이해해야 한다. 갤러리는 작가를 홍보하고 알리기 위해 아트 페어에도 작가를 소개하고, 작가의 개인전을 위해 많은 노력을 했기 때문이다. 이 정도까지 자세히 설명했다면 어느 정도 갤러리의 역할이 이해가 갔으리라 본다.

작가가 운영하는
스튜디오에서 구매하기

위 '작가에게 직접 산다'와 조금 헷갈릴 수 있지만, 다소 다른 의미다. 실제 작가에게 직접 사는 경우는 개인에게 찾아가 사는 경우고, 이 경우는 작가의 작업실, 스튜디오가 갤러리나 엔터테이너먼트사처럼 하나의 회사처럼 되어있는 경우다. 과거 앤디 워홀 역시 '워홀 팩토리'를 만들어 운영했다. 워홀은 자신의 작업실을 은박지와 은색 페인트로 칠한 뒤 파티도 하고, 사람들을 초대했다. 작업실을 공개하고 작업실을 예술 사교계의 장소로 만들었으며 명성과 인기의 중심에 자신을 두었다. 그리고 이 팩토리에서 실크스크린 기법을 사용해 작품을 대중상품처럼 수십 개, 수백 개 대량생산해서 팔았다. 즉, 워홀의 팩토리는 유럽의 '아뜰리에'가 아닌 '미술 공장' 형식이었다. 이런 앤디 워홀의 판매 방식이 그다지 놀랄만한 것도 아닌 것이, 예술가가 유명해지면 자신만의 스튜디오나 갤러리를 갖는 경우가 꽤 있

다. 대표적인 케이스가 무라카미 다카시Murakami Takashi다. 다카시는 2001년 카이카이 키키Kaikai Kiki라는 본인 갤러리를 만들어 직접 작품을 판매하기도 하고, 페로탕이나 가고시안갤러리 등 다른 갤러리와 함께 일하기도 한다. 작가 자체가 판매 루트를 여러 가지로 만들어 놓는 것이다. 이 이외에도 신진작가 육성 및 매니지먼트, 아트 상품 개발과 판매, 애니메이션 제작 등 다양한 활동을 하고 있다.

스튜디오를 만든 이유

그라플렉스
@grafflex

한국을 기반으로 활동하는 세계적인 아티스트 그라플렉스 GRAFFLEX 작가는 본인의 스튜디오도 운영하며 갤러리와 함께 일한다. 그에게 왜 갤러리를 통해서만 일하지 않고 본인의 스튜디오를 만들어 활동하는지 직접 물어보았다.

"작가마다 너무나 다르고, 다양한 생각을 가지고 작업을 하고 있겠지만, 저 같은 경우는 그림을 시작으로 다양한 활동을 하려고 해요. 3D나 조형물을 만든다거나 장난감이나 세라믹 작업 등 상업적인 프로젝트에도 관심이 많아서 스튜디오를 만들었어요.

그림 구매자들 중에는 작가가 그림을 팔기 위해서 그린다고 생각하는 사람이 많아요. 당연히 그림이 잘 팔리는 건 좋은 일이고 감사한 일이지만, 사실 판매만을 위해서 그리진 않아요. 그냥 뭔가가 그

려보고 싶을 때도 있고, 시리즈·작품을 통해서 전달하고 싶은 메시지도 있어요. 자연스럽게 그려지는 거죠. 제가 그림을 팔고 싶은 사람들은 사실 제 친구들이에요. 나에 대해서 잘 알고, 내 그림을 소중하게 생각해줄 사람들이라고 생각하거든요. 그래서 누군가 제 그림을 구매하고 싶다면, 실제로 만나서 이야기를 나누고 친구가 되어가는 과정을 가지는 걸 좋아해요. 내가 어떤 사람이고, 내가 그리는 그림에 대한 이야기를 나누는 거죠.

갤러리나 아트 페어를 통해서도 판매를 하지만, 개인적으로 판매를 하게 된 계기도 이와 같아요. 결국 판매에 대한 결정권을 내가 갖고 싶은 거죠. 프로젝트도 마찬가지예요. 제가 독립된 스튜디오를 만들고 운영하는 것도, 프로젝트에 대한 결정권을 갖고 싶어서예요. 큰돈이 되는 프로젝트여도 거절 할 수 있고, 돈이 되지 않아도 하고 싶은 프로젝트라면 할수 있어요. 내 결정에 따른 거죠."

아트 딜러,
아트 컨설턴트가 뭔가요?

꼭 갤러리나 경매가 아니어도 2차 시장 중에는 개인 아트 딜러나, 아트 컨설턴트가 있다. 보통 외국은 그냥 심플하게 '아트 딜러Art Dealer'라는 이름을 사용한다. 하지만 한국은 다소 복잡하다. '아트 컨설턴트Art Consultant'라고 부르기도 하고, '미술 자문'이라고 부르기도 하며, '아트 딜러'라고 부르기도 한다. 특히 아트 컬렉팅을 전혀 모르는 사람들은 나를 '아트 딜러'나 '아트 컨설턴트'라고 오해하기도 하는데, 아트 딜러나 컨설턴트 일은 하지 않는다. 나는 아트 컬렉팅 초보자를 위한 강의와 교육을 하지만 미술품을 추천하거나, 팔지 않기 때문이다. 즉, '딜러'는 자신의 판단하에 좋은 미술품을 어디선가 구해와서 자신의 고객에게 제안하고 판매하는 역할을 한다.

　하지만 한국의 경우, 왜인지 모르겠지만 아트 딜러보다는 아트 컨설턴트라는 단어를 더 많이 쓰는 편이다. 그렇다면 생각해봐야 한다.

이 아트 컨설턴트나, 아트 딜러가 나에게 무엇을 컨설팅해주는가? 내가 전혀 모르는 작가를 추천해주고 알려주며 나를 위해 컨설팅을 해준다면 당연히 컨설팅 비용을 수수료로 지불해야 한다. 보통 수수료 비용은 작품값에 추가로 %를 붙이는데 이것은 해당 딜러나 컨설턴트에 따라 상당히 다르기 때문에 정답은 없다. 하지만 믿음이 가는 딜러는 한번 거래하면 꾸준히 거래하게 되기에 편리할 수 있다.

과거에는 해외의 갤러리가 한국에 지점이 많이 없고, 정보가 투명하지 않다 보니 개인 아트 딜러나 컨설턴트의 역할이 상당히 중요했다. 하지만 요즘 영 컬렉터들은 정보 검색이 빠르고 외국 자료를 쉽게 찾아보며 자신이 좋아하는 스타일의 작품을 스스로 선택하기에 딜러나 컨설턴트에게 의존하기보다는 바로 외국 갤러리와 거래하는 경우도 많다. 하지만 초보의 입장에서 아무것도 모르고 막막할 때, 좋은 딜러나 컨설턴트는 든든한 나침반이 될 수 있다.

이것을 기억하자. 지금 전 세계에서 가장 유명한 가고시안갤러리나 페로탕 그 밖의 메가 갤러리의 대표들도 전부 다 유명한 딜러들이다. 그들의 안목을 믿고 작품을 산 고객과 단골이 많으며, 그들은 성장해 하나의 갤러리를 꾸리고 작가를 키우는 갤러리가 되었다. 그런 의미에서 볼 때 아트 딜러와 아트 컨설턴트의 안목을 평가하는 것 역시 초보 컬렉터의 안목이 될 것이다.

다만 때로는 수수료 때문에 비싸게 작품을 살 수도 있고, 사람들은 수수료가 투명하지 않은 시장에 대해 의심하는 경우가 많은 편이라,

자신이 검색을 잘하고 자신의 취향을 믿는다면 꼭 딜러나 컨설턴트를 통해 사지 않아도 된다고 말하고 싶다. 믿음이 기반되지 않는 거래는 서로를 피곤하게 하기 때문이다. 반면 스스로 구할 수 없는 거래는 딜러나 컨설턴트에게 맡기는 편이 좋다. 갤러리가 할 수 없는 일을 대신해주거나, 이미 팔린 작품을 구해주기도 하기 때문이다. 즉 미술시장은 갤러리와 작가만 만드는 것이 아니기에 딜러나 컨설턴트의 역할도 상당히 중요하다.

컬렉터끼리 작품을
거래할 수 있나요?

다소 당황스러울 수 있겠다. 사실 이 부분을 쓸까, 말까 한참을 고민하다가 컬렉터끼리 거래하는 경우도 있기에 솔직해지고자 한다. 나는 같은 작가의 작품이 3~4점 있어서 그중 한 점을 친구에게 샀던 가격으로 양도한 적이 있다. 친구는 바빠서 매번 그 작가의 전시 소식을 늦게 접했고, 전시회에 늦게 가면 살 수 있는 작품이 없었다. 그래서 작품을 산 나를 늘 부러워했기에 양도를 결심했다. 지금 생각해보면 지인끼리의 '당근 마켓'이었던 셈이다. 미술품은 옷이나 신발처럼 판매하는 장소나 매장이 확실히 적기 때문에 누가 무엇을 가지고 있는지 컬렉터끼리 알고 있다. 그럴 경우 서로 사적으로 모인 자리에서 나눈 대화가 판매로 연결되는 경우가 더러 있다. 단, 서로 오랜 시간 교류를 했던 신뢰가 쌓인 사이여야 가능하고, 작품의 가격이 비교적 높지 않아 부담이 없어야 한다. 내가 친구 컬렉터에게 양도한 작품은

100만 원대의 작품이었다. (작가에게도 친한 친구가 작가님의 작품을 원해서 양도했다는 사실을 전달했고, 작가 역시 찬성했다.)

지인끼리의 소액의 작품 거래여도 보증서는 꼭 확인하는 것이 필수다. 다시 한번 강조하지만 이는 서로 믿을만한 사이에서만 가능한 일이다.

점점 늘어가는 컬렉터와
변화하는 미술품 거래

〈2020 세계 미술시장 보고서〉[19]는 스위스 미술품 거래 박람회 기업 아트 바젤과 금융그룹 UBS가 공동발표하는 보고서다. 나는 매년 미술시장 보고서를 흥미롭게 보는데, 이에 따르면 밀레니얼 세대가 세계 고액 자산가 컬렉터 가운데 49%를 차지한 것으로 발표되었다. 이는 미국, 영국, 프랑스, 독일, 싱가포르, 홍콩, 대만 등 7개국 고액 자산가 컬렉터 1,300명(평균 76개의 작품을 소장한 자)을 설문조사한 결과인데 기사를 보면서도 참 놀라웠다. 밀레니얼 세대 다음으로는 X세대(39~54세)가 33%, 베이비부머세대(55~74세)가 12%, Z세대(22세 이하)가 4%였다. 밀레니얼 고액 자산가 컬렉터는 지난 2년 동안 1인당 평균 300만 달러(약 37억 원)를 미술품 구매에 썼다고 하는데, 이는 베이비부머의 6배가 넘는 지출이다.

또한 2021년 7월 소더비 경매의 이브닝세일에 참여한 구매자의

25% 이상이 40세 이하였다. 이제 더이상 정장을 차려입고 고급 승용차에서 내려 비서를 통해 작품을 사는 기업인 컬렉터들의 시대는 갔다. 20~30대는 일하느라 바쁘다. 어릴 때부터 온라인 쇼핑이 익숙했던 그들은 온라인 경매나 온라인 아트 페어 뷰잉 룸Viewing Rooms으로 시간을 쪼개 미술품을 효율적으로 구매한다. 영 컬렉터들은 갤러리에 가서 그 갤러리 직원이나 대표와 인사를 나누고 본인이 어떤 작품에 관심이 있는지에 대해 구구절절 길게 설명하는 것을 싫어한다. 온라인이 얼마나 편한가? 비대면에 마음에 들면 사고, 마음에 안 들면 패스하면 된다. 미안할 필요도 없고 친해질 필요도 없다. 온라인뿐 아니라 아트시 같은 사이트를 통해 외국 갤러리와 가격 문의도 편히 가능하다.

정말 미술품에는
세금이 없나요?

흔히 "미술품에는 세금이 없어"라는 말을 한다. 과연 이 말의 진실은 무엇일까? 미술품은 살 때 취득세나 등록세가 없고, 오랜 시간 보유한다고 해서 보유세가 있는 것도 아니다. 더불어 종합 부동산세와 합산되는 것도 아니다. 이런 점 때문에 위와 같은 말이 나오는 것이다. 미술품을 소장하고 있다가 팔았을 때 생긴 소득은 소득세법상 '기타소득'으로 과세된다. 세율은 지방소득세를 포함해 22%다. 여기서 많은 사람이 헷갈리는 지점은 양도 차익이 아니라 '양도가액'에 세금을 부여한다. 작품을 샀을 때의 가격(최초 구입 가격)을 고려하지 않는 것은 컬렉터에게 불리하다는 의견도 있지만 비과세·감면이 많아 양도가액에 부여하고 있다. 하지만 위의 내용이 다가 아니다. 한국은 한국만의 미술품 세금 규정이 따로 있는데, 초보라면 이것을 기억하는 것이 가장 좋겠다.

"6,000만 원 이하의 미술품에는 세금이 없고, 그 이상은 세금이 있다."(살아있는 한국 작가의 미술품은 6,000만 원 이상이어도 세금이 없다.)

가장 간단하게 초보 컬렉터들을 이해시킬 수 있는 문장이다. 살아있는 한국 작가의 경우 생존 작가들의 미술시장을 보다 활성화하기 위해 세금을 부과하지 않는다. 사망한 작가와 외국 작가의 경우 6,000만 원 이하의 작품에는 세금이 부과되지 않고, 그 이상의 작품을 매매하게 될 때는 세금(미술품 양도세)가 있다. 이를 쉽게 설명하기 위해 표를 살펴보자. 경매(옥션)에 외국 작가의 작품을 팔 경우의 컬렉터가 받은 영수증을 토대로 만들었다.

외국 작가이므로 낙찰가가 1억 원이면, 위탁 수수료가 11%, 취급 수수료 및 기타 경비(오프라인 경매에서 낙찰된 경우, 내정가의 0.25%)가 적용되었다. 소득세의 경우 소득세법에 의해 판매액에서 경비로 인정받은 90%를 제한 과세 기준 금액의 22%(기타 소득세 20% + 지방세 2%)로 적용되었음을 알 수 있다. (아래 표의 경우는 비용을 90% 인정 받음.)

작품명	낙찰 금액	위탁 수수료	취급 수수료 및 기타 경비	소득세	수령 금액
Untitled	100,000,000	11,000,000	250,000	2,200,000	86,550,000

(단위: 원)

미술품 세금에서 유의할 점

단, 경매의 위탁 수수료는 경매 회사마다 다르다는 점을 인지하자. 해외 경매는 국내 경매보다 수수료가 조금 더 높은데 필립스는 낙찰가의 26%, 크리스티는 25%이다. 네덜란드는 30.25% 이탈리아는 30.5%, 뉴욕는 25%, 상하이 20%로 나라마다 세금도 다르다는 점도 알고 있자.

법인의 경우, 업종과 사용 용도에 따라 업무와 관련된 자산으로 미술품을 구입하면 1,000만 원까지 손금산입(비용 처리)이 가능하다. (2019년 2월 12일까지는 500만 원이었다. 향후 물가 상승률이나 미술시장 지원 등의 이유로 바뀔 수 있다.) 이렇게 구입을 하게 되면 법인 사업장에 미술품을 걸고 환경미화나 장식적으로 감상해야 한다. 만일 경매에서 구매한 미술품이라면 수수료까지 취득가액에 포함된다.

월급쟁이 컬렉터의 구매 노하우

이영상 컬렉터
@dcmr

석유화학기업 재직 중이다. 고등학생 때부터 하던 스니커 수집이 자연스레 아트 포스터나 아트 토이 수집으로 이어졌고, 수입이 생기자 작가의 서명이 있는 미술품 컬렉팅에 대한 욕구가 끓어올라 일본 옥션에서 이우환 작가의 판화를 처음 구매했다(2017년도). 100여 점의 작품 소장 중이며, 해외 작가 비중이 70% 가량 차지한다.

미술 컬렉팅에 입문하는 영 컬렉터 중에 많은 사람이 그나마 편한 마음으로 접근 가능한 판화 혹은 에디션 아트 토이로 첫 컬렉팅을 시작 한다. 나 역시 판화로 첫 컬렉팅을 시작했었고 지금은 '좋은 유니크 피스 잘 골라서 잘 사자' 주의로 바뀐 지 좀 됐다. 개인적으로는 가치상승(작가 평판, 금액적 가치 등)을 기대할만한 판화를 적정 가격에 구매하는 건 좋다고 생각한다. 그런데 이 적정 가격이 항상 문제다. 동

일한 작품이 여러 개 존재하기에 그만큼 시장에서의 가격이 천차만별인 경우가 아주 잦다. 그리고 판화는 인기 많은 작품 아닌 이상 잘못 건드렸다가 이도 저도 아닌 상황이 자주 발생하기도 하고, 아니면 너무 비싸게 사서 리세일을 할 경우 큰 손해를 보는 경우도 빈번하다. 그래서 나는 나만의 룰을 만들어 놨는데 판화를 살때 특수한 경우 제외하고는 '출시가에 사거나, 시장가보다 무조건 싸게 사거나, 2,000달러 이상의 가격은 손대지 않는다'고 정해놓았다. 사실 수백만 원 혹은 수천만 원 비용을 들일 경우는 아무래도 유니크 피스, 원화가 낫지 않을까 싶다. 물론 아주 가치있는 오리지널 판화는 제외다.

출시가에 사기

가장 저렴하게 사는 방법은 당연히 출시가에 사는 방법이다. 출시 정보 체크는 갤러리, 공방 인스타그램 계정을 체크하는 방법, 관심 있는 작가를 SNS상에서 팔로우해서 정보 업데이트 받는 방법, 좋은 판화제작 공방 웹사이트에서 이메일 구독하는 방법 등이 있다. 출시했을 때 퍼스트 티어1st tier, 세컨드 티어2nd tier 이렇게 나눠서 가격을 차등으로 발매하는 곳도 있다. (예를 들어 100점의 판화라면 한 번에 발행하는 것이 아니라 50점씩 나눠서 발행한다는 뜻이다.)

1) 출시 정보 확인

나는 보통 아트컬렉터즈artcollectorz에 들어가서 출시 정보를 확인한다. 평소에도 이 사이트에 종종 들어가 보는 편인데, 상대적으로 작품성이 떨어져 보이는 작품들까지 많이 업로드되긴 하지만 웬만한 판화 출시 정보는 다 뜨기에 정보가 다양하다. 관심 있는 판화 발매 정보가 확인되었다면 작가 인스타그램이나 발매처 인스타그램 계정에 가면 출시 관련 정보가 대부분 공지되어 있다. 번외로 작가 이름을 검색해보면 출시되었던 작품들 둘러볼 수도 있고, 과거 발매가가 얼마였는지 확인할 수 있다.

2) 프리 세일 받기

온라인 판화, 에디션 토이 발매 사이트들(Avant Arte, Moosey, DDT Store 등)이 많이 존재하는 요즘이다. 유명한 발매 사이트는 워낙 많은 이가 주목하기 때문에 발매가 되면 10초만에 품절이 뜨는 상황을 자주 목격한다. 구매자들의 손이 빨라서 그런 것일 수도 있지만 사실은 프리 세일을 많이 해서 그렇다. 관심 있는 작품이 나온다면 발매하는 사이트에 발매 전에 프리 세일 요청을 해보자. 계속 메일을 주고받거나 구매 이력이 쌓이면 프리 세일 리스트에 본인을 넣어주는 경우도 생긴다. (갤러리가 vip를 관리하는 것과 똑같다.)

시장가보다 무조건 싸게 사기

개인적으로 아주 중요하게 생각하는 부분이다. 판화는 에디션이 여러 개고, 그 말은 이미 출시가 된 판화는 시장에서의 판매가가 천차만별이라는 것이다. 비싸게 사면 나중에 리세일할 때도 골치 아프고 소장하면서도 작품을 볼 때마다 기분이 좋지 않을 수 있다. 작품을 발견했다면, 처음 본 가격에 사지 말고 구글링이나 아트시 등 여러 채널을 통해 가격을 파악해보자.

그리고 중요한 것은 경매낙찰가와 시장에서의 가격은 다르다는 점이다. 경매낙찰가는 경매낙찰가일 뿐, 시장에서의 가격은 한참 아래인 경우가 많다. 경매낙찰가가 아무리 높다고 한들 시장가는 전혀 다르기 때문에 경매낙찰가 기준으로 '그거보다 싸게 샀으면 됐어!' 하지 말자. 꼭 시장 가격 파악을 해봐야 한다. 예를 들어 특정작가 판화가 낙찰가가 800만 원이라고 해서 700만 원에 사지 말고, 조금만 노력하면 200후반~300만 원대에도 구할 수가 있는 경우가 많다.

2,000 달러 이상의 판화에는 손대지 않는다

앞서 써놨듯이 수천 달러, 수만 달러 판화는 가치 상승면에서 큰 기대를 하기 어렵고, 개인적으로 그 돈으로 신진작가의 유니크피스를 사는 게 더 만족도가 높다. 물론 예외는 많다. 판화만 전문적으로 하는 훌륭한 작가님 작품이나, 상업적이지 않은 순수한 작품 활동의

판화는 돈을 쓸 가치가 있다고 생각한다. 처음 판화를 구매하고자 하는 초보에게는 이런 정보가 도움(일명 눈탱이 피하기) 되면 좋겠다.

나의 취향을 파악하고
안목 기르기

2018년 개최된 마이애미 아트 바젤Miami Art Basel의 모습. ©사진: 이소영.
관람자들이 작품을 보면서 의견을 나누고 있다.

아트 컬렉팅을 할 때, 나의 취향이 중요한가요?

사람마다 맛집 취향, 패션 취향, 음악 취향이 각각 다르듯이 분명 '미적 취향'이 존재한다. 다만, '미적 취향'에 대해서는 전시에 가지 않는 이상 이야기할 기회가 잘 없다 보니 나의 '미적 취향'에 대해 생각하지 못하거나 잊었을 뿐이다. 하지만 미술품을 컬렉팅하려면 즉, 미술품에 나의 귀한 돈을 쓰려면 적어도 내가 어떤 작품을 사고 싶은지 정해야 한다. 내가 사야 할 작품은 남이 사라고 하는 것이 아닌, 내가 좋은 것, 내 취향에 맞는 것, 내가 꾸준히 걸어 놓고 보아도 좋은 것, 내 삶에 좋은 가치를 선사하는 그런 작품이어야 한다. 하물며 티셔츠나 운동화 하나를 살 때도 사람들을 내 취향에 맞는 것을 사려고 노력하는데, 미술품을 살 때는 더 자신의 취향에 맞는 작품을 사야 하지 않을까?

"초보자는 가장 좋아하는 것이 가장 좋은 것이란 생각으로 시작하라고 권하고 싶다. 일생을 살면서 결혼도 부모의 의사를 존중해야 하고, 회사에서도 상사나 팀원과 의논을 해야 하는 상황이다. 오로지 나 혼자 결정할 수 있는 유일한 일이 컬렉션이다. 삶의 좋은 경험 아닌가. 가장 좋아하는 것을 사라."

미야쓰 다이스케, 《월급쟁이, 컬렉터 되다》, 아트북스, 2016.

일본에 아주 세계적으로 유명한 컬렉터가 있다. 바로 '미야쓰 다이스케Miyatsu Daisuke'다. 이 컬렉터의 책은 한국에 《월급쟁이, 컬렉터 되다》라는 제목으로 출간되어 아트 컬렉터들에게 꽤 오랜 시간 읽히고 있다. 미야쓰 다이스케는 아트 컬렉팅이 너무 좋아서 직장을 퇴근하고 밤에 투잡, 쓰리잡을 하면서 돈을 모아 작품을 샀다고 고백한다. 책을 읽다 보면 유명해지기 전의 쿠사마 야요이나 요시토모 나라를 직접 만났던 에피소드도 실려있다. 모든 것이 열정과 노력이다. 미술을 좋아하는 힘이 클수록 이 열정은 커진다. 그의 말을 다시 위로 올라가 읽어보자. 그의 문장을 자세히 보면 그가 강조하는 것 역시 결국 가장 좋아하는 것부터 시작해야 오래할 수 있다는 점이다. 가끔 사람들이 나에게 이런 질문을 한다.

"취향에 맞는 작품, 내가 좋아하는 작품을 사야 할까요? 마음에 안 들어도 가격이 오르는 작품을 사야 할까요?"

나는 이 질문이 마치 '결혼할 사람을 만날까요? 연애할 사람을 만

날까요?'와 비슷하게 들린다. 제일 좋은 건 내가 좋아하는 사람과 연애도 하고 결혼도 하는 것 아닌가? 아마도 이 질문을 한 사람에게 누군가가 '이 작품이 오를 것이다'라고 말했을 것이 분명하다. 판매하는 사람들은 대부분 앞으로 오를 것이라 말하며 작품을 판매한다. 이 작품의 가격은 떨어질 가능성이 높다고 말하며 미술품을 권하는 갤러리스트나 디렉터는 없다는 의미다.

10년 동안 봐도 질리지 않는
작품을 사라

많은 사람이 타인을 의식하며 살아간다. 하지만 나만의 컬렉션을 꾸려나가는 것은 사회생활과 다르다. 컬렉션이야말로 스스로 결정할 수 있는 행복한 삶의 방식이자 취미 중 하나다. 그러니 컬렉팅을 할 때는 자신의 취향을 믿고, 결정해야 한다.

흔히 자신이 좋아하는 걸 사야 후회가 없다고 한다. 게다가 한 작가가 성장하려면 최소 5년, 길게는 20년을 본다. 지금 사서 다음 달에 판다는 건 투기에 가깝다. 작품을 사면 최소 5~10년은 보기 때문에 좋아하는 것을 사라고 이야기하는 것이다. 하지만 하루아침에 취향이 형성될 리 만무하다. 옷도 많이 입어본 자가 쇼핑에도 많이 실패하고 패셔니스트가 되듯이 컬렉팅도 1~2번 한다고 그 작품이 인생 최고의 작품이라고 함부로 단언할 수 없다.

나의 취향은
어떻게 찾을 수 있을까요?

그렇다면 나의 취향은 무엇일까? 취향 테스트를 해보기로 하자. 모두 각자의 솔직한 자신의 취향에 대해서 생각해보는 것이다. 이를 위해서 2점의 작품을 준비했다. 옆 페이지의 그림을 보고 내 취향인 그림을 뽑아보자.

원편은 '고전주의'라고 부르는 작품으로 프랑스의 장 오귀스트 도미니크 앙그르Jean Auguste Dominique Ingres의 〈오송빌 백작부인의 초상 Louise de Broglie, Countess d'Haussonville〉이다. 아름다운 귀족의 여성이 단아하면서도 요염한 자세로 우리를 바라보고 있다. 초상화에 다양한 질감과 색상을 담아내는 앙그르의 능력은 숨이 막힐 정도로 대단하다. 그녀가 입은 새틴 재질의 원피스를 보시라. 수없이 많은 시간이 흘러도 앙그르만큼 이상적인 미를 구현하는 화가는 드물다. 고전주의는 이상화된 미를 표현한다. 이런 작품들은 아무리 오랜 시간이 지나도

° °°

질리지 않고, 보는 사람에게 안정감과 경외감을 준다.

오른쪽 그림은 스위스 화가 파울 클레Paul Klee의 〈마법의 거울에서 In the Magic Mirror〉 추상화다. 추상 화가는 대상을 도형이나 점, 선, 면 등의 조형 요소로 그린다. 클레는 '예술의 본질은 보이는 것을 재현하는 것이 아니라 보이도록 하는 것이다'라는 문장을 남겼다. 대부분 이 작품을 인물의 형상으로 보지만 보는 관점에 따라 두 사람이 키스를 하고 있다고 말하는 사람도 있다. 즉, 추상화는 보는 사람의 수만큼 해석의 여지가 다양하다. 추상화에 대해 이해하기 어렵다 하는 사람도 있지만 추상화를 좋아하는 사람도 상당히 많다. 이 작품은 1933년 나치가 독일을 점령한 이후 그려졌다. 급진적인 정치 성향을 가진 클레는 나치가 정권을 잡자 교수직을 박탈당하고 100여 점 이상의 작품을 몰수당하는 상처를 겪는다. 그래서일까? 세상의 상황에 어리둥절하고, 난감해하는 흔들린 눈동자 같은 도형에 유독 마음이 간다.

예술은 모든 취향을 포용한다

자, 나의 취향은 무엇인가? 이 테스트는 내가 두 종류의 작품 성향에서 이런 걸 선택한다는 정도로 알고 있으면 충분하다. 나의 취향 잣대를 잘 세우려면 다양한 전시에 가서 작품을 많이 보는 것이 중요하다. 많은 작품을 감상하며 내 취향의 작품은 어떤 것인지 계속 골

라보자. 내가 자꾸 취향의 중요성을 강조하는 이유는 남들이 사라고 추천하는 걸 사서 후회하는 경우를 정말 많이 봤기 때문이다. 컬렉팅은 미술관과 아트 페어에서 작품을 보는 것이 아닌 우리 집에 걸고 오래 볼 작품을 선택해야 한다. 타인의 선택에 의지하면 한두 번은 컬렉팅을 할 수 있어도 꾸준히 컬렉팅할 수 없다. 타인이 내 컬렉팅을 대신할 수는 없기 때문이다.

추함의 미학

이렇게 미적 취향을 찾으면 내가 추가로 하는 말이 하나 더 있다. 미美의 반대말이 무엇이라고 생각하는가? 많은 사람이 미의 반대말을 추醜라고 생각한다. 하지만 추도 미에 포함된다. 영화나 드라마를 생각해보라. 추함을 받아주는 건 예술이 유일하다. 세상 그 어떤 것도 추함을 수용하지 않지만, 오직 예술은 추함을 수용한다. 인테리어나 디자인은 예쁘거나 기능성이 있어야 하지만 미술 자체는 추를 허용한다는 뜻이다. 이해를 돕기 위해 뭉크의 〈절규〉를 다시 살펴 보자. 이 작품은 아름답다고 인정받는 그림은 아니었다. 그림이 그려진 1893년 당시에는 더 그랬다. 사람들은 이 그림이 무섭고 추하다고 했다. 하지만 1차 세계대전이 지나고 개개인의 고독과 고민이 늘어나고 살기 힘들다는 생각이 퍼지자 사람들은 도로 한가운데서 절규를 하는 뭉크의 그림에 공감했다. 추에도 공감을 한 것이다.

뭉크의 1895년 작품인 〈절규〉는 4가지 버전 중 한 점으로 2012년

5월 소더비 뉴욕 경매에서 최고가인 1억 1,992만 2,500달러에 낙찰되었다. 한화로는 약 1,355억 원이다. 이 작품을 판매했던 피터 올센Petter Olsen은 아버지가 뭉크의 후원자이자 친구 토바스 올센Thomas Olsen이었다. 토마스 올센은 1940년 독일의 침공 전에 농장창고에 이 작품을 숨겨놓고, 노르웨이를 탈출했다. 1945년까지 이 작품은 농장창고에 있었다. (올센은 이 작품을 판매한 돈으로 오슬로에서 조금 떨어진 하비스텐에 아버지의 소장품을 위한 새로운 미술관과 아트 센터, 호텔을 지을 예산으로 쓴다고 밝혔다.)

뭉크의 〈절규〉는 수많은 현대문화에서도 패러디가 되었다. 무조건 아름다운 그림만이 좋은 작품이 아니라는 거다. 추한 미술도 누군가에게는 아주 좋은 작품이 될 수 있다. 나는 꽤 자주 누군가는 추하다고 생각하는 작품에도 마음이 이끌린다. 그러므로 미술에는 아름다운 미술뿐만 아니라 추한 미술, 쉬운 미술, 어려운 미술, 난해한 미술, 재밌는 미술 등 모습이 다양하다는 것을 인정하면 마음이 한결 편하다.

현대미술의 미학

흔히 현대미술은 어렵고, 다양하고, 이해가 잘 안 된다고 한다. 미술은 시대를 담고 반영하는 예술인데, 사회와 인간 개개인이 참 다양하고 난해하고 이상해서라고 말하면 이해가 될까? 독재 사회라면 한 가지의 미술 형태만 표현되지만, 예술의 본질은 자유와 다양성에 있

기 때문에 다양함 그 자체가 이해의 시작인 것이다. 미술관에 가서 모든 그림이 똑같다고 느껴지면 오히려 위험하다. 누군가 독재를 하고 검열을 하는 것이다. 미술관에 갔는데 미술이 참 다양하다 느끼면 '미술의 자율성이 존중되고 있구나!' 하고 생각하면 된다.

취향은 곧
나의 테마

취향이 반복되고 깊어지면 자신의 컬렉팅 테마가 되기도 한다. 예를 들어 요즘 영 컬렉터들은 인스타그램에 자신의 컬렉션 이름을 적어서 올린다. 나는 어쩌다 보니 내 블로그 아이디이자 별명인 #bbigssocollection @soyoung_collection으로 계정을 만들었다. 콩글리쉬다. 바꾸려고 보니 방법이 없지만. 내가 아는 컬렉터의 경우는 아비투스Habitus 컬렉션, 탱저빌리티tangibility 컬렉션 등 자신이 좋아하는 단어를 쓰거나 가치관을 넣어 컬렉션 이름을 꾸렸다. 해외의 컬렉터 중에는 @theicygays, @bech_risvig_collection, @underdogcollection 등이 있으니 살펴보는 것도 좋다.

나는 주로 잊힌 여성 추상작가들이나 할머니 아티스트들을 좋아하는 편인데, 컬렉팅을 하다 보면 취향이 곧 테마가 된다. 그러면 내가 좋아하는 작가들을 소개하는 갤러리가 어디인지에 따라 국내 갤러리, 해외의 갤러리가 나누어지며 오히려 더 깊게 파고들게 된다.

취향은 곧 테마가 되고 나 자신의 개성이 된다.

취향을 찾을 수 있는
서울에서 꼭 가볼만한 미술관

미술관의 종류에는 나라나 시에서 운영하는 국공립미술관과 기업에서 운영하는 기업미술관이 있다. 컬렉터들에게는 미술관 모두 좋은 감상공간이지만 젊은 작가들에게 기업미술관은 의미가 남다르다. 기업미술관의 작가 지원 프로그램을 통해 미술시장에 데뷔하는 젊은 작가가 많기 때문이다. 대표적으로는 송은미술관의 '송은 미술대상'이나 금호미술관의 '영 아티스트 공모전'이 있다. 이런 기업의 프로그램들은 신진 작가들에게 등용문이 되고 컬렉터들에게는 그해 등장한 신진작가들을 알아가는 기회가 된다. 그밖에도 기업미술관은 국공립미술관에서는 운영 예산으로 소장하기 어려운 소위 '비싼 작가'의 작품을 소장하며 수준 높은 컬렉션을 보유하는 경우도 많다. 나만의 미적 취향을 찾을 수 있고 초보 컬렉터들에게 공부도 되는 서울에서 꼭 가볼만한 기업미술관을 소개한다.

아모레퍼시픽미술관

아모레퍼시픽이 모은 컬렉션 5,000여점을 중심으로 오픈한 미술관이다. 서경배 회장은 2016년 〈아트 뉴스〉가 선정한 '세계 200대

컬렉터' 명단에 이름을 올릴 정도로 알아주는 미술 애호가다. 또한 전승창 관장은 리움 학예실장 출신이라 이목을 끌었다. 아모레퍼시픽 건물은 영국 건축가 데이비드 치퍼필드David Chipperfield가 백자 달항아리에서 영감을 얻어 설계했고, 전시장은 지상 1층과 지하 1층에 마련되어 있다. 소장품으로만 채운 상설전시보다는 기획전에 소장품을 포함시켜 미술관의 색깔을 잡아가는 전시를 하고 있다. 바바라 크루거Barbara Kruger, 메리 코스Mary Corse, 안드레아 거스키 등과 같은 한국에서 쉽게 볼 수 없던 동시대 현대미술가들의 개인전을 진행해 많은 현대미술 애호가로부터 호평을 받고 있다.

스페이스K미술관

'마곡의 신스틸러'로 불리는 미술관으로 산업단지와 마곡의 먹자골목 사이에 있다. 코오롱 그룹이 2018년 마곡 산업단지에 '코오롱 원앤온리One&Only타워'를 공공기여 형식으로 건립했다. 서울 서남부지역의 첫 국공립미술관으로 의미가 있으며 매스스터디스 조민석 건축가가 디자인했다.

스페이스K미술관은 단순히 미술품만을 관람하는 공간이 아니라 차별화된 사회공헌활동도 꾸준히 해왔다. 나는 스페이스K를 자주 가는데 작은 구릉들에 둘러싸여있어 공원 어디로 들어서도 미술관을 만난다는 점이 재미있다. 독일 작가 다니엘 리히터Daniel Richter의 아시아 첫 개인전 〈나의 미치광이웃〉展에서는 전시 기간 중 '미술관

요가 클래스'를 운영하며 지역 주민들을 위한 다양한 미술 행사를 진행하기도 했다.

리움미술관

2004년 이태원에 오픈한 리움미술관은 많은 미술 애호가들로부터 사랑을 받았다. 나도 리움미술관의 멤버십을 사용하고 있다. 한국 고미술뿐 아니라 세계적인 근현대미술을 선보이기도 하고, 다양한 기획전을 진행하기도 한다. 워낙 방대한 양을 소장하고 있는 미술관이기 때문에 홈페이지를 통해 소장품을 살펴보고 가도 좋다. 사이 톰블리, 알베르토 자코메티Alberto Giacometti, 루이스 부르주아Louise Bourgeois, 마크 로스코Mark Rothko, 장 미셸 바스키아, 길버트&조지Gilbert and George, 매튜 바니Matthew Barney, 데미안 허스트, 백남준, 이우환…. 리움미술관이 소장한 작품들은 모두 미술사에 한 획을 그은 대작들이다. 또한 리움은 〈아트 스펙트럼〉展이라는 기획전을 통해 한국의 작가들을 소개해왔다. 이 전시는 국내외 젊은 작가들을 통해 다가올 미래의 현대미술을 상상해볼 수 있는 좋은 전시 프로젝트다. 더불어 2022년부터는 미술관 로비를 전시공간으로 바꾸어 신진작가 개인전시 프로그램인 '룸 프로젝트ROOM Project'를 시작해 유지영 작가를 소개했다. 20~30대 신진작가의 작품을 소개하는 이러한 리움의 행보는 늘 세계적인 작가의 작품과 문화재급 고미술 등을 소장하고 선보였던 행보와는 다른 측면이라 미술계에서도 좋은 반응을 보이고 있다.

OCI미술관

OCI미술관은 영 컬렉터들이 유독 좋아하는 미술관 중 한 곳이다. 'OCI 영 크리에이티브OCI YOUNG CREATIVES' 프로그램으로 2010년부터 엄정한 심사를 통해 창의적이고 실력 있는 국내외 신진작가들을 선정하고 있다. 선정된 작가는 총 1,000만 원의 창작지원금을 받게 되며 OCI미술관에서 별도의 초대 개인전을 개최한다. 미술관 홈페이지에서 어떤 신진작가가 소개되는지 살펴보는 것도 재미있다. 나는 여러 기업 미술관이 주목하고 있는 신진작가의 전시를 자세히 살펴보는 편이다.

일우스페이스미술관

대한항공의 서소문 사옥 1층 로비에 있는 전시 공간으로 사진과 미술을 전문으로 한다. 매년 다양한 기획전을 선보이는데 제법 큰 전시관 2개를 운영해 크기가 큰 작품도 전시하기 좋은 편이다. '일우 사진상'이 유명하다. 또한 2022년에는 〈사유의 베일Veil of Thought〉展으로 젊은 작가들인 갑빠오, 강목, 최수진, 최지원, 홍성준의 작품을 소개했다. 나는 최지원의 작품을 소장하고 있는데, 내가 소장한 작품의 작가가 기업 미술관에서 전시를 하면 작가들의 발전을 느낄 수 있어 좋은 경험이 된다.

금호미술관

금호미술관은 1세대 기업 미술관으로 1989년 관훈동에 개관한 후 1996년 지금의 자리로 이전했다. 금호미술관 전시는 회화와 조각은 물론 디자인과 가구전도 활발하게 소개하는 것으로 유명하다. 2004년부터 만 35세 이하의 대한민국 국적자에 한해 작가를 선정하고 전시를 지원하는 '금호 영 아티스트' 공모 프로그램을 본격적으로 시작했다. 나는 매년 금호 미술관의 '영 아티스트' 프로그램을 궁금해하는 사람 중 한 명이다. '금호 영 아티스트' 프로그램을 통해 배혜윰, 문이삭, 정진, 이재훈, 금민정, 우정수 등의 작가들에게 관심을 가지게 되었다.

아트선재센터

아트선재센터는 매번 실험적이고 혁신적인 전시를 선보이고 있어 많은 미술애호가에게 사랑을 받고 있다. 2022년에는 〈톰 삭스 스페이스 프로그램Tom Sachs Space Program〉展을 통해 단순히 관람하는 전시에서 나아가 작가의 세계관으로 함께 들어가보는 경험을 제공했다. 전준호·문경원 작가의 〈서울 웨더 스테이션〉展은 기후 환경 문제를 다각적으로 접근하기 위해 아트선재센터를 '기상관측소'로 기획했다. 그 외에도 아트선재센터는 다양한 교육 프로그램이나 작가 세미나 등을 제공하고 있다.

좋은 작품을 고르는 법

나는 사람들에게 어떤 작품을 봤을 때 난감한 기분이 든다면, 되려 그 작품에 주목하라고 말한다. 작품이 예쁘다, 귀엽다! 이렇게 정의할 수 있는 감정이면 과거의 미학인 경우가 많다. 반면 도대체 무슨 느낌인지 아리송하고, 정형화되어있지 않을 작품일수록 새로운 미학일 때가 많다. 그래서 나는 감상 시 자신의 기분이 이상해지는 그 지점에 주목하라고 말한다. 거트루드 스타인이 처음 앙리 마티스의 작품을 사거나 피카소의 작품을 샀을 때도 그 시대에 없는 미학이었다. 미국을 대표하는 컬렉터 루벨 부부 역시 "아름다운 그림, 장식적인 그림은 소용 없다. 낯선 그림을 고르라"라고 말했다. 미국 뉴욕과 서울 이태원에 자리한 토마스파크갤러리Thomas Park Gallery의 대표이자 번역가 박상미는 자신이 컬렉팅한 작품의 공통점에 대해 이런 말을 한 바 있다.

"작품을 너무 쉽게 이해할 수 있으면 재미가 없더라고요. 무슨 의미인지 눈에 빤히 보이거나 소리를 지르는 것보다는 조용히 속삭일 때 귀를 기울이게 돼요."

나 역시 그런 작품들을 만났을 때 되려 컬렉팅을 진행하게 된다. 최근 원앤제이 갤러리에서 윤지영 작가의 <Yellow Blues_>展을 봤는데 전시장 한가운데 풍선처럼 생긴 두상이 놓여있었다. 마치 발로 차면 스르르 굴러가버릴 것 같은, 세상일에 치여 힘 빠진 내 마음 같았다. 일으켜 세워 정신을 차리게 하고 싶지 않았

고, 애써 힘내라고 응원해주고 싶다는 생각도 들지 않았다. 그저 그 자리에 그대로 좀 더 누워있으렴… 공감해주고 싶었다. 그렇게 한참을 보고 있다가 집에 와서 소장하기로 결정했다. 여전히 나는 이 작품을 100% 이해하지 못했다. 그냥 마음이 쏠렸다. 미술품을 다 이해하고 사는 것은 아니다. 작품을 보자마자 오묘한 감정이 들고, 아무리 봐도 이해가 잘 안 된다면 그 작품에 눈길을 더 오래 머물고 생각해보길 바란다. 세상에 없던 미학일 가능성이 매우 높다.

윤지영, 〈없는 몸The Body Without−〉
Edition 1 of 2 and AP 1, Silicone, Polyester transparent thread, flexible urethane flex foam(×15) approx, 32×22×9cm, 2021년, 이소영 개인 소장, 원앤제이갤러리 사진 제공.

처음 컬렉팅 예산은
얼마로 잡아야 할까요?

"아트 컬렉팅을 시작하려면 얼마를 모아야 하나요?"

의외로 많이 듣는 질문이고, 나를 가장 당황하게 하는 질문이기도 하다. 처음에는 나에게 질문한 사람에게 다시 되물었다.

"사람마다 월급이 다르고, 좋아하는 미술품이 다르니 예산도 다 다르지 않을까요?"

그렇게 몇 년이 흘러 이제야 그 질문의 의미를 제대로 이해했다. 초보 컬렉터들은 미술품 자체의 가격을 잘 모르다 보니, 대체 얼마면 미술품을 살 수 있는지에 대한 이해도 부족하다는 것을. 그래서 이번에는 내가 산 작품 중 비교적 저렴했던 작품들을 예시로 들며 초보 컬렉터들에게 희망을 주고자 한다.

여러 언론에서 말했다시피 내가 처음 산 작품은 데미안 허스트의 에디션과 쿠사마 야요이의 오리지널 판화였고 500만 원대였다. 하

지만 나는 판화일지라도 20대 중반의 나이의 대학원생이 사기에는 다소 높은 가격이라는 것을 인정한다. 이것은 내가 미대를 나왔고, 미술교육이나 미술사를 공부하는 사람이자, 좋아하는 미술품에 돈을 쓸 수 있는 용기가 있었기 때문에 가능한 일이었다. 꼭 500만 원이 첫 컬렉팅의 적당한 예산은 아니라는 말이다. 일단 나는 이 질문에 이렇게 답하고 싶다

- 당신의 삶에서 향후 5년간은 쓰지 않아도 되는 여유 자금
- 없어도 나의 일상에 큰 지장이 없는 돈

미술품을 살 때 사용하는 돈은 의식주와 상관없는 여유 자금이어야 한다는 뜻이다. 당장 오늘 먹어야 할 식비와 내야 할 월세 등이 있는데 미술품을 산다면, 사면서도 마음이 불편할 것이다. 그러므로 이 글을 읽는 당신이 고등학생이건, 대학생이건, 직장인이건, 취업준비생이건 상관없이 현재 당신의 삶에 큰 지장이 없는 돈이 아트 컬렉팅을 할 수 있는 돈이라고 말해주고 싶다.

예를 들어보자. 내 조카 중 한 명은 10세지만 용돈과 세뱃돈을 꾸준히 모아 100만 원을 만들어 자신이 좋아하는 그라플렉스 작가의 작은 회화를 한 점 구매했다. 한 고등학생 친구는 여름방학 때 아르바이트를 한 돈을 모아 50만 원으로 자신이 좋아하는 한국 젊은 작가의 드로잉을 컬렉팅했다. 이 두 사람은 나름의 큰돈을 투자한 것이

예산 편성표

우리집에 그림 한 점을 건다면?

평범한 직장인은 얼마를 예산으로 잡아야 할까?

재테크의 일부에 미술품도 포함이 된다면?

1년에 한 작품은 어떨까?

지만 삶에서 지장이 없는 돈으로 작품을 사서 집에 걸었다. 첫 아트 컬렉팅에 있어서 예산을 정해져 있지 않지만 각자 수준에 맞게 정해야 한다. 그래서 내가 종종 보여주는 표가 있다.

나는 버는 돈의 90%를 아트 컬렉팅하는 데 할애하는 불균형한 삶을 살고 있다. 그러니 아트 컬렉팅 책도 쓰고 방송에도 나가고 인터뷰도 하지 않았겠는가? 나처럼 살아가는 삶은 소비의 패턴이 한쪽으로 치우친 삶이라고도 할 수 있다. 그래서 사실 타던 자동차도 팔아 컬렉팅을 했다(절대 따라하지 말 것). 화장품 역시 거의 안 산다(샘플로 연명하는 샘플 대장이다). 하지만 평범한 직장인을 예로 들자면 위 도표를 기준으로 삼으라고 말하고 싶다.

예산을 잡을 때
반드시 해야 할 질문

"나의 재테크 목록에 아트 컬렉팅을 넣는다면 월급의 몇 %를 떼어 내 모을 수 있을까?"

"나는 1년에 몇 작품을 사고 싶은가? 1년에 한 작품? 아니면 3년에 한 작품?"

이 2가지 질문에 대답을 해본다면 내가 버는 돈의 몇 %를 컬렉팅 비용으로 남겨둘지 대략 사람마다 계획이 잡힐 듯하다. 다만, 한 가지 내가 미술품을 '재테크의 일부'라고 표현한 이유는 늘 우리 집에 걸어두고 함께 살아가기 때문에 시각적인 재테크, 감수성 측면의 심리적 재테크이기도 하다는 것을 이야기하고 싶다.

물론 걸어두고 보는 그림이 훗날 가치도 오른다면 더 좋고 그러기 위해 꾸준히 좋은 안목을 기르려 노력하는 것이겠지만 말이다. 하지만 의외로 아트 컬렉팅 예산에 대해 솔직하게 말하는 조언도 있다. 시장에서 가장 오래된 세계 최고 아트펀드 회사인 '파인 아트 펀드fine art fund'의 회장 필립 호프먼Philip Hofman은 5,000달러 미만의 작품은 투자 가치가 없다고 말한 적이 있다.

다시 본론으로 돌아와서 그렇다면 내가 소장한 작품 중에 100만 원 미만에 컬렉팅한 작품들은 무엇이 있을까? 100만 원 미만이라고 해서 이 작품들의 가치가 낮다는 것이 결코 아니다. 사소한 시선

도 사소하지 않게 만드는 것이 아트 컬렉팅의 힘이다. 아무리 낮은 가격대의 작품이라도 컬렉터의 마음을 사로잡을 수 있다. 내가 컬렉팅한 작품들은 비교적 크기가 작거나, 젊은 작가의 작품이다 보니 부담 없이 컬렉팅하고 즐길 수 있었다. 대부분 나와 나이가 비슷한 1980~1990년대 한국 작가들의 경우가 많다.

나는 박노완, 정이지, 김승현, 김혜원, 김민희, 김재유, 박해선, 박민하 등의 작가들 중 작은 작품은 전부 100만 원 미만에 컬렉팅했다. 흥미로운 사실은 먼저 작은 작품을 사서 집에 걸어보고 이듬해 더 큰 작품으로 도전했다는 것이다. 자신이 만약 초보 컬렉터고, 비용이 부담된다면 먼저 작은 작품을 사서 걸어본 후, 좋으면 다음에 큰 작품을 시도해보자. 그러다 보면 나름 집 안에 해당 작가의 ZONE이 형성된다.

시장에 알려지지 않은 신진작가를 컬렉팅하다

1994년부터 25년간 '루벨 컬렉션'이라는 이름으로 운영하다가 2019년 미국 마이애미에 루벨뮤지엄을 새롭게 연 메라 루벨과 돈 루벨 부부는 1960~1970년대 월급이 400~500달러였다. (남편은 의대생이라 월급이 없었고, 부인만 신입 교사라 월급이 있었다.) 그럼에도 불구하고 부부는 월급에서 25달러를 따로 떼어내어 열심히 컬렉팅을 했다. 지금은 300평의 부지와 약 40개의 전시실이 있는 미국 최고의 개인 뮤지엄이자, 마이애미에 아트 바젤을 출범시키는 데 일조한 장본인

이다. 이들은 꾸준히 젊은 작가를 만나 직접 이야기를 나누고 8,000점이 넘는 작품을 컬렉팅했다. 1981년 신진작가 키스 해링Keith Haring의 작품을 전부 산 이야기는 현대미술계에서 유명하다.

두 사람은 1994년부터 대중에게 루벨 패밀리 컬렉션을 공개했다. 나는 마이애미 바젤에 갈 때마다 루벨 부부 컬렉션을 구경하는 재미에 빠져드는데 부부가 소장하는 신진작가들을 살펴보는 재미가 쏠쏠하기 때문이다. 그들은 주로 기성작가보다는 아직 시장에 알려지지 않은 신진작가들을 컬렉팅하고, 또 그 작가들을 위해 전시를 연다. 그들이 컬렉팅 한 작가가 한국이나 전 세계에 알려진 사례로는 헤르난 바스Hernan Bas, 아론 커리Aaron Curry, 스털링 루비Sterling Ruby 등이다. 또한 2018년과 2019년에는 그들의 컬렉션에서 니콜라스 파티Nicolas Party, 차발랄라 셀프Tschabalala Self, 도나 후앙카Donna Huanca, 아모아코 보아포Amoako Boafo 등의 핫한 아티스트들도 볼 수 있었다.

물론 루벨뮤지엄의 소장품들을 감상하며 초보 컬렉터인 자신과 비교하면 괴리감이 들 것이다. 하지만 어떤 위대한 컬렉터도 초보 시절이 있었다. 그들 또한 지금 내가 하는 고민을 꾸준히 해가며 본인만의 아트 컬렉션을 만들어간 것이라 생각하면 같은 컬렉터라는 동질감 속에 배울 점을 찾게 된다. 하지만 주변의 컬렉터들과 비교는 금물이다. 욕심을 내서 삶에 지장이 있을 정도의 돈으로 사면 다른 컬렉터들과 비교하는 마음만 자라고 내면이 힘들어질 것이다.

미술 관련 정보와 지식은
어떻게 키울 수 있을까요?

미술 입문자나 초보 컬렉터들은 미술의 세계에 들어올 지도도 없고 문조차 찾지 못하는 경우가 많다. 아래는 내가 초보 컬렉터들이 미술 시장 정보를 얻고 싶다는 질문에 많이 알려주는 방식이다.

인스타그램을
활용하자

우리가 종일 가장 많이 사용하는 물건이 무엇일까? 바로 스마트폰 이다. 그리고 국내에서 현재 스마트폰을 활용해 주로 사용하는 SNS 는 페이스북, 인스타그램, 네이버 밴드, 네이버 블로그, 카카오 스토리, 유튜브, 트위터다. 그중 현대인들이 자주 쓰는 인스타그램에 미술관과 갤러리 계정이 많다. 특히나 인스타그램은 시각성을 기반으

로 한 플랫폼이기 때문에 미술과 찰떡궁합이다. 그래서 젊은 세대들 사이에서는 인스타그램에서 눈에 띄는 아티스트들의 작품을 '인스타그래머블하다'라고 표현하기도 한다. (인스타그래머블Instagramable이란 '인스타그램에 올릴 만한'이란 뜻으로 인스타그램Instagram과 할 수 있는able의 뜻이 합쳐진 말이다.) 모든 전시는 직접 가서 작품을 눈으로 확인하는 것이 좋다. 그럼에도 불구하고 인스타그래머블한 작가들의 작품은 인기가 늘 많은 편이다.

현대의 미술관들은 작품 수집, 보존과 연구, 전시나 교육뿐 아니라 엔터테인먼트 기능까지 갖춘 종합 서비스 문화기관이라고 해도 과언이 아니다. 미술관이 관객 유치에 성공하려면 홍보도 해야 한다. 아무리 좋은 전시를 기획했더라도 보러 오는 사람들이 없다면 무용지물이기 때문이다. 인스타그램은 #해시태그를 통해 자신이 무엇에 관심 있는지를 투명하게 보여주기 때문에 미술 애호가를 찾기에 안성맞춤인 플랫폼이다. 그러므로 많은 미술관이 점점 더 인스타그램 활용에 대해 많은 연구와 자본을 투자한다.

대표적인 미술관이 모리미술관Mori Art Museum이다. 일본을 대표하는 현대미술관인 모리미술관은 설립자이자 부동산 디벨로퍼인 '모리' 회장에서 이름을 따와 2003년 10월 롯폰기 힐스모리타워 최상 53층에 개관했다. 1,500평방미터 전시 면적으로 흥미로운 기획전을 꾸준히 하는 곳이다. 이곳은 사진 및 동영상 촬영이 자유롭다 보니 방문한 사람들이 SNS에 사진을 올리며 더 경쟁력있는 홍보가 이루

어졌다. 모리미술관의 관람객 집계를 살펴보면 60%가 스마트폰과 pc인터넷에서 본 정보를 계기로 방문했고, 포스터나 지면 광고로 방문한 관람객은 20% 미만이었다.[20] 여기서도 알 수 있듯이 sns 마케팅은 관람자들을 미술관으로 이끌고 나아가 관람 후기나 예술적 영감을 다시 또 SNS에 남기게 함으로써 선순환적인 구조를 만든다.

한국의 미술관들도 모두 인스타그램에 현재 진행하는 전시나 행사를 알린다. 국립현대미술관mmca은 한국에서 가장 크고 중요한 미술관의 위력만큼 약 20만 팔로워를 지녔다. 서울시립미술관sema은 약 14만 팔로워를 보유하고 있고, 부산시립미술관의 경우 약 1.8만 팔로워를 보유하고 있다(2022년 8월 기준). 내가 관심 있는 뮤지엄 또는 갤러리의 인스타그램을 구독하자. 바쁜 일상에 잊고 살 수 있지만 그 근처를 지나가기 전 어떤 전시를 진행하는지 미리 보고 가면 도움이 된다.

2020년 코로나19 이후 문화예술계에는 많은 변화가 있었다. 미술 관련 도서들은 2019년부터 2021년 총 3년간 판매량이 지속적으로 상승했고[21], 세계 3대 아트 페어로 꼽히는 영국의 프리즈 아트 페어도 2022년 9월 아시아에 첫 진출을 한다. 더불어 해외의 많은 갤러리가 한국에 아시아 지점을 내고 있는 상황이라 해외 갤러리는 해외 갤러리대로, 국내 갤러리는 이에 맞서 지지 않기 위해 인스타그램 홍보에 에너지를 쏟는다. 수많은 갤러리 인스타그램을 통해 전시를 관람한 영 컬렉터들이나 미술 애호가들은 다시 자신의 인스타그램 계정에

사진과 함께 전시 후기를 남긴다. 아래는 컬렉터들이 꼭 팔로잉하면 좋을 국내 및 해외 갤러리 인스타그램 계정들이다. 비교적 인스타그램을 꾸준히하는 미술관과 갤러리 위주로 모았다.

국내 대표 미술관 인스그램 계정

국립현대미술관@mmcakorea, 서울시립미술관@seoulmuseumofart, 부산시립미술관@busanmuseumofart, 부산현대미술관@moca_busan, 대구미술관@daeguartmuseum, 울산시립미술관@ulsanartmuseum, 디뮤지엄(대림미술관)@daelimmuseum, 리움미술관@leeummuseumofart, OCI미술관@ocimuseum, 호암미술관@hoamartmuseum, 석파정서울미술관@seoulmuseum, 사비나미술관@savinamuseum, 소마미술관@soma_museum, 구하우스미술관@koohouse_museum

국내, 해외 갤러리 인스타그램 계정

국내: 국제갤러리@kukjegallery, pkm갤러리@pkmgallery, 학고재갤러리@hakgojaegallery, 갤러리현대@galleryhyundai, 리안갤러리@leeahngallery, 갤러리신라@galleryshilla

해외: 타데우스로팍@thaddaeusropac, 페이스갤러리@pacegallery, 리만머핀갤러리@lehmannmaupin, 가고시안갤러리@gagosian, 데이빗즈워너갤러리@davidzwirner, 하우저앤워스갤러리@hauserwirth, 페로탕@galerieperrotin

이동 시간에는
미술 유튜브를 보자!

"야, 요즘 젊은 사람들은 검색창을 유튜브로 활용한대."

몇 년 전 친구가 이 말을 했을 때 나는 비웃었다. 말도 안 돼! 네이버도 아니고 구글도 아닌, 유튜브에서 뭘 검색을 하냐며 친구의 말을 웃어넘겼던 기억이 있다.

불과 몇 년 전만 해도 미술정보를 유튜브에서 찾는 것은 쉽지 않은 일이었다. 하지면 지금은 나도 어떤 전시가 열리면 유튜브에서 검색해본다. 내가 2019년 유튜브를 처음 시작할 때만 해도 유튜브라는 플랫폼에 나의 시간을 쓰는 것이 힘들게 느껴졌다. 글로 쓰는 블로그보다 영상에 내가 등장해야 하는 유튜브라는 플랫폼은 콘텐츠 생성자에게도 부담이었기 때문이다. 하지만 이제 어느덧 유튜브는 우리 삶에 없어서는 안 될 플랫폼이 되었다. 2021년 말 통계청이 발표한 〈한국의 사회동향 2021〉[22]에 따르면 유튜브와 같은 OTT 서비스 이용 비중은 2018년 42.7%에서 2020년 66.3%로 가파르게 상승했고, 이중 유튜브 이용률은 62.3%로 2018년 대비 23.9% 증가한 수치를 기록했다. 바쁜 일상 속에서 10~20분을 할애해 영상으로 미술 정보를 제공받는다면 더할 나위 없이 좋은 공부가 될 것이다.

나는 미술 유튜버로서 여러 매체에서 인터뷰를 많이 한다. 2022년 미술잡지 〈퍼블릭 아트〉 1월호에는 나와 같은 미술 유튜버 6인이 소개되었다. 개인적으로 유튜브를 보며 도움이 되었던 미술 유튜버들

을 정리했다. 아래의 미술 유튜버들의 채널을 참고해서 미술시장이나 미술사에 대한 정보를 영상으로 얻자.

• 국립현대미술관

나는 평상시에 집에 있을 때, 국립현대미술관의 유튜브를 자주 틀어놓는 편이다. 가고 싶은 전시를 못 갔거나 전시를 했던 작가들의 인터뷰가 궁금할 때 큰 도움이 된다.

• 토커바웃아트

지난 15년간 나에게 어떤 도슨트가 가장 일을 열심히 했느냐고 물어보면 나는 '김찬용 도슨트'를 이야기할 것이다. 내가 미술교육과 뮤지엄교육을 하는 15년간 그 역시 미술관에서 늘 도슨트를 해서 꾸준히 만나왔다. 미술에 대해 알기 쉽게 설명해주는 일이 도슨트인 만큼 '애호가를 위한 10분 미술' 같은 컨텐츠가 인기다.

• 뀨르와 타르

작가 김동규가 운영하는 채널로 2019년부터 '주간 창작'으로 활동했으나 지금은 '뀨르와 타르'로 이름이 바뀌었다. 유튜버가 된 미술 작가의 채널이라고 생각하면 좋다. 뀨르와 타르 모두 김동규 작가의 활동명이다. 처음에는 어색하지만 보다 보면 전형적이지 않는 영상의 미학이 매력적이다.

• 아트메신저 이소영

내가 운영하는 채널이다. 아트 컬렉팅에 대한 진입장벽을 낮추고, 미술교육인이자 아트 컬렉터로 살아가는 내가 어떤 전시를 보고, 컬렉터나 미술계 친구들과 어떤 이야기를 나누는지 기록하기 위해 만들어졌다. 미술과 친해지는 법은 결국 미술에 대해 보다 유의미하게 설명하는 전달자가 있어야 한다고 생각한다. 꾸준히 아트 페어와 여러 전시 및 교육인으로서의 삶의 이야기를 담고 있다.

• 예술산책 Art walk

프랑스에서 전하는 다양한 미술 이야기를 주제로 하지만 그 밖에 여러 미술 컨텐츠가 있다. 회화, 조각, 사진, 설치, 현대미술, 서양미술사, 작가 에피소드, 전시회 소식 등 다양한 예술 관련 이야기를 제공한다.

• 호빛

나와 비슷한 점이 많다. 한국과 일본에서 미술교육을 전공했고, 성실하게 미술교육 컨텐츠를 업로드하며 성장해왔다. 미술사 상식과 같은 정보를 얻을 때 추천하다.

• 모두를 위한 미술사 Art History for All

미술사학자 김석모의 유튜브다. 진지하고 차분하게 미술사를 천

천히 공부하고 싶은 사람에게 추천한다.

- 널 위한 문화예술, 예술의 이유

한국에서 운영하는 미술 유튜버 중 구독자가 제일 많은 듯하다. 시선을 휘어잡는 섬네일과 대중들이 궁금해하는 미술계의 질문들을 중심으로 채널을 운영한다.

- 레츠아트

이연성 선생님이 운영하는 채널로 미술교육이야기, 미술사이야기 등 두루두루 교육적인 컨텐츠가 많다.

추가로 유튜브에 작가 인터뷰를 찾아보거나 작가의 작업실 영상을 찾아보자. 많은 미술관이나 갤러리가 작가의 작업실이나 인터뷰를 제공한다. 오래된 컬렉터들의 조언 중 하나가 '작가와 그가 창조한 예술이 어울리거나 닮아야 좋은 작가다'라는 말을 곧잘 하는데, 나 역시 이에 동의한다. 나는 작품은 결국 그 작가가 만드는 세계관을 보여주는 일이라고 생각한다. 그러므로 관심이 가는 작가가 있다면 해당 작가의 인터뷰나 작업실 모습이 있는지 찾아보자. 주로 유튜브가 많은 편이고, 잡지사에서도 작가 인터뷰나 작가의 작업실을 찍은 촬영을 종종 게재한다.

뉴스레터를
구독하자

내가 현대미술에 다가가기보다 현대미술이 나에게 오게 하는 방법이 있다. 내 메일함에 뮤지엄 소식, 현대미술 소식을 들어오게 하는 것이다. (일하는 사람이라면 하루에 한 번은 이메일을 확인하지 않나?) 이것이 바로 나의 일상 속 루틴에 현대미술 정보를 스며들게 하는 일이다. 그렇게 되면 억지로 현대미술 공부를 해야지! 하고 노력하지 않아도 최신 현대미술 뉴스가 눈에 밟히게 된다. 본인이 관심 있거나 좋아하는 미술관이나 갤러리 사이트에 들어가면 뉴스레터 수신을 체크하는 칸이 있다. 체크하고 뉴스레터를 메일로 받아보자.

미술 플랫폼에서
관심 있는 작가의 정보를 찾아라!

외국의 미술 플랫폼에는 정말 좋은 칼럼이 많다. 예를 들어 '프리다 칼로Frida kahlo를 좋아하는 당신이라면 꼭 알아두어야 할 사실들', '조지아 오키프에게 영향 받은 젊은 여성 작가들' 이런 흥미있는 주제에 맞게 작가들이 소개되는 글들이 많다. 크리스티나 소더비 경매의 칼럼에도 '당신이 앤디 워홀에 대해 몰랐던 10가지 사실', '바스키아가 영향을 미친 5가지' 등의 주제로 글이 많다. 한국의 많은 미술 블로거 역시 이런 기사를 한국말로 번역해서 올리는 경우가 많

다. (가끔 출처 없이 자신의 의견인 것처럼 올리는 사람이 있는데 출처는 꼭 밝혀
야한다.)

　보통 한국인들은 검색을 할 때 네이버와 다음을 많이 사용한다. 하
지만 현대미술 공부는 구글에서 검색해야 보다 밀도 있는 자료가 나
온다. 현대미술 공부를 할 때는 여러 포털 사이트에서 같은 작가를
검색해 뉴스나 칼럼, 블로거 글들을 비교하며 읽자.

- 아트시 artsy.net
- 아트포럼 artforum.com
- 아트랜드 artland.com
- 뮤추얼아트 mutualart.com
- 아트넷 artnet.com
- 필립스 phillips.com
- 소더비스 sothebys.com
- 크리스티스 christies.com

큐레이터의 시선으로
현대미술을 공부하기

미술계에는 독특하고 안목 있는 시선을 가진 큐레이터들이 많다.
그들은 비엔날레나 아트 페어, 또는 미술관에서 좋은 전시를 기획하

고 사람들에게 아티스트들을 알린다. 현대미술이라는 하나의 대서사시의 영화가 있다면 그 영화를 기획하고 태피스트리처럼 작가라는 씨실과 현재라는 날실을 가지고 직조하며 감독 역할을 하는 것이 큐레이터다.

초보 컬렉터들은 전시에 가서 '어떤 작품이 예쁘다, 어떤 작품이 멋지다' 등을 이야기한다. 하지만 앞으로 인상 깊은 전시가 있다면 작가가 누군지 검색하고 난 후에 누가 큐레이션했는지도 살피자. 해당 큐레이터가 다른 어떤 전시를 기획했는지 더 찾아보고 살피는 일은 큐레이터의 시선을 쫓는 일이라 현대미술 공부에 매우 도움이 된다. 작가의 개인전도 중요하지만 그룹 전에 등장한 작가 역시 하나의 공통된 전시 주제로 묶이는 일이기에 큐레이터마다 독자적이고 개성있는 전시회를 구성하는 것이 전시의 매력이다.

예를 들어 2019년 베니스 비엔날레의 큐레이터는 랄프 루고프Ralph Rugoff였다. 그는 한국의 아니카 이Anicka Yi 작가와 강서경 작가를 베니스 비엔날레 본 전시관에 초대했다. 런던의 서펜타인갤러리Serpentine Galleries 큐레이터인 한스 울리히 오브리스트Hans Ulrich Obrist 역시 한국의 작가인 양혜규, 구정아, 최정화, 김수자 등을 해외에 소개하는 데 큰 역할을 했다. 나이지리아 출신 흑인 큐레이터이자 시인이기도 한 오쿠이 엔위저Okwui Enwezor는 최초의 비유럽계 큐레이터이자 최초의 아프리카 태생 베네치아 비엔날레의 감독이었다. 그는 1994년 아프리카 예술 잡지 〈엔카 현대 아프리카 미술 저널Nka

Journal of Contemporary African Art)를 창간하기도 했고, 2008 광주 비엔날레 감독, 2002년 카셀도큐멘타 11 감독 2021년 파리 라 트리엔 날레 감독, 2015년 베니스 비엔날레 감독까지 흑인 큐레이터가 비교적 생소한 미술계에서 열정적으로 활동하다 삶을 마쳤다. 본인이 어느 순간 한 큐레이터를 좋아한다면 미술 애호가들은 자연스럽게 그가 맡았던 여러 전시에도 관심이 가게 되어있다. 그러다 보면 과거에 했던 전시, 앞으로 할 전시들에 대한 정보를 더 공부하게 됨으로써 현대미술과 친해질 수밖에 없다.

갤러리에도
취향과 개성이 있다고요?

초보가 가장 어려워하는 것은 어떤 갤러리에 가느냐다. 실제로 막상 갤러리를 찾아보면 너무 많기 때문이다. 자금이 넉넉하다면 명성이 높고, 오랫동안 갤러리를 해서 안목도 좋은 '메가 갤러리'와 거래를 하면 되지만 초보 컬렉터 입장에서는 개성있는 갤러리를 알고 있는 것도 좋은 팁이다.

보통 갤러리는 갤러리스트의 성향에 따라 작가를 소개하거나 전시 스타일을 구성한다. 넓은 미술사 안에서도 유독 한 분야만 특정적으로 소개하는 갤러리는 개성이 아주 강하고, 그 분야에 특화되어있다. 그렇기 때문에 갤러리스트 자체가 해당 분야의 전문가인 경우가 많다. 아래 소개하는 갤러리들은 개성이 확실하고 최근 컬렉터들이 의미있게 컬렉팅을 한 곳이니 참고하자. 이 밖에도 갤러리를 운영하는 갤러리스트가 상당히 개성있고 컨셉이 확실한 전시만을 선보인

다면 꼭 체크하고 꾸준히 해당 갤러리의 프로그램을 받아보는 것이
좋다.

컬렉터들에게
인기 있는 개성 강한 갤러리

1910~1960년대 숨겨진 작품들이 있는 '갤러리 1900-2000'

개인적으로 아트 바젤에 갈 때마다 눈여겨보는 갤러리가 있다. 미
술사를 좋아하는 나에게는 바쁘고 빠른 현대미술시장 속에서 우직
하게 근현대 작가들을 꾸준히 소개하는 갤러리다. 갤러리 1900-
2000은 보통 아트 바젤이나 프리즈 아트 페어에서 다다이스트들이
나 플럭서스 멤버들의 작은 드로잉이나 사진들도 많이 소개한다. 나
는 이 갤러리의 부스에서 가장 오래 시간을 보내곤 하는데, 만 레이
나 뒤샹의 잘 알려지지 않은 드로잉, 레이 존슨Ray Johnson의 꼴라쥬
등도 이 갤러리 통해 만날 수 있었다.

위치: 프랑스 파리, 웹사이트: galerie1900-2000.com, 인스타: @galerie19
002000

아웃사이더 아티스트들을 소개하는 쉬라인shrine갤러리

아웃사이더 작가나 독학 작가를 수집하는 컬렉터였던 스콧 오그
던Scott Ogden이 오픈한 갤러리로 주로 아웃사이더 아티스트가 50%,

신진작가들이 50%의 비율로 소개된다. 아웃사이더 아티스트들과 신진작가들 모두 합리적인 가격이라 초보 컬렉터들이 눈여겨보면 취향에 맞는 작품이 있을 수 있다. 나의 경우 아웃사이더 아티스트들이 지닌 순수함에 늘 매료되므로 이 갤러리 인스타를 정말 재미있게 본다. 2019년에는 미술계의 악동 마우리치오 카텔란Maurizio Cattelan이 자신이 좋아하는 아웃사이더 작가 버나드 길라르디Bernard Gilardi의 전시를 〈We Belong〉라는 이름으로 큐레이팅 하기도 했다.

위치: 런던 뉴욕, 웹사이트: shrine.nyc, 인스타: @shrine.nyc

흑인 갤러리스트의 마리안 이브라함 갤러리

흑인 여성 갤러리스트인 마리안 이브라함Mariane Ibrahim이 운영하는 갤러리로 현대미술계의 인기 스타인 아모아코 보아포Amoako Boafo 등 흑인 작가들을 스타급으로 키워낸 갤러리다.

2012년에는 주로 아프리카와 아프리카 디아스포라 예술가들에 초점을 맞춘 아프리카와 중동과 같은 대표성이 낮은 지역의 예술가들을 전시하기 위한 방법으로 시애틀에 M.I.A. 갤러리를 설립했다. M.I.A.는 "Missing in Art"라는 구절과 그녀의 출생 이름의 두 문자어였다. 그녀는 말리의 예술가인 말리크 시디베Malick Sidibé의 사진을 전시하여 갤러리를 열었고 2017년, 사진 및 섬유 예술가 조라 오포쿠Zohra Opoku의 전시로 아모리 쇼에서 첫 부스상을 수상했다. 2019년 9월 마리안이브라힘갤러리로 이름을 바꾸고 일리노이주 시카고로

갤러리를 옮겼다. 그녀는 한 인터뷰에서 '어떻게 갤러리를 운영하면서 일관성 있게 창의력을 유지할 것인가?' 늘 고민한다고 했다. 갤러리만 작가에게 매혹당하는 것이 아니라, 작가도 갤러리에게 매혹당해야 한다고 말하며 자신의 갤러리의 지향점을 밝혔다. 아프리카의 예술가, 디아스포라 작가들을 홍보하고 시애틀에 갤러리 설립 후 7년 만에 시카고에 5,000평의 갤러리 오픈할 정도로 발전하고 있다.

위치: 미국 시카고, **웹사이트:** marianeibrahim.com, **인스타:** @marianeibrahimgallery

디지털 아트, 디에이엠갤러리DAM Gallery

비스바덴에서 프리랜서 미술 컨설턴트 및 갤러리스트로 일하던 울프 리저Wolf Lieser가 설립한 갤러리다. 2003년에 디에이엠갤러리(現 담 프로젝트DAM Projects)가 베를린에 설립되었다. 디에이엠프로젝트갤러리는 디지털 아트 뮤지엄의 과학적 지향성을 미술시장에 확장하는 역할을 하고 있다. (울프 리저가 창설하고 운영하는 디지털 아트 뮤지엄Dgital Art Museum은 현재 온라인으로만 운영된다.) 꾸준히 디에이엠프로젝트를 통해 디지털 아트를 사람들에게 소개하고 널리 알리는 것을 목표로 하고 있다.

위치: 독일 베를린, **웹사이트:** dam.org, **인스타:** @dam.digital.art

갤러리 vip가 되면 무엇이 좋나요?

많은 초보 컬렉터가 갤러리와 오래 거래하면 무엇이 좋은지 물어본다. 더불어 한 갤러리와 꾸준히 거래하는 게 좋은지, 여러 갤러리와 거래하는 것이 좋은지에 대한 질문도 자주 하는 편이다. 우선 갤러리 역시 사람 운영하는 곳이므로 한 고객이 꾸준히 자신이 소개하는 작가를 관심 있게 봐주고 응원해주는 사람을 선호한다. 좋은 작가를 소개하거나 좋은 작품을 소개할 때 이왕이면 단골 컬렉터에게 기회를 먼저 주기도 한다. 또한 아트 페어 시즌에는 작가들의 작업실을 방문하거나, 작가와 함께 브런치를 진행하기도 하는데 이런 행사에 참여해 직접 작가의 작업실도 보고, 작가를 만나 이야기를 나눌 수 있다.

나의 경우 이런 갤러리 vip 행사를 통해 해외 아트 페어 방문 시기 서도호, 줄리안 오피Julian Opie, 스탠리 휘트니Stanley Whitney, 마이클 크레이그 마틴, 아니쉬 카푸어Anish Kapoor, 빌리 차일디시Billy Childish, 얀 페이밍Yan Pei-Ming의 작업실을 방문할 수 있었고 컬렉팅을 하는 과정에서 큰 도움이 되었다.

또한 코로나 이전에는 갤러리 디너 행사가 많았다. 한 전시가 열리면 보통 그 작가도 오고, 그 갤러리의 여러 vip들이 모여 함께 식사를 하며 미술 이야기를 나눈다. 그 과정에서 서로가 어떤 작가를 좋아하는지 정보를 교환하고, 향후 어떤 작품을 컬렉팅하고 싶은지에 대한 이야기도 나눈다. 취향이 맞는 친구끼리 모이게 된다는 것이 갤러리 vip 행사의 장점 중 하나다. 이 과정에서 시장보다 빠르게 정보를 얻기도 하고, 서로 고민을 토로하기도 한다. 같은 갤러리를 좋아한다

는 것은 같은 브랜드를 좋아하는 것처럼 서로 간에 어느 정도 암묵적으로 취향이 공유될만한 친구가 될 수 있다는 의미기도 한다. 나는 갤러리 행사를 통해 다른 컬렉터가 좋아하는 갤러리를 소개받아 작품을 구매한 적도 여러 번이고 늘 만족했다. 친구 갤러리스트가 친구 갤러리스트를 소개하는 예인데, 고수는 고수를 알아보는 법이기에 대부분 이런 소개로 작품을 사는 경우 만족도가 높다. 또한 아트 페어에서 주최하는 디너나 행사에서 갤러리를 소개 받았는데, 몇 년 전 아트 바젤 vip팀으로부터 미국의 47카날갤러리47 Canal Gellery와 커먼웰스앤카운슬갤러리Commonwealth and Council Gellery, 마시모드카를로갤러리Massimo de Carlo Gellery를 소개 받아 꾸준히 연락하고 소통하며 컬렉팅을 하고 있다.

하지만 꼭 한 갤러리와만 거래할 필요는 없다. 내가 원하는 작가가 꼭 내 단골 갤러리에만 있지 않기 때문이다. 따라서 여러 갤러리와 두루두루 좋은 작가의 작품을 소장하며 지내도 된다.

작품을 어떻게
깊게 볼 수 있을까요?

"선생님 장르는 무엇이고, 주제가 뭐예요? 형식은요?"

수업 중에 한 초보 컬렉터가 내게 한 질문이다. 내가 강의를 하는 내내 이런 단어를 참 많이 쓰는데 사실 자기는 무슨 뜻인지조차 잘 모르겠다는 것이다. 순간 아찔했다. 얼마나 답답했을까? 미술 전공자들이 무심코 쓰는 단어들이 사실 일반인들에게는 다소 난해할 수 있는데 내가 그것을 놓친 것이다.

사실 어렵지 않다. 장르, 주제, 소재, 매체, 형식 이렇게 5가지를 이해하고 미술품을 만난다면, 앞으로 조금 더 미술품들에 대한 설명이 재미있게 들릴 것이다.

1. 장르

예술에서 작품을 구분할 때 이용하는 분류 범위로 문화예술 양식

의 갈래다. 예를 들어 문학에서는 서정, 서사, 극 또는 시, 소설, 희곡, 수필, 평론 따위로 나눈 기본형을 말하고, 미술에서는 회화 안에서 인물화, 풍경화, 정물화 같이 분류를 하는 것을 장르라고 한다. 나아가 역사화, 종교화도 장르의 하나다.

2. 주제

대화나 연구에 중심이 되는 문제를 의미하는 말로, 예술품에서는 지은이가 나타내고자 하는 기본적인 사상을 의미한다. 주제란 작품의 전체를 이끌어가는 틀이다. 중세 시대 화가들은 대부분 그림의 주제가 기독교, 성경에 관한 이야기들이었다. 또한 로코코 시대의 그림의 주제들은 귀족이 여유롭게 여가를 보내는 모습들이 주제였다. 이렇듯 주제는 그림에 등장하는 '물건'이나 '인물'이 아니라 그 작품을 이끌어 나가는 전체적인 흐름이다. 예를 들어 '발전하는 기계문명에 대한 회의감'이 될 수도 있고, '대자연 앞의 인간의 외로움'일 수도 있다. 초보 미술 감상자의 경우 주제가 명확히 나타난 작품은 이해가 쉬우나 애매모호한 작품은 난해하다고 생각할 수 있다. 하지만 세상의 모든 미술이 보자마자 주제가 확 드러나는 것은 아니다. 난 되려 작품의 주제가 드러나지 않을 때 그 작품에 더 매력을 느끼기도 한다. 어떤 작품이 애매모호함을 풍긴다면 그 '애매모호함' 자체가 주제일 수도 있다.

3. 소재

주제에 대한 이해가 끝났다면 '소재'는 보다 쉽다. 소재는 작품 안에 묘사된 것들을 찾아야 한다. 인물, 대상, 장소, 사건 등이 모두 소재다. 예를 들어 '뒷모습을 그리는 작가'가 있다고 하자. 대표적으로 미술사에서는 독일 낭만주의의 대표화가인 카스파르 프리드리히Caspar Friedrich다. 프리드리히만큼 뒷모습을 많이 그린 작가는 없다. 그럼 이 그림 안에서 소재는 '사람의 뒷모습'이다. 하지만 주제는 뒷모습으로 인해 감상자가 느끼는 고독감이나 적막감, 외로움인 것이다. 프리드리히뿐 아니라 뒷모습을 많이 그리는 작가로는 팀 아이텔Tim Eitel이 있다. 팀 아이텔은 현대인들의 뒷모습을 자주 그린다. 같은 뒷모습이 소재지만 프리드리히의 작품과 팀 아이텔이 그린 뒷모습은 시대가 다르고 느낌이 다르다. 이렇듯 같은 소재를 그려도 전혀 다른 느낌을 자아내는 것이 미술의 다양성이고 매력이다.

내가 소장한 작가와 작품으로 '주제'와 '소재'에 대해 생각해보자. 나는 이동혁 작가의 작품을 2점 소장하고 있다. 둘 다 비슷하게 돌인지 손인지 모를 덩어리가 그림에 등장하는데 〈배꼽을 메운〉라는 작품은 보자마자 기도하는 손 2개가 보여 기묘했다. 무엇인가를 간절히 기도하는 손들이 돌탑처럼 포개어있다. 열망에 열망이 가해졌으니 언젠가는 희망이 와야 할텐데 주변이 너무 암흑이라 예상을 못하겠다. 돌탑의 상단 부위에는 중세시대 천사를 그릴 때나 있을 법한 후광 같은 이미지가 링처럼 부유한다. 아슬아슬한 모서리 위에 가까

이동혁, 〈배꼽을 메운〉
oil on canvas, 72.7x53cm, 2021년, 이소영 개인 소장, 에이라운지갤러리 사진 제공.

스로 탑이 돼서 세워진 존재는 얼마나 이 상황을 버틸 수 있을까?

기도하는 손과 천사의 후광 같은 표식 때문에 작가의 종교를 물어봤었다. 큐레이터는 작가의 아버지가 목사님이라는 이야기를 전했다. 작가에게 자신이 살아온 환경과 삶이 작품에 묻어나지 않게 그렸다면 거짓 같았을 것이다. 그래서 그런지 이동혁 작가는 폐교회를 찾아다닌다. 처음에는 왜 버려진 교회를 찾아다니지? 의아했으나 작가를 만나고, 큐레이터의 설명으로 폐교회를 찾아다니는 그의 여정이 자기 자신과 죽을 때까지 끝없이 나눠야 하는 내면적 갈등과의 대화 같다고 느껴졌다.

이동혁 작가는 어린 시절부터 교회가 늘 집이었다. 세상 안과 밖이 분리되지 않고 매일 같은 장소였던 어린 시절 그가 만나는 사람들 역시 교회 신도들이었고, 매일 주고받는 대화 역시 종교가 주제였다. 어린 시절 아주 자연스럽고 익숙하게 삶의 한 부분이 된 기독교라는 종교는 작가가 성장하면서 내내 몸에 난 점처럼 함께 했으리라. 작가는 언젠가부터 폐교회에도 과연 신앙심은 남아있는지, 모두가 떠난 폐교회는 어떤 모습을 하고 있는지 여행을 간다.

때로는 하나의 폐교회를 여러 번 가기도 하는데 자기 자신도 무섭고 두렵다고 고백했다. 그래서 이동혁의 그림 안에는 그가 느낀 의구심과 공포, 고민과 난감함이 함께 담겨있다. 알 수 없는 형태로 엉거주춤 서 있는 성가대, 기도하는 손, 버려진 교회의 가구들이 등장하며 묘한 서사를 펼친다. 작가는 자기 자신을 구름 낀 날은 잘 안 보이

는 사람이라고 표현했다. 아마도 그만큼 은밀한 이야기를 혼자 써내려가는 일이 자신의 작업이라고 생각했을 것이다. 그는 여전히 폐교회를 검색해 찾아 여행을 가고 다시 그 과정을 기록 후 회화에 담아내는데 나는 그의 작품이 일종의 종교적 맹신, 변질된 신앙, 집단적 관습을 탐구하는 견문록이라고 느껴졌다.

여기서 이동혁 작가의 작품의 주제는 무엇일까? '신앙에 대한 작가의 의구심'이다. 소재는 화면에 숱하게 등장하는 기독교 문화 속 도상이나 폐교회의 잔해들이다. 소재들은 주제의 이해를 돕는 역할을 많이 한다. 하지만 작가들은 보는 사람들에게 무엇이 주제다, 무엇은 소재다는 식의 해석을 강요하지 않으며, 오히려 회화의 물성이나 이미지나 장면이 갖는 분위기에 더욱 집중한다.

4. 매체

매체는 '작가가 이 작품을 위해 무엇을 사용했는가?'를 일컬을 때 쓰는 용어다. 또한 회화라는 매체, 조각이라는 매체, 영상이라는 매체라고 이야기할 때는 미술품 그 자체를 의미하기도 한다. 하지만 여기서는 보다 좁게 재료의 의미인 '매체'를 이야기하고 싶다. 루이스 부르주아는 패브릭 즉, 섬유를 많이 사용하는 예술가다. 트레이시 에민 역시 패브릭을 꿰매어 태피스트리를 만들거나 텐트를 만들거나 하는 식의 작업을 진행했다. 두 작가는 '섬유'라는 매체를 잘 활용하는 작가다. 재미있는 건 두 사람이 함께 전시를 했고, 트레이시 에민

은 실제 아티스트 선배 중 루이스 부르주아를 상당히 좋아한다. 이렇듯 비슷한 매체나 같은 매체를 사용하지만 전혀 다른 선후배 아티스트가 함께 전시하는 큐레이션도 많다. (두 사람은 2011년 하우저앤워스갤러리에서 〈Do Not Abandon Me〉라는 제목으로 함께 전시를 했다.)

개념미술 작가들은 매체에 대해 자유롭다. 내가 소장한 작가 중 프랑스의 에틴 샴보Etienne Chambaud와 올리버 비어Oliver Beer는 여러 매체를 넘나들며 작업을 한다.

에틴 샴보는 우리 삶에 적용 가능한 경험과 오브제, 학문 등을 탐색하며 영상 작업이나 페인팅, 유리나 청동 조각, 음향과 향기 등 광범위한 매체를 사용하는 작가다. 나는 꾸준히 에스더쉬퍼갤러리에서 거래를 하다가 우연히 새롭게 영입한 작가를 소개받았는데 바로 에틴 샴보였다.

특히 내가 산 〈Nameless〉 시리즈는 처음 볼 때는 금색 배경에 에메랄드빛 물감이 번지며 만들어낸 추상표현주의 같은 작품이지만 사실 다람쥐, 밍크, 코요태, 얼룩말, 사슴, 개, 퓨마, 시라소니 등의 동물의 소변이 린넨 캔버스 위에서 청동이나 구리 가루를 만나 산화되며 변한 것이다. 동물들의 소변이 물감이 되다니! 가까이 다가가면 냄새가 날 것 같지만 다행히도 잘 처리가 되어있어 냄새는 나지 않는다.

동물들은 소변으로 영역표시를 한다. 그리고 사냥꾼들은 동물들의 소변을 가지고 사냥을 하기도 한다. 더 약한 동물의 오줌을 활용

에틴 샴보, 〈Nameless〉
coyote, squirrel and rabbit urine, various chemicals, copper powder, acrylic
medium and acrylic varnish on canvas, 40x30x3.5cm, 2019년, 이소영 개인 소장.
Photo courtesy of Esther Schipper Gallery.

해 큰 동물을 유인하는 것이다. 그 때문인지 작가는 동물들의 소변이 종마다 가지고 있는 사회적 계층 또는 권력과도 연결되어있다고 생각했다. 그래서 이 작품에서 동물들의 소변은 '기호학적' 특성을 가진다. 동물들의 소변들은 결합되어 산화 과정에 의해 새로운 추상화로 표현되며 이름도 모양도 없는 어떠한 존재가 된다. 종에도 권력이 있다는 것이 글로는 설명되고 나열될 수 있지만, 과연 다른 회화에서는 가능할까? 여러 가지 사유를 하게 되는 작품이라 두고두고 보면서 고민하고 싶었고, 동물들의 오줌으로 그린 회화라는 매체가 독특하고 유니크해 컬렉팅하기로 결정했다. 가끔 우리 집 반려견이 그림 앞을 지나가면 여전히 조심스럽다. 그녀도 킁킁거리며 어딘가에 영역표시를 할 것 같아서.

5. 형식

형식은 말 그대로 '눈에 보이는 것'이다. 작가가 선택한 매체를 이용해 궁극적으로 어떤 모습을 보여주는가가 형식이다. 한 작가가 섬유라는 매체에 구멍을 일률적으로 뚫어 반복적으로 나열을 했다고 하자. 작가가 보여주고 싶은 형식은 '규칙성', '배열'일 수 있다. 나아가 형식은 작품의 크기와 규모와 비례, 비율과 반복, 강조와 점이 등이 어떻게 작품 안에서 보이는지 살피는 것이다.

미술품을
감상해보자

《미술비평》중에서 컬렉터가 주제와 소재를 이해하기 가장 좋은 문단을 가지고 왔다.

> 다음은 다나 쇼텐커크가 쓴 비평문의 일부로 낸시 스페로의 작품에 대한 간결한 고찰이다. "스페로는 여성과 문화의 관계에서 지속된 역사의 악몽을 보여준다. 중세 고문, 나치 박해, 성폭력의 희생자 등을 포르노 그래픽 이미지나, 도망치는 선사시대 여성들, 혹은 신분이 낮은 반항적인 여성들 옆에 배치하고 하얗게 빈 배경화면에 핸드 프린트나 콜라주 기법으로 표현하는데 이것이야말로 여성의 몸에서 우러나오는 권력 투쟁의 이야기다."
>
> 테리 바렛, 《미술미평》, 아트북스, 2021.

스페로는 여성과 문화의 관계에서 지속된 역사의 악몽을 보여준다. → 작품의 주제

중세 고문, 나치 박해, 성폭력의 희생자 등을 포르노 그래픽 이미지나, 도망치는 선사시대 여성들, 혹은 신분이 낮은 반항적인 여성들 →작가가 택한 소재

하얗게 빈 배경화면에 핸드 프린트나 콜라주 기법으로 표현 → 작가가 진행한 매체와 형식

추상화는
어떻게 감상해야 할까

자, 이쯤 되면 모두가 질문한다. '소재가 보이지 않는 즉, 소재를 그리지 않는 추상은 어떻게 이해하죠?' 추상화는 작품의 형식 자체가 주제가 되므로 사실 꼭 어떤 형태를 읽으려고 노력하지 않아도 된다. 즉, 추상화는 내 눈앞에 보이는 그림들을 두고 내가 생각하는 다양한 감정들을 떠올려봐도 감상이 그릇되지 않다는 것이다. 마크 로스코는 1958년 프랫 아트 인스티튜트Pratt Art Institute의 토크에서 "나는 단지 기본적인 인간의 감정인 비극, 황홀, 운명을 표현하는 데만 관심이 있다"고 말했을 정도로 자신의 작품 안에서 사람들이 감정을 찾길 바랐다. 그러므로 추상미술을 볼 때의 해석도 너무 어렵게 생각하지 말고 그 작품 앞에서 더듬거리며 내가 느끼는 감정에 마주해보자.

작품 보는 눈은
시간에 비례한다

위의 과정을 진행하면서 작품 보는 눈을 키우려면 결국 작품을 자세히 볼 시간이 있어야 한다. 나는 이것을 '슬로우 루킹slow looking' 해야 한다고 표현한다.

피터 클로시어Peter Clothier가 개발한 '한 시간/한 작품One Hours/One Painting' 명상법은 한 시간 동안 묵묵히 한 예술품을 바라보는 것이다.

그는 최근 몇 년간 불교 사상과 실천의 영향을 많아 이 과정에서 명상의 요소들을 결합하여 심오하고 보람 있는 경험들을 발견했다고 한다. 작품 앞에서 그 어떤 토론이나 감상 질문·상호작용 없이 각자 한 시간 동안 작품 감상을 하면 되고 각 참가자가 최대한 중단 없이 작품을 감상하면 된다.

한 시간에 한 작품 감상, 가능한 일일까?

누군가에게는 당연한 일일 수 있지만, 누군가에게는 온몸이 근질근질해지는 일이다. 스마트폰을 보는 것도 안 된다. 하나의 전체 전시를 보는 시간이 아니고 반드시 한 시간에 한 작품이라면 쉬운 일은 아니다. 과학자들의 의견에 따르면 대부분의 사람들은 특별한 경우를 제외하고는 작품에 3~7초의 눈길을 준다고 한다. 하지만 나는 이런 명상법이나 감상법이 나온 이유가 대부분의 현대인들이 안목을 키울 시간조차 허락하지 않기 때문이라고 생각한다. 솔직히 하루에 1시간은 무리일 수 있다. 단 1분 또는 3분만이라도 작품을 바라보자. 그것이 안목 형성의 시작이다.

그리고 도슨트나 큐레이터의 설명 없이도 혼자 작품을 읽어보거나 대화해보거나 의미를 넌지시 헤아려봐야 한다. 이렇게 말하면 참 어렵다고 느끼겠지만 아래 단계를 거쳐서 한번 스스로 미술 비평을 해보자. 미술 비평이라는 것은 어려운 것이 아니다. 또 비평가만 비

평하란 법은 없다. 그림을 보는 누구나 비평을 할 수 있으며 심지어 내가 작품을 사야 하는데 내가 사려는 작가나 작품에 미술 비평을 시도도 안 해본다면? 영원히 누군가가 추천해주는 것만 살 것이다.

간단하게 내가 좋아하는 미술품을 누군가에게 설명해준다고 생각하면 된다. 다짜고짜 이쁘지? 멋있지? 하기보다는 이 작품에 대해 조금 더듬더듬거리며 설명해보는 것이다. 어떻게 생겼는지, 어떤 이야기를 하는 것 같은지, 어떤 색이 주로 쓰였는지, 어떤 느낌을 주는지 말이다.

전시를 대충 보는 사람보다 이렇게 한 작품이라도 자세히 보는 사람은 차원이 다르다. 한 전시를 자세히 보거나 한 작품을 자세히 보는 습관이 된 사람은 작품 앞에 머뭇거리는 시간도 많아지고 질문거리도 생긴다. 우리의 뇌에 갑자기 스위치가 들어올 때는 수동적인 감상자가 아닌 보다 능동적인 감상자가 될 때다.

안목도
키울 수 있을까요?

스스로에게 물어보자. 당신은 안목이 높은 편이라고 생각하는가? 자신 있게 대답하는 사람도 있겠지만 많은 초보 컬렉터가 이 질문에 머뭇거린다. 사실 아트 컬렉팅을 시작하는 것은 어려운 일은 아니다. 하지만 꾸준히 유지하면서 건강하게 해나가는 것은 쉽지 않다. 강의를 들으러 오는 사람들 중 가장 많이 하는 말이 바로 '어떻게 안목을 키울 수 있을까'다. 대부분 자신이 어떤 직업이든 상관없이 모두 안목을 키우고 싶어한다.

필리프 코스타마냐는 책 《안목에 대하여》에서 안목이라는 것이 비단 한 장르에서만 발휘되는 특징이 아님을 이야기한다. 저명한 사진작가나 명망 높은 패션 디자이너는 회화에도 대단한 감식안을 발휘할 수 있다는 것이다. 실제 패션 디자이너 중에서도 유명한 컬렉터가 많다. 양태오 디자이너는 본인이 직접 개조한 '능소헌', '청송재'

라는 이름의 한옥 2채가 집이자 스튜디오다. 이곳에는 그가 수집한 많은 미술품이 있다. 흥미로운 점은 가야의 토기부터 현대 작가의 작품까지 컬렉션의 층위가 과거와 현재, 동서양까지 넓음에도 조화롭다는 것이다. 프랑스의 이브 생 로랑 Yves Saint Laurent은 '최고가 아니면 최고를 살 수 있을 때까지 돈을 모으자'는 신조로 컬렉팅했다. 1965년에는 가을 겨울 컬렉션에서 몬드리안의 작품을 자신의 드레스에 도입하는 시도를 한다. 이브 생 로랑은 몬드리안이나 피카소 같은 근대 작가뿐 아니라 중국 청나라 청동상까지 컬렉팅한 열정적인 컬렉터였다.

하지만 디자이너나 예술계 종사자가 아닌 일반인인 우리, 특히 '미알못'이라고 불리는 초보 컬렉터들은 안목을 어떻게 키울까? 많은 미술 전문가들과 국내에 나와있는 10권 이상의 모든 아트 재테크, 아트 컬렉팅 책에는 안목에 대해 이렇게 말을 한다.

"일단 전시를 많이 보세요. 보는 만큼 안목이 성장합니다."

찔리는 말이지만 나도 초보 컬렉터들이나 수강생들에게 이 말을 정말 많이 한다. 사실이기도 하다. 꾸준히 좋은 작품을 보는 것은 스스로의 안목의 부피를 두껍게 만들어 나가기에 가장 심플한 과정이다. 하지만 그래도 tip라는 것이 있지 않을까? 그러던 어느 날 이 칼럼을 발견했다.

트럭 운전사였던 미술 평론가의
안목 돋보기

〈어떻게 예술가가 되는가: 당신을 아마추어에서 재능있는 예술가로 이끄는 33가지 규칙How to Be an Artist: 33 rules to take you from clueless amateur to generational talent〉[23] 이 칼럼을 쓴 사람은 미국의 최고의 비평가로 인정받는 제리 샬츠다. 나는 그의 거침없는 글을 애정한다. 그래서 그의 인스타그램을 팔로우하고 그가 쓴 글을 자주 찾아 꼭꼭 씹어 읽는다. 제리 샬츠는 2018년 비평 부문 퓰리처상을 수상했다.

상까지 받았으니 상당히 무게감 있고 학문적인 이야기를 할 것 같지만 전혀 아니다. 그는 의외로 미술 관련 학위가 없다. 심지어 글 쓰는 교육도 따로 받은 적이 없다. 오랜 시간 트럭 운전사로 일하다 미술에 대한 열정 하나로 늦은 나이에 펜을 잡은 케이스다. 그래서인지 그의 글은 미사여구가 없고 간결하고 명확하게 자신의 의견을 피력한다. 가끔은 좀 심하다 싶을 정도지만 특유의 유머러스함으로 읽는 이들을 무장해제 시킨다.

그는 칼럼 〈어떻게 예술가가 되는가〉를 바탕으로 책《예술가가 되는 법》을 출간했는데 전 세계 미술 애호가들에게 많은 호응을 얻었다. 그가 한 조언 중 눈여겨본 몇 가지를 구체적으로 소개한다. 이 글을 통해 안목이 전혀 없고, 자신감도 없는 초보 컬렉터들도 좋은 작품을 고르는 '안목 돋보기'를 장착할 수 있을 것이다.

작가들이 인정하는 친구 작가를 찾자

제리 샬츠는《예술가가 되는 법》에서 다른 예술가들과 교감하고, 배우고, 위안받으라고 조언했다. 내가 만난 작가들도 자신의 작품을 비평해줄 동료를 만나기 위해 대학원에 간다. 작가들은 혼자 작업을 하고, 시간을 보내기 때문에 자신의 작업을 보고, 비평하고, 소통할 동료가 절실하게 필요하다. 그래서 나는 작가들을 만나면 넌지시 이런 질문을 한다.

"요즘 들어 작품이 좋다고 생각하는 작가가 있나요?"

대부분의 작가는 기꺼이 자신이 생각하는 좋은 작가를 소개해준다. 나아가 본인이 최근 본 인상 깊은 전시도 이야기해준다. 작가들도 동시대 작가들이 어떤 작업을 하는지 늘 지켜보고 영감을 얻기에 작가가 인정하는 작가라면 좋은 작가인 경우가 많았다. 나는 박노완 작가와 식사를 하다가 김한샘 작가를 알게 되어 작품을 소장했고, 옥승철 작가와 대화를 하다가 서용선 작가를 좋아한다는 말에 서용선 작가를 더 깊이 공부하게 되어 소장하게 되었다. 해외 작가도 마찬가지다. 나는 파올로 살바도르Paolo Salvador의 작품을 사서 회사에 걸었는데, 파올로 살바도르 옆에 소피아 미솔라Sofia Mitsola의 작품이 먼저 걸려있었다. 파올로 살바도르는 인스타그램으로 내게 자신이 소피아 미솔라와 정말 친한 사이라고, 한국의 같은 장소에 작품이 함께 걸리니 너무 신기하고 행복하다고 했다. 시간이 흘러 나는 파올로 살바도르의 동료작가인 팸 에블린Pam Evelyn의 작품도 소장하게 되었

다. 컬렉팅을 하다 보면 작가가 좋아하는 작가를 컬렉션하는 일이 꼬리에 꼬리를 물고 길처럼 이어지기도 한다. 컬렉팅은 그 여정을 함께 즐기는 일이다.

혹평을 두려워하지 않는 작가들이 성장한다

제리 샬츠는 평론의 중요성과 다양한 평론을 받아들여야 성장할 수 있음을 강조했다. 미술계의 많은 큐레이터나 비평가가 전시 서문이나 평론을 쓴다. 사람들은 평론이 어렵다고 하지만 평론은 작가의 작품을 이해하는 좋은 징검다리가 된다. 내가 아는 어떤 작가는 자신의 작업이 어디로 가고 있는지 방향을 정확히 모르던 시절, 비평가의 글을 보고 큰 도움을 받았다고 했다. 미술은 자유롭게 감상하기에는 매체, 형식, 주제가 너무 다양하고 광활한 세계다. 따라서 이해가 잘 가지 않는 미술품은 비평가의 글이나 전시 서문을 통해 반추해보는 것도 좋은 공부다. 물론 전혀 반대로 사고해보는 것도 좋은 공부다.

나는 평소 비평가나 큐레이터들의 인스타그램을 팔로우하고 지켜보는 편이다. 큐레이터나 비평가들도 전시 중 인상 깊은 작품이 있거나 자신만의 의견을 SNS에 밝힌다. 그래서 때로는 작가보다 비평가나 큐레이터의 SNS가 더 큰 정보를 준다. 특히 인스타그램은 누가 누구를 팔로우하는지, 좋아요를 눌렀는지까지도 보이는 공개적인 인맥지도망이다. 그러므로 다양한 큐레이터나 비평가들의 글을 구독한다면 자연스럽게 그들의 수많은 의견도 보고 듣게 될 것이다.

파올로 살바도르, ⟨paco monta al otorongo nergro⟩
린넨에 오일, 200×180cm, 2020, 이소영 작가 개인 소장,
Photo courtesy of Peres ProJects, Berlin, Germany.

김한샘, 〈진리를 마주한 천사〉
pigment print, acrylic, wood, 51.3x55.8x0.5cm, 2018년, 이소영 개인 소장, 디스위
켄드룸갤러리 사진 제공.

전 세계 아트 컬렉터들은 어떤 작품을 집에 걸었을까

《예술가가 되는 법》책의 마지막에는 제리 샬츠에게 도움을 준 사람들이 언급되어 있다. 샬츠는 마흔이 될 때까지 글을 써본 적 없었기에 끊임없이 다른 사람들의 작품을 연구하고 존경하며 모방해왔다고 말한다. 즉, 나의 부족함을 채워줄 수 있는 건 또 다른 사람들이다. 초보 컬렉터에겐 바로 선배 컬렉터일 것이다.

전 세계의 수많은 컬렉터를 인터뷰하는 매체를 활용하자. 내가 제일 즐겁게 보는 곳은 바로 컬렉터들의 데이터베이스인 '래리스 리스트Larry's List'다. (나도 래리스 리스트와 인터뷰를 했었다.) 사이트보다는 래리스 리스트의 인스타그램이 더 편리하다. 래리스 리스트를 보다 보면 요즘 컬렉터들은 어떤 작품을 사서, 어떻게 집에 걸어놓는지 알 수 있다. 우리 집에는 타데우스로팍을 통해 소장하게 된 리디아 오쿠무라Lydia Okumura의 작품이 있다. 이 작품은 얇은 금속봉으로 만들어져있다. 다소 독특한 형태의 이 작품을 소장하기로 결심한 것은 래리스 리스트 덕분이다. 어느 날 래리스 리스트에서 한 유럽 컬렉터의 벽에 설치된 금속 선으로 된 작업을 인상 깊게 봤기 때문이다. 만난 적 없는 선배 컬렉터의 집을 통해 내 컬렉션에 도움을 받았으니 얼마나 감사한 일인지.

이런 래리스 리스트에서 영감을 받아 유튜브에 '컬렉터의 집'이라는 코너를 만들었다. 친구 컬렉터의 집을 방문에 그들의 컬렉션을 소개하는 코너다. 2021년에는 리아트 컬렉터라는 인스타그램을 만들

리디아 오쿠무라, 〈Double〉
stainless steel rod, 152.4x101.6x7.6cm, 1984년, 이소영 개인 소장.
거실에 리디아 오쿠무라의 작품을 설치하고 있다.

어 한국 컬렉터가 어떤 작품을 소장하고 있는지 아카이빙하고 있다. 초보 컬렉터라면 이렇게 선배 컬렉터들의 작품을 살펴보면서 그들의 안목에 영감을 받도록 하자.

미술관에 전시되는 작품으로 안목을 기르자

대중들은 어디에서 작가와 작품을 접할까? 제아무리 인스타그램이 발달했다 해도, 유튜브 사용자 수가 늘었다 해도, 실제 작가와 작품 세계를 대중들이 면밀하게 만나는 곳은 '미술관'이다. 한 작가가 미술관에서 크게 전시를 열면 그 작가에 대해 알게 되는 사람이 늘어난다. 경매에서의 낙찰가도 다소 오르는 경향이 있다. 그래서 많은 작가가 미술관에서 전시를 하고 싶다고 한다. 작가에게 미술관에서의 전시는 무엇을 의미할까?

미술관과 박물관을 국가에서 지원하고 관리하는 이유는 한 국가의 문화의 힘을 미술관과 박물관에서 확인할 수 있기 때문이다. 그러므로 한 나라의 국공립 미술관에서 전시를 한다는 것은 문화적으로 이 작가의 예술성이 어느 정도 인정받았음을 의미한다.

미국의 대표적인 뉴욕현대미술관MOMA의 소장품 관리 정책을 살펴보면, 현대미술의 흐름과 생명력, 복잡성을 반영하는 높은 수준의 소장품을 설립·보존·문서화해서 대중에게 헌신을 표명한다고 나와 있다. 이 정책만 봐도 미술관은 소장품을 결정할 때 상당히 까다로운 편이다. 이러다 보니 갤러리에서도 전속 작가의 작품에 대해 미술관

에서 연락이 오거나 관심을 보이면 개인 컬렉터보다 미술관이 소장하기를 원한다. 이것은 결코 개인 컬렉터를 무시하는 행위가 아니라 한 작가의 작품이 미술관 안에 소장되면 또 다른 의미가 있기 때문이다.

평소에도 안목을 키우는
방법이 있을까요?

어느 날 내 유튜브에 이런 댓글이 달렸다.

"영상을 시작하자마자 '작품이 너무 예쁘다~'라고 해서 반발감이 듭니다."

나도 사람인지라 순간 당황스러웠다.

'내 말에 반발감이 들면 드는 거지, 왜 굳이 이렇게 댓글을 쓰는 걸까?'

그리고 생각했다. 하지만 이내 수긍했다. 작품을 두고 예쁘다고 하는 것에 대해 나는 어떻게 생각하는지 말이다. 사실 그날 내가 소개한 작품이 예쁜 작품은 아니었다. 추상작품이었고 '무엇이 예쁘다는 거지?'라고 미술을 좋아하지 않는 사람에게는 의아하게 느낄 수도 있었다. 아마 그래서 추상화를 보고 "예쁘다"를 연발하는 내가 부담스러웠을 수도 있다.

문득 나는 왜 '좋다'라는 표현보다 '예쁘다'라는 표현을 썼을까? 고민하게 되었다. 결론은 하나였다. 나에게 '작품이 참 예쁘다'는 의미는 '이 사람이 마음이 참 예쁘다'처럼 감동을 받았을 때의 긍정의 언어로 썼던 것이다. 하지만 그때 이후로 언어의 힘을 무섭게 느꼈다. 그렇게 나는 언어의 힘을 깨달았기 때문에 영상을 찍거나 작품을 소개할 때는 훨씬 다양한 형용사를 사용해 작품을 소개해야겠다는 생각이 들었다.

아트 컬렉터가 자주 쓰는 표현들

2021년에 발표된 안지연·김두이의 논문 〈'그림 모으기' 너머 – 에세이를 통해 살펴본 미술품 수집의 의미 –〉[24]에는 아트 컬렉터가 자주 쓰는 단어들의 목록이 있다. 컬렉터가 작품을 선택하거나 표현할 때 어떤 형용사를 쓰는지 조사한 것이다. 두 사람은 국내에 출간된 미술품 수집가가 쓴 3권의 에세이에서 자주 쓰는 단어를 추출했는데 대략 아래와 같다.

'중요한, 조형적인, 정신적인, 특별한, 간결한, 진정한, 오래된, 화려한, 저렴한'

어떤가? 미술품을 보고 위의 단어들을 사용하며 이야기해본 적이 있는가? 그렇다면 이 단어들이 미술품을 보는 과정에서 안목을 형성하는 데 어떤 도움을 줄까? 나는 내가 좋아하고, 소장하고 싶은 미술품에 대해 보다 명징한 감정을 이야기할 수 있어서라고 생각한다. 한국 사람들은 대부분 자신이 느끼는 감정에 대해 '좋아', '짜증나', '이상해', '예뻐' 등 뭉뚱그려 표현하는 경향이 있다. 이제는 작품을 천천히 감상하며 느낌이나, 깨달은 점, 또는 평가 등을 다양한 언어로 표현해보자. 수많은 작품을 깊고 다채롭게 느낄 수 있을 것이다.

능동적인 컬렉터가 되기 위해

모호한 감정을 어떻게 선명하게 표현할 수 있을까? 내 감정을 잘 표현할 수 있도록 초보 컬렉터들에게 유선경의 《감정 어휘》를 추천한다. 유선경 작가는 이렇게 말한다.

"다른 사람이 어떻게 느끼는지가 아니라 내가 어떻게 느끼는지 오롯이 자기 내부의 감각에 집중해보자. 처음에는 어색하고 서투를 수 있으나 습관화하면 나를 내 삶의 중심에 세울 수 있다."

유선경, 《감정 어휘》, 앤의서재, 2022.

안목이 없어 헤맬 때는 대부분 자신이 무엇을 느끼고, 왜 좋아하는 지 등 감정을 인지하지 못해서 생긴다. 나의 개성과 주체성, 고유성 이 담긴 아트 컬렉팅을 하기 위해서는 작품을 감상하는 시간 내내 마음의 주소를 찾고, 자주적인 감상자가 되어야 한다. 아래의 단어들을 사용하며 감상을 해나가는 연습을 해보자. 초보 컬렉터가 미술품을 감상할 때 내 감정과 의견에 더욱 정확하게 다가가기 위한 미술 감상 용 단어들을 나열했다.

잔인하다, 안쓰럽다, 쓸쓸하다, 척박하다, 애석하다, 애잔하다, 심 술궂다, 미련하다, 답답하다, 고약하다, 노련하다, 민첩하다. 상큼 하다, 시렵다, 허무하다, 헛헛하다. 먹먹하다, 외롭다, 긴장감을 준다, 설레인다 느긋하다, 평온하다, 안온하다

더불어 해외의 여러 아트 플랫폼에는 초보 컬렉터에게 도움이

되는 많은 미술 칼럼들이 나온다. 그중 내가 눈여겨보는 단어는 'emerging' 또는 'young'이다. 이런 단어와 연결된 키워드의 칼럼에는 젊은 작가들을 소개하는 글들이 많아 새로운 작가를 탐색해나가는 과정에 큰 공부가 된다.

미술 행사,
어디에 어떻게 참여할까요?

아트 컬렉터는 바쁘다. 일도 해야지, 전시도 가야지, 미술 유튜브도
봐야지 늘 미술을 끼고 살고 있기 때문이다. 하나 더 수많은 미술 행
사도 최대한 보려고 노력하는 것이 열정적인 아트 컬렉터의 삶이다.
열정이 많은 자는 큰 경험을 하고 그 경험이 다시 기쁨이 된다. 이제
여러 미술 행사를 살펴보자.

가장 대표적인 미술 행사,
아트 페어

초보 컬렉터가 가장 쉽게 미술과 친해질 수 있는 행사는 바로 아트
페어다. 앞서 나는 아트 페어는 미술품을 살 수 있고, 미술품을 팔기
위한 장터이므로 목적부터가 방문하는 이, 참가하는 이 모두 같아 편

하다고 말한 적 있다. 그렇다면 한국에서 꼭 챙겨야 할 아트 페어와 해외의 아트 페어에는 무엇이 있을까?

키아프 Kiaf(국내)

한국 화랑협회와 코엑스가 공동주관하며 2002년부터 열렸다. 한국에서 가장 뼈대가 굵은 아트 페어라고 해도 과언이 아니다. 보통 가을에 코엑스에서 열리고 해외 갤러리들도 많이 참여한다. 코로나 이후 홍콩과 중국의 아트 페어들이 과거만큼 활성화가 안 되면서 한국의 키아프가 전 세계의 주목을 받고 있다. 2022년 개최되는 키아프는 영국의 프리즈 아트 페어와 공동으로 개최되므로 더 중요한 아트 페어로 성장하고 있다. 나는 2021년 키아프의 스프루스마거스갤러리Sprüth Magers Gallery에서 로버트 엘프겐Robert Elfgen의 〈Giadamar〉 작품을 컬렉팅했다. 엘프겐은 나무에 작업하는 작가다. 이 작품을 봤을 때 기본적으로 나무가 가진 내추럴함과 본연의 무늬가 오로라인듯, 노을인듯 묘한 시간의 풍경과 참 잘 어울려 황홀하다고 생각했다. 전에도 엘프겐을 알고 있었지만, 아트 페어에 작품이 없었다면 직접 보지 못했을 것이고 컬렉팅하지 않았을 것이다. 이렇게 아트 페어는 눈으로 직접 보고, 선택에 이르기까지 큰 확신을 주기도 한다.

화랑미술제(국내)

매년 봄에 열리며 한국 화랑협회에 소속된 화랑들의 아트 페어로

로버트 엘프겐, 〈Giadamar〉
Metallic spray paint, wood stain, ink on wood, 100×130cm, 2021년, 이소영 개인
소장, Photo courtesy Sprüth Mager, ©Photo: Ingo Kniest.

1979년부터 열린 한국에서 제일 오래된 아트 페어다. 원래는 코엑스에서 열렸으나 2022년에는 세텍에서 열렸다. 한 해를 시작하는 아트 페어니만큼 국내 팬들이 꾸준하다. 장소와 일정은 매년 조금씩 변동되니 꼭 홈페이지를 확인 후 방문할 것을 권한다.

아트 부산(국내)

키아프와 달리 아트 부산은 미술품 컬렉터 출신인 손영희 대표가 2011년 설립한 사단법인이다. 국내에서 열리는 아트 페어는 매년 늘어나지만 지난해 문화체육관광부와 예술경영지원센터가 함께한 지난해 아트 페어 평가결과에서 아트 부산은 키아프와 더불어 공동 1위를 차지했다. 한국의 마이애미 아트 바젤이라는 별명을 가진 '아트 부산'은 유독 영 컬렉터들에게 인기가 많은 아트 페어다. 부산에 여행가는 겸 아트 부산 시기에 방문하는 컬렉터들이 많고, 키아프와 화랑미술제에는 오지 않는 해외 갤러리들을 참가시키면서 젊은 컬렉터들을 유입시켰다. 2021년의 경우 최대 판매액(350억 원)을 올린 것은 물론 최대 방문객 수(8만여 명)를 기록하는 성과를 거뒀다.

신규 아트 페어 1. 더 프리뷰 아트 페어 with 신한카드

2021년 봄, 재미있는 아트 페어가 열렸다. 신한카드의 주최로 진행된 이 아트 페어의 이름은 〈더 프리뷰 한남〉였다. 당시 나는 이 아트 페어를 소개하는 영상을 찍었고, 아트 페어에서도 작품을 여러 점

2020년 아트 부산의 초청으로 친구인 컬렉터 부부와 함께 소장품들을 전시하는 〈보통의 컬렉션〉展을 진행했었다.

Peres Projects, ART BUSAN&DESIGN 2020, Installation view
Photo courtesy Peres Projects, Berlin, Germany,
2020년 아트 부산의 전경.

구매했다. 이 아트 페어는 한번도 아트 페어에 나오지 않았던 신진 갤러리와 신진작가들을 소개하는 취지로 만들어졌다. 더불어 신한 카드로 결제하면 6개월 무이자 특혜가 있었다. 많은 영 컬렉터가 흥미롭게 구경했고, 새로운 아트 페어로 기억되었다. 2022년에는 〈더 프리뷰 성수〉도 진행되었다. 이런 신생 아트 페어에 등장했던 작가들 중, 과연 어떤 작가가 10년 뒤에도 중견 작가로 활발히 활동할까? 기대하는 마음으로 작품을 고르면 안목 형성에 도움이 된다.

신규 아트 페어 2. 을지 아트 페어

'10만 원 아트 페어'라는 슬로건으로 영 컬렉터들에게 인기가 많은 아트 페어다. 2019년에 시작했고 미술품을 균일가 10만 원에 판매하는 컨셉으로 유명하다. '더 많은 사람의 미술품 구매 경험 확산'이라는 취지로 진행된다.

아트 바젤(artbasel.com)

스위스 바젤에서 매년 6월에 열리는 세계 최대 아트 페어다. 1970년 스위스 바젤에서 시작해 2010년 6만 명 이상의 방문객을 유치했으니[25] 도시 바젤은 아트 페어 덕분에 생기가 돌았다 해도 과언이 아니다. 미국은 마이애미, 아시아는 홍콩에 개최되었다. 아트 바젤에는 특별 섹션이 있어서 신진작가나, 재조명 작가, 실험적인 작품도 볼 수 있다. 바젤 키즈도 꾸준히 운영해서 전 연령, 온 가족이 즐길 수 있

스위스 아트 바젤, ⓒ사진: 이준엽.

는 이상적인 아트 페어다.

프리즈 아트 페어(해외)

2003년 런던에서 영국의 현대미술을 알리는 역할로 시작한 아트 페어다. 10여 년 만에 세계적인 컬렉터들에게 인정받고 성장했다. 특히 2012년부터는 '프리즈 마스터스'를 만들어 동시대 미술 애호가들에게 '미술사 속 작품'을 보여주고 있다. 나는 매년 가을마다 런던

프리즈에 방문하는데, 2022년에는 서울에서도 프리즈 아트 페어가 열리기에 런던까지 가지 않아도 많은 갤러리의 작품을 한국에서 볼 수 있다. 하지만 런던에서 열리는 프리즈 런던은 아트 페어를 본 후, 조각공원을 지나 프리즈 마스터스로 갈 때마다 흥미진진한 미술사 탐험을 하는 것 같아서 상당히 좋아하는 루트다. 프리즈 마스터스는 미술사에서 만날 수 있는 피카소, 에곤 실레와 같은 뮤지엄급의 작품이 앤틱한 골동품들과 함께 소개되기에 다른 아트 페어와 차별화된다. 프리즈 서울에서 '포커스 아시아' 섹션에 소개된 아시아의 신진 갤러리와 작가들도 눈여겨보자.

아모리쇼(해외)

20세기 들어 처음 열렸던 아트 페어가 바로 아모리쇼Armory Show, International Exhibition of Modern Art다. 미국 최초의 현대미술전이기도 하다. 현대미술을 좋아하는 사람이라면 소변기를 뒤집어 〈샘〉이라는 이름을 붙인 마르셀 뒤샹Marcel Duchamp을 알 것이다. 1913년 2월 제69연대의 병기고에서 유럽 현대미술을 소개하는 큰 규모의 전람회가 처음 개최되었고, 뒤샹의 〈계단을 내려오는 누드〉가 미국에서 선보인 장소가 아모리쇼다. 결국 뒤샹 덕분에 아모리쇼는 여러 미술사 책에 그 어떤 아트 페어보다 이름이 자주 거론된다. 아트 페어에서도 미술사의 역사가 발아한다고 생각하면 내가 가는 아트 페어에 어떤 작품이 등장할지 늘 기대가 된다.

프리즈 런던, Frieze London 2021
Photo courtesy of Linda Nylind/Frieze. ©Photo: Linda Nylind,

위성 페어(해외)

해외 아트 페어 여행 시 반드시 시간을 내어 들리는 페어들이다. 지구 주변에 위성들이 돌듯이, 큰 아트 바젤이 열리는 시기에 여러 페어들이 주변에 함께 열린다. 이 페어들을 위성 페어라고 부른다. 대부분 유명한 작가들은 아트 바젤에 등장하고 아직 유명하지 않은 신진작가들이 위성 페어에 주로 나온다. 대표적인 위성 페어로는 언

타이틀Untitled 아트 페어와 나다Nada 아트 페어가 있다. 가끔 바젤이나 프리즈를 돌다 보면 가격을 듣고 놀라 지칠 때가 많은데 오히려 이런 위성 페어에 가면 새로운 시도를 하거나 진보적인 젊은 작가, 또는 중견 이상이지만 아직 시장에 알려지지 않은 작가들의 작품을 만날 수 있다. 마스터급의 작가들만 보다가 나다 아트 페어에 가면 젊은 에너지가 넘치는 느낌이라 환기가 된다. 그래서 나는 아트 바젤 시기가 되면 나다와 언타이틀 페어를 제일 재미있게 보는데, 이런 위성 페어에 등장하는 신진작가들은 신기하게도 2~3년이 지나면 큰 아트 페어에서 볼 수 있기 때문이다.

대표적으로 기억나는 작가가 로버트 나바Robert Nava다. 나는 2018년 마이애미의 나다 아트 페어에서 로버트 나바의 작품을 보고 관심이 가서 가격도 물어보고 리스트도 받았으나, 100% 마음에 들지 않아 다음에 거래하겠다고 거절했다. 당시 가격은 크기에 따라 달랐지만 내가 물어봤던 작품의 가격은 1,500만 원 전후였다. 그 이후 2021년에 페이스갤러리가 로버트 나바를 전격 영입했다. 다시 가격을 알아보니 4,000만 원 이상이었고, 수요가 너무 많아 vip들에게만 작품을 팔 수밖에 없다는 것이었다. 이렇듯 위성 페어에서 좋은 신인을 잘 고르면 훗날 성장하는 모습을 볼 수 있다. 컬렉터들에게 가장 큰 보람은 내가 선택한 신진작가가 점차 큰 미술 무대로 나아가는 것인데, 그런 경험을 한번 해본 컬렉터는 가치와 상관없이 신진작가를 발굴하기 위해 위성 페어를 자주 찾는다.

아트 페어를 즐기는
3가지 방법

아트 페어는 생각보다 크고 복잡하다. 이런 아트 페어를 효율적으로 즐길 수 있는 3가지 방법이 있다. 첫째, 우선 모르는 도시에 도착해서 여행을 왔다고 생각하고 지도를 펼치는 것이다. 페어마다 입구에 지도가 있다. 이 지도를 펼쳐들고 본 곳은 체크하고 돌아야 한다. 그렇지 않고 생각 없이 다니면 숲에서 길을 잃고 제자리걸음만 하듯이 같은 부스만 돌 수 있다.

둘째, 아트 페어의 섹션을 이해하며 보는 것이다. 그래야 안목이 생긴다. 아트 페어 또한 기획의 결정판이기 때문이다. 스위스 아트 바젤의 경우 신진작가 부스가 있고, 높이와 크기에 제한 없이 작품을 볼 수 있는 언리미티드Unlimited관이 있다. 프리즈 아트 페어 역시 조각공원에 조각들이 전시되어 공공미술과 친해질 수 있는 기회를 준다. 아트 페어에서도 부족한 부분을 조정해나가고자 미술관이나 비엔날레처럼 콘셉트를 잡는다. 초보 컬렉터라면 각 페어 안에 있는 콘셉트 부스를 살피자.

마지막은 페어에서 제공하는 많은 부대행사에 참여하라는 것이다. 어떤 페어건 무료 또는 소정의 참여비를 받고 강의를 제공하거나 교육이나 도슨트를 제공한다. 나도 컬렉터이자 미술교육인으로서 국내와 해외에 많은 아트 페어 행사에서 강의나 세미나를 진행했다. 화랑미술제나 대구아트 페어에서는 초보 컬렉터를 위한 강의를 했

고, 카이프에서는 어린이들에게 현대미술을 진행하는 '키아프 키즈'를 진행했다. 또한 아트 부산과는 연간 1년씩 신규 컬렉터를 위한 강의를 길게 진행하는 영 컬렉터 서클을 진행했다(YCC). 이 밖에도 많은 페어에서는 아티스트 토크를 열거나, 갤러리 세미나를 진행한다. 각종 아트 페어 홈페이지에 들어가 다양한 미술행사에 참여해보자. 그러다 보면 적극적인 페어 관람자가 될 수 있을 뿐만 아니라 현대미술과도 친해질 수 있다. 더불어 이런 행사는 나와 취향이나 관심사가 비슷한 또 다른 아트 컬렉터들이 참여하기 때문에 컬렉터 친구들을 만날 수 있는 좋은 시간이 된다. 나는 2019년 12월 마이아미 아트 바젤에서 제공하는 투어 프로그램을 통해 한 갤러리를 소개 받았다. 그 갤러리에서 당시 신진작가였던 코악KOAK의 작품을 컬렉팅했다. 이제 코악의 작품은 내가 샀던 금액으로는 살 수 없고, 작품을 기다리는 대기자들도 상당히 많아졌다고 한다. 실제 페어에서 움직이며 얻는 정보는 가치가 있다.

봄	여름	가을	가을
• LA 프리즈 아트 페어 • 화랑 미술제 • 홍콩 아트 바젤 • 뉴욕 아모리쇼 • 아트 부산	• 스위스 아트 바젤	• 키아프 • 런던 프리즈 아트 페어 • 서울 프리즈 아트 페어	• 대구 아트 페어 • 상하이 아트 페어 • 뉴욕 프리즈 • 마이애미 아트 바젤

전 세계 곳곳에서 열리는
비엔날레를 주시하라!

비엔날레는 미술계의 올림픽으로 불린다. 그만큼 전 세계의 국가들이 참여하며 초보 컬렉터 입장에서 가장 동시대적인 미술행사라고해도 과언이 아니다. (이탈리아어로 비엔날레는 '2년마다' 라는 의미고 3년마다 열리는 행사가 '트리엔날레'다.) 비엔날레는 전세계 예술의 네트워킹을 보여주고, 미술과 동시대적 담론을 형성하며 매력적인 신진작가를 만날 수 있는 장소다. 사실 비엔날레의 역사를 살펴보면 산업화와 예술의 자본주의화, 정치의 타락과 함께 비엔날레도 건강하지 않았던 시기가 있다. 특히 베니스 비엔날레가 지금의 위치에 있게 된 건 오히려 2차 세계대전 이후다. 2차 사계대전 이후 유럽뿐 아니라 미국에서 출현한 다양한 예술을 수용했고, 1960년대초 아시아 최초로 일본이 참여하고 1995년 한국이 참여하면서 아시아권 국가들의 예술도 수용하게 되었다. 베니스뿐 아니라 여전히 세계 각국에서 열리는 비엔날레는 20세기 문화예술의 지도를 보여준다.

광주 비엔날레(국내)

한국과 아시아에서 가장 먼저 생긴 비엔날레다. 1995년 광복 50주년과 '미술의 해'를 기념하고 한국 미술 문화를 새롭게 도약시키는 한편, 광주의 문화예술 전통과 5·18 광주 민주항쟁 이후 광주의 민주정신을 새로운 문화적 가치로 승화시키기 위해 창설되었다. 재단

법인 광주비엔날레와 광주광역시의 공동주최로 중외공원문화벨트 일원에서 2년마다 약 3개월간 열린다. 실제 해외의 능력있는 큐레이터들이 감독으로 많이 역임해왔고, 시간이 흐르고 다시 공부를 해보면 광주 비엔날레에 참여했던 작가 중 현대미술계에서 활약했던 좋은 작가들도 많다.

부산 비엔날레(국내)

광주 비엔날레와 더불어 국내의 양대 비엔날레다. 1981년 지역 작가들의 자발적인 의지로 탄생한 부산 청년 비엔날레와 1987년에 바다를 배경으로 한 부산 국제바다 미술제, 그리고 1991년의 부산 야외 조각 대전이 1998년에 통합되어 부산 국제 아트 페스티벌PICAF로 출범했다. 청년 비엔날레, 바다 미술제, 조각 심포지엄의 3가지 행사가 결합된 것은 부산 비엔날레가 세계에서 유일하다. 또한 행사를 통해 형성된 국제적인 네트워크는 국내 미술을 해외에 소개하고 확장시킴과 동시에 글로벌한 문화적 소통으로서 지역문화 발전을 이끄는 역할을 해왔다. 또한 해양도시 부산이 가지고 있는 고유의 지역성을 담아내며 '역동성'과 '청년성'을 주요 특징으로 하고 있다.

미디어시티 비엔날레(국내)

테마가 독특한 비엔날레도 추천한다. 바로 서울시립미술관의 '미디어시티 비엔날레'다. 2000년부터 서울시립미술관은 독창적으로

미디어아트를 비롯해 미디어의 개념을 연장하는 다양한 형태의 예술을 선보이는 비엔날레를 진행한다. 현대미술이 이미 미디어로 확장된 이 시점에 미디어시티 비엔날레는 미디어아트의 다양한 흐름과 메시지를 소개하는 전시회다.

베니스 비엔날레(해외)

이탈리아의 베니스에서 2년에 1번 이루어지는 주요 현대 미술전으로 1895년 국왕부부의 결혼을 기념하기 위해 시작되었다. 첫 전시는 '베니스 국제 미술 전시회'라는 이름이었고 미술시장의 활성화를 위해 열렸으므로 1960년대 후반까지 작품을 판매했다(첫 전시에서 작품의 절반 이상이 팔렸다). 참가국은 프랑스, 영국 등 유럽 주요 국가였고, 1907년 최초의 국가관인 벨기에를 시작으로 영국(1909), 프랑스(1912), 러시아(1914), 스페인(1922), 미국(1930)이 문을 열었으며, 2차 세계대전 이후에야 남미, 아프리카 등 여러 국가들이 참여하며 본격적으로 국가관이 생겼다. 미술뿐만 아니라 1932년 베니스 영화제가 시작되었고, 1968년에 시작된 건축은 1980년 베니스 건축 비엔날레로 독립 개최되면서 미술 분야 못지않게 인기가 많다. 베니스 비엔날레의 출범은 훗날 수많은 비엔날레를 탄생하는데 신호탄이 되었다. 본 전시 아르세날레Arsenale와 국가관별 전시 자르니디Giardini를 중심으로 열리며 한국은 마지막으로 상설 국가관을 획득한 나라로 1995년 한국관이 생겨 꾸준히 세계 미술 애호가 대상으로 한국

작가들을 소개하고 있다. 매년 황금사자상과, 은사자상, 황금사자 공로상을 뽑는데 이런 작가들에 대해 공부해두는 것도 좋다.

휘트니 비엔날레(해외)

휘트니 비엔날레Whitney Biennale는 1932년부터 미국의 작가 발굴을 목적으로 회화와 조각 부문으로 나누어 한 해에 2번 개최했다가 1973년부터는 2년에 1번씩 개최되었다. 1975년에는 비디오, 1977년에는 영화까지 장르를 넓혔고, 1997년부터는 참가 자격을 미국 시민에서 미국에 거주하는 외국인으로 확대했다. 아무래도 현대미술시장의 50%가 미국이다 보니(현대미술시장의 크기를 백분율화했을 때), 휘트니 비엔날레 라인업이 발표되면 많은 영 컬렉터들이 흥미로워한다. 2019년 휘트니 비엔날레에 참가한 한국계 작가로는 갈라 포라스 킴Gala Porras Kim, 신혜지, 마리아 루스 리maria ruth lee, 크리스틴 선 킴Christine Sun Kim이다.

상파울루 비엔날레 (해외)

상파울루 비엔날레Bienal de Sao Paulo는 베니스 비엔날레와 휘트니 비엔날레와 더불어 3대 비엔날레 축제로 손꼽히는 비엔날레로 1951년부터 시작되었다. 김환기, 박서보, 이건용, 박현기 등 수많은 한국의 근현대작가들이 상파울루 비엔날레에 진출했었다. 2021년 상파울루 비엔날레에 참여했던 한국 작가는 사진작가 이정진이 있다.

베니스 비엔날레에서 눈도장을 찍어라

많은 컬렉터가 스위스 아트 바젤이 열리는 6월 초에 베니스 비엔날레도 간다. (베니스 비엔날레는 2년에 한 번이지만 맞춰서 간다.) 이유는 베니스 비엔날레에 가서 작품을 본 후 스위스 아트 바젤에서 해당 작가의 작품이 있으면 사는 경우가 때문이다. 나도 2019년 스위스 아트 바젤에서 본 작품을 베니스 비엔날레에서도 보며 컬렉션을 잘했다는 생각에 기분이 좋았다. 여행 일정 상 아트 바젤을 먼저 갔고 거기서 작품을 구매 후, 베니스 비엔날레에 가서 봤지만 말이다.

이렇듯 요즘 아트 컬렉터들은 자신이 컬렉팅하고 싶은 작가가 비엔날레 전시 라인업에 올라오면 반갑게 찾아보고 일부러 시간을 내 찾아가기도 한다. 비엔날레와 미술시장이 따로 떨어져서 움직이는 것이 아니라 가까이 움직이는 것은 건강한 예라고 생각한다. 자, 그렇다면 역대 베니스 비엔날레 사이트에서 전시에 참여한 작가 중 내가 좋아하는 작가가 있는지 역으로 찾아보는 것도 좋은 공부가 될 수 있다.

더 프리뷰 아트 페어를 기획하다

이미림, 조윤영 아트미츠라이프 공동대표
이미림 @mirimirimii / 조윤영 @yyoungg.cho

더 프리뷰 아트 페어를 만들며 크게 2가지를 생각했다. 아트 페어가 중요한 미술시장 플랫폼이 된 지금 기존 시장이 충족시키지 못하는 좀 더 다양한 수요가 있을 것으로 보았고, 그중 신진작가라는 니치 마켓을 공략했다. 이에 맞게 신한카드 주최로 '미리보기'를 의미하는 '프리뷰preview'라고 페어 이름을 짓고, 새로운 갤러리, 작가, 작업을 가장 먼저 소개하는 장으로 포지셔닝했다.

신진화랑들에게는 아트 부산, 키아프 같은 기성 아트 페어의 문턱이 너무 높다. 상대적으로 가격이 낮은 신진작가의 작품만 판매해서는 페어 참가에 드는 비용을 커버하기도 힘들어 대부분은 작가를 홍보하는 데 참가의 의의를 둔다. 하지만 그마저도 대형화랑에 밀려 소외되기 쉽다. 우리는 이들 화랑만을 위한 독립된 시장이 꼭 필요하고, 또 이 마켓에 대한 수요도 있을 것이라 보고 이러한 아트 페어를

기획하게 되었다.

　또 하나는, 기획자의 역할에 대한 고민이었다. 미술계에 15년 가량 몸담으며 갤러리 세대교체가 일어나는 시기를 몇 차례 경험했다. 최근 몇 년간 새로운 기획자들이 운영방식도 제각각인 다양한 공간을 오픈하며 기획력을 앞세워 독자적으로 활동하는 모습이 신선한 충격이었다. 갤러리는 결국 작품을 파는 비즈니스다. 작품이 판매되어야 작가들도 작업을 이어나갈 수 있다. 기성 미술시장과의 접점이 없던 이들 신생 공간들을 한 곳에 모아 판매 채널을 넓혀주고 이들의 활동을 기존 미술시장 관객에게 소개하는 것만으로 의미가 있을 거라고 판단했다. 소셜미디어, NFT가 기존 유통 채널에 새로운 변화를 가져오겠지만 오프라인 전시는 여전히 작가들의 작업을 알릴 중요한 기회이고, 작가를 발굴하고 양성하는 갤러리의 역할 또한 존중되어야 한다고 생각한다.

미술계에 주목해야 할
상art awards이 있나요?

미대생 시절 야간 작업을 하다가 문득 동기들과 이런 대화를 한 적이
있다.

"넌 왜 미대에 왔어?"

"언제부터 미대에 가고 싶었어?"

이런 주제들로 대화를 하다가 우리는 공통점을 발견했다. 어린 우
리를 미대까지 이끈 건 다름 아닌 어린 시절 받았던 '미술상'이었다.
나와 동기들은 대부분 초등학교 시절 미술 선생님에게 '미술에 소질
이 있다'는 칭찬을 받았고, 나아가 어릴 때 받은 상이라곤 '미술상'이
전부라는 이야기를 했다. 아이는 성장기에 받는 상에 강한 영향을 받
는다. 글짓기상을 받으면 내가 글 쓰는 것에 소질이 있는 것 같고, 수
학 관련 상을 받으면 수학에 소질이 있다고 생각하기 때문이다. 작가
들도 마찬가지일 것이다. 미술상을 받으면 더 잘하고 싶고 더 잘해야

한다는 생각이 들 것이다. 그래서 나는 강의 때마다 주요 미술상들을 꼭 체크해서 공부해보라고 말한다. 개인적으로 꾸준히 살펴보는 미술상들도 많은 편이다. 물론 상이 중요한 것은 아니다. 미술 자체가 서열을 만들고 상을 받는 작품만 좋은 작품이 아니라는 것은 모두가 알 것이다. 하지만 초보 컬렉터가 망망대해 같은 미술시장에서 지표를 가지고 작가를 고르는 것은 쉽지 않다. 그럴 때 여러 미술계 전문가들이 심사하거나, 역사가 깊은 미술상에 뽑힌 작가들을 대상으로 공부하면 좋은 나침반이 될 수 있다.

2021년 대구미술관에서 주는 22회 이인성 미술상을 탄 화가 유근택은 〈경북일보〉와의 인터뷰에서 "존경하는 이인성 선생님을 기리는 큰 상을 받게 되어 두려우면서도 무한한 영광으로 생각한다. 이 상은 더욱 정진하라는 준엄한 자성적 채찍이면서 세상에 화가적 의무를 다하라는 의미로 생각하겠다"[26]고 말한 바 있다. 이처럼 미술상은 작가에게 결론적으로 나의 작품이 우수해서 받았다는 생각보다는 이 상을 받았으니 내가 더 열심히 작업해야겠다는 마음의 동력이 된다. 그래서 나는 미술상을 받은 작가를 꼭 컬렉션하라는 의미가 아니라 상을 받은 작가들의 향후 행보도 살피며 컬렉션하면 좋다고 이야기한다.

국내와 해외에도 좋은 미술상들이 많은데 기본적으로 초보자가 꼭 알아야 하는 미술상에는 무엇이 있을까?

초보 컬렉터가 알아야 할 국내상

- 국립 현대 미술 올해의 작가상

- 금호 영 아티스트상

- 국립현대미술관 젊은 모색전

- 송은 미술대상

- 신도리코 미술상

- 리움 아트 스펙트럼

- 종근당 예술지상

- 두산레지던시 뉴욕

한국의 많은 미술상 중에서는 당연히 한국을 대표하는 국립현대미술관 올해의 작가상도 중요하지만 나는 되려 금호 영 아티스상이나 송은 미술대상을 눈여겨보는 편이다. 이 상들은 내 또래의 젊은 작가들 1980~1990년대생이 참여하기 때문에 실질적으로 컬렉팅과도 의미있게 연결될 수 있다. 나는 배혜윰이라는 작가를 좋아해서 2점 정도 컬렉팅했는데 금호 영 아티스트상을 받았을 때 작가와의 대화 프로그램도 신청했었고, 그 이후 국립현대미술관에서의 젊은 모색전에서도 작품을 봤다. 이렇게 한 작가가 비슷한 해에 여러 개의 상에 등장한다는 것은 대중들에게 더 많이 알려질 기회가 있다는 의미고 미술계에서도 열심히 작업하는 작가로 인정을 받았다는 증거이기도 하다. 나아가 송은에서 진행하는 송은 미술대상에 참가했던

작가의 경우 박경률, 김경태, 최고은의 작품을 소장하기도 했다. 보통 상을 받기 이전에 이미 소장했던 경우도 있고, 상을 받은 후 전시가 열리면 기다렸다가 소장하는 경우도 있다. 송은 미술대상의 경우예선과 본선의 심사위원은 주로 40대의 큐레이터와 작가, 평론가다. 몇 해 전 다른 미술상을 받은 작가가 심사위원이 될 정도로 젊은 관계자로 구성되어 있다.

초보 컬렉터가 알아야 할 해외 미술상

- 터너상 Turner Prize
- 휴고보스상 Hugo Boss Prize
- 맥아더 팰로우쉽 Macarthur-foundation-fellowsh

위의 3가지 아트 어워즈는 초보 컬렉터가 컬렉팅 공부를 염두해두고 보는 상이라기보다는 현대미술에서 꼭 알아야 하는 작가들을 소개한다고 생각하는 것이 좋다. 나는 특히 휴고보스상을 늘 흥미있게 지켜본다. 휴고보스상은 2년에 한 번 뉴욕의 구겐하임 미술관에서 전시가 열리므로 대중들에게 더 널리 작가의 작품이 소개될 수 있기 때문이다. 역대 휴고보스상에 노미네이트 된 작가들을 보면 매큐 바니Matthew Barney, 피에르 위그Pierre Huyghe, 더글라스 고든Douglas Gordon 등 스타 작가들이 많다. 한국인 작가로는 2016년에 애니카 이Anicka Yi가 한국인 최초로 휴고보스상을 받았다. 휴고보스상은 나이와 성별

국적에 상관없이 모든 예술가들을 대상으로 하며, 세계적인 큐레이터와 비평가로 구성된 심사위원이 선정한다. 그래서 예술상을 공부하다 보면 여러 상에 등장하는 작가들을 발견할 수 있다. 세실리아 비쿠냐Cecilia Vicuña는 휴고보스상에 노미네이트 된 이후 2022년 베니스 비엔날레 황금사자상을 수상했다. 시몬 레이Simone Leigh 역시 2018년 휴고보스 수상자였는데, 2022년 베니스 비엔날레 사상 최초로 흑인 여성으로서 미국관을 대표하는 작가가 되었다. 이렇게 여러 상에 등장하는 작가들은 반드시 반드시 탐구해보는 것이 좋다. 내가 꼭 이 작가의 작품을 컬렉팅하지 않더라도 현대미술계의 현재와 미래를 내다보는 안목을 키울 수 있다.

35세 이하만 받을 수 있는 상이 있다

더 알아보면 좋은 해외 미술상이 있다. 2009년부터 시작한 '퓨처 제네레이션 아트 프라이즈Future Generation Art Prize'다. 나는 매년 강의에서 이 상에 대해 탐구하는데 큰 공부가 된다. 이 상은 자격 기준을 '35세 이하'로 정했다. '젊은 작가상'을 내세우는 다른 미술상의 자격 기준이 약 40세임을 본다면 상대적으로 낮은 편이다. 이 상의 설립자 빅토르 핀축Victor Pinchuk은 20억 파운드 규모의 자산을 가진 우크라이나의 2번째 부자이자, 런던의 큰손으로 불리는 인물이다. 그는 화려한 인맥으로 이 상의 이사회를 구성했다. 이사회에 발탁된 인물로는 구겐하임미술관 관장, 뉴욕현대미술관 관장, 프라다의 수석 디자이너 등이다. 또 흥미로운 부분은 선정된 작가에게 멘토 역할을 하는 후원 작가가 있다는 것이다. 멘토 작가들로는 안드레아 구르스키, 데이안 허스트, 제프 쿤스, 무라카미 다카시 등이 있다. 이 상을 수상한 한국계 작가로는 2021년 이미래가 특별상을 수상했고, 2019년 갈라포라스 킴이 노미네이트 됐었다.

이 외에도 '아브라즈 그룹 아트 프라이즈Abraaj Group Art Prize'도 있다. ENASA(중동, 북아프리카 및 남아시아) 지역의 작가를 대상으로 하는데[31], 현대미술계에서 가장 영향력 있는 인물로 꼽히는 한스 울리히 오브리스트Hans Ulrich Obrist를 심사위원으로 두고 있기에 살펴보면 좋다. 하지만 미술상을 받지 않은 작가라고 해서 좋지 않은 작가가 결코 아님을 기억하길 바란다. 미술이라는 것은 그만큼 주관적이기 때문이다.

꼭 알아야 할 세계적으로
유명한 컬렉터로는 누가 있나요?

과거에 내가 초보 컬렉터였던 시절, 실수도 많이 하고, 여러 가지 경험을 하고 있을 때 영국의 한 갤러리 디너에 간 적이 있다. 당시에는 런던에서 열리는 아트 페어 기간이었기에 나 역시 미술 여행을 간 터였다. 보통 갤러리가 디너를 열면 vip들이 초대가 되는데, 한국 컬렉터는 많이 없었던지라 나도 초대를 받았었다. 갤러리 디너에 가면 처음 보는 컬렉터끼리도 대화를 나누는 편이다. 보통 서로가 컬렉팅한 작가나 갤러리, 요즘 눈여겨보고 있는 작가에 대해 이야기한다. 그런데 나의 맞은편에 앉아있는 70대 남성 컬렉터가 나에게 이런 질문을 했다.

"넌 존경하는 아트 컬렉터가 누구니?"

나는 그 순간 대답을 못하고 머뭇거렸다. 떠오르는 컬렉터들은 많았지만, 생각해보지 않은 질문이었기 때문이다. 좋아하는 것을 더 좋

아하기 위한 공부에는 끝이 없기에 아트 컬렉팅을 하다 보면 무수히 많은 선배 컬렉터들의 기사나 인터뷰를 많이 접하게 되고, 책과 영상에는 등장하지 않는 실제 뒷이야기도 많이 듣게 된다.

그렇다면 초보 컬렉터가 꼭 알아야 할 세계의 아트 컬렉터들은 누가 있을까? 각 컬렉터들이 주로 모은 작품이나, 작가 또는 특징을 살펴가며 만나보자.

가장 가까운 곳에 가장 멋진 미래가 있다, 거트루드 스타인

컬렉터들을 위인전으로 만든다면 가장 인기가 많을 컬렉터가 바로 거트루드 스타인Gertrude Stein일 것이다. 시인이자 소설가였던 그녀는 가족이 모두 컬렉터였고, 어린 시절부터 해외를 많이 돌아다녔기 때문인지 감식안이 뛰어났다. 그는 오빠 레오 스타인과 함께 앙리 마티스의 지금은 대표작이 된 〈모자 쓴 여인La Femme au chapeau〉을 컬렉팅한 후 파블로 피카소의 작품도 컬렉팅했다. 그는 집에 당대 진보적인 이 두 화가의 작품을 나란히 걸어놓았고, 많은 사람이 거트루드 스타인의 집에 가보고 싶어했다(하지만 그녀는 글쓰는 데 집중해야 한다는 이유로 오직 토요일에만 사람들을 오라고 했다). 심리학을 전공해서였을까? 그녀는 예술가들의 마음을 잘 알았고 그들을 선의의 경쟁을 하게 했다. 1968년 〈뉴욕타임즈〉는 '거트루드 스타인의 살롱(파리에 살던 집)은 미술사 최초의 현대미술관이었다'는 기사를 남겼다. 세잔, 르누아르, 고갱, 마티스, 피카소 등이 모두 아직 사람들에게 알려지기 전 거

트루드 스타인이 컬렉팅한 작가들이다.

> "글을 쓰거나 그림을 그리는 사람이 행복한 이유는 날마다 기적을
> 경험하기 때문이다. 기적은 정말 날마다 오니까."

거트루드 스타인이 남긴 이 말을 보면 그녀가 얼마나 예술가들의
삶을 경이롭게 생각했는지 알 수 있다. 그녀는 미국인이었지만 프랑
스 파리를 사랑했고, 당시 파리의 예술가들을 진심 어린 마음으로 후
원했다. 내가 가장 인상깊었던 거트루드 스타인의 명언은 바로 젊은
작가 헤밍웨이에게 건넨 컬렉터로서의 조언이다.

"당신은 그림이든지 옷이든지 하나는 살 수 있어요. 다 살 수는 없
어요. 입고 있는 옷차림이 유행이 좀 뒤처진다 해도 신경 쓰지 마시
고 튼튼하고 편안한 옷을 사세요. 그러면 당신은 절약된 옷으로 그림
을 살 수 있을 거예요."

이에 대해 헤밍웨이가 이렇게 말한다.

"하지만 제대로 된 양복 한 벌 사지 않는다고 해도, 제가 갖고 싶은
피카소의 그림을 살만큼의 돈은 없을 겁니다."

그러자 거트루드 스타인은 다시 이렇게 대답한다.

"아니에요. 피카소는 이미 당신에게 맞는 값이 아니죠. 당신 또래
즉 말하자면… 당신의 나이와 비슷한 또래의 그림을 사세요. 젊은이
들 가운데는 언제나 좋은 작가가 있기 마련이죠."

거트루드 스타인에게는 피카소가 신진작가였기에 그의 작품을 소장할 수 있었다는 뜻이다. 그는 헤밍웨이에게 너만의 젊은 동년배 작가를 사라고 조언했다. 이 조언은 21세기의 컬렉터인 나에게도 큰 도움이 되었다.

인생은 짧아도 예술은 길다, 페기 구겐하임

페기 구겐하임Peggy Guggenheim은 미국의 컬렉터로 2차 세계대전 당시 유럽의 초현실주의 화가들의 작품을 하루에 한 점씩 샀다는 풍문이 있을 정도로 열정적인 컬렉터다. 그는 나치에 의해 위험에 처한 파리의 예술가들을 미국으로 탈출시키는 데 결정적 역할을 했다. 마르크 샤갈Marc Chagall, 이브 탕기Yves Tanguy, 막스 에른스트Max Ernst, 마르셀 뒤샹, 만 레이, 페르낭 레제Fernand Leger 등 모두 페기 구겐하임이 지원했고 도왔고 지지했던 예술가들이다. 또한 그는 여성작가 31인 기획전에 프리다 칼로를 포함시켜 프리다 칼로를 미국에 진출시킨 장본인이기 하다. 신인화가 공모전도 진행했는데 여기서 뽑힌 작가가 잭슨 폴록Jackson Pollock이다. 페기는 인생 통틀어 폴록을 발견한 것이 자신에게 큰 성취라고 말했다. 지금도 베니스의 페기구겐하임미술관에 많은 방문자들이 들린다. 60~70년전 그녀가 비교적 합리적인 가격에 사들인 작품들은 지금은 미술사 뼈대를 이루는 거장들이다. 그녀의 삶을 보면 인생은 짧아도 예술은 길다는 말이 늘 떠오른다.

컬렉터가 마이애미를 바꾸다, 루벨 패밀리

나는 해외의 여러 아트 페어 중 12월에 열리는 마이애미 아트 바젤을 제일 좋아한다. 1년을 마무리하는 느낌이라 축제같기도 하고, 무엇보다 겨울의 마이애미는 '썸머 징글벨'을 느낄 수 있는 곳이기 때문에 현실에서 가장 멀리 달아난 기분이 들기 때문이다. 마이애미 아트 바젤에 가는 사람은 곳곳에서 루벨 패밀리의 손길과 정신을 느낄 수 있다.

루벨 부부는 1993년 마이애미의 마약과 불법무기를 몰수해 보관하던 창고 건물을 싸게 사서 뉴욕에서 마이애미로 이동했고, 1994년도에는 '루벨 컬렉션'이라는 간판을 걸고 현대미술관이자 개인 컬렉션을 오픈했다. 당시 마이애미에는 현대미술관이 별로 없었고 사람들 역시 현대미술에 관심이 없었는데 이를 계기로 현대미술이 활성화되어 바젤을 마이애미에서 유치하는 데도 중요한 계기가 되었다.

슈퍼리치 컬렉터, 아르노와 피노

해외에는 이름만 들어도 알만한 기업인 컬렉터들이 꽤 많다. 그중에서도 가장 유명한 2명이 있다. 미술품 경매 회사 크리스티의 소유주이자 구찌, 입생로랑, 발렌시아가 등을 소유한 프랑수아 피노 Francois Pinault와 루이비통, 디올, 펜디 등을 보유한 '베르나르 아르노 Bernard Arnault'다. 아르노와 피노. 이 두 사람은 명품 패션업계의 쌍두마차지만, 아트 컬렉터로도 명성이 높다.

프랑수아 피노 회장은 〈포춘Fortune〉에 따르면 전 세계에서 27번째로 재산이 많은 거부이자 현대미술품 수집가로 유명하다. 재산의 1/10이 미술품일 정도로 슈퍼 리치Super Rich 컬렉터다. 파블로 피카소, 피에 몬드리안, 제프 쿤스를 비롯해 최소 2,000점 이상의 작품을 소장하고 있는 것으로 알려진다. 슈퍼 리치라는 단어를 듣자마자 거리감이 들 수 있지만 피노의 컬렉션에 어떤 작가의 작품들이 있는지 알아두는 것은 유용한 현대미술 공부다. 피노 역시 1년에 대략 20명의 아티스트를 직접 만나고, 끊임없이 전시장을 찾아다니며 공부하는 컬렉터이기 때문이다. 피노는 이렇게 말했다

> "기업가로서 미술품을 수집하는 이유는 과거를 돌아보지 않고 오늘과 미래를 보기 위해서다. 오늘날 동시대 작가들과 이야기하고 작업실을 방문하다 보면 미래가 보인다."[27]

피노는 2021년 5월, 프랑스 파리에 있는 1889년 만국박람회를 기념해 지어진 상공회의소 건물을 개조해 거대한 현대미술관을 열었다. 미술관 이름 역시 '피노 컬렉션'이다. 건축 디자인은 안도 다다오가 맡아 역사성이 있는 건물의 고풍스러움을 유지하면서도 현대적으로 개조했다. 피노 컬렉션이 오픈하자마자 사람들이 줄을 섰고, 나도 2022년 4월 파리에 가서 피노 컬렉션을 감상했다. 피노 컬렉션에서는 펠릭스 곤잘레스 토레스Félix González-Torres와 로니 혼Roni Horn의

전시와 찰스 레이Charles Ray의 전시가 진행되고 있었다. 이렇게 슈퍼 리치 컬렉터의 뮤지엄에서 진행하는 전시를 통해 우리는 그의 컬렉션을 직접적으로 감상하고 공부해나갈 수 있다.

———

피노 회장을 거론하면 저절로 떠오르는 사람이 바로 베르나르 아르노다. 아르노는 루이비통, 디올, 펜디를 보유한 루이비통 모엣 헤네시Louis Vuitton-Moët Hennessy, LVMH 그룹의 회장이다. 아르노 역시 '2008 아트 컬렉터 톱 200'에 들 정도로 전 세계 미술계에 적잖은 큰 영향력을 발휘한다. 그는 20~21세기 현대미술을 중심으로 컬렉션을 시작해 주요 작가들의 작품을 1,000여 점 이상 소장 중이다.

아르노가 본격적으로 현대미술을 컬렉팅하기 시작한 것은 마크 제이콥스Marc Jacobs를 만나면서부터인 걸로 알려져있다. 루이비통의 아트 디렉터가 된 마크 제이콥스는 그래피티 디자이너 스티븐 스트라우스와 협업을 했고, 그래피티 백을 출시해 큰 인기를 누렸다. 이후 무라카미 다카시, 쿠사마 야요이, 제프 쿤스와 협업하면서 루이비통은 매출 상승은 물론이거니와 혁신하는 브랜드 이미지로 도약했다. 작가들에게도 명품 브랜드와의 협업은 대중성과 인기를 안겨줬다. 무라카미는 한 인터뷰에서 "아르노 회장이 날 알아보기 전에 난 그저 이름 없는 현대미술 작가였을 뿐"[28]이라고 말했다.

파리 루이비통미술관의 전경. ©사진: 이소영.

브랜드와 아티스트가 모두 함께 성장하는 과정을 지켜보던 아르노는 '명품 경영의 열쇠는 현대미술에 있다'고 생각하며 아트 컬렉터의 길로 전투적으로 뛰어든다. 아르노는 2014년 프랑스 파리의 불로뉴 숲에 초현대식 미술관인 루이비통미술관을 개관했다. 건축가 프랭크 게리가 설계한 루이비통미술관은 죽기 전에 꼭 가봐야 할 파리의 문화 명소로 급부상하며 연간 100만여 명의 관람객을 끌어모았다.

아르노는 '괜찮은 현대미술품'이란 '동시대인의 감성'을 반영해야 한다고 말한다. 현대인의 감성을 자극하고 매력적으로 느껴지는 무언가가 작품에 녹아 있어야 한다는 것이 아르노의 생각이다. 당신이 앞으로 컬렉팅하고 싶은 작품을 만나면 아르노가 말하는 '동시대 사람들의 감성'에 대해서도 꼭 생각해보자.

피노와 아르노, 파리의 새로운 르네상스를 열다.

두 사람이 만든 미술관은 존재 자체만으로 21세기 프랑스의 현대 문화예술 경관의 뼈대가 되고 있다. 아르노와 피노는 세계 명품 순위 1~2위를 견주는 사이로 구찌와 루이비통 둘 다 몇 번의 디자인 개혁이나 마케팅 개혁을 통해 혁신을 보여준 브랜드다. 유행을 선도하는 패션 브랜드의 회장 모두 현대미술을 컬렉팅하고 미술관을 지었다는 점은 상당히 눈여겨 볼만하다. 어쩌면 두 사람은 명품을 소비하는 심리와 현대미술을 향유하고 싶은 사이의 상관 관계를 잘 알고 있던 듯하다.

피노와 아르노 사람 모두 브랜드 파워에 예술성이 입혀진다면 브랜드의 아우라가 더 매력적이라는 것을 일찍부터 알았기에 미술 경매나, 미술 잡지 회사 등을 인수하는 데 힘썼고, 미술시장을 리드하고 있다. 나아가 패션을 좋아하고 트렌디한 사람 또는 각 패션 브랜드의 수장들도 이 흐름에 맞게 앞다투어 현대미술 행사에 방문하게 되었다. 고품격 라이프 스타일에 아트 컬렉션이 자연스럽게 함께 스며들게 한 것이다.

누구나 컬렉터가 될 수 있다, 보겔 부부

많은 사람이 컬렉터들은 화려한 직업을 가지고 있거나, 물려받은 재산을 가졌을 것이라 생각한다. 하지만 보겔 부부의 이야기를 들으면 직장인도, 대학생도 컬렉터의 꿈을 꾼다. 그렇다. 그들은 누구나 컬렉터가 될 수 있다는 꿈을 꾸게 만든 장본인이며, 내가 제일 존경하는 컬렉터 부부이기도하다. 도서관 사서였던 도로시와 우체국 직원이었던 허브는 결혼을 하며 피카소의 세라믹 화병 작품을 샀다. 그리고 천천히 월급을 모아 당시 유명하지 않지만 새로운 작업을 하는 작가들의 작품을 샀다. 예술에 관심이 많던 부부는 매주 박물관과 갤러리를 방문했고, 평생토록 돈을 모아 미술품을 수집했다. 도로시의 월급은 생활비로 쓰고 허브의 수입은 예술품을 구매한다는 것이 그들의 라이프 규칙이었다. 두 사람은 평생 자동차를 구입한 적도 없고, 쇼핑도 외식도 최대한 줄였으며 여행도 잘 가지 않았다고 한다.

그리고 당시 사람들이 눈여겨보지 않던 미니멀리즘 작가들의 작품을 꾸준히 구매했다. 리차드 터틀Richard Tuttle, 로렌스 와이너Lawerence Weiner, 솔 르윗Sol LeWitte, 윌 바넷Will Barnet 등 지금은 이름만 들어도 거장인 미니멀리즘 작가들이 모두 보겔 부부가 꾸준히 컬렉팅했던 작가들이다. 특히 두 사람의 맨해튼 작은 아파트의 화장실 벽에 1965년 솔 르윗의 월드로잉이 그려졌던 사건은 역사적이다. 두 사람은 1989년 워싱턴 내셔널 갤러리에 2,400여점의 수집품을 기증했다. 하지만 한 미술관에 2,400여점을 다 전시하는 것은 물리적으로 불가능했다. 그래서 부부는 2008년부터 미국의 50개 주에 50점씩 총 2,500점을 나누어 기증하는 프로젝트도 진행한다. 보겔 부부에게서 우리가 배워야 할 점은 그들의 컬렉션이 중구난방이 아니라 테마가 정확했다는 점이다. 그들은 팝아트와 추상표현주의가 아무리 인기가 많아도 미니멀리즘과 개념미술 작가들 위주로 컬렉팅했다.

아트 컬렉팅 앞에서는 스타도 똑같다, 레오나르도 디카프리오

외국의 스타 중에서는 한국보다는 열성적인 컬렉터가 많은 편이다. 모두가 잘 알고 있는 브래드 피트Brad Pitt, 휴 그랜트Hugh Grant도 컬렉터고, 엘리샤 키스Alicia Keys와 스위즈 비츠Swizz Beatz 부부를 비롯해, 카니예 웨스트Kanye West 역시 컬렉터다. 하지만 스타 컬렉터 중 가장 열성적인 사람을 꼽자면 레오나르도 디카프리오Leonardo Dicaprio다. 나는 2018년과 2019년 마이애미 바젤에 갔을 때 vip 데이 때 입

장하려고 줄 서있는 디카프리오를 본 적 있다(푹 눌러쓴 모자 덕에 당시 많은 사람들이 디카프리오라고 수근거려서 알아봤지만). 디카프리오는 사실 아버지가 만화가였다. 이탈리아 출신이었지만 LA로 이동해 꾸준히 만화작업을 하며 만화책도 출간했었다. 실제 레오나르도 디카프리오의 이름 역시 엄마가 임신 중 피렌체 우피치 미술관Uffizi Gallery에서 레오나르도 다빈치의 그림 감상을 하는데 배 속의 아이가 발길질을 해서 '레오나르도'라는 이름을 지은 것이다. 이런 것을 보면 레오나르도 디카프리오가 아트 컬렉터가 된 것은 숙명적이라고 표현할 수 있지 않을까. 비록 아버지와 어머니는 디카프리오가 태어난 지 얼마 후에 이혼했지만, 디카프리오는 아버지와 아버지의 친구인 예술가들을 만나 대화하며 조언을 받아 에드 루샤Ed Ruscha나 마크 라이든Mark Ryden의 작품을 컬렉팅했다.

2015년 디카프리오는 인스타그램에서 한 작가를 보고 마음에 들어 갤러리에 바로 연락을 한 후 구매를 했다고 인터뷰했는데, 브루클린에서 활동하는 장피에르 로이Jean-Pierre Roy라는 작가였다. 그는 미술사에서 중요한 프랭크 스텔라나, 오랜 시간 우상이었던 장 미셸 바스키아같은 작가도 소장하지만 장피에르 로이처럼 젊은 작가도 소장하기에 거리낌이 없다. 결국 디카프리오도 매일 인스타그램을 통해 새로운 작가를 발견하고 흥미있어하는 우리와 다를 바 없다고 생각하니 괜히 친근하게 느껴진다.

전 세계 아트 컬렉터가 다 모인 곳, 래리스 리스트

앞서 말했듯이 '래리스 리스트Larry's List'는 글로벌 최대 아트 관련 데이트베이스를 가지고 있다. 미술을 향유하고 소장하고 즐기는 컬렉터들의 공간을 래리스 리스트 홈페이지와 인스타그램 계정을 통해 보여준다. 지금까지 소개한 컬렉터의 수는 약 4,000여 명이며, 인스타그램 팔로워만 2022년 8월 기준 약 16만 명이다. 한국 컬렉터로는 이정재, 이명숙, 배기성, 강희재, 그리고 내 이름이 올랐다. 나는 래리스 인터뷰 외에도 전 세계 2040 아트 컬렉터 150명을 소개한 '차세대 아트 컬렉터 보고서 2021The Next Gen Art Collectors Report 2021'에 인터뷰를 한 바 있다. 래리스 리스트 사이트(larryslist.com)에 들어가면 컬렉터들의 집을 한눈에 구경할 수 있다. 요즘 컬렉터들은 어떤 작품을 구매해 어떻게 집에 걸어두고 사는지 보는 재미가 쏠쏠한 곳이다. 더불어 세계적인 컬렉터들의 인터뷰나 이슈, 칼럼 등 읽을 거리가 많은 곳이다. 인스타도 있지만 사이트에 흥미로운 글이 많다.

꼭 알아야 할 한국 컬렉터로는 누가 있나요?

한국을 대표하는 아트 컬렉터 중 딱 한 명을 소개하자니 공간이 너무 좁아 아쉽다는 생각이 든다. 많은 사람이 한국에는 아트 컬렉팅 문화가 오래되지 않았다고 하지만 사실 알려지지 않아서 그렇지 우리나라도 조선시대부터 좋은 미술품 수집가가 많았다. 손영옥 저자의 책 《조선의 그림 수집가들》에는 왕부터 양반, 중인까지 다양한 신분의 컬렉터들이 소개된다. 그래도 한 사람을 반드시 소개하자면 간송 전형필全鎣弼이다.

조선의 미술품을
끈기와 노력으로 구득하다

간송 전형필은 일제 강점기부터 해방과 한국전쟁에 이르는 시간

동안 우리나라의 문화재들을 지키며 대표적인 미술품을 모은 컬렉터다. 그는 24세, 1930년대부터 고미술품을 수집하기 시작했다. 법학도였지만 고미술품 전문가인 오세창과 화가 고희동과 교류하며 미술품 수집가로서 안목을 키워나갔다. 특히 간송은 오세창으로부터 받은 《근역서화징槿域書畵徵》과 《근역화휘槿域畵彙》를 바탕으로 수집을 시작해나갔다. 이는 신라시대부터 조선말 철종까지 1,117명의 서화가에 대한 품평이 담긴 책으로, 현대까지 많은 학자가 우리나라의 고미술을 이해할 때 참고하는 자료다. 또한 간송은 우리나라 최초의 사립박물관이자 간송미술관의 전신인 '보화각'을 세워 수집한 작품들을 보존하고 연구했다. 간송 전형필이 수집한 미술품은 3,000여 점에 이른다는 이야기도 있으나 공식적으로 알려진 바는 없다. 하지만 2022년 간송의 손자, 간송미술관 관장인 전인건 관장이 방송에 나와 굳이 따지자고 하면 2만 점 가까이 된다고 밝힌 바 있다. (국보와 보물을 비롯한 문화재만 50여 점에 이른다.)

'분청사기박지철재연화문병', 정선의 '풍악내산총람', 김홍도의 '황묘농접', 김득신의 '야묘도추', 신윤복의 '미인도', 장승업의 '삼인문년' 등. 중요한 한국의 미술품들을 다수 소장했으며 조선을 대표하는 명필들의 서예작품도 놀랄 정도로 많다. 수집한 작품이 워낙 뛰어나고 다양하다 보니 간송미술관의 연구원인 탁현규는 간송미술관에 소장되어있는 그림을 소개하는 대중서를 출간하기도 했다.

한국미술사를 지킨 간송의 컬렉팅

간송은 컬렉팅할 때 이 미술품이 꼭 우리나라에 남아야 할지 끊임없이 숙고했다고 한다. 더불어 꼭 보존해야 할 가치가 있는 미술품이라면 절대 놓치는 법이 없었다. 간송이 '청자상감운학문매병'을 당시 돈으로 기와집 20채 값을 주고 일본인에게 샀다는 이야기는 그가 얼마나 최선을 다해 수집했는지를 보여주는 유명한 일화다. 이밖에도 간송은 1934년 오사카까지 가서 신윤복의 '혜원전신첩'을 힘들게 구하기도 하는데 요즘 가치로 환산하면 약 85억 원에 가깝다.

일반적으로 미술품을 컬렉팅한다는 것은 한 개인의 취미로 시작된다. 하지만 간송 전형필은 개인적인 취미와 욕구를 넘어 한국인을 위한 문화유산을 보존하는 수집으로 확대된 컬렉팅을 진행했다. 그가 수집한 미술품은 대부분 국보와 보물들이기에 한국미술사에는 없어서는 안 될 작품들이고 한국미술사의 흐름을 연결하는 데 중요한 역할을 했다.

작년에 아트 컬렉터 친구들과 월 1회 주제를 가지고 모이는 '리아트 살롱'에 '간송 전형필'이라는 주제로 모였었다. 모여 간송 전형필에 대해 자유롭게 이야기를 나눴다. 우리는 그 과정에서 과거에 사용했던 매우 흥미로운 단어를 하나 발견했다. 바로 구득求得이다. '구하여 얻음'이라는 뜻의 한문인데, 간송 전형필을 소개하는 과거의 책이나 학술지에 자주 등장했던 것이다. 이제 컬렉팅을 할 때에는 '구득했다求得'고 말하자는 농담도 있었다.

우리는 그날 '간송 전형필이 당대에 재산이 워낙 많아 미술품을 컬렉팅한 것일까?' 라는 질문에 공통적으로 '그것이 무조건적인 이유는 아니라'고 의견을 모았다. 아무리 재산이 많아도 한국 미술에 대한 애정과 끈기가 없다면 절대 완성할 수 없었던 컬렉션이라는 것이 컬렉터들의 의견이었다. 여전히 한국의 많은 미술 컬렉터가 간송 전형필을 '차원이 다른 컬렉터'라고 존경한다.

간송미술관이 보물을 내놓다

안타깝게도 2020년 간송미술관이 재정난을 견디지 못한 채 보물로 지정된 금동불상 2점을 경매에 내놓아 문화예술계가 충격에 빠진 바 있다. 뜨거운 관심 속에 시작가 15억 원으로 경매가 진행되었으나 2점 모두 유찰되었다. 간송미술관은 이에 대해 공식입장문을 통해 '송구스럽고 불가피한 조치'라고 밝히며 '2013년부터 대중 전시와 문화사업들을 병행하면서 이전보다 많은 비용이 발생해 재정적 압박이 컸고, 2018년 간송의 장남인 전성우 이사장 별세 후 추가 비용이 발생했다'고 언론에 밝혔다. 사실 국보나 보물과 같은 지정 문화재도 개인소장품인 경우 문화재청에 신고하면 매매가 가능하다. 하지만 많은 사람이 이를 두고 많은 의견을 내세웠다. 누군가는 간송이 지켜낸 유물을 왜 파느냐 하기도 하고, 반대로 또 누군가는 해외박물관은 소장품을 사고파는 것이 사회적으로 용인이 된다고 말하며 간송미술관이 더 나은 환경을 위해 선택했다면 이해해야

한다고 말한다. 앞으로도 우리는 간송 미술관의 건강한 미래를 함께 고대하고 지켜보며 응원해야 할 것이다. 간송 미술관이 더 좋은 관람 환경을 만들어 과거의 간송 전형필이 우직하고 끈질기게 지켜냈던 한국 미술의 뿌리를 영속시켜 나가길 바란다.

Collector's Talk!

부모님으로부터 배운 컬렉팅의 3원칙

유민화 컬렉터
@habitus.collection

미술품 수집을 하셨던 부모님 덕분에 자연스럽게 아트 컬렉팅을 접했지만 형제 중 유일하게 아직까지 컬렉팅을 하고 있다. 모던한 추상 페인팅을 좋아하지만 동시대 작가들의 도전적인 작품을 이해하기 위해 공부하는 것이 나를 발전시킨다 생각하며 꾸준히 노력하고 있다. 매우 제한적인 취향을 가지고 있어서 한계를 깨고 싶게 만드는 작품을 만나면 즐거운 고민에 빠지는 편이다.

아빠가 항상 강조하시는 컬렉팅의 원칙은 3가지가 있다. 첫째, 깎지 말 것. 둘째, 돈은 바로 줄 것. 셋째, 구매 결정을 빨리 할 것. 이 3가지 원칙은 나뿐만 아니라 컬렉팅을 시작하는 지인들에게도 오래전부터 말해왔다고 한다.

아빠가 강조한 원칙들이 갤러리스트와의 관계에 관한 것이라면,

엄마는 작품을 위주로 조언해주셨다. 첫째, 많이 보러 다녀라. 둘째, 직접 보고 사라. 셋째, 네가 좋은 작품을 사라. 올해 팔순이 되는 엄마는 아직도 나의 좋은 작품 관람 동반자이자, 미술에 대해 제일 많이 얘기하고 솔직하게 의견을 나눌 수 있는 컬렉터 친구다. 요즘은 내가 엄마에게 주는 정보가 더 많아졌지만 그래도 작품에 대한 감상은 엄마의 의견을 많이 듣는 편이다. 엄마가 잘 모르는 외국 작가 작품을 보면서 얘기를 나눌 때도 남다른 통찰력이 있다. 이래서 연륜과 경험은 중요하구나 하는 생각이 든다.

그런데 내가 곰곰이 생각해보면 컬렉팅을 하면서 도움이 된 것은 말로 강조하신 원칙들도 있지만, 그것보다는 직접 보고 배운 게 더 많은 것 같다. 항상 집에는 미술품과 관련 책들이 있었고, 갤러리스트와 작가님이 자주 오셨고, 시간날 때마다 전시회를 가고, 컬렉팅한 경험들을 기록하시는 등. 컬렉팅을 하면 할수록 자연스럽게 미술을 접할 수 있는 환경을 만들어주신 부모님께 감사하게 된다.

부모님이 컬렉팅을 시작한 1970년대 초반은 고미술이나 한국화를 많이 사던 시기였지만 초반에 어떤 일을 계기로 서양 작가의 작품을 사게 되면서 김환기, 이중섭, 장욱진, 유영국, 천경자, 권옥연 등 여러 작가의 작품을 다양하게 소장하셨다. 당시에 부산에는 전시가 많지 않아 나를 임신한 몸으로 서울까지 다니기도 하셨다고 하니 그 열정은 지금의 내가 (코로나 이전의 이야기이지만) 해외에 전시를 보러 가는 것 이상이었을 것 같다. 내 컬렉션의 시작도 부모님의 영향을 받

아 한국 근대 작가들이 많았으나 지금은 내 영향을 받아 부모님 컬렉션에도 해외 작가들이 조금씩 포함되고 있다.

이건희 컬렉션이 공개되고 유명인들의 컬렉팅 스토리를 읽을 수 있는 기회가 많아지면서 상대적으로 보통의 컬렉터들은 괴리감을 느낄 수도 있다고 생각한다. 난 그럴 때마다 딸과 함께 전시를 보고 좋은 작품을 집에 두고 볼 수 있어 감사하다며 행복해하는 엄마를 떠올린다. 그리고 스스로에게 다짐한다. 스스로 행복한 컬렉팅을 하자고.

작품을 미술관이 소장하는 것에 대하여

황규진 타데우스로팍 서울 총괄 디렉터
@thaddaeusropac

컬렉터에게 작품이 소장되는 것과 미술관이 작품을 소장하는 것에 대한 타데우스로팍의 황규진 디렉터의 의견은 초보 컬렉터에게 큰 나침반이 될 것이다.

최근 국제 미술시장에서 소위 핫한 젊은 작가들의 작품 소장이 더욱 치열해지면서, 심지어는 컬렉터가 미술관 기증을 조건으로 본인 개인 소장 작품을 구입하겠다는 제안을 내거는 기이한 현상들이 종종 눈에 띈다. 혹은 미술관이야말로 컬렉터들의 적이자 경쟁자라며, 기다리던 작가의 작품 소장기회를 미술관에 뺏기고 있다는 컬렉터들의 볼멘소리도 자주 듣곤 한다.

소위 메가 갤러리라 불리는 대형화랑에서 선보이는 젊은 작가들의 작품은 좀 더 안전하고 탄탄한 미래가 보장되어 있을 수 있다는

기대감 때문인지 전시가 개최되거나 페어에 작품이 출품되면, 웨이팅리스트(이 웨이팅리스트는 물론 선착순이 아니다.)에 앞다투어 자신의 컬렉션과 프로필을 올려 순번을 기다리며 갤러리스트를 보채고, 혹은 협박도 해보지만, 돌아오는 대답은 "이번 작품들은 미술관이나 공공재단 소장이 1순위입니다"라는 이야기를 자주 들었을 것이다.

왜 갤러리들은 이렇게 미술관 소장을 좋아할까?

이제 막 작품 세계를 구축하고 세상에 소개하기 시작하는 젊은 작가의 커리어를 함께 고민하고 만들어나가는 것이야말로 갤러리의 중요한 역할이라 생각한다. 인기가 많고 수요에 대한 욕구가 높을수록, 더욱 작가의 커리어 초기의 작품들이 세계 여러 미술관에 소장되어 장기적으로 연구, 전시됨으로써 혹여 마켓이 주춤하거나 작업이 정체기에 빠졌을 때 기관에서의 전시와 학예연구를 목적으로 작가를 보호할 수 있게 된다. 마켓에만 너무 치우친 작가는 마켓이 무너졌을 때 다시 일어서기 쉽지 않다는 것은 지난 2007~2008년 아트마켓 위기 이후 모두가 뼈저리게 배웠으리라. (세계 경제대공황 리만 브라더스 사건으로 인해 한국미술시장도 침체기였다.)

당장에 갤러리의 개인 컬렉터 고객들에게는 미안한 일이지만, 장기적인 관점으로 보았을 때 젊은 작가의 작품들은 미술관과 유수의 기관들에 먼저 자리 잡게 해서 작가로서의 이력을 탄탄하게 만들어주는 것이 이후 컬렉터들에게도 긍정적 효과일 것이라 생각한다. 실

제로 컬렉션을 결정하기 전에 작가의 전시 이력과 공공소장처 이력을 꼼꼼히 확인하지 않는가!

좋은 갤러리는 작가와 긴 호흡의 파트너십으로 함께 성장함을 목적으로 해야 한다고 생각한다. 마켓의 열기 혹은 한기에 크게 휩쓸리지 않고 작품이 가장 빛을 발하는 컬렉션이나 기관에 주는 것이야말로 갤러리가 가장 중요하게 지켜야 할 자존심이다.

독보적이고 지속적인
아트 컬렉팅을 위하여

회사 곳곳에도 컬렉팅한 작품들을 놓았다.
좌: 박건우 작품, 우: 갈라포라스 킴 작품, 모두 이소영 개인 소장.

나의 컬렉션 가치를 높이려면
어떻게 해야 하나요?

"사람들은 때로 영혼에 구멍이 있기 때문에 예술을 수집하고, 일부는 역사를 원하기 때문에, 일부는 투자를 위해 수집을 한다. 모든 수집에는 이유가 있다."

세계적인 쿠바 미술 컬렉터, 하워드 파버Howard Farber

아트 컬렉팅 공부를 하다 보면 세상에는 너무 대단한 컬렉터들이 있어서 다소 의기소침해질 때가 있다. 특히 해외 아트 컬렉터들에 관한 기사나 인터뷰가 등장하는 래리스 리스트나 〈아트 뉴스〉의 세계의 컬렉터 top 200을 볼 때면 어떻게 집에 이렇게 특이한 작품을 설치할 수 있을까? 미술관에 있어야 할 작품이 집에 이렇게 많다니? 감탄하며 몇 시간을 기사만 보다가 하루를 보내기도 한다. 하지만 의외로 우리와 비슷한 평범한 컬렉터들의 진솔한 이야기도 많이 만나

게 된다. 아트 컬렉션은 컬렉터들의 '정신적 지도'이자 세계관이다. 서로 다른 나라, 다른 집, 다양한 직업, 삶의 방식과 가치관을 지닌 컬렉터들의 아트 컬렉션을 보고 있으면 하나의 마을, 나아가서는 도시, 그다음은 나라를 보고 있다는 느낌이 든다. 물론 주관이 있고, 개성이 있는 컬렉션일 경우에 해당하는 말이다. 아트 컬렉팅도 결국 수집이기 때문에 격과 질로 나눌 수 있다. 나의 컬렉션을 의미 있고 특별하게 만들기 위해서는 '테마'가 있을수록 좋다.

테마 있는
컬렉팅이 가진 힘

앤디 워홀의 컬렉터

유명한 아트 컬렉터 중에서는 자신만의 '테마'를 가진 컬렉터들이 많고, 그들의 소장품이 가치 있게 알려지거나 거래되는 사례도 많다. 앤디 워홀의 작품을 세계에서 가장 많이 소장하고 있는 슈퍼 컬렉터 호세 무그라비Jose Mugrabe는 컬렉팅을 시작하던 초반에는 인상파 작가들의 작품을 컬렉팅했다. 그러다 1985년 자신이 자주 가던 뉴욕의 한 레스토랑에서 앤디 워홀의 작품을 처음 보고 반해 1987년 스위스 아트 바젤에서 작품을 산다. 그는 점점 더 앤디 워홀에 매료되어 그간 소장한 작품들을 처분하고 앤디 워홀의 작품을 집중적으로 수집했다. 심지어 1987년 10월 주식시장이 하락한 후에 워홀의 작품가

도 하락하자 더 적극적으로 컬렉션을 진행했고 현재는 워홀의 작품만 800여점을 소장 중이다. 이제 사람들은 앤디 워홀을 생각하면 자연스럽게 앤디 워홀의 빅컬렉터 호세 무그라비를 떠올린다.

장르를 통일해 테마를 만들다

한 장르를 집중적으로 컬렉팅하는 컬렉터도 많다. 한국의 조재진 컬렉터가 그 예다. 종이 제조·수입업체인 주식회사 영창을 경영했던 조재진은 '청관재 컬렉션'을 모았는데 그중 민중미술이 200점이 넘는다. 그가 민중미술에 관심을 가지기 시작했던건 1983년 가나아트 갤러리 이호재 회장의 소개로 민중미술작가 신학철, 임옥상 등의 작업을 접하게 되면서부터였다. 민중미술에 대한 정권의 탄압이 심했던 1980년대에도 그는 전시장을 찾아다니며 한국 작가들의 작품을 컬렉팅했고, 2007년 2월에는 〈민중의 힘과 꿈-청관재 민중미술 컬렉션〉展을 열어 대중들에게 소장품을 공개하기도 했다. 그는 한겨레 신문과의 인터뷰에서 이렇게 말했다.

> "물론 투자는 아니죠. 너무 좋고 감동해서 산 것들입니다. 몇몇 화상들이 왜 '빨갱이 미술품'을 사느냐고 했지만, 시대상을 반영하는 예술가의 당연한 임무에 민중미술가들은 가장 충실했습니다."

이처럼 한 컬렉터가 한 작가 혹은 한 시대의 작품을 집중적으로 사

거나 한 테마를 집중적으로 사는 경우를 접할 수 있다. 오래된 컬렉터들은 '테마 컬렉션'의 위력을 너무 잘 알고 있기 때문이다. 그래서 초반에는 다양한 작품을 컬렉팅을 하다가 일정한 시기가 되면 테마가 있는 컬렉팅에 집중한다. 일부러 테마를 만들었기보다는 자연스럽게 만들어진 경우가 많다. 점차 선호하는 주제가 생기고, 해당 컬렉션을 하면서 계속 공부를 하게 되므로 전문성이 높아지고, 꾸준한 동기부여가 되기 때문이다. 나아가 본인이 가지고 있는 그 테마 안에서 소장품이 연결이 되기 때문에 비교적 신진작가나 훗날 가치가 떨어지는 작품이 있더라도 테마 안에서 가치가 유지된다.

미술관에도 테마가 있다

핀란드 헬싱키의 아테네움미술관Ateneum Art Museum은 1950년대 이전 핀란드 작가들의 작품을 주로 전시하는 국립미술관이다. 이 미술관에는 특이하게도 화가의 자화상만 걸려있는 벽이 있다. 화가의 자화상을 컬렉션 테마로 진행해보는 것은 어떨까? 내가 아는 갤러리스트 중 한명은 '마녀'가 그려진 그림을 모으고 있어서 그것을 자신만의 '마녀 컬렉션'이라고 한다. 나도 사실 나만의 '괴수 컬렉션'을 모으고 있다. 나는 2020년 스페이스윌링앤딜링갤러리에서 박노완의 〈무제〉를 컬렉팅했다. 100호가 넘는 사이즈인 이 작품은 거대한 공룡이 우비를 쓰고 있는 것처럼 보인다. 하지만 자세히 보면 도마뱀 인형이 강아지 용품숍에서 판매하는 강아지 옷을 입은 것이다. 무시

무시한 공룡이 아니라 작은 인형이 입은 강아지 옷이라니. 이를 알게 되고 이 작품이 더 좋아졌다. 겉으로 보이는 게 다가 아니라 자세히 보면 의외의 면모가 숨겨져있다는 메시지가 느껴져서 이 작품이 좋다. 여전히 이 작품은 내가 운영하는 회사 중심에 걸려있다.

핀란드 헬싱키의 아테네움 미술관, ©사진: 이소영.

박노완, 〈무제〉
watercolor on canvas, 193.9x130.3cm, 2020년, 이소영 개인 소장, 스페이스윌링앤
딜링갤러리 사진 제공.

무그라비 요인

호세 무그라비는 1988년 뉴욕 소더비 경매에서 치열한 경합 끝에 앤디 워홀의 〈20개의 메릴린Twenty Marilyns〉을 396만 달러에 낙찰 받는다. 이는 당시 워홀 작품 중에서 최고가였다. 미술시장에서는 이런 무그라비의 행동에 대해 그가 앤디 워홀을 좋아해서 그런 것이라 이해했지만 한편으로 앤디 워홀의 작품을 독점하려는 게 아니냐는 비판적인 시각도 있었다. 이 사건 이후 경매에서 특정 작가의 작품을 계속 비싼 값에 구매함으로써 작가의 전체 작품값을 올려놓는 것을 '무그라비 요인'이라고도 부른다.

하지만 이제 와서 우리가 앤디 워홀 작품에 관심을 가지고 소장을 하고, 1980년대 민중미술을 소장하기에는 이미 늦었다. 미술사에서 너무 중요한 작가, 중요한 장르이기 때문이다. 그렇다면 미술시장이 호황기를 맞이하고, MZ세대라 불리는 새로운 영 컬렉터들이 미술시장에 많은 관심을 쏟고있는 이 시기에 우리만의 새로운 아트 컬렉팅 테마는 어떻게 찾을까?

재판매 가치가 없는데도
컬렉팅을 한다고요?

미국 근대미술에서 중국 미술을 거쳐 쿠바 미술로

하워드 파버는 1970년대부터 미국의 모더니즘 미술을 수집한 컬렉터다. 그는 조지아 오키프, 존 마린John Marin과 같은 작가들의 작품을 수집했다. 컬렉팅 초기에는 미국 근대 작가들의 작품을 5,000달러 정도로 샀다(1972년 파버가 샀던 조지아 오키프의 작품은 지금은 500만 달러다). 그런데 시간이 흐르자 자신이 산 작가들의 작품가가 5만 달러에 거래가 되고 50만 달러까지 올랐다고 한다. 자신이 소장한 작가들이 좋았지만 너무 비싸지자 미국 작가들의 작품을 살 수 없었던 그는 다시 빈티지 사진들을 수집하기 시작했는데, 이것 역시 가격이 오르자 더이상 수집하기가 어려워졌다.[29]

그러던 중 1995년 홍콩에 여행을 가게 되었고, 홍콩에서 중국미술을 보게 되었다. 당시 중국미술에 대한 정보가 없던 그와 아내는 중

국 현대미술에 대한 책을 몇 권 샀고, 뉴욕에 돌아와 중국 미술에 대해 공부를 하려고 했지만 정보가 너무 없었다. 결국 1년간 공부 끝에 중국의 현대미술을 소장하기 시작했다. 그가 중국의 현대미술을 살 수 있었던 것은 중국이라는 나라 자체의 경제가 발전할 것도 예측했기 때문이었다. 하지만 중국미술이 자본에 물들자 작가들의 마인드나 시장도 변했고, 유명한 작가들은 백만장자가 되었다. 그는 많은 작가가 상업주의에 물들어 뿌리를 잃었기에 테마를 변경하기로 한다.

하워드 파버의 3번째 테마는 '쿠바 미술'이었다. 파버와 아내는 2001년 처음으로 쿠바 여행을 갔다. 처음 갔을 때는 쿠바의 미술품을 사지 않았다. 하지만 6개월간 쿠바를 여행하며 쿠바의 현대미술에 매료되어 컬렉팅하기 시작했다. 그때부터 지금까지 40년째 쿠바의 미술을 수집하고 있으며 쿠바 아방가르드Cuba Avant-Grade라는 재단을 만들어 운영하고 있다. 이 재단은 작가들에게 1년에 한 번 보조금을 지원하고, 웹사이트도 개설해 쿠바의 현대미술을 알리는 노력을 꾸준히 하고 있다. 그는 혼자가 시장을 바꾸는 것이 아니라고 말하며 시장을 바꾸는 것은 인식이라고 말한다. 한 사람이 할 수 있는 가장 큰 노력은 많은 사람에게 인식을 심어주는 일이라는 것이다. 그는 언젠가 쿠바 예술과 쿠바의 현대미술도 주류가 될 것이라 생각한다. 70대가 된 그는 살아있는 동안 쿠바의 현대미술이 주류로 들어오는 것을 보는 것이 소망이다. 하워드 파버가 '아트 디스트릭' 인터뷰에

서 밝힌 내용은 초보 컬렉터에게 좋은 조언이 될 것이다.

"미술품을 산다는 것은 재판매 가치가 없을 수 있기 때문에 컬렉
터는 사랑을 위해 사야 합니다. 따라서 투자자로만 구매하는 경우
경마장에 가는 것이 더 나을 것입니다."

하지만 앞에서 살펴보았듯이 그는 1970년대 샀던 미국의 근대미
술품이 너무 비싸지자 1990년대 그 작품을 팔아서 중국의 현대미술
을 샀고, 다시 2001년부터는 쿠바의 미술을 샀다. 그는 소장품을 팔
지 않는 컬렉터는 아니다. 필요에 따라 작품을 팔고, 그 돈으로 새로
운 작품을 다시 컬렉팅했다. 어쩌면 이런 부분이 초보 컬렉터의 입장
에서는 상당히 현실적으로 보일 수 있겠다.

하워드 파버는 2009년 이규현 기자와의 인터뷰에서 자신이 가장
아끼는 막스 웨버Max Weber의 1909년 작품 〈Burlesque #2〉을 중국
작가의 작품을 사기 위해 팔았을 때를 회고하면서 아래와 같이 이야
기했었다.

"컬렉터라 할지라도 어떤 작품을 영원히 소유하는 것은 아니다.
다만, 그 작품을 잘 보관하는 것이 우리의 역할이며 언젠가는 새
집을 찾게 된다."

하워드 파버는 40년이라는 긴 시간 동안 컬렉팅을 하면서 많은 실수를 했다고 고백했다. 벽에 10개의 그림이 걸려있으면 그중 자신의 실수를 알아차렸고, 그럴 때면 벽에서 그림을 빼어내 팔았다는 것이다. 그는 100점의 나쁜 그림보다 한 점의 좋은 그림이 훨씬 낫다고 말한다. 그리고 그는 쿠바의 미술에 빠졌을 때 루이스 캠닛서Luis Camnitzer의 《쿠바의 새로운 미술New Art of Cuba》(국내 미출간)이라는 책을 200번이나 읽었다. 그의 이런 용감하고 솔직한 고백과 행보는 초보 컬렉터들에게 큰 가르침을 준다. 초보 컬렉터가 꾸준히 컬렉팅을 해나갈 때 실수하지 않으려면 반드시 자신이 좋아하는 것과 해당 국가 또는 지역 내에서 가장 끌리는 것이 무엇인지, 그리고 그것을 감당할 수 있는지 알아보라고 말이다. 그것이 앞으로 당신이 찾아야 할 아트 컬렉팅의 테마일 것이다.

하워드 파버와 부인은 쿠바의 아티스트들을 200여점 수집했다. 그 리스트 중 일부는 다음과 같으니 쿠바의 현대미술에 관심을 가지고 싶다면 살펴보자.

벨키스 아욘Belkis Ayón, 아벨 바로소Abel Barroso, 타니아 브루게라Ania Bruguera, 로스 카핀테로스Los Carpinteros, 산드라 라모스Sandra Ramos, 카를로스 가라이코Carlos Garaicoa, 레네 페냐René Peña, 로시오 가르시아 Rocío García

아트 컬렉팅 테마에도
틈새시장이 있나요?

'틈새시장'이라는 단어. 꽤 익숙한 단어다. 틈새를 비집고 들어가는 것과 같다는 뜻에서 붙여진 이름이다. 남이 아직 모르고 있는 좋은 곳, 빈틈을 찾아 공략하는 이 방법을 아트 컬렉팅에도 적용한 컬렉터들을 종종 본다. 그들은 훗날 리세일을 목적으로 이런 컬렉팅을 하는 것이 아니다. 미술사의 빈틈을 찾는 일 자체를 즐기는 것이다.

남들과 다른 길을 가는
아웃사이더 컬렉터

대다수의 컬렉터가 미술사에 등장하거나, 갤러리에 소개되거나, 전시를 여는 작가들의 작품을 컬렉팅할 때 어떤 컬렉터들은 반대쪽을 향해 혼자 촛불을 켜고 돌아다닌다. 아웃사이더 아트 컬렉터 빅터

킨Victor Keen 역시 그랬다.

아웃사이더 아트Outsider Art는 말 그대로 아웃사이더들의 미술을 의미하는데 주류의 흐름과는 무관하게 활동하는 아티스트들을 의미한다. 미술을 제대로 배우지 않은 독학 화가, 민속 예술가, 또는 장애를 가진 작가들의 그림 등을 통칭하는 폭넓은 개념이기도 하다.[30] 이 단어는 프랑스의 화가 장 뒤뷔페Jean Dubuffet가 전통적인 문화 바깥에서 만들어지는 예술을 나타내기 위해 만든 단어로 아르 브뤼art brut의 번역어다. 아르 브뤼는 프랑스어로 살아있는 미술, 원생미술을 뜻하는데 정신병원이나 수용소에서의 예술에 초점을 맞췄다. 뒤뷔페의 용어가 다분히 좁은 의미를 가지는 데에 비해, 예술 평론가인 로저 카디널Roger Cardinal은 보다 넓게 '정식으로 미술 교육을 받지 않은 이들이 기성 예술의 유파나 지향에 관계없이 창작한 작품'에 사용했다. 아웃사이더 아트라는 장르는 대중들에게 점차 알려져 일부 컬렉터들에게 하나의 컬렉션 테마로 자리 잡았고, 1993년부터 뉴욕과 파리에서는 매년 아웃사이더 아트 페어Outsider Art Fair가 열린다. 뉴욕은 1월, 파리는 10월이다.

빅터 킨의 아웃사이더 아트 컬렉팅

빅터 킨은 처음에 미술보다 카탈린 라디오, 골동품, 장난감, 글라스, 오래된 토스터, 빈티지 포스터 등을 수집했었다. 1970년대 후반 리코마레스카갤러리Ricco Maresca Gallery의 공동 창립자인 프랑크 마

레스카Frank Maresca와 친구가 되면서 아웃사이더 아트에 대해 관심을 가졌고, 본격적으로 컬렉팅을 시작했다. 1966년 하버드 로스쿨 Harvard Law School에서 박사학위를 받고 뉴욕에서 25년간 세법을 가르쳤다. 1994년부터 2008년까지는 세무 회사를 이끌었다. 그는 미술과는 큰 상관이 없던 법조계에 근무하면서 아웃사이더 아트 컬렉팅을 꾸준히 했다. 빅터 킨은 은퇴한 후에서야 자신만의 시간을 많이 가지게 되었고, 그중 한 가지가 바로 아웃사이더 아트 컬렉션을 운영하는 일이었다.

빅터 킨은 자신이 처음 아웃사이더 아트를 소장했을 때는 아주 작은 분야였지만 지금은 많이 알려진 분야가 되었다고 말한다. 그리고 초보 컬렉터들에게 모든 것들이 어떻게 어울릴지를 염려하면서 수집을 하게 되면 고민이 많아지지만 오랜 시간 동안 자신이 좋아하는 작가를 소장하게 되면 여러 것들이 어울리게 된다고 조언한다. 이제 그는 자신의 개인 소장품을 보관하고 전시하기 위해 빅터 킨 파운데이션을 만들었고 2012년 2월에 공사가 완료되었다. 또한 그의 컬렉션 중 일부는 꾸준히 〈아웃사이더 아트: 빅터 킨 컬렉션Outsider Art: The Collection of Victor F. Keen〉라는 이름으로 전 세계를 돌며 순회 전시 중이다. 수년 동안 킨은 아웃사이더 컬렉션을 발전시켜 나갔다. 원시미술 작품부터 빌 트레일러Bill Traylor 손튼 다이얼Thornton Dial과 같은 남아프리카 공화국 예술가들의 작품, 그리고 현대의 독학 예술가 켄 그라임스Ken Grimes와 짐 블룸Jim Bloom까지 소장한 킨의 컬렉션을 보고 있으

면 아웃사이더 아트에 대한 그의 집약적인 노력에 감동받는다. 그는 자신이 왜 아웃사이더 아트에 끌렸는지 한마디로 정확히 말하기 어렵지만 대체로 작품들이 본능적이며 쉽게 해석되지 않아 매력을 느꼈다고 말한다.

그가 말하는 아웃사이더 아티스트들의 공통된 특징은 예술교육을 받지 않았거나, 받을 수가 없었다는 점이다. 더불어 정신적 또는 신체적 허약함을 안고 살아야 하는 경우가 많았고 빈곤이나 인종차별을 받았던 작가도 많았다. 또 하나의 중요한 점은 대부분 다른 사람을 위해 자신의 작품을 만들지 않았으며, 상업적으로 거래가 된 적이 많지 않다는 점이다. 킨은 작가마다 분명 개성이 다르다고 강조한다. 각 예술가의 작품은 일반적으로 쉽게 그 작가인지 알아볼 수 있고 독특하다는 것이다. 예를 들어 빌 트레일러의 경우는 빌 트레일러만의 특징이, 호킨스 볼든Hawkins Bolden의 경우 호킨스 볼든만의 특징이 뚜렷하며 이렇게 개성이 뚜렷한 작가 위주로 소장하는 것이 좋다고 조언한다.

하지만 여전히 그는 아웃사이더 아트를 보는 미술시장의 시선과 단어에 대해 고민을 많이 해야 한다고 말한다. 나도 그의 생각에는 동의하는데, 그들에게 계속 '아웃사이더 아트'라는 단어가 따라 붙는 한 그들의 작품 자체보다는 개인적인 한계점과 단점이 부각이 될 수 있고, 독자적인 예술보다 스토리텔링이 강화될 수 있기 때문이다.

앞으로도 계속 좋은 컬렉팅을 지속하려면 어떻게 해야 하나요?

아트 컬렉팅을 하다 보면 좋아서 모으다 보니 작품의 수가 많아지고, 어느덧 집의 벽이 그림으로 꽉차는 순간이 온다. 대부분 이런 기간을 5~10년 차에 맞이하게 된다. (누군가는 더 빨리, 누군가는 더 늦게 맞이하기도 한다.) 나도 그랬다. 하지만 소유 효과 때문인지 대부분의 컬렉터는 자신의 작품을 쉽게 시장에 팔지 않는다. 이렇게 작품이 줄어들지는 않고 점점 늘어난다면? 그럴 때 가장 필요한 것은 '아트 컬렉팅 포트폴리오'다.

나의 아트 컬렉션이 어떠한 방향을 향해 나아가고 있고, 내가 소장한 많은 작품의 시대와 분류를 퍼센테이지화 해서 생각하는 사고의 시간도 필요하다. 나의 경우 총 200점이 모이기까지 초창기에는 주로 해외 작가들이 주를 이루었으나 점차 시간이 흐르면서 한국의 80년대생, 90년대생 작가들도 많아졌다. 이는 내가 동시대를 살아가는

내 또래 작가들의 이야기가 궁금했고, 더 공감했기 때문이다. 나는 작품을 살 때마다 엑셀 파일에 어디서 샀는지, 얼마에 샀는지, 왜 샀는지, 배송료는 얼마였는지, 갤러리의 담당자는 누구인지도 적어놓았다. 이렇게 아트 컬렉터가 소장품 기록을 자세히 메모해놓는 습관을 들이는 것은 매우 유용하다.

횡적 수집과
종적 수집

평창아트갤러리의 김세종 대표가 쓴 책 《컬렉션의 맛》에서 그는 컬렉션에는 '횡적 수집'과 '종적 수집'이 있다고 주장한다. 횡적 수집은 수평적인 수집으로 다양한 분야를 아우르며 가급적 많은 것을 볼 수 있다. 조금이라도 연관이 있다면 다양하게, 많이 모아서, 많이 보여주는 것이다.

반면 '종적 수집'은 목표의 범위를 좁게 설정해 최고의 가치를 지닌 작품을 모으는 것이다. 횡적 수집은 누구나 살 수 있는 작품을 사지만, 종적 수집은 쉽게 살 수 없는 작품을 찾고, 수련하며, 도전하는 것이다. 김세종 대표는 컬렉션의 꽃은 궁극적으로 '종적 수집'이라고 말한다. 그는 컬렉팅 초기에는 '횡적 수집'을 했지만 20~30년 정도 시간이 흘러 소장한 작품의 질이 떨어진다고 생각하면 가차 없이 처분했다고 한다(나로서는 다소 무섭게 느껴지지만). 그는 자금이 부족하고

여유가 없어 불가피하게 이 방법을 썼다고 한다. 이렇게 하다 보면 궁극적으로 '종적 수집'에 도달한다는 것이다.

김세종 대표는 좋은 작품을 위해서는 다른 수집품의 희생이 불가피하다는 각오로 컬렉션을 꾸려나갔다. 또 그는 작품이 좋다고 수집하면 결국은 자금이 부족해지는데, 그러다 보면 정작 소장해야 할 작품이 나왔을 때 구하지 못한다고 말했다. 나도 같은 경험이 있다. 진짜 사고 싶은 작품을 위해 돈을 모으다가 중간에 마음에 드는 신진작가의 작품을 샀더니, 정작 사고 싶은 작품이 나왔을 때 포기해야만했다.

부족한 자금으로는 수준 높은 작품이나 나에게 꼭 있어야 할 작품을 모을 수 없고, 값싼 작품만 모으다 보면 수적으로는 방대해지지만 메인 작품이 없는 컬렉터가 될 수 있다. 이렇게 되면 평생 제자리걸음만 하는 컬렉터가 된다.

김세종 대표는 이런 교훈을 잊지 않고 컬렉션을 했고, 훌륭하고 가치있는 민화만 1,000여 점 이상을 수집했다. 그 결과 김세종 대표의 민화 컬렉션은 예술성, 완성도, 희소성의 가치를 이룩해냈다.

지금 나의 컬렉션은 어떠한가? 한 번 생각해보자.

ㅇ지금까지 내가 소장한 작품은 몇 점인가?

ㅇ시대별 비율이나 장르별, 나라별 비율은 어떻게 되는가?

ㅇ나는 종적 수집 스타일인가 횡적 수집 스타일인가?

나의 현실을 파악했다면 앞으로 나는 어떤 방식으로 컬렉션을 발전시켜 나갈 것인가? 이런 과정을 통해 보다 더 나만의 고유성 있는 컬렉션을 만드는 것이 아트 컬렉팅의 포트폴리오를 구성해나가는 길이다.

작품을 산 후에
보관은 어떻게 하나요?

"그림이 걸린 방은 생각이 걸린 방이다."

조슈아 레이놀즈 Joshua Reynolds

작품을 사고 난 뒤에도 컬렉터들은 고민이 많다. 의외로 많은 고민을 하는 것이 보관이다. 많은 초보 컬렉터가 나에게 액자에 대한 질문을 한다.

나는 블로그를 운영하기에 이에 대한 답을 블로그에 자세히 올려놓았다. 그럼에도 불구하고 막상 액자 가게에 가서도 고민을 하는 건 마찬가지인지 거의 매주 올라오는 질문 중 하나가 바로 보관 관련 질문과 액자 관련 질문이다. 액자 가게에 가면 생각보다 액자의 종류와 가격대가 상당히 다양하다는 사실에 놀라기 때문이다.

작품만큼
중요한 액자

일단 액자를 꼭 해야 하는 작품의 종류는 종이 작품이다. 판화를 사거나, 드로잉을 구매할 때 갤러리에 전시된 작품 자체가 액자가 되어있으면 편하지만, 해외나 국내의 갤러리에서 종이 작품을 구매했을 때 작품을 돌돌 말아주는 경우가 있다. 이럴 때 초보 컬렉터들은 난감해지는데, 작품이 상하기 전에 가급적 빨리 액자를 마련해야 한다. 조심히 포장된 그대로 액자 가게에 가져가 사장님과 상의를 하는 것이 좋다. 작품과 어울리는 액자 틀의 색은 무엇인지, 작품 주변에 여백은 얼마큼의 간격을 두는 것이 좋을지 등을 논의한다. 여백이 너무 없어도 답답해 보이고, 너무 여백이 크면 필요 이상 작품이 커진다. 밝은 나무색, 짙은 나무색, 검은 색, 흰색 등 다양한 액자 틀을 그림 곁에 대어 보며 결정을 하는 것이 좋다. 나는 작품을 비교적 자주사는 편이기 때문에 여러 점의 작품을 사면 모아서 가는 편이다. 유리나 아크릴이 크게 한 판으로 들어오므로 한 점을 맡길 때보다 여러 점 맡길 때, 가격이 좀 더 합리적일 때가 많았다.

'액자를 유리로 해야 할까? 아크릴로 해야 할까?'

여기에 대한 질문 역시 참 고민이 되는 부분인데 장단점이 각기 다르다. 유리는 무겁고 깨지므로 작품을 보호하는 동시에 공격 준비 태세라고 보면 된다. 액자가 깨졌을 때, 유리는 그림을 가장 먼저 공격하는 무기가 될 수 있다. 친구 컬렉터가 작품을 유리 액자에 걸

어놓았는데, 밤사이에 액자가 떨어져 깨지면서 작품이 손상된 사건이 있었다. 안타깝게도 손상된 작품은 복원이 불가능했다. 극히 드물지만 발생한다면 아찔하다.

아크릴 액자

예전에는 좋지 않은 아크릴도 많이 사용했다. 그런데 요즘은 좋은 아크릴들이 많다. 값으로 따지면 유리보다 최소 2~4배는 비싸다. 유리보다 훨씬 비싸기 때문에 작품의 가격보다 아크릴 액자의 가격이 더 높지 않도록 주의하자.

아크릴 액자로 하고 싶은데, 작품 뒤에 작가의 사인이 있다면 사인이 가려지게 된다. 그럴 때 액자 가게에서는 사인이 보일 수 있도록 액자를 완성해준다. 한번 액자를 하면 특별한 일이 없는 한 꾸준히 액자인 채로 보관을 하므로 작가의 사인을 가리지 않는 방법을 택하는 것이다.

작품이 어두울 경우에는 무반사 아크릴이 가장 좋다. 자외선 차단도 되고, 크기가 큰 작품은 유리가 무거우니 무반사 아크릴로 하는 게 가장 좋지만 값이 비싸다는 단점이 있다.

내가 소장한 한성필 사진작가의 〈Fly High into the Blue Sky〉 작품은 원래 유리였는데 무반사 아크릴로 바꾸었다. 액자 하나만 바꾸었는데 정말 만족도가 높았다. 전에는 작품을 보는 내가 유리에 비춰서 아쉬웠는데 지금은 온전히 작품만 감상할 수 있어서 볼 때마다 잘

액자 가게에서 액자를 고르고 있다.

작가가 캔버스의 뒷면에 서명을 했을 경우 액자를 창문식으로 하면, 서명을 볼 수 있다.
처음 액자를 잘 해놓으면 이후에 작품을 되팔 때 액자를 분리하지 않아도 된다.

바꿨다는 생각을 한다. 어떤 작품은 걸어놓고 함께 살다 보니 작품 감상에 만족도가 이루 말할 수 없을 만큼 높아진다. 두고두고 오래오래 볼 작품은 다소 가격이 높더라도 무반사 아크릴을 추천한다.

무반사 유리(뮤지엄 급, 그냥 반사 유리보다는 비싸지만 고급인 것들이 있다고 한다. 많은 상담이 필요하다)가 있기도 하다. 무반사 유리는 무반사 아크릴보다는 저렴하고 무반사 아크릴과 무반사율은 비슷하지만 유리라는 특성상 두께감과 재질감 때문에 무반사가 덜하다. 작품의 크기가 크지 않은 경우 추천한다.

반사되는 평범한 아크릴 또는 그냥 유리(가장 저렴하고 편하다) 등도 있다. 포스터나 판화는 비싼 액자를 하면, 배보다 배꼽이 더 커지니 그 부분도 고민하면서 결정하는 것이 좋다. 한국은 무반사 아크릴 자체가 생산량이 없고 수입해와야 해서 무반사 아크릴을 취급하는 곳이 많지는 않다. 시간을 내어 다양한 조건들을 살펴보고 고르자. 세계적으로 볼 때 한국은 액자값이 비교적 저렴하고 다양한 편에 속한다. 참고로 아크릴은 흔한 일은 아니지만, 기스가 날 수 있다. 모든 것에 있어 완벽한 것은 없다.

캔버스 액자

캔버스 작품일 경우, 그대로 놔두면 시간이 흐르면서 캔버스의 나무 틀이 뒤틀릴 수도 있다. 이 때문에 몇몇 작가들은 금속 알루미늄 캔버스를 고집하기도 한다. 반면 작가는 나무 캔버스에 작업을 했는

데, 컬렉터가 작가에게 허락을 받고 다시 금속 알루미늄 캔버스로 바꾸는 경우도 있다. 캔버스의 뒷면을 보고 틀이 불안하게 설치가 되었을 경우, 다시 재조립하는 경우도 있는데 역시 액자 가게에 부탁하면 해준다. 아무래도 나무는 시간이 흐르면 틀이 어긋나기도 하다 보니 작품의 크기가 클수록 불안하면 물어보는 것도 좋다.

그림도 화초처럼
살게 하기

결론적으로 액자는 그림을 보호하기 위해 하는 장치다 보니 너무 화려하지 않고 적당히 하는 것을 추천한다. 나아가 집안의 온도와 습도를 심하게 걱정하는 컬렉터도 많은데 화초를 키운다고 생각하고 그림과 함께 살라고 말하고 싶다. 집 안이 더우면 창문을 열거나 에어컨을 켜듯이 그림 역시 실내 평균 온도인 25도 전후에서 살아가는 것이 가장 적당하다. 습도도 마찬가지다. 특히 종이는 수축과 팽창을 하며 여름과 겨울에 숨을 쉰다. 그래서 판화의 경우 액자 가게에서 종이를 완벽하게 붙이지 않고 약간 여백을 두고 붙이는 것이다. 그러므로 너무 걱정할 필요가 없다. 오히려 수장고나 아무도 들어가지 않는 방에 작품을 보관할 때 곰팡이가 생기는 경우도 봤다. 제습기나 온도를 잘 체크하면서 보관하자.

그림을 걸 때는 직사광선을 피해야 하기에 창문 가까운 곳에 거는

일은 피하거나 우리 집처럼 창문이 큰 집은 유리창에 자외선 차단 필름 공사를 하는 것이 좋다. 나는 집 사진을 올릴 때마다 자외선 조심하라는 DM을 수백 개를 받아야 했다. 자외선 차단 공사를 했음에도 불구하고 나는 일일이 답변을 해야 했다. 더불어 에어컨이나 난방기구 근처에 작품을 거는 것 역시 조심해야 한다.

회사나 사무실이나 상업 장소에 걸 때는 가족 이외의 사람들이 만질 수 있으니 각별히 주의해야 한다. 작품가가 상당히 높은 작품이라면 보험을 들어놓는 컬렉터도 있다. 또한 카페 같이 불특정 다수의 많은 사람이 오고가는 사업장소라면 혹시 모를 상황을 대비해 갤러리나 작가에게 이야기를 해놓는 것도 좋은 방법이다. 그런 공간에 걸려있는 작품은 사람들이 사진으로 찍을 수 있기 때문이다. 작품을 소장했다고 해서 이미지 저작권까지 소장한 것은 아니다. 그러니 작품을 상업공간에 둘 예정이고, 불특정 다수가 사진을 찍어올리는 것까지 고려해 갤러리와 작가에게 미리 이야기를 하는 것이다.

어떤 것들이
작품을 해칠까

작품에게 가장 위험한 것은 무엇일까? 악의적으로 낙서를 하려는 가족이 있지만 않다면 사실 햇빛이다. 직사광선을 피하는 것은 그 무엇보다 중요한데, 나는 우리 집 창문 전체에 자외선 차단 공사를 했

고, 블라인드까지 걸었다, 평소 사진을 찍을 때 아니면 블라인드를 자주 내려놓는 편이다. 그럼에도 불구하고 집에서 가장 안쪽, 빛이 거의 들지 않는 곳에 건 작품은 마틴 브라운Matti Braun과 정이지 작가의 작품이다. 특히 마티 브라운의 작품은 실크로 만들어져서 조금이라도 빛이 강하거나 만지면, 손상이 생기기 때문에 가장 안쪽에 설치했다. 오묘한 빛의 변화를 느끼기에도 좋은 공간이다.

정이지 작가의 작품은 늘 내 서재 방향을 바라보고 있다. 인물의 눈동자가 나를 향해 있는 모습이 내 마음을 알아주는 듯한 기분이 들어서 위로받으며 지낸다. 나는 매일 이 두 작품을 보며 하루를 시작하는데, 그때마다 마음이 청량해진다.

마틴 브라운, 〈Untitled〉
Silk, dye, powder-coated aluminium, 65x55x3.5cm, 2014년, 이소영 개인 소장.
Photo courtesy of the artist, ⓒPhoto: Anne Poehlmann.

정이지, 〈Season of Fig 3〉
oil on canvas, 60.6x60.6cm, 2020년, 이소영 개인 소장, 정이지 사진 제공.

큰 작품을 우리집 거실로 들이는 법

컬렉팅을 하다 보면 큰 작품에 매료되는 경우가 있다. 또 어떤 작가는 항상 큰 크기의 작업만 하기에 소장하려면 그만한 공간이 매우 필요해진다. 기본적으로 작품의 크기가 크다고 하면 100~150호 정도를 이야기한다. 가로 X 세로 2m 전후가 되면 작은 방 한 벽을 다 차지하게 된다. 그래도 이 정도의 크기는 엘리베이터를 타고 집 안으로 들여올 수 있다. 보통 평균적으로 아파트의 높이가 230~240cm이기 때문이다.

우리집은 복층이라 층고가 높은 편인데도 세로 250cm 작품을 들여놓기가 쉽지 않았다. 배송 과정에서 작품이 엘리베이터에 실리지 않아 갤러리스트와 고민을 했다. 보통 이런 경우에도 방법이 있다.

1. 계단으로 가지고 올라온다 → 계단이 좁거나 작품을 돌릴 수 있는 각도가 안 나오면 무용지물.
2. 캔버스 틀에서 캔버스 천을 떼어내 따로 가지고 올라와서 다시 집 안에서 설치한다.

2번은 내가 250cm 정도 되는 작품을 소장했을 때 사용한 방법이다. 단, 이럴 경우 작가에게 작품의 캔버스 틀을 분리한 후 다시 재조립해도 되냐고 물어봐야 한다. 대부분의 작가는 큰 문제만 일어나지 않으면 가능하다고 한다. (아트

핸들러 팀이나, 액자 집에서 전문가가 와서 진행하고 설치 비용이 발생한다.)

해외에서 큰 작품을 샀을 경우 배송비를 절약하기 위해 캔버스 틀은 배송받지 않고 그림 그려진 천만 받는 경우가 있다. 이때에도 한국에서 다시 캔버스 틀을 맞추는 작업을 한다. 나의 유튜브 〈아트메신저 이소영〉에 작품을 설치하는 과정을 찍어 올려두었다. 유튜브에 '팸 에블린 작품 컬렉팅 및 설치', '소피아 미솔라 작품 컬렉팅'이라고 검색하면 볼 수 있다.

나만의 뷰잉룸, 수장고를 만들다

신용석 컬렉터
@floavor

많은 컬렉터가 처음에는 한 점의 미술품만 소장해야겠다고 생각하며 아트 컬렉팅을 시작하지만, 시간이 흐르면 아트 컬렉팅의 매력에 중독되어 자신이 예상한 것보다 훨씬 작품이 많아진다. 어떤 컬렉터는 따로 공간을 마련해 자신이 소장한 작품을 걸어놓기도 한다. 컬렉터만의 아지트라고 해도 좋겠다. 대표적으로 부산에 거주하고 있는 파일럿, 신용석 컬렉터가 있다. 나와 동갑인 그는 평소 서로 어떤 작품을 컬렉팅했는지 자주 이야기하는 좋은 컬렉터 동료다.

수장고를 만들게 된 이유

컬렉팅을 하며 얻을 수 있는 가장 본질적인 가치는 아무래도 내가 좋아하는 작품을 곁에 두고 언제라도 볼 수 있다는 점이다. 그것이

평안이든, 즐거움이든, 위로이든 간에. 그런데 작품 수가 늘어날수록 오히려 작품을 보기가 어려워져 고민이 생겼다. 내가 좋아하는 작가를, 원했던 작품을 소장했다는 사실만으로도 기쁘지만, 벽에 걸어 놓고 눈으로 누릴 수 없다면 컬렉팅을 시작했을 때에 나를 행복하게 했던 가치와 멀어지는 것 같았다.

결국 보관할 곳이 따로 필요할 만큼 작품 수가 많아졌을 때, 나만의 뷰잉룸으로 사용할 수 있는 공간을 구했다. 구할 때 가장 중점적으로 찾았던 것은 층고가 높고 벽 면적이 넓어서 가능한 많은 작품을 걸어놓을 수 있는 공간이었다. 현재 수장고이자 뷰잉룸에는 약 50점 정도가 걸려있다. 일주일에 1~2번, 시간이 허락할 때마다 그곳에 들러 작품 감상도 하고 커피도 마시고 책도 보고 시간을 보내고 있다.

개인적으로 작가의 생각이나 가치에 대해 공감할 수 있는 작품들을 컬렉팅하고 있다. 그렇다 보니 나와 비슷한 시대를 살아온 작가들의 작품이 컬렉팅의 테마가 되고 있다. 나와 같은 세대가 자라나면서 경험하고 겪었던 변화들, 아날로그에서 디지털로, 현실에서 가상으로의 이동, 소외된 가치관들의 인정, 구시대적 차별의 개선 등. 자연스럽게 이와 같은 주제를 담고 있는 작품들이 꽤 많다. 현재 약 105점의 유니크 피스를 소장하고 있고, 애정하는 한국 젊은 작가들의 작품이 90% 이상을 이루고 있다.

작품 구매 후 컬렉터가 보관해야 할 문서가 있나요?

미술품을 처음 구매하고 나면 그 작품이 얼마이건 간에 심장이 떨린다. 나도 그랬다. 그리고 의아하다. 왜 바로 작품을 주지 않지? 만약 전시 기간이 아니라면 바로 작품을 주지만, 해당 작품이 전시 중이라면 이미 돈을 냈어도 전시를 마칠 때까지 기다려야 한다. 나는 한 작품이 2년째 유럽을 돌며 전시 중이라 아직까지 받지 못하고 있다. 이런 경우도 종종 발생한다. 자, 그렇다면 작품을 구매하겠다고 의사를 밝히면 갤러리와 컬렉터 간에 또는 경매 회사와 고객 간에 어떤 문서가 오고 가는지 정리해보자.

국내에서 작품을 샀을 때

갤러리의 경우 작품을 산다고 의사를 밝히면 인보이스Invoice를 준다. 대부분 인보이스에는 해당 갤러리의 정보와 내가 산 작품의 이미

지, 작품 가격, 갤러리의 계좌 등이 적혀있다. 그럼 컬렉터는 해당 계좌로 작품 가격을 입금하면 된다.

국내는 카드 결제가 가능하고 현금 영수증 등을 선택할 수 있으며 인보이스 이후 다시 한번 갤러리에서 작품 보증서를 만들어준다. 경매도 위와 비슷하다. 작품을 구매하고 나면 보증서가 오는데, 그 문서를 잘 보관해두면 된다.

해외에서 작품을 샀을 때

돈을 해외 계좌에 보내므로 인터넷 송금이 어렵다면 직접 인보이스를 출력해 은행에 가져가면 된다. 인터넷 송금은 거래목적이 저장되지 않는 일반적인 외화 송금이지만, 은행에 직접 가서 입금할 경우 은행에서 인보이스를 보관하게 된다. 이때의 송금은 은행에서 인보이스를 복사해놓으므로 예술품의 구입 용도라는 송금 목적이 분명해진다.

만약 연간 6,000만 원 이상으로 거래하는 컬렉터라면 반드시 은행에 가서 인보이스를 복사해놓고 자금 출처를 적어놓는 것이 좋다. 6,000만 원 이하는 거래 대금에 대한 목적을 기입하지 않고 인터넷 해외송금도 가능하다. 보통 해당 갤러리에서는 인보이스를 이메일을 통해 PDF 파일로 준다.

이 모든 과정에 갤러리가 나에게 주는 '인보이스'는 필수다. 해외는 보증서가 따로 없고 인보이스 자체가 곧 보증서이기 때문이다. 가

PDF로 받은 해외 인보이스 예시.

끔 어떤 해외 갤러리는 인보이스를 USB에 넣어 보내주는 곳도 있다. 하지만 디스크와 CD가 사라졌듯 USB도 언제 사라질지 모른다. 나는 작품의 인보이스를 받으면 PDF 파일로 저장할 뿐만 아니라 A4 용지에 출력해서 클리어 파일에도 한 번 더 보관을 한다.

작품과 함께
추억도 컬렉팅하는 법

가족 대부분이 컬렉터여서 어릴 때부터 아트 컬렉팅을 접했던 친구 L이 있다. L과 그의 가족은 한국 근대 작가들의 작품을 주로 소장해왔다. 유영국, 장욱진, 서세옥, 이우환, 김기린, 하인두 등…. 컬렉션을 보고 있으면 한국 근대미술의 역사가 파노라마처럼 흘러가 전시회를 보고 있는 듯한 기분마저 든다. 어느 날, 친구 집에서 문서를 구경하다가 아주 오래된 추억을 나누며 좋은 경험을 했다.

L이 소중하게 보관하고 있는 문서들 중에는 영수증도 있었다. 영수증은 L의 부모님이 1970년대에 갤러리에서 작품을 샀을 때 받은 약 50년이 지난 영수증이었다. 나는 너무 신기해서 영수증을 한참 동안 관찰했다. 지금 우리가 갤러리에서 받는 보증서일 텐데, 너무 다른 형태와 모습이었기 때문이다. 무엇보다 50여 년이 지난 지금까지 이 영수증을 잘 보관하고 있다는 점에 놀랐다. (L은 지인들에게 정리와 보관을 잘하는 것으로 유명하다.) 영수증뿐 아니라 가족의 소장품이 실린 도록 역시 잘 보관하고 있었다. L은 자주 도록을 꺼내어 보고 읽으며 이야기를 나누는 것을 즐겼다. 나를 만난 날도 그랬다.

이런 오래된 문서나 자료들을 보관하는 것은 결코 쉬운 일이 아니다. 우리가 어릴 적 썼던 일기를 이사할 때 슬며시 버리듯 물건들은 점차 사라지고 버려지기 마련이다. 하지만 L의 가족은 오랜 시간 동안 미술품과 관련된 문서도 함께 잘 보관했다. 이로써 사라지지 않는

가족의 좋은 추억까지 함께하고 있었다.

L의 집에 다녀온 날, 나는 집에 도착하자마자 서재를 뒤져 내가 소장한 작품의 팸플릿이나 전시 도록을 찾았다. 어떤 도록은 다행히 남아있었지만 없는 것들이 더 많았다. 전시가 끝난 후 팸플릿이나 전시 도록을 다시 구하는 건 생각보다 힘든 일이다. 대부분의 전시와 관련된 문서들은 일시적으로만 발행하기 때문이다. 나에게 정말 소중한 작품이라면 해당 전시의 도록이나 팸플릿 등을 잘 보관해두자. 기억은 생각보다 정확하지 못한 편이라 이런 문서가 존재할 때 더욱 힘을 발휘하고 추억은 이런 문서 덕분에 더욱 따뜻하고 깊게 유지된다.

가지고 있는 작품이
파손되면 어쩌죠?

어느 날 반려견과 산책을 나갔다 돌아오니, 집 벽에 걸려있던 조각 하나가 바닥에 떨어져있었다. 보자마자 심장이 뛰고 놀랐지만 최대한 침착한 마음으로 작품의 상태를 살폈다. 우선 회화 작품이나 조각이 파손이 되었을 때는 최대한 건드리지 않고, 손상이 어느 정도인지 사진을 찍어두는 것이 좋다. 이때 비교해야 할 사진은 처음 작품을 샀을 때의 작품 사진이다. 그러므로 컬렉터는 회화뿐만 아니라 조각, 사진을 살 때에도 작품을 찍어놓은 원본 사진, 해상도가 높은 사진을 갤러리에 부탁해서 받아놓는 게 좋다. 혹시 갤러리가 사진을 주지 못하는 상황이라면 컬렉터가 작품을 구매하자마자 잘 찍어놓아야 한다.

보통 작품이 손상되면 작가가 아니라 구매한 갤러리에 묻는다. 그럴 경우 살아있는 작가는 자신이 복원을 해주기도 하고, 자신이 아는 복원가와 협의해 문제를 해결해준다. 작가가 세상을 떠났을 때는 재

단이나 갤러리 측에서 가족에게 묻거나 작가를 매니징하는 재단에게 문의한다. 나도 작품 파손이 여러 번 있었는데 상황마다 모두 달라 다양하게 해결했다.

작가 사후 작품 파손 시 진행한 사례

소장품 중 석고 재질의 조각 작품이 파손된 적이 있다. 1970년대 작품이라 50년도 더 된 조각 작품이었다. 작가는 이미 세상을 떠난 지 오래라 구매를 한 해외 갤러리를 통해 문의를 했더니, 작가의 남편이 작품을 관리하는 재단을 운영하는 중이었다. 그 재단에서는 해외까지 다시 작품을 가지고 오지 말고 국내 복원가를 찾아가서 복원하면 된다고 했다. 그래서 갤러리가 알려준 복원가에게 맡겨 온전히 복원했다.

작가 생존 당시 파손이 되어 진행한 사례

나는 회사에도 작품을 많이 전시하는 편이다. 회사에 한국의 동양화를 작업하는 작가의 작품을 액자 하지 않고 걸어두었더니 한 달도 되지 않아 손톱자국이 찍혔다. 누군가 지나가는 길에 작품을 손톱으로 꾹 눌러본 것이다. 처음 이 사실을 알았을 때는 너무 화가 났으나 시간이 지날수록 용서하게 되었다. 마치 흰 눈이 내린 날 땅을 먼저 밟고 싶은 인간의 심리였나? 싶어서.

하지만 곧 막막해졌다. 동양화 작품을 산 것도 처음이었고, 손톱으

로 파인 자국을 복원할 수 없을 것 같았다. 작품을 구매한 갤러리에 물어보니, 그 갤러리 대표님이 내 인생에서 잊을 수 없는 말을 했다.

"이 세상에 못 고치는 작품은 의외로 없어요. 너무 걱정 마세요."

작품이 파손되어본 사람은 알 것이다. 이 말이 얼마나 고마운지. 나는 여전히 누군가가 작품이 손상되었다고 하면 저 문장으로 위로를 한다. 작가를 통해 손상된 작품을 표구집에 보냈고, 그곳에서 복원되어 곧바로 액자 가게로 이동했다. 사실 액자를 하지 않는 것이 작품을 가장 정확하게 감상할 수 있고, 작품을 볼 때 행복하다. 작품을 있는 그대로 볼 수 있기 때문이다. 하지만 걸어놓을 곳이 상업공간이거나 불특정 다수가 오가는 장소라면 반드시 액자를 하자. 추후 작품에 손상이 가해지면 그 뒤처리 역시 컬렉터의 몫이고, 미술품을 너무 아끼는 컬렉터들은 비용보다 정신적인 스트레스를 심하게 받는다. 난 이때 이후로 내 회사나 상업공간에 거는 작품들 대부분에 액자를 한다.

다행히도 동양화 작품은 현재 안전하게 복원되어 액자 속에 있다. 볼 때마다 그때의 기억이 떠올라 마음이 아프지만 이 경험 또한 배웠다고 생각한다.

조각이 넘어져 색이 벗겨진 사례

리아트에서 수업을 마쳤을 때의 일이다. 한 수강생이 조각이 담긴 투명한 박스를 짚으며 일어섰고 그 반동으로 박스가 밀쳐지면서 조

각이 쿵 하고 떨어졌다. 그 조각 작품은 3,000만 원대였고 아트 토이였지만 전 세계에 150점 밖에 없는 에디션이었다. 인기가 너무 많아 나도 발매 당시에는 사지 못해서 결국 아트 딜러를 통해 힘들게 판매가의 2배를 주고 구매했던 참이었다. 자리를 정리하고 작품을 자세히 보니 작품의 뒷면이 하얗게 까져있었다. 금속 조각이라 상당히 무거워서 작품을 놓은 좌대도 패여있을 정도였다. 아찔했다. 이건 또 어떻게 수리를 해야 하나? 다행히 구매했던 딜러에게 물어보고 홍콩에 가서 수리를 했지만 수강생에게 이 내용을 설명해야 했고, 그 역시 작품을 수리하는 과정에서 비용을 지급했다. 하지만 한 번 손상이 된 작품은 후에 리세일을 진행하더라도 제대로 작품값을 받지 못할 수가 있으므로 결국 소장자에게 피해가 아주 크다. 복원을 한 것도 기록에 남아 훗날 이력이 되기 때문이다. 따라서 고가의 작품을 놓을 때는 반드시 자신이 늘 케어할 수 있는 장소에 놓는 것이 좋다.

이 외에도 나는 이사를 할 때, 나의 실수로 때로는 타인의 실수로 작품 손상을 몇 차례 겪었고 그럴 때마다 마음이 많이 아팠다. 누군가는 미술품이 손상된 게 뭐 그리 대단한 일이냐 할 테지만 속이 상해 눈물을 흘린 적도 있다. 손상된 작품을 다시 복원하는 과정도 과정이거니와 제대로 관리하지 못한 내 탓이라는 생각에 흘린 회환의 눈물이었다.

작품을 치료하는 의사,
복원가

외국은 복원의 역사가 100년이 넘었지만, 한국은 미술품 복원의 역사가 그리 길지는 않다. 그래도 내가 신뢰하는 미술품 복원가 한 분을 소개하고 싶다. 이 복원가는 여러 매체에 많이 공개되었지만 내가 직접 복원을 맡겨본 경험이 있기 때문에 마음 놓고 소개한다.

평창동에 있는 미술품 보존복원연구소Art C&R를 운영하는 김주삼 복원가는 1987년 프랑스 유학을 가 파리1팡테온소르본대학교 University of Paris 1 Pantheon-Sorbonne에서 문화재보존학과 대학원 과정을 공부한 최초의 한국인이었다. 서강대에서 화학을 전공한 그는 오히려 공부보다는 그림 그리는 게 더 좋았고, 대학 시절 우연히 미술품 복원에 대한 기사를 접한 후 복원가가 되기로 다짐한다. 유학 후 한국에 돌아와 미술관에서 근무하다가 지금은 자신의 보존복원연구소를 운영 중이다.

나는 이미 작고한 해외 작가의 작품을 복원하고(작가의 재단에서 한국에서 고쳐도 된다는 허가를 받음), 또 고장난 미디어 아트를 수리하기 위해 김주삼 복원연구소를 찾은 적이 있다. 가기 전에 '얼마나 비쌀까? 작품보다 더 비싼건 아니겠지?' 이런 고민도 하면서 불안한 마음을 가지고 찾아갔다.

컬렉터들은 작품에 손상이 생긴 것도 상처지만, 복원이 잘 되지 않을까 전전긍긍한다. 하지만 이런 내 불안한 마음은 복원연구소의 문

을 열자마자 희망으로 바뀌었다. 복원연구소 안에서 내 작품은 정말 작은 수리에 불과했다. 일부러 찢었다고 해도 과언이 아닌 파손된 작품들, 너무 오래되어 형태를 알아볼 수 없는 작품들도 많았다. 이때의 내 기분은 갑작스레 다쳐서 응급실에 갔는데 알고 보니 살짝 베인 상처였다는 말을 들었을 때의 기분이었달까? 나는 복원하고 싶은 작품에 대해서, 왜 복원을 하게 되었는지 상황을 설명했고, 소장님 역시 걸리는 기간과 어떻게 해야 한다고 여러 가지 의견을 주셨다.

복원 방법에는 정확한 정답이 없다. 그러므로 복원가가 여러 가지 방법 중 어떤 방법이 작품에게 좋은지 연구하는 시간이 필요하다. 컬렉터 역시 복원가의 의견을 듣고 결정을 하는 시간이 필요하다. 빠르게 복원된다는 생각을 가지기보다 시간을 가지고 안전하고 건강하게 복원한다는 마음을 가지면 된다. 당시 복원을 맡겼던 2점의 작품은 3개월을 지나 집에 돌아와 자신들의 삶을 살아가고 있다.

그의 책 《문화재 보존과 복원》에서는 작품 손상의 요인을 크게 인위적인 손상과 자연적인 손상으로 나눈다. 인위적인 손상은 내가 겪은 것처럼 고의적인 파손, 관리 부주의, 잘못된 복원 등이 있고, 자연적인 손상은 식물이나 동물 해충이 입히는 피해나, 미생물(곰팡이 등)이 입히는 피해, 화재나 홍수로 일어난 피해, 화학적 물리적 요인으로 일어난 피해 등이 있다. 아주 오래된 작품의 경우 시간의 흐름도 손상의 원인이 될 수 있다.

김주삼 복원가 역시 이 세상에 못고치는 작품은 없다고 말했지만

그 어떤 복원도 뛰어난 손재주를 가졌다 해서 완벽한 작업이 이루어지는 것은 아니라고 말했다. 더불어 실제 복원된 부분은 원작과 변화 속도가 다르므로 복원 재료에 따라 물리적인 형태의 변형이나 어느 정도 변화가 있게 마련이라는 설명도 덧붙였다. 그러므로 컬렉터는 작품을 소장하면서 동시에 언젠가 이 작품이 손상될 수도 있음을 인지하고 잘 보관해야 한다. 컬렉터의 책임은 작품을 소장하는 순간 그 작품을 하나의 문화예술품으로서 잘 보관하는 것임을 잊지말자.

미술관에 작품을
빌려주는 일이 있나요?

2021년 어느 날이었다. 갤러리로부터 내가 소장하고 있는 작품을 빌려 전시를 하고 싶다는 연락을 받았다. 젊은 조각가의 작품이었는데 한 기업미술관에서 곧 열릴 큰 기획전에 내 소장품을 전시하고 싶다는 것이었다. 다행히도 나는 몇 번 해외에서 작품을 사자마자 해외 미술관에서 전시를 해야 되니 빌려달라는 연락을 받은 적이 있어서 놀라지는 않았다.

'미술품 대여'는 개인 컬렉터가 미술품을 여러 점 소장하다 보면 만나게 되는 일이다. 우선 해당 미술관에서 작품을 전시했던 갤러리를 통해, 또는 직접적 '대여 요청서'가 온다. 정확히 말하면 '전시 작품 대여 계약서'다. 이 문서에는 해당 미술관이 앞으로 할 전시의 명칭, 기간(전시 기간과 대여 기간은 다르다. 대여 기간이 좀 더 긴 편이다) 전시 장소, 작품에 대한 평가액이 적혀있다. 아래는 국내 미술관에서 작품

을 대여할 경우 '전시 작품 대여 계약서'에 포함되어있는 내용들이다. 훗날 미술관이나 갤러리를 통해 작품을 빌려줘야 할 경우가 생길 때를 대비해 확인해놓도록 하자.

- 전시의 명칭
- 전시 장소
- 전시의 기간 및 대여의 기간
- 사이즈, 제작년도, 매체
- 작품 훼손 시 보상을 해준다는 내용 즉, 보험문서
- 운송 역시 미술품 전문 운송업체에 맡긴다는 내용
- 전시회 도록, 홍보에 도판 사용 시 소장자에게도 알린다는 내용

대략 이 정도의 내용이 '전시 작품 대여 계약서'에 적혀있다. 컬렉터 입장에서 자신이 소장한 작품을 미술관에서 대여해달라고 연락이 오면 대부분의 컬렉터가 긍정적으로 생각하는 편이다. 내가 소장한 작품에 좋은 이력, 프로비넌스Provenance Record가 생기기 때문이다. 프로비넌스란 '앞으로forward'라는 뜻의 'pro'에 '오다come'라는 뜻의 'ven'을 합친 단어로 뜻은 '기원', '출처', '유래'다. 경매 및 개인 거래를 통해 해당 작품을 소유했던 소장처에 대한 이력과 해당 작품의 전시 이력을 뜻한다. 작품 구매를 확정한 단계부터 확인을 요청할 수 있고, 혹시 모를 작품의 도난, 약탈, 위조 여부를 확인하는 데도 중요

하다. 물론 소장자가 프로비넌스를 무조건 공개해야 한다는 원칙은 없다. 하지만 유명한 컬렉터나 기관이 소장했던 미술품은 가치가 높아진다는 점을 숙지하자. 프로비넌스는 그 이력을 한 번에 확인할 수 있는 자료이기도 하다.

우리가 주민등록 등본을 열람하면 한 개인이 어디서 살았는지 주소가 나오듯이, 하나의 작품도 소장이나 전시 이력이 있는 법인데 미술관에 대여를 해주면 전시 이력이 추가되게 된다. 대여 계약서에서 흥미로운 것은 보험문서다. 보험문서에는 해당 작품의 평가액이 적히는데, 나도 몰랐던 현재의 작품값을 알게 된다. 특히 작품 평가액이 내가 산 금액보다 높게 책정될 때 기분이 좋다. 내가 구매한 작품의 가치가 올랐다는 의미로 느껴지기 때문이다.

당시에도 조각 작품을 빌려줄 때, 나는 그 작품을 작가의 개인전에서 200만 원대에 구입을 했었다. 하지만 1년이 지나고 미술관에서 책정한 평가액에는 300만 원이라는 가격이 적혀있었다. (물론 실제 미술품이 거래된 가격이 아니므로 확실하다고 할 수는 없지만, 어쨌건 미술관에서 해당 작가의 이 작품의 가치를 평가한 평가액이니 신뢰가 되었고 뿌듯한 기분이 들었다.)

국내 전시에 빌려줄 경우

일반적으로 국내의 '전시 작품 대여 계약서'에는 운송을 해야 할 비용은 누가 부담하는지 대여조건은 어떻게 되는지, 보험과 저작권,

분쟁이 났을 때 어떻게 해결할 것인지 등에 대해 상세히 적혀있다. 컬렉터는 이 부분을 확인하고 서명하고 보험 증서도 잘 받아서 저장해 놓으면 된다.

아래는 내가 한국의 한 미술관에 작품을 빌려주고 받은 '전시 작품 대여계약서'에 적혀있던 대여 조건 중 일부다.

① 대여 작품 및 관계자료는 전시 목적 이외의 사용을 금한다.

② 지정된 전시 장소 이외에서의 전시는 금한다.

③ 대여처는 ○○미술관에 포장, 보험, 운송, 작품설치 및 안전 관리에 대한 필요한 사항을 요청할 수 있다.

④ 도록 기증 및 소장처 명기(個人所藏)

⑤ 도록 제작 등 전시인쇄물, 시설물과 관련된 저작권은 ○○미술관에서 저작권자와 직접 해결한다.

⑥ 대여기간 중에 발생하는 작품의 분실, 파손 등에 관해서는 ○○미술관이 전액 보상한다.

⑦ 대여처의 사정으로 작품의 반환을 요구할 때, 상호 협의한 후에 반환토록 한다.

나는 《월급쟁이 컬렉터 되다》 출간 전부터 미야쓰 다이스케를 알고 있었는데, 처음 그의 이름을 본 곳은 도쿄의 한 미술관에서였다. 도쿄의 외곽을 여행하다가 카사마니치도미술관笠間日動美術館에서 기

획전을 봤는데, 그곳에 이 컬렉터가 빌려준 작품들이 많아서 관심을 가지게 되었다. 그는 프랑스 작가 도미니크 곤잘레스 포에스터 Dominique Gonzalez-Foerster가 디자인한 특별한 형태의 집에서 살고 있다. 심지어 그의 집 벽은 정연두 작가가 직접 방문해 작품으로 도배를 해줬을 정도다. 그 역시 자신의 책에서 미술관에 작품을 빌려주는 것에 '소장품을 빌려주는 것은 컬렉터의 사회적 의무이고, 나아가 미술관으로부터 심미안을 인정받는 명예로운 일'이라고 밝혔다.

그렇다면 내 소장품을 미술관에 대여해줬을 때 대여비를 얼마나 받을까? 솔직하게 말하면 대여비를 주지 않는다. 나뿐만 아니라 여러 컬렉터 역시 국공립미술관에 작품을 빌려줬을 때 대여비를 주지 않았다고 한다. 따라서 국공립미술관에 작품을 대여해준다고 해서 금전적인 이득이 생기는 것은 없다. 다만 컬렉터의 삶에 있어 잊지 못할 좋은 경험을 선물하고 작품에게는 이력이 생기기에 그것이 금전적 이득보다 더 크다.

하나 조심해야 할 점은 작품의 컨디션이다. 내가 볼 수 없는 환경에서 장시간 작품이 놓여있게 되므로 전시를 진행할 곳의 스텝이나 안전요원 등에 대해 확인할 필요가 있다. 또한 작품이 다시 돌아왔을 때 작품의 컨디션을 바로 확인해야 한다. 이런 경우는 작품이 이동되기 전에도 사진을 찍어놓고, 반납된 후에도 사진을 찍어놓으면 좋다. 혹시 작품에 이상한 점이 있다면 즉시 담당 학예연구사에게 연락을 해 조치를 취해야 한다.

전시작품 대여계약서

(이하 '대여처'라 칭함)은
으로 아래의 작품 2점을 에 대여함에
있어 다음과 같은 조건으로 계약을 체결한다.

- 다 음 -

제1조.(전시회 명칭)

제2조.(기간)
 ① 전시기간 : 20 년 월 일 - 20 년 월 일 (일)
 ② 대여기간 : 20 년 월 일 - 20 년 월 일 (일)
 (상호 협의 후 변경가능)

제3조.(장소)

제4조.(작품대여) 대여처는 상기(上記) 전시회에 아래의 작품 2점을 전시기간 중
 무상으로 대여한다.

제5조.(작품내역)

작가명	작품명	제작년도	규격(cm)	재질	작품평가액

제6조.(비용부담) 상기 작품의 대여와 관련하여 발생하는 포장, 운송, 보험,
 작품설치 등에 관한 제반 비용을 부담한다.

국내 전시 작품 대여 계약서 예시.

해외 전시에 빌려줄 경우

작품을 해외로 빌려줄 경우 이왕이면 직접 가면 좋겠지만, 갈 수 없을 경우에는 사전에 정중히 전시 사진들과 도록이나 포스터를 기념으로 달라고 하면 좋다. 작가의 도록은 해당 전시가 아니면 구하기가 힘들기 때문이다.

나는 작품을 빌려주고 전시가 열려 초대를 받아 갈 때면 해당 학예연구사가 도록을 챙겨줄 때 더 감사한 생각이 들었고 기뻤다. 초보 컬렉터들도 훗날 이런 경험을 꼭 해보면 좋겠다.

대단한 컬렉터가 아니어도
작품을 기증할 수 있나요?

가끔 컬렉터들의 이야기를 읽다 보면 미술관에 작품을 기증하는 사례가 나온다. 누군가는 강의 때 작품을 미술관에 기증한 컬렉터들의 이야기를 했더니 기증할 거면 도대체 왜 사느냐고 물었다. 나도 예전에는 미술관에 작품을 기증하는 건 사회적으로 재력이 많은 사람들만 하는 일일 것이라 생각했다. 그런데 아니었다. 살다 보니 일반인 컬렉터인 나도 기증을 하게 되었다. 아주 자연스럽게 하게 되어 그 경험을 나누고 싶다.

어떻게 기증을
하게 되었을까

코로나가 한창이던 여름, 나는 우연히 한 갤러리에 갔다. 그곳에서

한 젊은 조각가의 작품 한 점을 샀고, 회사에 설치했다. 그리고 2022년 ○○미술관에서 작품을 빌려달라는 연락을 받았다. 나는 대여자가 되어 전시에 초대 받고 도록도 받는 등 유익한 경험을 했다.

나는 내가 소장한 작품이 한국 동시대 미술에서 중요한 작품이라고 생각했고, 미술관에서 하는 전시를 보니 미술관 안에 있는 작품이 회사에 있는 것보다 훨씬 근사해 보였다. 그래서 이 작품은 미술관에 있는 것이 더 좋겠다고 친한 갤러리 디렉터에게 이야기했더니 그가 대구미술관 최은주 관장님을 소개해줬다. 관장님은 미술관에 작품을 기증하는 사례에 대해 아주 친절하게 설명해주었다. 나는 고민하다가 해당 작품을 대구미술관에 기증하기로 결정했다.

기증의 단계는 어렵지 않다. 대구미술관 최은주 관장님은 미술관 관장이 가장 열심히 해야 하는 일은 '기증을 유도하는 일'이라고 했다. 그녀는 미술관에서 일하는 30년이 넘는 기간 동안 기증을 유도했고 그 일이 가장 자신이 잘한 일이라고 말했다. 사람도 운명이 있듯이 작품도 운명이 있다는 것이 그녀의 생각이다. 종국에는 작품이라는 존재가 가장 편하게 몸을 누일 수 있는 장소성의 의미가 가장 극대화되는 곳이 바로 미술관이다. 미술관에 들어가면 개인의 손에 있을 때보다 작품의 생명이 연장된다. 기증은 작품의 의미가 재해석되는 일이자, 의미를 넘어서 새로운 가치가 생성되는 일이기도 하다.

하지만 많은 사람이 기증절차를 몰라서 못한다. 다음에 보편적인 기증 절차 방법을 설명해두었다. 기증할 생각이 있다면 참고하자.

첫째, 작품 기증 의향 밝힐 것

미술관마다 사이트에 기증을 받는 기간이 있다. 이 기간을 확인해 보자. 첫째로 무엇보다 절대적인 자유의지가 중요하다. 기증을 표시했다가 마음이 바뀔 수 있는데, 미술관은 늘 기증자를 기다린다.

둘째, 기증 의향서 제출

미술관마다 심의회의 체계가 있다. 미술관의 소장품이 된다는 것은 굉장히 중요한 일이므로 엄격한 심사를 거치게 된다. 그렇다고 너무 떨지 않아도 된다. 담당 디렉터나 큐레이터가 대행자가 되어 굉장히 열심히 심의 의원들을 설득한다. 작품의 의미를 설명할 뿐만 아니라 다른 소장품들과 어떤 맥락이 있는지까지 이야기하므로 믿고 기다리면 된다. 무사히 통과한 작품들은 미술관에서 등록 절차를 받고, 큐레이터들에게 활발히 연구된다. 해석 정도에 따라 각종 전시에 활용될 가능성이 높아진다.

2021년 대구미술관의 경우 서세옥 작가의 90점, 최만린 58점, 이건희 컬렉션 21점이 기증되면서 숫자로는 270여점이 기증되었다. 2022년 대구미술관은 소장품 전시에 최만린과 서세옥의 작품을 함께 전시해 많은 사람에게 알렸다. 기증한 작품이 더해지면 작가를 제대로 이해하면서 풍요로운 전시를 할 수 있다. 미술관이 매입한 소장품만으로 좋은 전시를 기획하는 것은 늘 힘든 일이기 때문이다. 나는 앞서 매입과 기증이 어렵지 않고, 미술관 역시 나의 기증 의사를

작 품 기 증 의 향 서

본인은 아래 작품을 에 기증하고자 하오니
적절한 기증 절차를 밟아 주시기 바랍니다.

기증작품 정보
 • 작품 세부사항은 첨부 양식에 기재

작 가 명 :
작 품 명 :
작 품 점 수 : 1점

기증자 정보

기 증 자 : 이소영
생 년 월 일 :
전 화 번 호 :
 :
주 소 :

2022년 3 월 28 일

기 증 자 : 어소영 (인)

미술관장 귀하

작품 기증 의향서 예시.

반갑게 환영해준다는 사실을 경험했다. 그 이후, 꾸준히 기증 문화의 장점을 주변 컬렉터들에게 많이 알리고 있다. 개인이 작품을 소장하는 것도 좋지만, 지금 이 시대에 내가 가진 작품이 상당히 중요하다고 느낀다면 보다 멀리, 오래 많은 사람이 볼 수 있도록 미술관에 기증하는 일도 컬렉터들에게는 또 다른 기쁨이라고 말이다. 나는 앞으로도 작품을 소장하다가 미술관에 있는 것이 더 의미있다고 생각되면 기꺼이 기증하는 컬렉터의 삶을 살아가고 싶다.

작가와는 친하게
지내는 것이 좋을까요?

컬렉팅을 하다 보면 작가와 친해지는 경우가 있기도 하다. 작가와 친해지면 작가의 삶이나 작품에 대한 이야기를 더욱 가까이서 들을 수 있어서 의미 있고, 재미도 있다. 작가의 작업실에 가는 일이 컬렉터에게는 작품에 대해 더 깊은 이해를 할 수 있는 새로운 경험이기도 하다.

하지만 15년간 컬렉팅을 해보니 작가와 친하게 지내는 것이 무조건 좋은 것만은 아니라고 말하고 싶다. 살다 보면 각자의 삶은 다 '골짜기'와 '골목'이 달라서 컬렉터와 작가는 만나지 않아도 되고, 서로 응원하며 각자 잘 지내면 된다는 것이 나의 입장이다. 누구나 종이에 손이 베듯이 피가 나기도 하고, 상처가 났다가 아물기도하는 것처럼 작가도 컬렉터도 친해졌다가 상처를 받을 때가 있다. 나 같이 다소 예민하고 섬세한 성격의 컬렉터는 상처 받은 작가를 지켜보는 것이

좀 아프다(컬렉터의 성향이나 성격마다 다르지만). 나는 감정이입이 잘 되는 성격이라 작가의 새 전시를 보는 것이 가끔 기대도 되고 두렵기도 하다.

우리의 새 프로젝트가, 우리의 새로운 사업이, 우리의 새로운 무엇인가가 늘 좋기만 한 것이 아니듯이 혹여나 내가 좋아하는 작가의 새 전시의 새 작업이 혹시 좋지 않아도, 결코 실망하지 말아야지 생각하기도 한다. 삶이 끝나는 것이 아니듯 작가의 작업도 늘 계속되니까 말이다. 그래서 나는 혼자 이런 생각 저런 생각을 하고, 웃기지도 않은, 아무도 궁금해하지도 않을 다짐을 하며 전시를 가는데 막상 도착해서 본 그 전시가 너무 좋으면 기분이 참 좋다. 나의 인생과 극적 화해를 하는 기분마저 든다.

작가와 친했던 컬렉터, 보겔 부부

컬렉터가 작가와 친하게 지냈다는 유명한 일화가 참 많다. 특히 보겔 부부는 1960년대 중반 솔 르윗, 댄 그레이험과 친해지면서 이 두 작가를 통해 많은 작가들을 소개받았고, 당시 작가들이 자주 가는 그리니치에 있는 선술집 시더 태번ceder tavern을 찾아가 그들과 이야기 나누고 대화하며 작품을 이해하려고 노력했다. 또한 작가들의 작업실에 가서 미술관이나 갤러리에 설치되기 전인 미니멀리즘과 개념미술 작가들에게 중요한 드로잉 작업을 보았고, 소장을 결심하기도 했다. 하지만 당시 사람들에게는 이런 작가들이 거의 알려지지 않았

기에 가격이 매우 저렴했다. 결국 보겔부부의 경우는 작가들과의 교류가 컬렉션에 큰 도움이 된 셈이다. 10년뒤 보겔 부부가 컬렉팅한 작가들은 미국의 현대미술을 이끄는 주요한 작가들이 되었고, 결국 부부의 컬렉션은 전세계 미술관들이 줄을 서서 대여해갈 정도로 귀한 컬렉션이 되었다.

———

이처럼 작가와 컬렉터가 친하게 지내는 것은 컬렉터의 성향마다 개인 차가 있다. 작가를 개인적으로 만나 담소를 나누는 것만이 작가와 친하게 지내는 방법은 아니다. 좋아하는 작가, 눈여겨보는 작가가 진행하는 아티스트 토크나 오프닝 행사가 있다면 꾸준히 찾아가 서로 마음을 나누고 하면서 온기를 유지시킬 수도 있다.

곡물 트레이더, 아트 컬렉터 되다

고준환 컬렉터
@tangibility1

원자재 트레이딩을 업으로 삼고 있는 아빠이자 남편. 6년 전 한 아트 딜러를 통해 판화를 구입한 것이 첫 컬렉팅이다. 얼마 지나지 않아 누군가에게 의존하기보다는 내가 추구하는 가치에 맞고 심도 있는 리서치를 통해 즐기는 아트 컬렉팅의 뿌듯함에 푹 빠지게 되었다.

아무래도 트레이더로서의 직업병 때문에 처음엔 투자적 성격도 강했고 조급한 경향도 있었는데, 단 하나 타협하지 않은 것은 확고한 나의 취향이었던 것 같다. 내 마음에 울림을 주면서도 미술사적 측면에서 저평가되었다고 판단되는 작가의 작품을 소장하는 좌충우돌의 과정, 또 작가와 나의 컬렉션이 함께 성장하는 과정에서 오는 짜릿함이 매우 중독적이다. 50여 점 정도로 소장품의 규모가 점점 늘어나고 컬렉션 테마가 확고해지면서 소장품을 고르는 과정이 점점 느긋해

지고 있다.

나의 컬렉팅 테마는?

맨케이브(덕질), 가족, 시대정신Zeitgeist 등 3가지 주제를 컬렉팅 테마로 삼고 있다. 각각의 테마가 내 삶의 원동력이기 때문에 내 삶 속각기 다른 방을 꾸며간다는 마음가짐이다.

그중에서도 최근 역점을 두고 있는 영역이 시대정신 테마다. 역사와 정치·경제·시사 문제에 관심이 많고 과거·현재·미래를 관통하는 날카롭고 도전적인 시대정신을 담아내는 작가들을 존경하기 때문이다. 작금의 코로나 사태로 인해 반강제적으로 디지털 시대가 점점 더 가속화되고 있어서인지 이 테마에 디지털·미디어 아트 작품들을 다수 소장하고 있다. 기술발전의 양면성과 정치·군사적 극비사항을 주제로 저널리즘적인 미디어 아트를 추구하는 트레버 파글렌Trevor Paglen은 인류의 눈부신 기술발전의 이면을 매우 날카로운 관점을 가진 작품으로 보여준다. 반면 1960년대 후반부터 컴퓨터와 알고리즘 코딩이라는 새로운 기술을 적극적으로 수용하고 자신들의 예술적 세계관을 확장하는 데에 적극적이었던 두 명의 디지털 아트 선구자 베라 몰나르Vera Molnar, 만프레드 모어Manfred Mohr 등의 작품이 여기 해당한다.

특히 베라 몰나르는 금년 98세로 2022년 베니스 비엔날레 참여한 생존 작가 중 최고령 작가이긴 한데, 살아온 시대상을 고려하면 한

편으론 가장 래디컬하다. 그녀의 작품은 구성주의, 콘크리트 아트 등 근대 미술사에서 매우 중요한 위치에 있지만, 1980년대 퍼스널 컴퓨터라는 개념이 등장하기도 훨씬 전인 1960년대 후반부터 알고리즘 코딩을 기반으로한 초기 디지털·컴퓨터 아트 작가로서 쭉 활동해왔다 것은 아무리 되새겨봐도 놀랍다.

최근 NFT 아트의 부상으로 인해 급속도로 디지털 예술에 대한 관심도가 높아지고 있지만, 부작용도 적지 않은 것으로 안다. 긍정적이든 부정적이든 간에, 급속도로 발전한 디지털 기술은 예술을 향유하고 소장하는 방식에도 큰 패러다임의 변화를 가져왔고 이것이 점점 더 가속화될수록, 초기 컴퓨터 디지털 아티스트들의 미술사적인 기반과 그 중요성도 점점 더 단단해질 것으로 확신한다.

영감을 받은 전시·선배 컬렉터·갤러리

2017~2018년에 뉴욕현대미술관MoMA에서 열렸던 〈생각하는 기계: 컴퓨터 시대의 예술과 디자인Thinking Machines: Art and Design in the Computer Age, 1959-1989〉 전시를 보고 너무나 큰 충격을 받았고, 타데우스로팍에서 열렸던 여성 미니멀 추상 그룹전이었던 〈Dimensions of Reality: Female Minimal〉展도 좋았다. 그때부터 시대정신이라는 컬렉션 테마를 실행에 옮겼다. 그중에서도 이 전시에 주요 작품을 대여해주었던 마이클 스팔터Michael Spalter와 안나 스팔터Anne Spalter 부부의 디지털 아트 컬렉션(spalterdigital.com)에 큰 영감을 받았다. 900

여점에 달하는 그 방대한 양도 놀랍지만, 최근까지만 해도 아무도 큰 관심을 두지 않았지만 급속도로 큰 관심을 모으고 있는 초기 디지털·컴퓨터 아트의 영역에 집중해서 수십년간 컬렉팅을 해왔던 그 열정과 집념이 존경스럽다. 이 컬렉터 부부의 초기 컴퓨터 아트 컬렉션을 도왔던 독일의 디에이엠갤러리와 프랑스의 오니리스갤러리Oniris Gallery, 뉴욕의 비트폼스갤러리Bitforms Gallery 등의 전속 작가와 전시에서도 큰 영감을 받았다. 이들 갤러리들이 성장해온 역사와 전속 작가들의 전시 이력을 공부하면 다소 생소한 디지털·컴퓨터·뉴미디어 아트의 역사가 쭉 공부될 정도일 만큼, 이 갤러리의 갤러리스트들도 디지털 아트를 향한 압도적인 열정과 집념, 방대한 리서치를 기반으로 한 날카로운 전시 기획력을 자랑한다.

누구나 처음 만나는 작품 앞에서는 '초보 컬렉터'다

이 책을 완독한 사람들의 시선에는 내가 마치 '아트 컬렉팅'으로 뒤덮인 삶을 사는 사람처럼 보일 것이다. 맞다. 나는 미술이라는 문을 통해 삶을 바라보며, 미술이라는 의자에 앉고, 미술이라는 침대에 눕고, 미술의 집에서 살아간다. 하지만 이 책을 쓰면서 미술도 결국 사람의 호흡이 만들어낸 산물이라는 것을 깨달았다. 작가, 갤러리스트, 컬렉터, 큐레이터, 아트 컨설턴트, 아트 페어를 만드는 인력, 미술관 관계자들 등…. 이 거대하고도 복잡한 미술계를 거미줄처럼 설계하고 만들어나가는 사람들이 없었더라면 이 책은 결코 나올 수 없었을 것이다. 나는 여러 권의 미술 관련 책을 집필했지만 약 420쪽 분량의 현대미술 컬렉팅 책을 세상에 내놓는 것도, 책에 수록한 미술품들의 이미지 저작권을 허락받기 위해 마지막 순간까지 편집자와 땀을 흘린 것도 처음이다.

이 책은 결코 나 혼자 만든 것이 아니다. 내게 자신의 컬렉팅 경험 담을 용기 있게 건네준 컬렉터 친구들, 초보 컬렉터에게 조언을 건네준 디렉터들, 책의 앞표지와 뒤표지에 등장하는 작가님들의 승낙과 격려, 작품 수록을 허락해준 많은 갤러리와 작가까지…. 여기에 나의 인간적 지도와 발과 손, 온 마음을 다해 쓴 책이다. 다시 한번 이 책을 위해 기꺼이 자신의 사유와 시간을 내어준 모든 분께 감사하다는 말을 전한다. 덕분에 다양한 시선을 담은 책이 나왔다.

아트 컬렉팅의 세계는
끝이 없다

이 책은 초보 컬렉터를 대상으로 썼기에 오래전부터 꾸준히 컬렉팅한 사람이라면 이 책을 통해 나와는 다른 관점의 차이를 느낄 것이다. 그런 분들은 인스타(@reart_collector)와 나의 유튜브 〈아트 메신저 이소영〉을 통해 꾸준히 깊이 있는 소통을 하면 좋겠다. 모든 공부와 취미에는 끝이 없듯이 아트 컬렉팅의 세계도 마찬가지다. 누구나 새로운 미술품 앞에서는 영원히 초보 컬렉터다. 즉, 자신의 소장품에 대해서 많이 알고 있는 것 같다가도 작가가 새롭게 전시를 하거나, 신진작가가 등장하면 산 정상에서 아래로 내려오며 겸손해진다. 다시 작가와 작품을 차근차근 알아가고, 매료되며, 탐구하며 살아간다.

나는 아트 컬렉터로 사는 삶이 무조건 행복하다고 말하기 위해 이

책을 쓴 것이 아니다. 내가 가장 전하고 싶었던 말은 당신이 무엇을 하며 살아가든지, 미술과 함께라면 세상을 무한한 가능성의 눈으로 볼 수 있다는 것이다. 더불어 당신이 아트 컬렉팅을 통해 미술품과 함께 살아간다면 미술을 느끼고 아는 것에서 나아가 소화하면서 살아가게 된다는 말을 하고 싶다. 보고 느끼는 세계가 아무리 다채롭다고 한들 결국 자신이 얼마큼 소화하느냐에 달려있다. 그렇기에 아트 컬렉팅이야말로 내 삶의 반경 안에 예술을 들이는 적극적인 행위다.

아트 컬렉팅은 내가 몰랐던
나와 세상을 만나는 행위

나는 이제 막 초보 컬렉터이자 미술 애호가의 길을 시작한 당신이 3가지에 대해서만큼은 꾸준히 생각하며 컬렉팅을 하길 바란다.

첫째, 컬렉팅할 때를 기억하자. 작가의 작품을 컬렉팅해야 할 때는 '무조건 사야지!'라는 억지가 아닌 작품의 가격이 진심으로 이해가 될 때다. 그때가 아트 컬렉팅하기에 자연스러운 때임을 기억하자. 타의로 사는 미술품은 작가와 미술시장, 그리고 자신에게도 유해하다.

둘째, 끊임없이 '좋은 예술과 좋은 예술가의 역할은 무엇일까?'에 대해 고민하자. 아마 평생토록 이 질문을 지붕으로 만들어 살아가야 좋은 컬렉팅을 할 수 있을 것이다. 나는 매일 매튜 키이란의 책《예술과 그 가치》에 나오는 문장을 생각하며 좋은 예술과 좋은 예술가에

대해 고민하고 아트 컬렉팅을 하려고 노력한다.

> '좋은 예술이란, 여러 가지 방식으로 삶에 대한 통찰력과 이해, 세
> 계를 보는 방식을 풍요롭게 해주는 것이다. 반면 나쁜 작품은 당
> 대의 취향에 굴복하며, 경험의 확장이라는 문제의식이 없고, 단선
> 적인 주장을 반복하는 작품들이다.'
>
> 매튜 키이란, 《예술과 그 가치》, 북코리아, 2010.

셋째, 취향이 곧 안목이라고 착각하지 말자. 나는 이 책에서 초보
자는 우선 취향부터 찾자고 했다. 하지만 취향을 찾게 되면 그 취향
에 매몰되어서는 안 된다. 언제든지 '내가 이런 작품을 좋아할 수 있
다니!' 하며 발견되지 않은 자아를 만날 준비를 하자. 결국 컬렉팅은
내가 몰랐던 나와 세상을 끊임없이 만나는 행위다. 어느 날 결코 내
취향이 아닌 미술품을 보고 사랑에 빠졌을 때, 그래서 그 작품과 함
께 살고 싶다는 생각을 했을 때의 감정과 순간을 소중히 여기는 아트
컬렉터로 살아가길 바란다.

2022년 9월
이소영

이소영의 **소장품 20**

배혜윰, 〈Way Down Shot〉

Oil on canvas, 91×116.8×4cm, 2021년, 이소영 개인 소장, 휘슬갤러리 사진 제공.

이은실, 〈예민한 심장〉

Colors and ink on korean paper, 118×190cm, 2020년, 이소영 개인 소장, 피투원갤러리 사진 제공.

최지원, 〈내 목에 칼이 들어와도 나는〉

Oil on canvas, 60.6×60.6cm, 2020년, 이소영 개인 소장. 디스위켄드룸갤러리 사진 제공.

알바로 바링턴Alvaro Barrington, 〈Dries 2020–832〉

Mixed media on burlap paper in artist frame, 27.9×35.6cm, 2020년, 이소영 개인 소장.
©the artist. Photo courtesy of Thaddaeus Ropac Gallery, London, Paris, Salzburg, Seoul.

헬렌 파시지안Helen Pashgian, ⟨Untitled⟩

Cast epoxy, 30.5×30.5×5.1cm, circa 2010, 이소영 개인 소장. Photo courtesy of the artist and Lehmann Maupin, New York, Hong Kong, Seoul, and London.

맨디 엘사예Mandy El-Sayegh, ⟨design for tights⟩

Oil and paper on linen with artist steel frame, 102×115.5×5cm, 2018년, 이소영 개인 소장. Photo courtesy of the artist and Lehmann Maupin, New York, Hong Kong, Seoul, and London.

로즈마리 카소토로Rosemarie Castoro, 〈Road's Underconsciousness ("You might say I'm producing heirs")〉

Plaster and steel, 57×13×3cm, 1976년, Signed, dated and titled on back side of sculpture, 이소영 개인 소장, Photo courtesy of Thaddaeus Ropac.

강동호, 〈Smartphone〉

Acrylic on canvas, 65.1×53cm, 2021년, 이소영 개인 소장, 휘슬갤러리 사진 제공.

성시경, 〈무제Untitled〉

Oil on canvas, 45.5×33.4cm, 2018년, 이소영
개인 소장, 휘슬갤러리 사진 제공.

이은새, 〈밤의 괴물들─붙들린 머리Night
Freaks-The Grasped Head〉

oil on canvas, 227.3×181.8cm, 2018년, 이소영
개인 소장, 갤러리투 사진 제공.

전현선, ⟨같이 세운 탑A Tower Built Together⟩

watercolor on paper, 76.5×57cm, 2022년,
이소영 개인 소장. 갤러리투 사진 제공.

조효리, ⟨I heard you looking⟩

Acrylic, oil on canvas, 145.5×112.1cm, 2021년,
이소영 개인 소장. 조효리 사진 제공.

올리버 비어Oliver Beer,
〈Recomposition(Dragon)〉

Sheet music, sectioned and set in resin,
38.5×30×2cm, 2021년, Signed at the back,
이소영 개인 소장. the artist, Photo courtesy
of Thaddaeus Ropac Gallery, London, Paris,
Salzburg, Seoul.

갈라 포라스 킴Gala Porras-Kim, 〈San
Pablo Coatlan Plate 40, transfer
stone〉

Sandstone, mahogany, graphite on
newsprint, 20×21×23cm, 2013년, 이소영 개
인 소장. Photo courtesy of Commonwealth
and Council Gallery.

파트리시아 페르난데스Patricia Fernández, 〈1989 Románico/1989 Romanesque〉

Oil on linen, hand-carved walnut frame, 33×29 ×5cm, 2019년, 이소영 개인 소장. Photo courtesy of Commonwealth and Council Gallery.

마뉴엘 솔라노Manuel Solano, 〈Michelle〉

Painting-Oil pastels and acrylic on canvas, 59×42cm, Framed Dimensions 70×50× 4cm, 2019년, 이소영 개인 소장. Photo courtesy of Peres Projects, Berlin.

데이비드 알렉후지David Alekhuogi, 〈the scenario〉

Archival pigment print on canvas, UV varnish, 157×91cm, 2019년, 이소영 개인 소장. Photo courtesy of Commonwealth and Council Gallery.

라파 실바레스Rafa Silvares, 〈Annunciation〉

Painting–Oil on linen, 140×120cm, 2021년, 이소 영 개인 소장. Photo courtesy of Peres Projects, Berlin.

현남, 〈Purifier〉

에폭시 수지, 안료, 콘크리트, 라텍스 위에 프
린트, 비스무트, 폴리스티렌. 정수기 미니어처.
160cm, 2020년, 이소영 개인 소장, 갤러리기
체 사진 제공.

박민하, 〈Dense Conditions〉

200×50cm, 2019, 이소영 개인 소장.
박민하 사진 제공.

미주

1 Kathryn Graddy, 'Art For All? You Can Now Own Micro-Parts Of Basquiat Or Banksy', World Crunch, 2021.09.28.

2 AMMA&Artprice, 〈The Art Market in 2020〉, 2021.

3 Lucy Lippard, 'some propaganda for propaganda' in visibly Female: Feminism and Art today, ed. Hilary Robinson(New York: Universe, 1988), 184~94.

4 '한국경제, 47억→48억→54억…치솟는 김환기 그림값', 한국경제, 2016.06.28.

5 '부엌에 걸어둔 그림이 78억짜리 명화? 정체 알고보니', 파이낸셜5) 뉴스, 2019.09.28.

6 '박수근 그림, 홍콩 경매시장서 23억에 팔렸다', 파이낸셜뉴스, 2019.10.06.

7 'I AM COLLECTOR 아트 토이 컬렉터 황현석', 레어바이블루, 2019.02.25.

8 '석촌호수 떠다니는 '익사체' 모형?… 롯데 '카우스' 캐릭터 논란', 시장경제, 2018.07.16.

9 中国社会科学院, 〈2021中国潮流玩具市场发展报告〉, 2021.12.24

10 이슬기, '코로나19 이후 세계 미술시장과 2022년 전망', K ARTMARKE, 2022.3.3.

11 Tim Schneider, 'Contemporary Art Stars Have Ruled the Photography Market at Auction-But Now Their Works Are Available at Steep Discounts', artnet, 2019.09.18.

12 Tim Schneider, 'Is the Photography Market Sleepy-Or Just Getting Started? Here Are 3 Trends Investment-Minded Collectors Should Know', artnet, 2019.04.19.

13 Tim Schneider, 'Contemporary Art Stars Have Ruled the Photography

Market at Auction—But Now Their Works Are Available at Steep Discounts', artnet, 2019.09.18

14 Scott Indrisek, '5 Essential Tips for Collecting Drawings', artnet, 2019.09.14.

15 'Which Is the Biggest Mega-Gallery? We Ranked the Total Footprints of 14 of the World's Most Powerful Art Dealerships', Artnet, 2018.12.05.

16 Scott Indrisek, '6 Keys to a Good Artist-Gallerist Relationship', artsy, 2019.02.23.

17 Artsy Specialist, 'The Advantages of Buying Art at Auction', artsy, 2018.11.23.

18 Ayanna Dozier, 'Inside My Collection: Roxane Gay and Debbie Millman', artsy, 2019.04.14.

19 Clare Mcandrew, 〈The Art Market 2022〉, Art Basel&UBS, 2022.

20 도나누키 신이치로 지음, 이정미 옮김, 《줄서는 미술관의 SNS 마케팅 비법》, 유엑스리뷰, 2020.

21 '출판가 미술책 특수… 1년새 판매량 5.5배 증가', 뉴시스, 2022.03.03.

22 〈한국의 사회동향 2021〉, 퍼블릭아트, 2022년 1월호.

23 Jerry Saltz, 'How to Be an Artist: 33 rules to take you from clueless amateur to generational talent', vulture, 2018.11.27.

24 안지연·김두이, 〈'그림 모으기' 너머-에세이를 통해 살펴본 미술품 수집의 의미-〉, 한국미술교육학회, 2021.

25 Kyle Chayka, 'WTF is… an Art Fair?', Hyperallergic, 2011.02.08.

26 '대구미술관, 제22회 이인성 미술상 수상자 선정… 한국화가 유근택 선정', 경북일보, 2021.10.13.

27 미술 컬렉터 대부 프랑수아 피노 PPR그룹 회장', 매일경제, 2011.09.02.

28 '루이뷔통 아르노 회장이 공개한 '괜찮은' 현대미술품', 중앙일보, 2009.06.19.

29 Celia Sredni de Birbragher, 'Howard Farber Art Collector Interview by Celia Sredni de Birbragher', Artnexus 78, Arte en Colombia 124, 2010년 9~11월호.

30 월간미술 편집부, 《세계미술용어사전》, 월간미술, 1999.01.05.

31 방소연, '오늘의 미술왕 이야기', 노블레스, 2015.12.02.

거트루드 스타인, 《길 잃은 세대를 위하여》, 권경희 옮김, 오테르, 2006.

거트루드 스타인, 《앨리스 B. 토클라스 자서전》, 권경희 옮김, 연암서가, 2016.

곽남신, 《한국 현대 판화사》, 재원, 2002.

권민철, 《미술과 세금》, 바른북스, 2022.

김광국, 《김광국의 석농화원》, 유홍준·김채식 옮김, 눌와, 2015.

김동화, 《화골 畵骨》, 경당, 2007.

김세종, 《컬렉션의 맛》, 아트북스, 2018.

김이순·김윤애, 〈1970년대 한국판화 연구: 전위적 양상을 중심으로〉, 미술사연구 41권 41호, 미술사연구회, 2021.

김정환, 《샐러리맨 아트 컬렉터》, 이레미디어, 2018.

김주삼, 《문화재의 보존과 복원》, 책세상, 2001.

김지호, 〈베니스비엔날레 전시개념의 변화와 특성에 관한 연구: 45회(1995)부터 50회(2003) 전시를 중심으로〉, 홍익대학교 미술대학원, 2004.

다이아나 크레인, 《아방가르드와 미술시장》, 조진근 옮김, 북코리아, 2012.

마이클 핀들리, 《예술을 보는 눈 (THE VALUE OF ART)》, 이유정 옮김, 다빈치, 2015.

마틴 게이퍼드, 《다시, 그림이다》, 주은정 옮김, 디자인하우스, 2012.

매튜 키이란, 《예술과 그 가치》, 이해완 옮김, 북코리아, 2010.

문웅, 《수집의 세계》, 교보문고, 2021.

미야쓰 다이스케, 《월급쟁이, 컬렉터 되다》 지종익 옮김, 아트북스, 2016.

박은주, 《컬렉터 COLLECTOR》, 아트북스, 2015.

박지영, 《아트 비즈니스》, 아트북스, 2014.

박휘락, 《미술감상과 미술비평 교육》, 시공사, 2003.

발터 벤야민, 《기술복제시대의 예술작품/사진은 작은 역사 외》, 최성만 옮김, 길, 2007.

베아트릭스 호지킨, 《쉽게 하는 현대미술 컬렉팅》, 이현정 옮김, 마로니에북스, 2014.

샬럿 코튼, 《현대예술로서의 사진》, 권영진 옮김, 시공아트, 2007.

세라 손튼, 《걸작의 뒷모습》, 이대형 · 배수희 옮김, 세미콜론, 2011.

손영옥, 《미술시장의 탄생》, 푸른역사, 2020.

손영옥, 《아무래도 그림을 사야겠습니다》, 자음과 모음, 2018.

손영옥, 《조선의 그림 수집가들》, 글항아리, 2010.

손영희, 〈아트페어가 도시브랜드와 지역경제 발전에 미치는 영향에 대한 연구: 아트부산(Art Busan)을 중심으로〉, 중앙대학교 예술대학원, 2018.

송대섭, 〈모노타입과 모노프린트의 판화 매체적 특성 연구〉, 조형예술학연구 11권, 한국조형예술학회, 2007.

수전 손택, 《사진에 관하여》, 이재원 옮김, 이후, 2005.

아담 린데만, 《컬렉팅 컨템포러리 아트》, 이현정 옮김, Taschen, 2013.

안휘준, 《한국의 미술과 문화》, 시공사, 2000.

어반라이크 편집부, 〈어반라이크 URBANLIKE 43호〉, 어반북스, 2021.

엘링 카게, 《가난한 컬렉터가 훌륭한 작품을 사는 법》, 주은정 옮김, 디자인하우스, 2016.

유성혜, 《뭉크》, 아르테, 2019.

윤난지, 《추상미술 읽기 Abstract Art》, 한길아트, 2012.

이구열, 《한국문화재 수난사》, 돌베개, 2013.

이규현, 《그림 쇼핑2》, 앨리스, 2010.

이규현, 《그림쇼핑》, 공간사, 2006.

이규현, 《미술경매 이야기》, 살림, 2008.

이명옥, 《생각을 여는 그림》, 아트북스, 2016.

이영란, 《슈퍼컬렉터》, 학고재, 2019.

이윤정, 《이건희 컬렉션 TOP 30》, 센시오, 2022.

이지영, 《아트마켓 바이블》, 미진사, 2014.

이지혜, 《나는 미술관에서 투자를 배웠다》, 미래의창, 2021.

이충렬, 《간송 전형필》, 김영사, 2010.

이충렬, 《그림애호가로 가는 길》, 김영사, 2008.

이호숙, 《미술 시장의 법칙》, 마로니에북스, 2013.

임근혜, 《창조의 제국》, 바다출판사, 2019.

장 뒤뷔페, 《아웃사이더 아트 Outsider Art》, 장윤선 옮김, 다빈치, 2003.

장화진, 《판화 감상법》, 대원사, 1996.

정윤아, 《미술시장의 유혹》, 아트북스, 2007.

제리 샬츠, 《예술가가 되는 법》, 처음북스, 2020.

최병식, 《미술시장과 아트딜러》, 동문선, 2008.

최혜경, '세기의 컬렉터 입생 로랑을 추억하다', 행복이가득한집, 2009년 1월호

퀼른 루트비히 미술관, 《20세기 사진 예술》, 주은정 옮김, 마로니에북스, 2018.

탁현규, 《고화정담》, 디자인하우스, 2015.

탁현규, 《그림소담》, 디자인하우스, 2014.

테리 바렛, 《미술비평》, 주은정 옮김, 아트북스, 2021.

페기 구겐하임, 《페기 구겐하임 자서전》, 김남주 옮김, 민음인, 2009.

필리프 코스타마냐, 《안목에 대하여》, 김세은 옮김, 아날로그, 2017.

홍선웅, 《한국 근대 판화사》, 미술문화, 2014.

SUN 도슨트, 《이건희 컬렉션》, 서삼독, 2022.

Kathleen L. Housley, 《Emily Hall Tremaine: Collector on the Cusp》, Emily Hall Tremaine, 2001.

내 삶에 예술을 들이는 법
처음 만나는 아트 컬렉팅

초판 1쇄 발행 2022년 9월 1일
초판 2쇄 발행 2022년 9월 27일

지은이 이소영
펴낸이 민혜영
펴낸곳 (주)카시오페아 출판사
주소 서울시 마포구 월드컵로 14길 56, 2층
전화 02-303-5580 | **팩스** 02-2179-8768
홈페이지 www.cassiopeiabook.com | **전자우편** editor@cassiopeiabook.com
출판등록 2012년 12월 27일 제2014-000277호
책임편집 이수민 | **책임디자인** 이성희
편집1 최유진, 오희라 | **편집2** 이호빈, 이수민, 양다은 | **디자인** 이성희, 최예슬
마케팅 허경아, 홍수연, 이서우, 변승주

ⓒ이소영, 2022
ISBN 979-11-6827-066-4 03600

- 잘못된 책은 구입하신 곳에서 바꿔드립니다.
- 책값은 뒤표지에 있습니다.